KB164439

바로크,
바로크
적인

바로크, 바로크 적인

한명식

연암서가

지은이 한명식

1968년 경남 함양에서 태어나 프랑스 리옹시립응용예술학교에서 공간디자인을
전공하였다. 동대학원에서 프랑스 장식가 학위를 취득하고, LG화학에서
디자이너로 6년간 근무했다. 현재 대구한의대학교 건축디자인학부 교수로 재직
중이며, 서울과 파리를 오가며 건축을 회화적으로 재해석하는 작품으로 5번의
개인전과 다수의 건축공간을 설계하였다. 특히 바로크 미학의 생산적 측면을
재조명하는 20여 편의 연구논문은 17세기 서양에 국한된 시간적 공간적 범위를
확장시켜 본질적인 차원에서 바로크의 가치를 공유하며, 이를 통해 모방과 성과에
집착하는 오늘의 삶을 성찰, 개선하기 위한 목적에 기초한다.
17세기 종교개혁으로 실추된 가톨릭의 위상이 바로크를 통하여 회복된 것처럼,
투명하고 깡마른 우리의 모습도 바로크를 통해 살찔 수 있을 거라는 믿음에서다.
저서로는 『예술을 읽는 9가지 시선』 등이 있다.

바로크, 바로크적인

2018년 1월 15일 초판 1쇄 인쇄
2018년 1월 20일 초판 1쇄 발행

지은이 | 한명식
펴낸이 | 권오상
펴낸곳 | 연암서가

등록 | 2007년 10월 8일(제396-2007-00107호)
주소 | 경기도 고양시 일산서구 호수로 896, 402-1101
전화 | 031-907-3010
팩스 | 031-912-3012
이메일 | yeonamseoga@naver.com

ISBN 979-11-6087-019-0 03600
값 18,000원

이 저서는 2014년 정부(교육부)의 재원으로 한국연구재단의 지원을 받아 수행된 연구임
(NRF-2014S1A6A4024318)
This work was supported by the National Research Foundation of Korea Grant funded
by the Korean Government (NRF-2014S1A6A4024318)

들어가며

바로크 양식의 외양은 금빛 찬란한 황금빛의 화려함과 우아함으로 빛난다. 하지만 그 속에는 중세를 막 벗어난 근대인들의 극심한 혼란과 시대의 우울 또한 담겨 있다. 르네상스라는 극단적인 세계관의 변화, 폭포 같은 새로움과 인식의 모순, 그리고 우주의 중심에서 밀려난 짙은 고독은 시대의 불안을 드러내는 바로크의 증상을 불러왔다. 바로크의 역동성, 오묘함, 장대함, 그러면서도 혼란함, 모호함의 형질들은 그러한 고뇌와 모순으로부터 싹튼 문화적 현상체이다. 하지만 그처럼 뒤틀리고 이격된 틈 속에서 싹튼 바로크는 오늘의 문화적 다양성을 꽃피워 냈다.

바로크에 대한 내 관심의 시작에는 들뢰즈와 도르스를 비롯한 수많은 바로크주의자들의 담론들이 있었다. 그들이 말하는 바로크는 대략 이런 것이다.

"시간과 공간을 초월하는 정신의 윤활유, 영혼의 어둡고도 깊은 공간성에 기초하는 개념적인 무엇, 불처럼 타오르는 호사스러운 외관, 과도한 장식, 뭉글거리는 가소성의 형상 뒤에 잠겨 있는 무위의 감각, 그리고 근원적 우울을 불러일으키는 늪과 같은 의문들."

관점에 따라서는 희미하거나 보잘것없는 경우에 채워 넣은 비열한 감각의 자극처럼 보일 수도 있는 바로크의 이러한 개념적 침투력은 내가 알고 있는 모든 예술의 범주들 사이를 부유하며, 무에 이르는 수학으로, 작품 없는 예술로, 실체 없는 건축으

5

로 나에게 인식되기 시작했다.

실로, 16세기 말부터 17세기 초까지의 유럽 사회는 뒤부아의 표현처럼 'L'âge de Feux', 즉 '불의 세기'가 되어 그 격랑의 불꽃으로 넘실거리며 모든 것을 태우고 파괴하고, 동시에 모든 것을 빛나게 하였다. 그리고 그처럼 혼란스러운 격랑의 중심에서 바로크가 탄생했다. 그 같은 독특함을 바탕으로 시대의 영혼과 정신을 태풍처럼 흔들며, 역설적인 위안을 가져다주었다. 시대의 고통을 그려내는 동시에 그것을 치유해 나간 셈이다.

바로크 미학은 선명하고 날카로운 르네상스 고전주의의 형상을 의식적으로 모호하고 둥글며, 불명확하게, 격렬하고, 정열적인, 또는 공포, 상실, 절망의 형상으로 변형시켰다. 예컨대, 16세기 말에 성행했던 연극들은 그와 같은 바로크의 개념적 본성을 우리에게 적나라하게 대면시켜 준다. 가면을 쓰고 극중 인물의 역할을 하면서 자신도 모르는 사이에 그 속에 빠져들고, 자신의 본 모습을 상실하며, 마침내는 스스로를 가면 그 자체에 오버랩시키는… 현실은 연극무대처럼 일시적이며 가짜이며, 산다는 것 또한 부조리 속에서 어디까지가 가면이고 진짜인지를 분간할 수 없는 존재에 대한 강한 의심과 불신으로 둘러싸인 세계… 그래서 존재란 신기루와 같을 뿐이었다.

한마디로, 이 시대에 유행하던 가면무도회나 극중극 같은 연극들이 그러한 이중적 삶과 영혼의 불일치로 인한 불안과 우울

을 담으려 했던 이유, 그것은 결국 삶과 영혼의 혼란함을 가리거나 외면하기 위한 문화적 수단이었다.

미술이나 건축에서도 그런 특징은 다를 바가 없었다. 본문에서 살펴보게 될 수많은 바로크 건축물과 미술품들의 변화무쌍한 겉모습과 멈추지 않는 변신, 잠재, 그리고 이중성들은 진정한 바로크의 욕망, 즉 장 루세Jean Rousset의 표현대로 '변신'과 오만한 '과시'라는 두 가지 상징으로 규정된다. 모호한 외형, 분리된 겉모습과 자아, 존재적 욕망에 도달하기 위한 구조적 관성이야말로 바로크가 말하려는 존재의 끝과 깊이를 알 수 없는 당대의 정신적 양태라는 점이다.

한마디로 바로크는 지적, 사회적 혼란을 예술로 대변하려는, 폭풍 같은 의지들로 들끓었던 시대적 사건들을 가로질렀다. 근대의 시작과 세계관의 변화, 종교의 분열은 보편적인 정신의 근간을 뒤바꾸었고, 특히 유일신 체계에 바탕을 둔 기독교의 분열은 통일과 조화를 이상으로 삼는 단일성의 구조를 뒤엎었다. 바로크 예술에서 나타나는 겉과 속이 다른 이중성, 실체에 대한 의문과 불안, 겉모습과 참존재라는 모호한 갈등구조는 그러한 시대적 혼란이 시각화된 산물이라 할 수 있다. 지구가 세계의 중심이 아니라, 우주의 작은 티끌에 불가하다는 지적 패러다임의 변화도 마찬가지다. 중세의 이분법적인 관념의 질서를 파괴시킨 코페르니쿠스와 갈릴레오의 지동설, 데카르트라는 형이상학적인 이원론의 고전성을 뒤엎은 라이프니츠의 단자론, 뉴턴

의 만유인력과 같은 진리체계는 우주와 현실에 대한 기존의 인식을 붕괴시켰다. 그러한 혼란과 허무 속에서 인간의 욕망은 변형과 환상의 방식으로 구조화될 수밖에 없었다. 바로크는 그러한 모든 것의 시각적 발현이었다. 16세기 말에서 17세기 초까지 유럽 사회의 전반적 강령이었다고 할 수 있는 '세상은 극장이다 Theatrum Mundi'라는 통념은, 어지럽게 변형되는 세상의 현실, 오늘과 내일이 다른 삶을 그대로 드러내 준다. 자고로 존재란 무엇이며, 또한 인간이란 무엇인지에 대한 근원적인 물음, 즉 '지금 여기'의 문제를 사유의 근간으로 내세웠다.

지금 여기의 나. 그것은 과연 진실일까. 만약 그게 아니라면 진실은 어디에서 어떻게 찾을 것인가. 아니, 어쩌면 진실이란, 아예 없는 것이 아닐까. 자기를 둘러싼 세상뿐 아니라 자기 자신까지도 끊임없이 변해가는 세상에서 자신의 참모습, 그것을 중세의 기독교적 관점으로는 천상에서의 삶이라고 믿었었는데… 르네상스가 부활시킨 플라톤 철학의 관점으로 인간은 동굴에 갇혀 있기에, 이데아의 세계, 그러니까 참 진리의 세계를 보지 못하고 동굴의 벽에 비친 그림자만을 보고 있는 것이라니… 과연 인생이란 연극이며, 세상이란 극장일 뿐이라는 말인가.

예술과 삶의 관계는 17세기뿐만 아니라, 사실상 모든 시대에도 유기적으로 연결되어 있다. 그것은 예술의 속성이기도 하다. 모름지기 시대의 공기는 당시의 예술을 호흡시킨다. 따라서

정신이 바뀌면 예술도 바뀌고, 그것은 삶도 바꾸어 놓기 마련이다. 바로크 시대도 마찬가지였다. 언제 어디와도 비교될 수 없는 혼란 속에서 싹튼, 다양한 감각과 관능을 예술 속에 발현시켰다. 현실에서 나타나는 생명의 다변함, 우주의 무한함, 속절없는 시간의 순간성, 그 생성과 움직임을 즉흥적인 방식으로 그려냈다.

방식의 혼용, 일그러진 방향성으로 점철된 즉흥성의 미학이야말로 바로크의 형상이다. 바로크 화가들과 시인들이 즐겨 인용했던 물, 불, 거품, 구름과 같이 본질적으로 변화의 속성을 가진 사물들은 그러한 시대 공기가 내포된 즉흥성의 산물들이다. 그 중에서도 물은 상황에 따라 언제든지 변하고 또한 흐르는 존재이다. 대지를 따라 흐르며 움직임을 결코 멈추지 않으며 한번 흘러간 물은 다시 그 자리에 돌아오지 않는다. 인생이란 바로 그런 것이리라. 인생을 이야기하기 함에 있어서 물이라는 소재가 더없이 적절한 까닭은 여기에 있다. 자연 속에서 덧없이 흐르는 물은 그 자체로서 시간이다. 시간 속에서 존재는 물처럼 변할 따름이다. 지금 이 순간은 완벽해 보일지라도 시간 속에서 변하고 늙고 사라져 버리므로 우리에게 감각되는 모든 것들은 한낱 헛것일 뿐이다. 이런 실체들의 겉모습 때문에 삶은 끝없이 갈등하며, 고통으로 이어지는 것이리라.

바로크 미학에는 그러한 당시의 실존적 문제에 대한 고통과 번민이 내포되어 있다. 회화의 어두운 배경 속에, 조각의 움직이는 순간의 표정 속에, 일그러지고 겹쳐진 건축의 형상 속에, 얼

굴을 가린 연극의 가면 속에, 멜로디를 덮고 있는 음악의 저음 속에, 광기어린 문학의 모순 속에.

하지만, 바로크는 이러한 모든 종류의 심연적 요소들로 지속적인 매혹을 내뿜는다. 뚜렷하게 드러내기를 거부하는 가장 기본적인 전제 속에서 역설적으로 드러나는 화려한 외관, 육체적이며, 물질적이며, 지극히 감각적인, 때로는 저속하기까지 한 표현의 범람으로 현란한 실체에 도달하려는 속성을 가지고 있다. 바로크 예술에 있어서 현실이란 눈에 보이지 않는 환상의 부분적 발현이며, 호사스러운 외관 역시 현실을 환상화시키는 모종의 방편이다.

현실과 가상을 동시에 엮고 있는 바로크의 이러한 미학적 속성과 구도는 삶 자체를 담아내는 은유로서의 이중성, 다시 말해, 세속적인 것과 내세의 구원, 광기와 환멸 사이에서 불가피한 저항과 순응으로 그려진다. 그리고 이러한 공간과 시간의 이중성이야말로 삶을 고통 속에서 해방시키는 묘약일 수 있다. 자신이 속한 현실이라는 프레임 속에서 벗어나 외부적인 관람자가 되어 자신의 삶을 관조하게끔 만드는 설정. TV 속 인물이 화면 밖으로 나와서, 스스로 TV를 바라보는 구조랄까. 관객과 배우라는 이분법적인 설정이 아니라 둘 다를 포괄하는 입체적인 실현이다. 바로크 연극의 가장 두드러지는 기법 중에서 극중극의 형식, 또는 벨라스케스의 '시녀들'이라는 그림 속에서 구현되는 구조가 바로 그것이라 할 수 있다. 본문에서 자세한 설명이 뒤따르겠지만 벨라스케스의 '시녀들'은 바로크 구조의 4차원적인 공간성

을 연극의 극중극처럼 실현해낸 작품이다. 그림 속 인물들이 내다보는 관람자의 공간, 관람자가 바라보는 그림 속 공간, 그리고 그림의 구성 자체를 반영하는 제3의 공간, 이른바 그림의 모델인 펠리페 4세 국왕 부부가 존재하는 거울 속 공간은 전형적인 시공간의 경계를 개념적으로 지워버리며, 동시에 분절시키며 공간의 모호한 연속성과 지속적인 변화를 수반한다. 이것은 예컨대, 돈키호테가 돈키호테의 관객이 되고, 햄릿이 햄릿의 관객으로 양분화되는 바로크 문학의 구조와도 똑같이 결부되는 플롯, 즉 외적인 동시에 내적인 양자를 관계 짓는 시선이다.

이러한 바로크의 다중적 시선은 결국 스스로를 바라보는 성찰의 구조에 기반한다. 나를 바라보는 또 다른 나의 눈, 즉 스스로를 바라봄이다. 나를 감싸 안는 영혼적인 바라봄이다. 프레임 없는 사색의 시선인 것이다. 바로크를 '성찰의 방법론'이라고 하는 미학자들의 주장도 여기에 있을 터이다. 그래서 바로크적인 인문학이란, 인간의 심연 안에서 인간 이상의 것을 발견함이며, '지금 여기의 나'를 그렇게 돌보기 위함이다. 과잉과 성과에 시달리는 우리의 오늘, 개방과 투명함과 적나라함의 히스테리로 허무해지고 발가벗겨진 우리의 삶, 피곤한 자아에서 파생되는 존재의 결핍, 무기력하고 맹목적인 발전만을 좇느라고 결여된 고독을 돌보는 기법의 은유이다.

"바로크는 오히려 시끄러운 어둠 속에서 진저리치는 우울한 내면을 밝히는 진정한 자아의 빛일 수 있다."

에우혜니오 도르스의 생각처럼, 바로크는 여기, 그러니까 북적대는 군중의 소음 속에서 벗어나 사색과 고독의 공간으로 들어갈 것을 우리에게 권유한다. 그곳은 어둠적인 1인용의 공간이다. 안경이 심하게 더럽혀지면 외부의 객관적인 세계보다는 내부의 주관적인 정신이 더 선명해지는 이치처럼, 바로크는 외부로부터 주어진 고독이 아니라, 나의 내부에서 움튼 고독을 위해 마련된 공간이다.

말하자면, 눈을 감고 나를 잠잠히 느끼는, 핸드폰이나 TV에 고정되어 있던 시선을 책이나 허공으로 향하는, 새로움보다는 오래된, 유명한 것보다는 희미하고 소박하고 가까운 것으로 마음의 방향을 돌리는, 사소하지만 자발적인 내 의식의 자유로움. 그런 것들이야말로 '벗어나서 들어가는 고독을 위한 공간으로의 입장'이라 할 수 있다. 순전한 나의 고독을 성취할 수 있는, '지금 여기'를 위한 공간으로의 입장이다.

바로크가 제시하는 고독은 그런 것이다. '어둠'과 '이격'과 '희미함'과 '순간'의 형상을 통해서 우리를 멈추게 하고, 상상하게 만들기 위하여 고독을 요구한다. 그래야만이 바로크의 어둡고 희미한 형상은 비로소 모습을 드러내고, 동시에 그 표면 위에 나를 비추어 볼 수 있으므로.

졸고의 집필을 묵묵히 지켜봐주시고, 책으로 엮어준 연암서가 권오상 전생님께 깊은 감사를 드린다.

그리고 언제나 꾸준한 도움과 조언을 아끼지 않으시는 한국외국어대 신정환 교수님, 동덕여대 나주리 교수님을 비롯한 한국바로크학회 선생님들, 항상 든든한 힘이 되어 주시는 한남식 회장님, 한결같은 우정과 학문적 조언을 아끼지 않으시는 김성기 교수님, 박수진 교수님, 정지석 교수님, 장근민 교수님, 정성우 교수님, 그리고 김혜자 교수님께도 이 자리를 빌려 고마움과 존경을 전하고 싶다. 또한 어수선한 강의를 잘 듣고 따라주는 착하고 순한 나의 학생들에게도 특별한 감사와 애정을 전한다.

2017년 가을, 대구 범어동에서
한명식

13

프롤로그

1

새로운 발견과 인식으로 점층된 근대 르네상스의 과학적 시선은 자연의 법칙에 따라 움직이는 세계의 질서를 터득했다. 그 법칙으로 말미암아 인간은 자연에 대한 지배력을 확장하고 이용하였으며, 무한의 경지에 도달할 수 있는 놀라운 힘을 확대할 수 있었다. 그리고 이 모든 것은 정치세계의 또 다른 힘으로 작용되었다. 16세기 종교전쟁의 혼돈 속에서 출현한 근대 국가에게 그 힘은 붕괴된 봉건 질서를 대신하는 정신적 위상일 수 있었다. 17세기의 바로크는 그러한 시대의 토대 위에서 형성된 변위적 욕망의 산물이었다,

바로크의 모호함, 혼란함, 불안함, 미묘함, 심연함의 성질들은 그러한 고뇌와 모순으로부터 요구된 필연적 현상들이다. 과학의 혁명과 코페르니쿠스의 발견, 우주의 중심에서 밀려난 고독과 두려움은 문화의 형태를 뒤틀었다. 시대의 불안을 그대로 드러내는 바로크의 증상을 불러왔다.

2

바로크적인 관점으로 이 우주는 그 어떤 경계도 없는 무한의 영토이다. 경계란 실재의 산물이 아니라, 우리가 실재를 작도하고 편집하는 상대적 함수체이다. 이 우주 어떤 곳에도 사물이나 생각을 구분 짓는 본질적인 경계란 존재 할 수 없다. 바로크의 예술가들이 그들의 작품 속에서 형상을 어둠 속에 담그고, 굴절시키고, 이격시키고, 흐리게 하는 모든 종류의 조형 조작들은 사

실상 당시대의 그러한 우주적 영토관념에 기초한다.

3

인류가 문화라는 무형적인 산물을 공유하기 시작한 시점부터 지금에 이르기까지 바로크는, 즉 바로크적인 경향의 흐름은 중단된 적이 없었다. 그래서 17세기의 바로크는 아주 짧은 기간 동안에 서양사회에 있었던 작은 부분에 지나지 않는다. 하지만 17세기 유럽의 문화가 바로크로 개괄되는 이유는, 반종교개혁이라는 시대적인 과업을 달성하는 과정에서 쏟아놓은 수많은 물량 때문이다. 중세시대, 찬란하고도 막강한 영향력으로 군림했던 가톨릭의 세력이 르네상스라는 대변혁으로 불어 닥친 종교개혁의 저류를 방어하기에 바로크만큼 적절한 대안은 없었다. 그 때문에 17세기를 가로지르는 모든 문화적 산물들이 우리에게는 바로크적인 것들로 수렴된다.

4

하나의 문화가 전성기에 도달하거나 절정에 다다르면 그 자체의 진지함이 퇴색되는 순간을 맞이하는, 그런 나른함의 상태에 도달한 기폭점처럼, 문화는 그곳을 벗어나려는 가누지 못하는 뒤틀림을 욕망한다. 고요한 곳에서는 흥분의 지점으로, 감성의 지점에서는 이성의 지점으로의 이탈을 꿈꾼다. 예컨대 보리죽 한 그릇도 못 먹도록 가난했던 사람들이 갑자기 쌀이 흔해지

면 처음에는 경건한 마음으로 쌀밥을 먹다가 나중에는 쌀밥이 싫증나서 그 귀하던 쌀로 과자도 만들어 먹고 술도 만들어 마시는 것처럼, 하나의 문화는 선행한 문화에 대응하는 일종의 변위적인 본성을 품고 있다.

5

우리들이 이 지상에 존재할 수 있는 비결은 이 우주라는 공간에서 시간이 정지해 있기 때문이다. 또한 그렇기 때문에, 현재란 이른바 길들여진 시간일지도 모른다. 비잔틴 수도승들에 따르면 신의 은총으로 빛의 형태로 우리에게 주어지는 은총이 영원이라고 할 때, 시간은 악마가 가져오는 것이며, 영원과 시간이 교차하는 바로 이 지점에서 황금 분할이 이루어지고 그 교차점에 현재가 있다. 이 지점을 제외하고는 과거에도 미래에도 인생은 존재하지 않았다는 뜻이다. 바로크는 바로 이 지점을 노래한다.

6

세상은 내가 없으면 그야말로 없는 것이다. 그래서 세상은 어쩌면 환각일 수밖에 없고, 그렇기에 내 안에 내재되어 있는 주관적인 표상으로서만 세계는 실존한다. 내가 중심인 전체 속에서 굴곡의 패턴은 그렇게 이어진다. 그리고 이것은 시대의 주류로 전체에게 파생되고, 또한 철학이라는 뿌리를 통해서 정신의

언어로 생장한다. 마침내 문화의 언어로 나타나기 위하여.

7

현행적으로 무한하게 진동하는 바로크의 물질이란 무한하
게 작은 부분들의 분배에 의해서 지각의 한 측면에서 다른 측면
으로 나아가는 세계의 단순한 표상이 아니라, 잠재적이지만, 지
속적인 현실태를 갈망하는 원리 그 자체이다.

8

어두운 야경, 눈이 내리는 소리, 안개에 덮인 희디흰 풍경, 그
리고 풀잎에 스치는 바람은 친구들과 떠들면서 감지될 수 있는
무엇이 아니다. 집에 가는 버스를 고르는 것과는 다른 감각이 필
요하다. 록 음악을 들으면서 시를 읽을 수 없듯이 미세한 것들을
감지하려면 멈추고 침묵해야만 한다. 표면 너머에 있을 미세하
고 아스라한 언어를 감지하는 조건은 비속한 자기 상태를 고요
하고 신성한 상태로 바꾸어야만 가능하다. 그런 상태에서 바로
크의 형상은 비로소 우리의 눈앞에 그 모습을 드러낸다.

9

인문학이란, 즉 인간의 이유를 밝힌다는 것은 곧 인간의 심
연 안에서 인간 이상의 것을 발견하기 위함이다. 그리고 바로크
의 의미는 그 속에서 나 스스로를 그렇게 발견함이다.

차례

왜냐하면, 어둠 속엔 공간이 있으니까.
어둠 속엔 모든 뜬눈과 모든 울부짖음이 들어갈 공간이 있으니까.

-메이어 샬레브

1
아름다운 이유

바로크에 대한 내 관심의 시작이 언제부터였는지는 희미하지만, 어떤 까닭 때문이었는지는 지금도 선명하다. 몇 년 전, 친구들과 막걸리 몇 병을 배낭에 넣고 야간 산행을 했을 때였다. 우리는 한밤중에 산 정상에 도착했고, 덥고 허기진 참에 가지고 간 막걸리를 다 마셨다. 그리고 약간의 취기를 느끼며 산 아래의 풍경을 내려다보게 되었다. 우리가 떠나온 도시, 그 풍경은 이미 야경으로 변해 있었다. 깜짝 놀랄 정도로 아름다운, 피부처럼 익숙한 우리의 도시가 이렇게 아름다웠다는 사실을 의아해하며 나와 내 친구들은 그 앞에서 넋을 잃었다.

먹물처럼 적요한 어둠과 그 속에서 들끓는 빛들, 자동차 라이트가 만들어내는 교통의 시각적 흐름이 유유히 펼쳐지는 도시의 야경은 한마디로 빛들이 일렁이는 넓은 호수를 연상시켰다. 대낮의 풍경에서는 찾아볼 수 없는 산뜻한 기름기와 진한 광택이 포함된 도시의 야경은 어둠 그 자체로서 견고하게 빛나는 것이었으며, 거대하게 살아 있는 유기체라 할 수 있었다.

그리고 나는 생각에 잠겼다. 이렇게 기막힌 야경의 아름다움에 어둠이라는 요소의 개입과, 그 때문에 어떤 사물이 더 아름다워질 수 있다는 사실, 즉 어둠이 아름다움의 속성과 관계 있을 거라는 추정을 해보기 시작했다. 존재가 아름다울 수 있는 이치, 어둠 때문에 형상과 색을 대부분 잃어버렸는데도 오히려 더 압도적으로 생생해 보이는 야경의 원리, 그리고 낮의 부스러기들을 일제히 쓸어 담아 소각해버린 듯 절대적으로 청결해 보이며,

그러면서도 구체적으로 우리의 시야에 잡히지 않는, 말하자면 아름다움을 느끼는 감정들과 심대한 호기심들이 무엇인지 궁금해지기 시작했다. 온갖 밤벌레 소리가 솟아오르는 가운데.

> "아름다운 것은 바라보는 순간 사라져 버린다. 그래서 더 이상은 보이지 않고 아름다움의 비유가 되어 버린다. 즉 현실의 존재를 통해서 우리에게 보이는 가상적인 이미지가 아름다움일 수 있다."

'아름다움은 물체가 아니며, 그렇다고 아름다운 것도 아니라, 오히려 아름다울 수 있음'이라고 한 사르트르Jean Paul Sartre의 말을 떠올린다. 그리고 어떤 사물의 이미지를 통해 우리가 아름답다고 느끼는 감정은 그것 자체가 아름다워서가 아니라, 아름다울 수 있는 조건을 충족시키는 외부적 산술 때문일 거라는 가정을 해본다. 그것이야말로 아름다움의 원리일 수 있음을, 예컨대 사물의 완전한 비례나 균형 같은 형태미의 문제가 아니라, 오히려 감각되는 대상 그 자신의 완전하지 않은 형이상학적인 조건을 통해서 존재가 아름다울 수 있을 거라는 추측이다.

> "여성들은 아름다움의 섭리를 잘 알고 있다. 연약한 것처럼, 심지어는 병약한 것처럼 보이려고 혀 짧은 소리로 말하고 비틀거리며 걷는 것을 배운다. 부끄러움과 홍조도 아름다움을 발휘하는 중요한 전략이다."

에드먼드 버크Edmund Burke가 이처럼 말하는, 인위적으로 불완전함을 인정하고 과장하는 방법으로 아름다움을 일으키려는 여성의 심리처럼, 아름다움이란 사물이 가진 완전함의 속성에 역설적인 동의를 구하는 개념일 수 있다. 말하자면 버크는 그러한 미지적인 겸손이 암묵적으로 불완전함을 인정하며, 사람에게는 사랑스러움을, 사물에게는 미의 품성을 심어줄 수 있음이라

했다. 이미지와 시선 사이의 매개적인 역할을 하는 불완전함이라는 덕목이 아름다움을 일으키는 원인이라는, 또는 완전한 것을 불완전하도록 조장하여 보는 이의 마음을 흔들고, 그로 인한 보호 쾌감을 유발시키는 심성적 필요조건임을 역설했다.

어떻든, 나는 당시의 숨 막히도록 아름다운 야경에 대한 정의를, 정신적이거나 비물질적인, 또는 상황적인 무언가가 내 시선과 풍경 사이에 개입하면서 아름답다는 감정을 가지도록 조정했다는 판단을 내린다.

표현해 보자면, 야경은 경치를 덮어버린 어둠의 등식논리다. 또한 그 자체가 아름다움의 원인이다. 바라보는 대상이 그러한 아름다움의 속성을 스스로 가진 것이 아니라, 그것을 바라보는 시선이 어둠에 휩싸인 풍경의 불완전함을 아름다움으로 조장한 것이다. 더구나 그날 밤의 야경을 바라본 내 시선에는 음주까지 가미되어 있었다. 술이 야경의 미적인 증폭에 연료가 되어 준 셈이다. 지극히 사적인 나의 감성 속에 술과 어둠이 개입함으로써 내 미의식을 그처럼 흥분시키고 고조시켰다. 평범한 도시의 풍경을 매혹적으로 상향시킨 술과 어둠의 조화, 그것은 어쩌면, 또한 그것의 공통점은 선명한 것을 흐리게 하거나 분명한 것을 모호하게 만들며, 있는 것을 안 보이도록 가리는 잠재성을 조건화한다. 그리고 그 잠재는 존재의 상황을 관대함과 너그러움의 물성으로 치장시킨다.

살면서 인간관계가 꼬일 때 술을 찾는 까닭이 그 때문일까. 술 때문에 이해하고, 술 때문에 용서하고, 술 때문에 사랑하고, 무엇보다 술 때문에 유혹되는, 그런 이상한 효과에 이끌리는 자연법칙 말이다.

발터 벤야민Walter Benjamin에 따르면 아름다움이란, 가리는 것과 가려지는 것 사이에서 비로소 성립되는 무엇이다. 그에 의

하면 아름다움은 가려진 베일 속에서 발아된다. 대상과의 직접적인 접촉 전의 묘취(妙趣)랄까. 순전하게 모든 것이 다 드러난 존재는 포르말린 용액 속에 잠긴 표본처럼 오히려 창백하고 초라할 따름이다. 가려지고 희미하고 아련한 순간에서야 존재는 아름다울 수 있다. 적나라하게 드러난 존재의 모습이란, 이른바 폭로이다. 폭로는 아름다움이 아니다. 폭로는 미를 지탱해 주는 매력의 비밀과 여운을 가지지 못한다. 대낮에 알몸으로 길 위를 거니는 여인을 아름답다고 여길 수 없는 것처럼 말이다.

따라서 그날 밤의 야경은 어둠과 술의 작용으로 도시의 구체적인 디테일을 뭉글거리는 검은 막으로 덮었으며, 숨기고 가림으로써 잠재화, 비밀화의 구조를 구축할 수 있었다. 자연의 의도로 절대적인 힘의 저 끝에서 응고된 심대한 파도의 소용돌이가 존재의 아래층에 도착하여 정신의 자극이 아닌 감각의 자극을 현실의 존재에 덧씌운 것이다.

한마디로 그날 밤, 내가 산에서 마신 술과 어둠의 효과는 분명 도시 풍경을 바라보는 나의 시선을 오묘하게 바꾸어 놓았다. 술 마시면 목소리가 커지듯이 그래서 내 감성이 형성하는 아름다움의 수치도 그런 이유로 그 만큼 높아졌던 것이리라.

어떻게 보는가의 문제가 곧 아름다움의 이치가 된다는 등식. 기분 좋게 취해서 바라보는 어두운 도시, '그 취함'과 '그 어둠'이, 그날 밤, 그 도시의 이미지를 나에게 미의 형상으로 다시금 발견케 했다. 하지만 그 취함과 그 어둠은 사르트르의 말처럼 바라보는 대상에 대한 일종의 반동이나 비유일지 모른다. 비현실적인 이미지가 현실의 존재를 대신하게 해주는 아름다움의 속성은 고착이 아닐 것이며, 연기처럼 유동적이거나 상대적이기에, 말하자면 하나의 존재를 바라보는 시선의 문제가 아름다움의 조건이라고 니체Friedrich Wilhelm Nietzsche가 적고 있는 것처럼,

이 시선의 주체는 개인일 수도 있지만, 시대나 사회의 필요항목일 수도 있다.

그래서일까. 옛날부터 아름다움에 대한 관념들은 유난히 많고도 다양했다. 조화와 비례를 중요시하는 고전적인 아름다움, 단일함과 신비적 의미에 휩싸였던 중세적 아름다움, 현대의 대중적 속성의 중심에 자리한 키치적 아름다움까지, 시대에 따라 문화에 따라, 또는 사람 각자에 따라서, 아름다움의 조건은 모두 달랐다. 그리고 여기에는 그러한 모든 아름다움들을 엮어 꿰는 하나의 공통점을 가지고 있다. 요컨대 대상이 가지는 매력, 또는 그 매력을 부추기는 원인, 직접적이거나 즉각적이지는 않지만 종합적으로 자신의 감성에 기여하는 욕망 같은 것 말이다.

하지만 정작 나는 그것을 감각적 불만족에 봉착하는 일종의 마조히즘적Masochism 쾌감이라 말하고 싶다. 측정될 수 없고 똑똑하게 이해될 수 없는 차원에서 느끼는 기쁨과 고통의 자의적 감성. 그래서 아름다움의 주체와 당사자는 전적으로 개인이며, 각자의 아름다움일 수밖에 없다는 계산이 나온다.

존재들이 모두 다른 것처럼 아름다움의 종류와 이유, 원인도 모두 다르다. 또한 그것은 시시각각 변한다. '고슴도치도 제 새끼는 예쁘다', '제 눈에 안경'이라는 말처럼, 아무리 보잘것없어도 자기 마음에 들면 그것은 아름다움일 수 있다는 이치이다. 아름다움은 그런 감정을 느끼는 자신에게만 허용되는 지극히 개인적 취향의 끌림이다. 어떤 사물 또는 타자, 그리고 바라봄의 사이에 존재하는 이기적인 것의 유형화, 즉 타자의 질이나 외적 특성에 의함이 아니라, 순전히 자신의 감성적인 이해타산에서 태어나는 산물이다. 그렇기에 누군가의 아름다움은 궁극적으로 누군가의 이유로서 그렇게 발현되며, 완성보다는 미완성, 명료함보다는 불명료함, 충분보다는 부족, 노출보다는 가려짐, 선명

함보다는 흐림에서 더 가능성이 높아진다. 미완성, 불명료함, 부족, 가려짐, 흐림이 가지는 감각적인 부족분을 자신으로부터 비롯된 지극히 사적인 미의식으로 보완하며 채워주기 때문이다. 또 그럼으로써 아름다움의 대상은 타자가 아니라 일련의 자아로 회신되는 것이리라. 한마디로 아름다움은 순전한 자기 자신의 문제로부터 비롯된다.

어떤 여인의 모습을 낮에 보는 것보다 밤에 볼 때 더 아름답다고 느끼는 이유도 그러한 이치와 관계 있을 터이다. 어둠이라는 매개체가 여인의 모습을 희미하게 만들고, 불명료하도록 하며, 아련하게 조장함으로써, 그녀가 가진 외적인 단점을 가리고 여운으로 대체해 주기 때문이다. 그처럼 잠재된 부분이 보는 사람 자신의 미의식으로 채워지면 아름다움의 마법. 즉 우리에게는 '콩깍지'로 통하는 어둠적인 그것이 여인을 아름다운 미녀로 변신시킨다.

한 남자에게 그녀가 더 아름다워 보이는 이유는 도시의 야경이 그러했던 것처럼 어둠이 그녀를 가려준 구조에 기반 한다. 어둠이 그녀를 비밀의 화원으로 데려가고 남자는 비밀의 화원을 거니는 그녀에게 반하는 식이다. 만약 남자가 술까지 마셨다면 그녀는 기꺼이 그의 이브가 될 수밖에 없다. 사람들이 저지르는 대부분의 실수들이 밤에 이루어지고, 수많은 후회들이 주로 아침에 나타나는 이치도 결국은 동일한 이유들 때문이라 할 수 있겠다.

"자연은, 우리를 착각하게 함으로써 스스로 자신의 목표에 도달한다."

자연이 스스로의 의도, 즉 영원한 존속을 이루어가기 위하여, 환상이라는 미지적 충동을 유발시키고 이를 통해 스스로의 질서를 유지해 나간다는 니체의 가정처럼, 유혹의 속성 자체가

내 보임보다는 숨김에서 비롯되고, 이것이야말로 일상의 현실세계를 변용시킬 수 있으며, 아름다움이라는 현혹을 이끌어낼 수 있는 것이다. 예를 들어 사랑에 빠진 남녀가 상대방에게 가지는 환상이란, 그리고 그것이 자연의 영원한 유지라는 큰 순리를 따르는 본능적인 끌림이라 간주해 보면, 자연은 그것으로써 스스로의 생식을 부추기고, 북돋우며, 자기증식을 위한 왕성한 원기를 발동시킨다. 자연을, 그리고 우주를 유지시키려는 궁극적인 의지가 스스로에 대한 적극적 질서화의 동력이, 자원이 되는 개념이다. 즉 니체는 인간을 포함한 자연의 본성이 이러한 환상과 착각에 사로잡히도록 조장하고, 그것으로써 스스로 성립되어 나가고 있는 섭리를 설명한다. 시간과 공간 그리고 인과율 속에서 끊임없는 반복을 통해 그처럼 안정된 DNA 구조를 지키는 염기서열의 속성과, 자연의 대질서에 대해서.

2
테네브리즘

아름다움이라는 환각, 그것이 자연의 질서유지에 꼭 필요한 조건이라는 것, 그리고 우리가 그런 본능의 환각에 사로잡혀 근원적이면서도 꾸준한 욕망을 가지며 살아간다는 것은 결국 잠재와 가상이 질서의 원천이라는 자연의 섭리를 받아들이는 것이다.

그렇다면 내가 취중에 산위에서 바라본 야경의 아름다움도 결국은 나를 실재에서 불러내고 미지의 가상에 접속시키려는 자연의 섭리였을까. 적어도 그런 종류의 순리에 내 스스로가 이끌렸던 것일까. 나는 부정하지 않는다. 이를테면 자연이 전가하는 그러한 현혹에 우리가 반응하는 형이상학적인 본능과 그에 따르는 욕망, 또는 그것 자체가 생명이나, 나아가 예술의 목적이며, 책략일 수 있을 거라는 생각을 한다.

나는 예술의 그러한 본성과 관련하여, 유학시절 루브르 미술관 견학 수업 때, 어렴풋이 생각해 본 적이 있었다. 르네상스와 바로크 미술의 차이를 하인리히 뵐플린Heinrich Wölfflin의 이론, 즉 그가 주창한 5가지의 차이(미술사의 기초 개념, Kunstgeschichtliche Grundbegriffe)를 두 시대의 미술을 통해서 알아보는 숙제를 하던 중이었다. 그때 나는, 르네상스 미술에 비해서 확연하게 어두운 바로크 화면의 배경처리, 즉 진하디 진한 어둠에 주목했었다. 많은 바로크 화가들의 작품들 중에서도 특히 카라바조Michelangelo Merisi da Caravaggio의 그림들은 네모난 먹물 욕조를 연상시킬 만큼 어둡고 진한 배경과, 강한 빛에 의한 양감 때문에 마치 존재가 암흑 속에서 부유하고 있다는 느낌을 심어 주었다.

당시 수업을 지도하던 선생님은 그것을 테네브리즘Tenebrism 기법이라고 설명해 주었다. 빛과 어둠의 강한 대비를 통해 시각적인 단순성과 내용의 극적인 관심을 이끌어내는, 이른바 바로크 회화의 가장 주목할 만한 화풍이라는 것이다.

테네브리즘은 그것을 가지고 표면에 나타난 그 이상을 보여주는 효과를 연출하는 것처럼 보인다. 시각적으로 드러나는 2차원적인 화면을 어둡게 처리함으로써 3차원적인 공간을 관람자 스스로가 상상하도록 만드는 식이다. 검은 배경, 즉 배경은 어둠 때문에 경계와 깊이를 가늠할 수가 없는 무한한 공간이 된다. 그림에 나타난 물리적 공간과 그 영역의 한계가 검게 칠해진 화면 때문에 잠재되어서 깊이를 알 수 없는 아득하고도 막연한 심연성을 형성시킨다. 그러한 가운데 강한 빛으로 그림의 주제가 부각되고, 주제를 제외한 나머지 요소는 어둠 속 저편으로 물러나게끔 처리된다.

바로크의 테네브리즘은 표면 자체를 강조하고 어둠 저편의 아득한 내부로부터 떠오르는 존재의 경계를 끝없이 깊은 곳으로 연장시키고 확산시킨다. 그리하여 존재는 관찰자 개별에게만 어필되는 규모가 된다. 빛에 의해 드러난 부분과 어둠 속에 잠긴 나머지 부분을 미분적으로 확장시켜 주제를 에워싸는, 일종의 추상적 패턴을 끝없이 연장시키고 엮어가는 것이다. 때문에 존재들은 각자의 형상적인 울림을 서로에게 전가시키고 보이지 않는 그 패턴을 관찰자의 상상 속에서 완성토록 한다. 바다의 파도처럼 말이다. 각각의 울림에 대한 여운들이 그러한 파동에 공명되어 통제되듯이 저마다의 침묵이 실제로는 카라바조가 둘러쳐놓은 패턴 속에서 서로에게 전이되고 시각적으로 침묵화되어, 시간과 물리를 개념적으로 재조정토록 한다. 어두운 침묵이 조형적 여운을 통해서 확산을 불러일으키고, 마침내는 존재

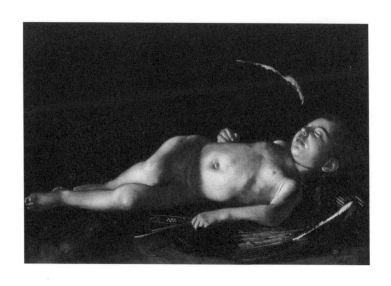

잠자는 큐피드(Sleeping Cupid), Michelangelo Merisi da Caravaggio, 1608

를 묘연한 심연으로 이끌어 화면을 무한하게 연장해 나간다.

바로크 미술은 그처럼 나에게 어떤 어둠적인 것으로 각인되었다. 진하거나 묽은 농담의 차이가 있을 뿐, 결국은 어둠이며, 그 너머에 존재가 안치될 수 있는 성질의 무엇으로 이해되고 있다. 그래서 그날 밤, 산위에서 나를 매료시켰던 유별난 아름다움과, 그것 때문에 떠오른 바로크 미술과의 상관성을 비롯한 모든 것들은 어둠에서 떠오르는 존재들의 출현으로 이어지는 모종의 시각적 이해관계로 성립된다. 그리고 그날의 야경, 어둠 속에 묻혀 있었을 도시의 건물들, 사람들, 나무들, 자동차들, 그 자잘하고 구체적인 것들이 빛을 통해 어둠 속에서 빼꼼이 모습을 드러내는, 마치 미생물들의 활동 때문일 것만 같은 그런 촘촘함이야말로 바로크의 테네브리즘이다.

어둠에 잠겼다가 빛으로 다시 드러나는 존재의 비릿한 해상력解像力, 격정적인 리듬감과 흐르고 굽이치는 곡선의 패턴, 형이상학적이면서도 지극히 자연스러운 암묵적인 조화의 총체적인 추상성, 그런 새까만 풍경이야말로 보는 이를 흔드는 유혹의 제반요소일 수 있으며, 말을 멈추고 침묵의 잠자리에 들게 하는 고요의 형식이 될 수 있는 것이다. 그러면서 생경하게 마주하는 나 자신, 마치 꿈의 세계로 돌려 앉는 것만 같은 이상스러운 안착, 그로 인해 직시되는 갖가지 내부들과 기억들, 모든 것이 머물도록 권유되는 관념의 종착점이다. 텅 빈 언어 속에서 방황하기 시작하는 어떤 출발점, 또한 자아를 기화시키는 장치가 된다.

그렇다면 바로크는 과연 이런 것일까. 이처럼 복잡하고 오묘한 의식의 장치들, 또는 개념의 혼란일까. 우선 그렇다고 해두자. 바로크의 구조와 조형적인 조건들, 그러한 형이상학적인 기초에 대한 설명은 단순치 않다. 하지만 이를 밝히는 것이 이 책의 임무이기에 그 설명을 서두르지는 않으려고 한다.

3
르네상스에서 바로크로

16세기 중반부터 18세기 중엽에 걸쳐 유럽에서 유행한 예술 양식. 르네상스 양식에 비해 파격적이고 감각적 효과를 노린 동적인 표현. 극적이고 풍부한 장식 따위를 특색으로 하는 격심한 정서 표현의 문화적 경향으로 점철되던 바로크가 나에게 모종의 정신적인 무엇으로 바뀌게 된 계기는 대략 이렇게 설명될 수 있다. 요컨대 역사나 사조로서의 바로크라는 건물이 허물어져 버린 순간이랄까. 역사적 산물로서의 시대언어, 예술이나 취향으로 통용되던 바로크가 하나의 묘한 경향 또는 개념의 언어로 바뀐 기점이다. 철학과의 강력한 친연성으로 인한 어떤 원리와 힘, 또는 의지의 구조라고도 이를 수 있을 것만 같은 형이상학적 관념으로 이해되며, 눈감게 하거나 들뜨게 하고 또는 하품을 불러내는 일종의 기압과도 같은 근원적 소여물로 말이다.

우리가 흔히 매너리즘이라고 부르는 시대미학의 종착점을 통칭하는 예술의 형식미, 곡선적인 기하학, 절정의 장식성, 그래서 요즘도 그 비슷한 특징이 나타나면 이를 가리켜 바로크풍이라고 부르는, 17세기의 미학적 움직임, 즉 바로크는, 르네상스 고전풍의 특징인 질서와 균형, 조화와 달리 우연과 방종, 기괴한 양상의 산물로 일축된다. 그리고 대략 종교개혁과 함께 시작되어, 루이 14세의 죽음과 더불어 끝났다고 요약된다. 하지만 일부의 견해는 그와는 다른 차원에서 바로크를 조망하기도 한다.

바로크를 시대와 장소를 막론하고 언제든 다시금 나타날 수 있는 보편적 경향이며, 그로써 어떠한 문화가 발산하는 절정적

인 마지막 관문으로 규정 짓는 스페인의 미학자 도르스Eugenio D'Ors는 17세기라는 시대 양식, 예술과 같은 문화적 의미를 넘어서, 그 자체로서 독자적인 의미로 바로크의 가치를 재평가하기도 했다. 그는 예술뿐 아니라 정신의 문제와 연결될 수 있는 하나의 철학적 담론의 틀로써 바로크의 유용성을 발견하였다. 성찰과 이를 통한 자기의식의 새로운 발견을 가능케 하는 일종의 자화상으로서, 그리고 소외되지 않으려고 자기를 잊고 서로에게 꼭 달라붙어 살고 있는 문화의 속박과 제약으로부터의 해방을 위한 가능성을 강조하였다.

> "바로크는 예술의 사회적 기능과 개인적 취향 사이의 감각의 전극. 존재의 깊은 심연에서 솟구치는 원시적 생명력, 인간의 정념이 도달할 수 있는 광란의 극한과 자유를 향한 몸부림, 카오스적인 혼돈의 역설적 알레고리이다. 그리고 시대적 공허함을 진통시키고자 했던 예술가들의 의지 자체가 곧 바로크이다."

도르스에 의하면, 세계관 자체를 영원불멸의 가치로 고정시키려한 르네상스 고전주의와는 근본적으로 대비되는, 즉 서구문명의 중심축이었던 이원론과 대조되는 미시적 개념으로서의 바로크는 이성적인 명징함이 요구되는 고전적인 삶 속에서 인간이 누릴 수 있는 규명되거나 모범적이지 않은 미완성, 또는 변형의 주제어로 정의 될 수 있다. 또한 그런 측면에서 몇몇의 바로크 옹호주의자들은 예술의 형식이 아니라 삶의 윤활유로써 그 역할과 가능성을 타진했다. 풍만한 삶을 위한 수단, 격변하고 동시에 획일적인 현대의 삶 속에서 이상과 현실의 간극을 줄이는 장치 또는 자연의 흐름처럼 본연의 리듬과 유연한 삶의 질서를 누릴 수 있다는 희망과 욕망의 기하학이었다.

사실상 바로크는 독자들이 머릿속에서 떠올리는 것처럼, 무

척이나 요란스럽고 그야말로 별스러운 형태미, 말하자면 변두리 미용실에서 갓 볶은 파마머리처럼, 또는 졸부의 금니처럼, 사정 없이 구불구불하거나 번쩍거리는 형상으로 다가온다. 그래서 바로코Barroco는 포르투갈어로 '비뚤어진 모양을 한 기묘한 진주'에서 명칭의 유래를 찾는다. 본디 이 말은 유럽을 지배한 고전주의 르네상스 뒤에 나타난 양식에 대한 모멸적인 뜻으로 쓰인 용어였다. 하지만 19세기 중엽의 독일 미술학자들은 '변칙, 이상, 기묘함'이라는 부정적 평가로 일관되었던 바로크의 면모를 긍정적인 시선으로 재해석하기 시작했다. 특히 독일의 예술 사학자 하인리히 뵐플린은 그 부정적인 평가 자체를 부정했다. 바로크를 르네상스의 타락도 아니고 진보도 아니라 하나의 독자적인 예술성으로 보아야 하는 필요성을 제기하였다. 르네상스를 비롯한 근대 미술에서의 2대 정점을 형성하는 시대적 문화양식으로 규정한 것이다. 그러면서 르네상스와 바로크를 비교하고 이를 설명하기 위하여 르네상스를 하나의 비교점, 또는 미학적 준거점으로 지정했다. 자신의 책 '미술사의 기초개념Kunstgeschichtliche Grundbegriffe'에서 그는 어느 시대든 대상을 사실적으로 잘 구현하기 위한 나름의 방식이 존재하며, 인간은 항상 자기가 원하는 대로 볼 뿐이라는 표현과 함께, '그 시대'에 허락되는 회화적 양식이 존재하고, '그 시대'가 선택한 최선의 방식은 '그 시대'의 작가들로부터 우리의 삶에 그려지고 있다고 주장했다. 개인, 민족, 국가의 특징을 아우르는 시대상을 가장 일반적인 재현 형식들로 양식화하는 개념 자체가 개별 작가의 작품에 대한 분석만이 아니라, 각 작가들이 존재를 인식하는 보편적 미의 문제와 또는 그것들이 하나의 큰 질서 모형으로 형성될 때 밝혀지는 단위 형식이 어떤 식으로 구현되느냐가, 하나의 양식사적인 특징으로 현현될 수 있다는 뜻이다. 작가와 작품에 집중 조명되었던 당시의 근세 미술사 연구의

발레타 성요한 성당 내부 장식(St. Johns co Cathedral Interior Decoration), Girolamo Cassar, 1577

관습 속에서 이처럼 전체적인 흐름을 아우르는 양식사적인 접근은 뵐플린 연구의 중요한 의미점이라 볼 수 있다.

즉 뵐플린은 시대를 아우르는 문화적 지각 방식으로서 예술을 바라보기를 원했다. 그리고 그러한 관점으로 르네상스의 그림과 바로크의 그림들을 읽어내고 각각의 양식에서 기화되는 유사성들을 발췌해 냈다. 우리가 시대 양식이라고 부르는, 말하자면 1500년도 부근의 친퀘첸토Cinquecento로부터 1600년의 세이첸토Seicento로 넘어가는 과정의 시대양식을 예술 작품 속에서 읽어내고 이에 따른 형식적인 특징들을 이론화하였다.

그는 르네상스에서 바로크로 넘어가는 미학의 특성을 한 쌍으로 묶었다. 그리고 그것을 다섯 가지의 개념으로 분류하였다. 이른바 르네상스와 바로크의 모든 작품과 작가적 경향을 그러한 방식으로 비교함으로써 두 시기가 예술의 발전사적인 측면에 있어서 앞서거나 뒤서거나 한 것이 아니라, 각 단계마다 고유하며 절대적인 예술적 가치가 있음을 강조하고 나섰다. 더하거나 덜함에 대한 차이가 아니라, 시대적 필요 항목이 예술을 그렇게 나타나게 한 고유한 예술혼을 그 자체로써 인정하여야 한다는 의미다.

결국 바로크는 시대 양식으로서의 규범성을 충족시키는 시간적 개념의 미학이 아니라, 삶의 문제와 관련된, 즉 모든 사실들의 인과관계에 관여된 다양한 사안들과, 이에 대처하려는 대중의 의식과 의지들이 모종의 예술혼을 불러일으키는 시대적인 정신성의 필요사안이었던 것이다. 그리고 이를 지원하는 철학적이고도 사회적인 문제들은 어떻든 예술을 통해서 표출되며, 생생하면서도 본연한 언어로 우리에게 설명되고 있다. 인간사의 바깥에 포진하고 있는, 우리가 납득할 수 있는 모든 지성과 지식의 실체들도, 따지고 보면 그것을 지시하는 것은 결국 예술이고, 그러한 본질 또한 예술의 속성이기 때문이다.

4
잠재된 현재

예술의 형식, 무엇보다 그 속성이란, 굴곡을 이루며 흘러간
다. 심화되거나 완화되는 반복의 파동으로 이어지는 굴곡으로
점층된다. 완고함이 자유로움의 진보를 부추기고 그것을 또 다
른 완고함의 보수가 덮는다. 굴곡과 파동은 그처럼 계속 이어진
다. 그리고 예술이 시간적 개념의 현상이 아니라 삶과 관련된 정
신적 현상일 수 있다는 추정은 여기에서 시작된다. 강고함으로
부터 비롯되는 유연함, 이로 인한 나태, 또한 여기에 반발하는
이성의 각성과 필요적 정연함과 이에 맞서는 또 다른 종류의 유
연함. 이런 것들은 협곡과도 같이 우리의 세계에서 되풀이되고,
그 영향은 구체적인 삶에까지도 그대로 스며들며 흡수된다. 한
자락의 그러한 파동의 반복이 앞으로도 계속될 그것들과 관계
되는 이유로, 각각의 시대에서 파생된 다양한 의지들이 계속 겹
쳐지거나 이어지며, 그 시대를 적응시키며, 예술의 세계에 그러
한 사실들을 기록, 저장하고 축적하며 또한 꿰어나간다.

"예술작품은 삶과 분할될 수 없다"

멜빈 레이더Melvin Rader의 주장대로 그것은 독립된 의미를 가
진 구성단위들로 해체될 수가 없다. 뵐플린이 바로크를 르네상
스와 비교하여 그러한 미학적 추이를 이해하고자 한 궁극적인
목적도 사실상 여기에 있다. 바로크를 정신적인 차원에서 다루
려는 의도 또한 17세기의 바로크로서 설명될 수 있는 다양한 버
전의 바로크, 즉 고대와 중세, 근대와 현대를 포함한 모든 종류의

바로크적인 문제가 그런 종류의 흐름으로 연결되는 까닭이다.

그렇다면 바로크는 르네상스의 고전성과 어떻게 비교될 수 있는 것일까. 이를 이해하기 위해서는 우선, 하나의 형상이 우리의 눈에 어떻게 보이며, 그러한 조형의 원리가 어떤지를 살펴보아야 한다. 어떠한 조형이 구축되는 문제. 이것은 하나의 그림을 형성하는 형태요소들의 윤곽이 지각적인 지침의 궤도상에 있느냐, 아니냐의 차이로 따질 수 있다. 이는 르네상스와 바로크 형상을 구분하는 가장 직접적인 비교점이기도 하다. 요컨대 만화처럼 존재의 윤곽을 분명하게 드러나도록 하는 것이 르네상스라면, 바로크는 그것이 선명하지 않고 생략되거나 가려지거나 흐려지며 뒤틀리는 속성을 가진다. 그래서 사물이나 인물의 형상이 불충분한 상태에서 인지되게끔 내보인다. 말하자면 존재가 배경 속에서 잠재화되거나 비켜나 있어서 윤곽의 전체가 모호해 보이도록 문질러서 경계를 지우는 식이다. 그리고 이는 바로크 시각예술의 대표적인 특징이기도 하다.

대상을 있는 그대로 묘사하기보다는 간접적, 매개적인 표현이 되도록 하고 형상이 가진 시각적인 표면의 한계를 넘어서, 보다 입체적인, 다층적인 효과로 이어지게 한다. 존재가 담고 있는 근원적인 형상을 현재의 시간 저 너머로 이끌어서 관찰자 스스로가 표방하는 어떤 결의와 마주치게 하려는, 그리하여 그만의 미적 시선으로 돌이켜 들어가도록 하기 위함이다. 그리고 이는 앞서 언급한 도시의 풍경이 어둠이라는 잠재 속에 가려짐으로써 나에게 더 강한 아름다움으로 비춰지는 이치와 상통한다고 볼 수 있다. 대낮에 보는 풍경과 밤에 보는 풍경의 차이가 적나라함과 미묘함의 차이로 구분되는 것처럼 말이다. 선명하기 그지없는 도시의 모습은 르네상스의 가촉적 양감으로, 야경의 모습은 바로크의 어둠으로 인해 숨겨지고 가려지며, 잠재되고 흐려진

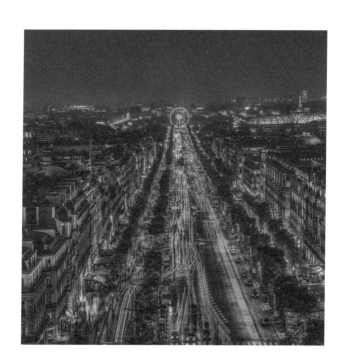

파리 샹젤리제 거리 야경(Paris night view on Champs Elesees)

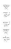

모호함의 미학으로 덧씌워지는 구조가 된다.

우리의 각박한 삶의 북적임으로 응고된 도시의 덩어리, 그 현재와 아우성을 어둠 속에 담아 진정시킨 야경 앞에서 우리가 멜랑콜리할 수밖에 없었던 이유도 아마 마찬가지의 원리 때문이었으리라.

하지만 르네상스 회화는 완벽을 추구하는 소묘의 미술이다. 손에 잡힐 듯이 선명한 가촉적 양감으로 실물이나 조각의 표면을 직접 대면하고 있는 것처럼, 또렷하고도 선명한 드로잉으로 나타난다. 채색에서도 다양한 색상과 채도를 조합해서 전체적인 화면을 구성하기 때문에 표현과 해상도에서 사실적인 조형성이 드러난다. 보티첼리Sandro Botticelli나 레오나르도 다빈치Leonardo da vinci의 작품들을 보면 그런 특징들이 두드러진다. 비너스의 탄생이나 최후의 만찬에 등장하는 인물들은 마치 색종이를 오려 붙여 놓은 것처럼 내용이 선명하면서도 분명하기 그지없다.

반면 바로크 미술은 내용의 형체가 세세하게 파악되지 않는다. 흐려지고, 가려지고, 잠겨 있다. 작품을 보는 사람과 어느 정도 거리감을 가지고 바라보아야만 전체가 파악될 수가 있다. 몇 발짝 뒤로 물러나 그림을 보아야 할 것처럼, 세부적인 내용을 엮고 있는 구성이 자연스럽게 한 눈에 들어오지 않는다. 그로 인해 바로크 회화는 가까이서 바라보면 그림의 윤곽이 애매하고 불분명해서 형태감이 분명하게 인지되지 않거나 모호하게 비쳐질 뿐이다. 르네상스 그림처럼 정밀한 것들의 총합이 아니라, 거칠게 툭툭 친 붓 자국들이 모여서 전체 형상을 이루어내기 때문이다.

가까이서 바라보는 바로크 그림의 표면은 이해할 수 없도록 존재의 해상도가 거칠다. 아무렇게나 툭툭 두드려 찍은 것 같은 난무한 붓 터치가 그림의 표면을 일차적으로 그렇게 보이도록

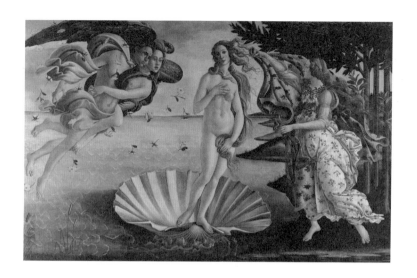

비너스의 탄생(The Birth of Venus), Sandro Botticelli, 1486

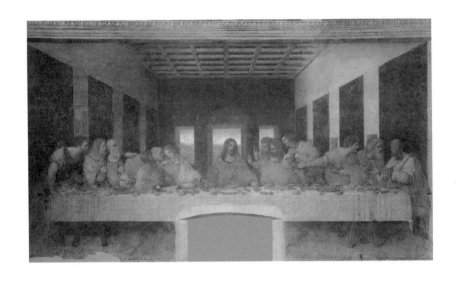

최후의 만찬(The Last Supper), Leonardo da vinci, 1495~1497

만든다. 바로크 미술을 회화적이라고 하는 가장 중요한 이유는 사실상 여기에 있다. 붓으로 찍은 색들이 그 자체로서 하나의 면이 되고 그것들이 모여서 하나의 전체를 이루어내기에 몇 발짝 뒤로 물러나야지만 전체가 파악된다. 르네상스 미술처럼 여기저기 눈알을 움직일 필요도 없고, 멀찍이서 하나의 전체를 그윽하게 받아들이는 것이 중요하다.

한 점의 바로크 그림을 감상하기 위한 가장 좋은 방법은 이 것이다. 눈의 힘을 빼고 생각을 멈추고 마음을 비우면 바로크의 화면은 나의 시선과 영감에 혼합된다. 나만의 내밀한 감각적 목적에 기대어 그 속에 들어앉는 사고의 대상이 되고, 심적 형상이 통틀어 수렴되며, 마음속의 현실성을 드러내 준다. 존재의 지점과 나의 시선이 이어지는 가교를 생산해 내는 것이다.

바로크 미술은 그처럼 시각적 겉모습을 좇는 소묘나 눈이 시릴 듯 선명하고 정밀한 형태나 윤곽 대신에 대상과 배경까지도 불분명하게 만듦으로써 부유하는 가상의 존재성을 재현하는 성질을 가진다. 그림의 완성이 화폭 위에서가 아니라 보는 이의 시선에서 주관적으로 완성되는 개념이다. 르네상스 화가 브론치노Agnolo Bronzino의 작품과 바로크 화가 벨라스케스Diego Rodríguez de Silva Velázquez의 작품을 비교해 보자.

브론치노가 그린 작품 속 주인공이 입고 있는 옷감의 표현 상태를 보면 바스락거릴 듯한 표면 질감이 생생하게 살아 있다. 한 치의 오차도 없이 정밀하게 재현된 다마스크 문양은 조금의 흐트러짐도 없는 완벽하게 고급스러운 직조의 수준을 그대로 드러내준다. 대충 흘려버려도 무방해 보일 뒤쪽 그늘의 후미진 부분까지도 그냥 넘어가지 않고, 구체적인 도안과 정밀한 채색으로 실물을 있는 그대로 구현했다. 손쉬운 형식미나 일체의 스펙터클이 배제되고, 사물이 가진 시간의 인상과 그 유혹에 전혀

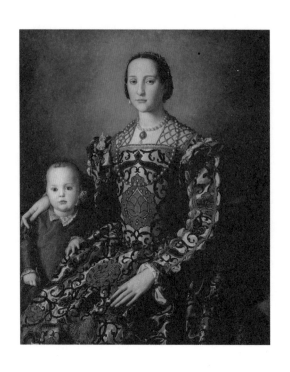

엘레오노라 디 톨레도와 아들 지오반니 데 메디치(Eleonora di Toledo with her son Giovanni de'Medici),
Agnolo di Cosimo, 1545

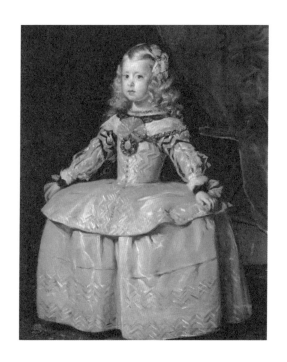

마르가리타 공주(La Infanta Margarita Teresa), Diego Velazquez, 1656

굴복하지 않으면서 필연적 귀결에 다다른다.

그러나 벨라스케스가 그린 마르가리타 공주의 옷감은 차원이 다르다. 자세히 들여다보면, 대충대충 붓으로 두드리고 허적거린 화가의 무성한 터치들로 덮여 있는 것 같지만 그림에서 조금 떨어져 화면 전체를 조망해보면 하얀 단색조 패턴에 직조된 구체적인 문양들과 그 정밀함이 환상적으로 드러난다. 황실의 화려한 비단 질감의 고급스러운 퀄리티, 귀한 옷감을 걸치고 있는 공주의 격조와 품격이 느껴진다. 그런 점이 신기해서 또다시 다가가면 무성한 붓 자국만 한가득이다. 사람의 시각이 사물을 인지하는 원감과 근감의 차이를 확연하게 분리시켜 시각을 착시화 시키는 화법인 것이다. 그래서 바로크 작품들은 그 속에 감상자와의 거리를 이미 품고 있는 것처럼 보인다. 작품 속 존재에게 부여된 절대적인 거리가 있고, 감상자는 자신에게 우연히 주어진 그 거리에서 그 이미지의 단상을 포착해야 한다. 현실의 공간에서 실재하는 존재의 모든 단상을 압축하여 우리의 눈이 닿는 곳에 가져다 놓은 것처럼.

이렇게 생각해 볼 수 있겠다. 한 사람의 조각가가 자기가 본 어떤 인물을 조각하려 할 때, 대리석으로 그 모델을 실재하고 있는 것처럼 빚으려 한다면, 그는 우선 자기가 본 모델의 이미지가 감상자에게 어떻게 전해질 수 있을까를 미리 정하고 그 형상을 상상으로 그려본 다음 적절한 하나의 단상을 정해서 이미지를 표현해 내는 작업을 시작한다. 모델과의 일정한 거리에서 감상하게 될 관람자에게 자신도 동일한 거리의 모델 앞에서 느꼈던 인상을 재현해 주면 된다고 계산하면서. 하지만 조각가가 심혈을 기울여 그러한 형상을 만들어 냈다고 하더라도 결과는 그 순간의 인상을 관람자에게 그대로 전달해 주지는 못한다. 조각가가 모델을 바라 본 위치와 관람자의 위치가 항상 같을 수는 없

기 때문이다. 더구나 모델을 둘러싸고 있는 수많은 요인들은 단순한 위치상의 문제만이 아니라, 빛과 같은 간접적인 문제들까지 포함하고 있다. 개인적인 감정이나 타이밍, 하물며 간접적인 정서까지도 배제할 수가 없고, 조각가나 관람자는 기계적인 포착이 아니라 개인적인 감성으로써 대상을 지각할 수밖에 없다. 가령, 관찰자가 작품을 볼 때 조각가가 모델을 바라보았던 동일한 위치에서 관람한다고 하더라도 어느 정도는 당시에 조각가가 느꼈던 단상에 부합하는 이미지를 부분적으로 그려볼 수는 있겠지만, 그 자리를 떠나서 조금이라도 움직이거나, 또는 다가서게 된다면 그 이미지는 여지없이 변화되어 버리고, 특히 눈앞에서 보이는 그 모델의 디테일, 즉 얼굴의 여드름 흔적이나 모공, 튼 살, 모기 물린 흔적 등은 내가 떨어져서 바라보던 그 피부가 아닌 것이 되어 버리고 만다. 만약 돋보기나 현미경을 들고 그 모델에게 다가가면 단상은 더 달라지고 말 것이다.

순간이라는 개념의 본질은 현재의 사라짐에 있다. 현재의 끊임없는 사라짐, 그리고 다가올 시간을 맞이하는 찰나의 현재를 통해서 존재는 시간을 사로잡을 수 있다. 따라서 조각상의 순간성은 지속을 위해 있는 것이 아니라 그 자체를 지속으로 만들어 나가기 위하여 존재해야 한다. 그래서 조각상의 형상에 스치는 순간성은 미술관이나 박물관에 전시되는 물건으로서의 지속이 아니라 작품이 망가지거나 사라져서 더 이상 원형의 상태가 아니게 될지라도 작품 안에서 그 순간성은 영원히 지속된다. 이는 단지 조각에 국한된 문제만이 아니라, 모든 예술 전반에까지 연장되는 사항이다.

그렇다면 조각가는 그런 문제들을 어떻게 해결할 수 있을까. 무수하게 많은 다양한 물리적 상황과 감성적인 변수들을 극복하며 모델이 가진 본성을 온전하게 지속시킬 수 있는 방법은 없

을까? 바로크의 예술가들은 이 문제를 역설적인 방법으로 풀어내려 했다. 즉 존재를 나타내기보다는 오히려 지우거나 가리거나 흐리게 함으로써 표현과 현실의 관계를 이격시켰다. 그리하여 작품 속에 분할될 수 없는 상상의 상황을 심어 주었다. 요컨대 미술을 바라보는 관찰자의 시선을 현실의 경계 너머에 있는 아련한 곳까지 이끌어서 화면의 물리적인 실제 표면을 가리거나 희미하게 만들었다. 산위에서 어둠에 가려지고 지워진 도시의 풍경을 바라보며 물리적인 초점 너머로 시선을 이끌어 감각을 심연에 빠뜨리고 상상하도록 만든 것처럼, 바로크는 존재를 바라보는 시선과 그 화각의 폭과 깊이를 끝없이 확장시키고, 동시에 표현의 변수들을 관찰자의 몫으로 전가시켰다.

선명하게 나온 한 장의 사진과 초점이 흐려서 내용이 희미한 또 다른 한 장의 사진이 있다고 하자. 먼저 선명하게 나온 사진을 들여다보자면, 그 사진 속에는 우리가 보아야 할 것들이 사실적으로 그대로 드러나 있다. 즉 더하거나 덜함이 없는 물리적 상태의 형상은 보는 이의 시선에 그대로 인지되고 그대로 각인된다. 사진 속 사물의 형태는 인간의 모든 감각인 공통감에 내적으로 연결되어서 안정이라는 개념의 적용을 지향하고, 그것을 위한 일관된 규칙을 합의한다. 그러한 감각과 인식의 지평위에서 보는 이의 감정은 합리적이고 정합적이고 엄밀한 논리의 빈틈없는 체계의 사유를 서로 공유한다. 이러한 방식으로 화면은 최고선을 향하여 무규정성에서 벗어나 자명한 규정에 이르는 지평에 안착한다.

하지만 초점이 흐려진 사진은 우선 시각적으로 불완전해 보인다. 내용을 훤하게 드러내 보이지 않는다. 보기 위해서는 어떤 노력과 방법들이 필요하다. 먼저 눈을 크게 뜨고 껌벅거려야 할 것이며, 힘을 주어야 할 것이며, 초점을 맞추기 위해 목을, 또

는 사진을 들고 있는 손을 앞뒤로 움직여야 한다. 이미지가 선명해지길 바라는 일련의 시도들을 해야만 한다. 하지만 흐리게 찍힌 사진은 현실적으로 보는 이가 원하는 대로 선명해지지 않는다. 시선과 대상의 초점 관계가 그렇게 기계적인 상태에서 평면화되어 버렸기 때문이다. 그래서 관찰자는 상상을 동원해서 흐리게 나온 사진을 스스로 복원해 내야만 한다. 영감이 시각을 대신하게 만들어서 정확하게 보고 싶은 감각의 욕망을 스스로 충족시켜야 한다. 상상을 통해 사진의 물리적 결여를 보완하는, 즉보는 사람의 감수성이 사진을 완성시키는 구조를 터득해야 한다. 희미하고 침침한 사진이 드러내는 형태의 의문을 스스로 풀어내야만 한다. 이 때문에 그런 사진은 보는 사람 각자에 따라서모두 다른 느낌으로 인식되며, 그런 희미한 사진을 바라본 사람들의 소감들은 모두가 미묘하게 다를 수밖에 없다. 희미하고 어두운 이미지의 초점처럼, 자신의 감각도 자유롭게 풀어주어 무중력 상태에서 부유하게끔 내버려 두어야 한다. 사진이라는 물성을 넘어서 자신의 개인적인 감성 속에 그 이미지가 함께 섞여서 다시 자기에게로 들어오도록 내버려 두어야 한다.

따라서 바로크는 형상이 가진 표면의 상태를 나타내기보다는, 오히려 그것의 인위적인 부재를 조장함으로 말미암아 이미지의 물리적인 현실성을 잠재시키고 그것의 모든 문제들을 보는 이의 문제로 전가시켜 스스로에게로 되돌아가도록 조율한다. 그림을 바라보는 시선을 현실적인 대상에 머물지 않도록, 그로인해 본연한 자신과 조우될 수 있도록, 모종의 정신적 관계들을 중계한다. 도시의 야경이 보는 이들 각자의 감성에 다가가 그들의 눈을 감게 하고, 대신에 마음의 시선을 열어젖힘으로써 시선을 멀리멀리 던져 버리게 만드는 원리 말이다.

5
감각을 넘어서

바티칸의 시스티나 성당에는 미켈란젤로의 그림이 몇 점 있다. 이 그림들을 잘 들여다보면 동일한 화가가 그렸다는 사실이 믿어지지 않을 정도로 화법의 차이가 확연히 다르다는 것을 알수 있다. 같은 공간 속에서 직접 비교해 볼 수 있는 두 점의 프레스코화, 서구 문화의 가장 인상적인 유물이라 할 수 있는 '아담의 창조The Creation of Adam'와 '최후의 심판Last Judgement'이 그것이다. 우선 천장에 그려져 있는 '아담의 창조'에 보면 전형적인 르네상스풍의 화법이라 할 수 있는 선의 기법이 두드러진다. 그리고 30년 후에 완성한 '최후의 심판'은 누가 보더라도 바로크적인 화풍의 기법이 역력하다. 우선 '천지창조'에 주목해 보면 그림 속 내용들의 형상은 전형적인 르네상스 화풍의 양감답게 인물들의 모양이 하나하나 살아 있는 것처럼 생동감으로 넘쳐난다. 연대기 순으로 표현된 중앙의 천장화는 창세기에 나오는 아홉 장면이 이어지고, 이것은 다시 세 점씩 세 묶음으로 나뉘어져, 첫째 그룹은 '천지창조', 둘째는 아담과 이브가 창조된 뒤 타락하여 '낙원에서 추방'되는 장면, 마지막에는 '노아의 이야기'로 나열된다. 이중에서 특히 '천지창조'는 조물주와의 접촉으로 아담에게 생명이 부여되는 찰나의 표현이 실감나게 그려져 있다. 각각의 장면들이 가지고 있는 내용이 파노라마처럼 일목요연하다. 그림 속 등장인물들의 윤곽은 마치 하나하나의 조각을 눈으로 보고 있는 것처럼 입체적이고도 독립적이다. 화면 속 각 요소들이 내뿜는 재현의 정합성, 다시 말해, 확연한 독립성의 이

유는 화면 속의 각 요소가 가지고 있는 강렬한 색과 형태들의 선적인 요인에 있다.

하지만 벽에 그려진 '최후의 심판'은 그 기법에 있어서 누가 보더라도 감각과 정신의 수용력이 넘쳐 있는 바로크 회화의 특징이 여실히 드러난다. 우선 인물들의 윤곽은 또렷하지 않은 상태로 서로 엉키고 겹치며 배경과의 대비도 흐릿하다. 전작인 천지창조와 비교할 때 묘사의 명징함에 있어서도 확연하게 정확도가 떨어지는 설정이다.

그렇다면 한 사람의 화가로부터 그려진 그림들이 하나의 공간 속에서 이처럼 다른 양식으로 나눠지는 까닭은 무엇일까. 여기에는 두 그림 사이에 30년이라는 시간의 간극이 있다. 30년이라는 시간 사이에 르네상스에서 바로크로의 변화, 즉 르네상스 화가에서 바로크 화가로의 화풍적 변화가 있었다. 미켈란젤로의 미술 화법이 시대의 조류를 타고 그만큼 달라져 버린 것이다.

최후의 심판은 미술의 '신곡'이라고도 불린다. 단테가 그의 생애 중 만난 사람들을 평가해서 지옥, 연옥, 천국으로 그 위치를 매겨 낸 것처럼, 미켈란젤로는 회화적인 표현으로 심판자 그리스도를 중심으로 한 천상의 세계와 지옥의 세계를 차례차례 구현해 내었다. 그래서 그림의 전체 내용은 크게 보아 천상계와 튜바 부는 천사들, 죽은 자들의 부활, 승천하는 자들, 지옥으로 끌려가는 무리들의 5개 부분으로 나눠진다. 중앙의 그리스도는 이제까지 흔히 보아 왔던 분위기와는 사뭇 다른 모습으로 수염도 나지 않은 당당한 나체의 남성상으로 표현되었다. 그리고 그 곁에는 성모 마리아가 아래에 있는 인류를 자애로운 눈빛으로 내려다보고 있고 그 주위에는 성자들이 원형의 대열로 담장처럼 둘러싸고 있다. 천국의 모습을 그처럼 드라마틱한 장면으로 묘사하였다. 그 주변에는 죽은 자들이 살아나 천상으로 올라

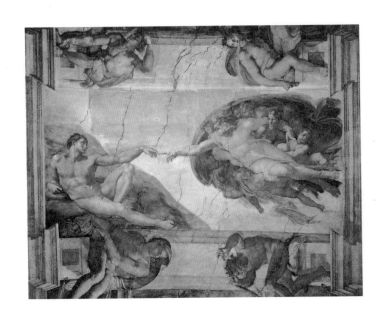

아담의 창조(The Creation of Adam), Michelangelo Buonarroti, Sistine Chapel Ceiling, 1512

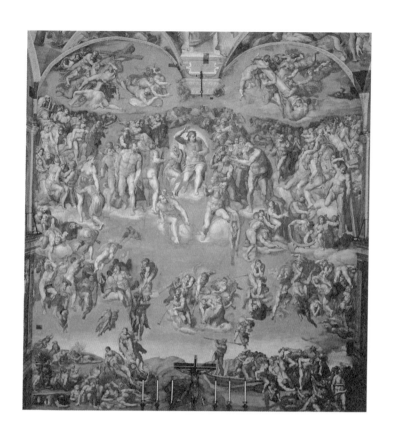

최후의 심판서

가거나 지옥으로 떨어지는 어둡고 암울한 일그러짐으로 가득한 고통의 세계를 그렸다. 그림에 출연하는 인물의 수도 391명이나 된다. 하지만 중요한 몇몇 주연 배우들만 제외하고는 잘 보이지도 않고, 서로 겹치며, 원근감에 의한 과장스러운 축소가 난무한다. 무엇보다 '천지창조'에 비하여 확연하게 두드러지는 어둠과 빛의 강렬한 대비로 인해 몇 명의 주역들만 부각될 뿐 나머지 조연들은 자세히 들여다보아야만 내용이 확인될 정도로 과감하게 약화되었다. 그래서 천지창조와 직접 비교해서 바라보는 최후의 심판은 그야말로 극단적인 대비와 내용의 불투명하고도 혼란스러운 알레고리로 엮였다. 그래서 그런 복잡하고도 드라마틱한 아우성은 보는 이를 흥분시키고, 두렵게 하고, 경외감에 빠뜨린다. 선과 악을 구별하는 그리스도 세계의 준엄함이 파도처럼 그림 전체에서 일렁이고 전율한다. 또한 그것은 그림의 표면에서 끝나지 않고, 각각의 인간들에게 다가가서 신의 의미를 전이시키며, 이를 통해 절대적인 믿음의 경각심을 주지시킨다. 하느님의 세계가 유한한 감각의 현실과는 전적으로 구별되는, 그리하여 혼란스럽고 두려운 현실의 절망과 우울과 불안을 달래줄 수 있다는 기대를 품게 한다.

6
부재하는 이미지

그렇다면 왜 미켈란젤로는 르네상스에서 바로크로의 그러한 변화를 택했을까. 분명하고 선명한 르네상스의 윤곽을 버리고, 희미하고 어두침침한 바로크를 택한 이유가 뭘까. 머리가 가진 본래의 자유성 때문일까. 예술 의지를 뛰어넘는 어떤 근원에 바로크가 있다는 판단 때문일까. 자고로, 내적인 진리란 스스로 다다르는 것이며, 그로 인한 자유와 더 강한 '있음'을 전제하고 있다는 결여 내지는 부재의 쾌감을 터득한 걸까.

우리가 보편적으로 알고 있는 무언가는 어떤 특정 시간과 장소에 '현재 없음'이라고 주장한 야체크 보헨스키Jacek Bocheński의 의도대로, 부재라는 것은 어떤 실재가 모종의 유한한 제한에 의해 시간과 공간 속에 매어 있을 수밖에 없다. 대상의 사라짐이라는 부재의 가시적 현상은 욕망의 지속과 그 지속에 수반되는 주이상스jouissance라는 쾌락원리까지 포괄한다는 롤랑 바르트Roland Barthes의 말을 빌리더라도 부재는 '결핍의 문형'이며, '고뇌의 순수한 편린'이다. 부재는 거기에 있지 아니하지만 삭제되지 않으며, 이에 따른 주체는 그것을 어떠한 방식으로든 견디는 주이상스를 겪어낸다. 바르트는 그의 책 '사랑의 단상'에서 이렇게 적었다.

> "그래서 나는 부재를 조작하려 한다. 시간의 뒤틀림을 왔다 갔다 하는 행동으로 변형시키거나, 리듬을 산출하거나, 언어의 장면을 열고자 한다."

어떤 의미에서 부재란 이야기 혹은 담론을 창조하는 동력이

된다. 존재의 부재에서 파생된 '궁금증'의 편린, 그렇기에 '없음'에 대한 우리의 본성에는 얼마든지 '있음'의 자유와 그 속에 길들여진 필사의 본능이 놓여 있는 것이리라. 마치, 철거되어서 사라져 버린 어떤 건물의 흔적이 옆집 담벼락에 남아 있는 자국을 통해서 사라져 버린 옛 공간과 그 가정의 잠재된 삶을 상상할 수 있는 것처럼 말이다. 바로크의 형상은 그 윤곽과 경계가 지워짐으로써 오히려 폭넓고도 자유로운 가상의 있음과 그 낱낱의 형상을 우리에게 각인시킨다.

아닌 게 아니라, 나는 실제로 어떤 동네 뒷골목을 산책하던 중, 사람 옆구리만큼의 간격으로 다닥다닥 붙어 있는 골목에서 한 칸이 철거되어 비어 있는 어느 집 터를 발견하고, 옆집 벽면에 남아 있는 빈 집의 흔적 앞에서 오래도록 서 있어 본 적이 있다. 한참 동안이나 나는 이상한 기분에 젖어 그 부재한 집의 빈터를 바라보았다. 빼곡하게 집들이 들어앉아 있는 골목길의 대열 속에서 이가 빠진 것처럼 한 자리가 쏙 비어 있는 어느 집의 결여, 그곳은 이름도 모르는 사람들이 살았던, 그야말로 텅 비어버린 한 가정의 공백이었다. 그 광경은 생경한 상상을, 갖가지 우울을 보는 이에게 흘려보내고 있는 것만 같았다.

우리가 흔히 말하는 데자뷔Déjà Vu, 일종의 기시감을 나는 그 순간에 체험했던 같다. 그 집의 가정사가 나에게 전해지고 있는 것만 같았고, 대번에 알 수 있는 그 집의 형편과 아직까지도 남아 있는 가족의 소란들이 수직 벽에 붙어 있는 협소한 계단의 흔적을 타고 여전히 오르내리고 있음을 느꼈다. 지금은 어딘가로 떠나고 없는 그 가족의 삶이 3차원으로 투사되는 착각을 일으켰다. 그들의 한숨과 아침, 밥상, 다툼, 귀가, 북적거림들이 여전히 공간을 배회하며, 단지 좀 투명하고 희미해졌을 뿐, 그들의 삶은 아직까지 그대로 이어지고 있음이 상상되었다.

외부가 되어 버린 집의 내부는, 그 부재의 독특한 현상을 개념적으로 그려냈다. 사라짐으로써, 부재로써, 결여로써 생겨난 옆집 담벼락의 흔적은 역설적인 방식으로 지속에 수반되는 주이상스로 포괄되고 있었다. 가정사의 여운과 리듬을 여전히 산출함으로써 오히려 부재를 서술하는 풍만한 언어들을 쏟아냈다.

그렇게 하여 바르트의 말처럼 어떤 의미에서 부재란, 이야기 혹은 담론을 창조하는 동력이 된다. 벽에 남겨진 어떤 가족의 여운, 상충된 시간의 흔적들은 상실의 원형으로서 사라지고, 동시에 나타나지만, 부재란 일관성보다는 독자성으로 조성되는 어긋난 형상으로 다가온다. 그런 상충들이 시간을 와해시키고, 그럼으로써 한 방향으로만 흐르는 갱신 불가능한 시간을 우리 앞에 되돌려 세운다. 부재하며 불가능한 어떤 실재에 접근하게끔. 즉 이격, 겹쳐짐, 그러면서 상충으로, 흩어졌던 시간들을 불러 모을 수가 있는 것이다. 따라서 부재는 결핍 속에서 오히려 충만해진다. 해석이란, 드러난 이야기의 가상과 움직임을 파괴하고 은폐된 이야기와 다시 관계를 맺으면서 의미를 해방시킨다는 보드리야르Jean Baudrillard의 유혹에 대한 정의처럼.

부재란 정말 그렇다.

7
영혼의 기화장치

자크 라캉Jacques Lacan도 상징을 일컬어 '부재로 만들어진 현존'이라는 개념으로 정의한 바 있다. 왜냐하면 상징이란 어떤 사물이 부재할 때 사용되는 것이기 때문이다. 상징적 질서 속에서 부재와 현존은 서로를 함축하고 있으므로, 부재는 적어도 상징 속에서, 그리고 그 질서 속에서는 현존과 동일하고 동등한 존재가치를 가진다는 의미다. 또한 현존과 함께 상징적 질서를 양극화하는 항으로, 어떤 것이 있어야 할 자리에 없을 때, 우리는 그것의 여실하고도 강한 존재성을 깨친다.

사실 나는 그 우울한 집터를 보기 오래전에도 천장이 뻥 뚫렸던 거대한 공간에서 그와 비슷한 부재의 현시를 경험해 본 적이 있었다. 몸은 가만히 있어도 시야가 움직여서 멀미가 날 것처럼, 들어오지도 않았는데 들어왔다고 느껴지는, 스페인 여행을 하던 중 우연히 들렀던 무르시아 대성당Cathedral Murcia에서였다. 15세기에 축조되기 시작해서 18세기에야 끝이 났다는 전형적인 바로크풍의 외관을 가진 무르시아 성당은, 세구라강 연안에 자리 잡은 무르시아 구시가지의 좁고 불규칙한 골목길을 따라 걷다가 보면 불쑥 나타나는 건물이다. 높이가 90미터에 달하는 육중한 체구의 파사드의 외관만으로만 보자면 세월과 풍파 때문에 무너지고 한쪽 벽만 살아남은 로마시대의 유적 터를 연상시킨다. 벽들은 모조리 허물어지고 가톨릭 제대의 전면 부분만 살아남은 형상. 그래서 처음 보는 사람한테는 이상하게도 묘한 상실감을 심어준다. 황량하면서도 처연한 건물의 물성이 자아내

는 격한 시간의 흔적 때문에. 태초의 땅과 최후의 땅이 공존하는 원형질의 광장 풍경에 일렁이는 푸르스름한 바람 때문에.

건물의 전체 매스는 외부적인 덩어리감이 아니라 내부적인 용적으로 먼저 다가온다. 그 때문에 천장이 사라져 버린 공간의 둘레 속에 들어와 있는 느낌이 강하게 든다. 광장 주변에 모여 있는 건물들이 광장을 둘러싸고 있는 가운데, 전면에 내세워진 대단히 웅장한 가톨릭 제대의 단면 같은 건물의 파사드에 주목하도록 관람자의 시선을 이끈다.

말하자면, 무르시아 대성당은 태생적으로 모순된 결핍의 문형紋形 같은 전체의 추상성을 전면에 압축시켜 내보인다. 위엄과 경외를 앞세워 결정적인 하나의 방향으로 집결된 모든 위대함을 대표하는 것처럼. 천장이 증발되어 버리고 신의 수준으로 정교하게 잘라놓은 돔의 절반만 충직한 두 다발의 기둥에 떠 받혀져 있는 형상이다. 마치 지상의 현재와 인간들의 삶, 그 실체 모두를 하늘에 헌정하고 있는 듯, 오직 그것만을 강조하고 남기며, 그 외의 불순물들은 모두 던져버린 초탈한 수행자의 모습과 같다. 또는 세상사 모든 기원을 하나로 묶고, 태곳적 경건함과 최초의 의존 상태로 되돌려 신의 자비를 구하는 현자의 아우라랄까.

대성당의 외관은 무너지고 증발해서 사라진 세속의 구조와 형태를 대신하는 자기장 같은 투명한 물성, 그러한 삼차원의 부재를 대신하는 빛의 기운 같은 것들로 광장이 통째로 뒤덮여 있다. 그리고 성당 앞 광장의 넓은 공간은 마치 밀로라드 파비치Milorad Pavic의 소설 '바람의 안쪽'처럼 비가 내려도 젖지 않고 건조한 채로 남아 있는 메마른 영역을 연상시킨다. 세상을 대표하는 신의 제단으로서 인간의 천장이 아닌 신의 천장으로 온건한 빛들을 지상에 내려놓으며, 그러한 공백으로 오히려 공간을 천상의 대기로 가득 채우고 세속적인 형상의 부재를, 아니 더 강

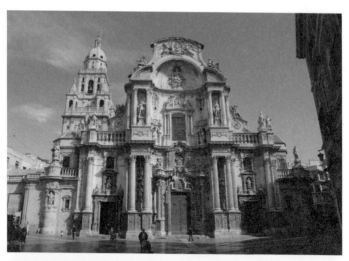

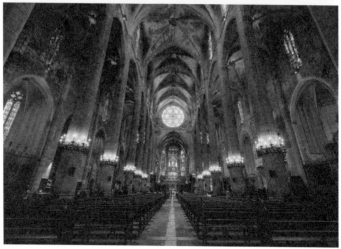

무르시아 대성당(Cathedral Murcia), Jaime Bort, 1742
무르시아 대성당 내부(Cathedral Murcia), Jaime Bort, 1742

한 현존을 상징하는 듯하다.

"주님, 참으로 이 땅은 보이지 않았었고, 형체도 없었습니다. 때문에 주님께서는 어둠이 깊은 늪 위에 있었다고 기록하도록 명하셨으니, 그래서 빛이 아직 없었을 때 어둠이 먼저 있었다고 하는 것은, 어둠의 심연으로 소리 없는 침묵이 빛보다 먼저임을 저희에게 깨우치게 하려는 뜻이 아닌지요. 주께서는 주님을 향하여 고백하는 내 영혼에게 가르치지 않으셨나이까. 직접 그 형태 없는 재료를 형성하고 구분하기 이전에는 아무것도, 색도, 모양도, 정신도 존재하지 않았음을 내게 가르치시지 않으셨나이까."

나는 성당을 바라보며 아우구스티누스가 고백록에서 적고 있는 '보이지 않고 모양이 없는 땅'을 떠올렸다. 지상의 형상과 존재들은 가장 낮은 단계이기에 한층 높은 다른 단계의 투명하고 빛나는 다른 사물들과 비교할 때 아름답지 못하며, 그래서 신은 결정적인 형태가 없는 질료를 만들고 그 형상으로부터 아름다운 세계를 지으려 했음을… 성당의 특이하고 이상한 구조와 아우구스티누스의 그러한 고백이 서로 오버랩되었다.

하늘 자체가 천장인 것 같은 착각을 심어주는 광장의 한 복판에서, 성당의 정면을 마주하고 서 있자면 가장 먼저 커다란 청동 문이 눈에 들어온다. 하지만 건물 겉면의 바로크적인 가소성, 즉 구불거리는 디테일들하고는 전적으로 조화되지 않는, 중세 고딕 성당에서나 볼 수 있을 것 같은 덩그렇게 높은 비례가 보는 이를 의아하게 한다. 현실의 시공에 대한 안일함과 권태로움을 깨우기 위한 표징 같다는 생각도 든다.

이를테면, 청동문은 최종적인 삶과 기도를 마친 어느 신실한 신자가 천국으로 입장하는, 하늘로 오르는 입구, 이승에서 바라보는 천국의 문짝, 입장이 아니라 퇴장이 전제된 세상에 남아 있

는 마지막 비상구인 셈이다. 그리고 환경 미학의 기본적인 조건을 전혀 고려하고 있지 않은, 무엇보다도 인간의 비율이 아닌 그보다 상위의 존재에게 맞추어진 스케일감 때문에, 그 자체로써 단호한 수긍과 복종만을 접수하는 강압적인 기호처럼 보인다.

주춤거리며 그 문으로 다가가면 막상 그 앞에서는 우두커니 문을 올려다보는 것 말고는 달리 할 게 없어 보인다. 문 두드림 손잡이는 내 키가 최소 두 배는 되어야만 가능할 것 같은 높이에 달려 있다. 중압감 하나로 점철된 외관상의 물성은 모든 면에서 인간 공학적 기준을 넘어선다. 한마디로 속세의 인간이란 가차 없이 무시되어 버린, 삶이라는 곤궁한 것들과의 조화는 애초부터 관계없음이 강조되는 조형물처럼 느껴진다.

철벽같은 문을 포기하고, 나는 할 수 없이 좌측에 마련된 상대적으로 매우 빈약해 보이는 쪽문을 통해 성당 안으로 입장했다. 낮고 좁고 컴컴해서 어떤 동물의 내장을 통과하는 기분으로. 그런 여과 공간을 머뭇거리고 주저하며 내부로 들어갈 수 있었다.

하지만 성전 내부는 뜬금없게도 외부로부터 이어지는 바로크의 형상이 아니었다. 우람한 석조 열주들이 도열된 전형적인 고딕의 공간이었다. 안과 밖이 양식사적으로 전혀 달랐다. 누가 보더라도 확연하게 두드러진 바로크 양식의 외부에 비해 내부는 전형적인 고딕이라 할 수 있었다. 세부 디테일도 마찬가지였다. 높은 천장을 향해 열주들이 도열하는 회중석 천장의 첨두아치들은 서로를 엮으며 스스로를 지지하는 직조 패턴을 열거했다. 하늘을 뒤덮도록 울창한 밀림을 연상시키는 고딕의 석주에서 가지처럼 뻗어나간 식물적인 모양의 첨두아치들이 상승적인 교합을 이루며 중세의 숲을 그대로 구현해내고 있었다.

참고로 덧붙이자면 고딕 건축은 침침하고 암울한 중세시대 숲을 조형적으로 표현하고 있다. 중세의 서사시 '트리스탄과 이

졸데Tristan und Isolde'에서 트리스탄이 갈리아 해안에 상륙했을 때 말한 것처럼, '북유럽은 황량하고 울퉁불퉁한 무인지대 너머로 끝없이 펼쳐진 숲과 그 사이의 빈터와 황무지로 뒤덮인 세계'였다. 서양 중세에서, 숲이란 그 자체로 구체적인 현실을 의미한다. 동방에서 숲은 문명과 종교의 탄생지이지만, 서양에서는 숲은 그 야말로 야만의 사막이라 할 수 있다. 숲속은 은둔자, 산적, 무법자들의 도피처이며 가상적인 또는 현실적인 위험의 공간이었다. 한마디로 숲은 중세인의 불안한 지평이었다. 굶주린 늑대와 산적이 출현하는 어둠의 세계였다. 그런 취지에서 기독교는 이단과 야만을 박멸한다는 표시로 숲을 공격해 나갔고, 그 자리에 나무 모양의 석주를 세우고 그 위에 높은 지붕을 덮었다. 종려나무 아래서 탄생한 종교가 우람한 숲을 돌로 바꾸어 버린 셈이다.

　　"중세인들의 절박한 세상, 어둡고도 두려운 중세의 숲이야말로 고 딕 건축의 고유한 콘셉트이다."

　사카이 다케시酒井猛, Sakai Takeshi 교수에 의하면 초기 기독교 도들의 북유럽 전도는, 요컨대, 숲과의 투쟁이었다. 그 숲속에서 중세인의 황량한 삶을 수호하는 밀림 속의 지모신인 숲속 대지의 어머니를 성모마리아로 대체시킨 것이다. 비록 로마가 기독교를 국교로 공인했지만, 숲속 삶에는 아득한 조상으로부터 내려오는 나름의 토속 신앙이 있었다. 이는 기독교가 공인된 이후에도 신앙의 형태로, 혹은 문화적 양식으로 이어졌다. 불교, 유교, 기독교가 유입되었어도 샤머니즘 형태의 토속 신앙이 남아 있는 한국처럼, 당시의 기독교는 교세의 확장과 현장의 수용을 위해서 토속 신앙과 문화를 일부 타협점으로 끌고 갔다. 이런 문화적 절충이 북유럽 전반에 걸쳐서 고딕 건축의 형상으로 토착화되고 숲의 형상으로 구현되었던 것이다. 그래서 가톨릭은 토

착화된 지역 각각의 문화적 형질을 담고 있다.

사실 유럽의 신화라 하면 그리스, 로마를 먼저 떠올리지만, 북유럽은 고유한 지모신의 신화가 먼저 자리 잡고 있었다. 울창한 밀림에서 배고픔과 시도 때도 없이 들끓는 도적떼들의 습격, 척박하고도 절망적인 삶을 위로해 주는 삼신할머니 같은 지모신의 밑바탕에는 자연, 특히 숲에 대한 경외가 전제되어 있었다. 성당 축조가 선풍적으로 일기 시작하던 11세기만 하더라도 북유럽의 국토는 40미터 높이에 육박하는 거대한 활엽수의 나무들로 가득했으며, 커다란 잎사귀들로 덮여버린 밀림 속 공간은 낮에도 빛이 들어오지 않아서 밤처럼 어둡고, 암울함과 쓸쓸함, 두려움으로 가득한 세상이라 할 수 있었다. 그리고 그러한 세계관과 숲에 대한 숭배가 돌로 된 인공 밀림이 재현하는 고딕 건축의 늑골 구조, 즉 울창한 숲속의 정경으로 자리 잡았을 터이다.

이는 사실상 엄격한 유일신적 이원론에 입각한 서구 기독교에 이교도적이라 할 수 있는 자연 숭배의 다신교적 색채를 부여한 개념이라고도 볼 수 있다. 그리고 이것은 아리스토텔레스적인 경험론에 입각한 자연주의와도 다른 것이다. 그렇다면 이것은 무엇일까. 아리스토텔레스의 자연주의가 눈에 보이는 현실 세계에 대한 감각을 중요시하는 것이라면 이것은 제아무리 낮은 수준에 있는 창조물이라고 할지라도 그것을 응시하고 바라보는 것은 신이 만든 흔적을 마주하는 것으로서 그 의미는 결국 신의 세계로까지 연장될 수 있다는 자기논리였던 셈이다.

결국 이런 흐름은 숲, 바다, 바람 등, 자연의 신성성을 숭배하는 켈트 지역의 감수성과 합류되면서 자연의 풍경들이 종교에 도입되고 인간의 형상을 한 신성의 모습들이 의인화되어 표현되기에 이르렀다. 수많은 성당 건축물에 이러한 자연적인 요소를 도입한 고딕 예술이 꽃 핀 것이다. 고딕 예술에서는 엄격하게

유일신적이고 이원론적인 기독교가 일종의 범신론적인 이교로
회귀하는 모습으로의 역설적인 변화를 꾀한 산물이었다.

아무튼, 외부의 내부, 그리고 내부의 외부라는 형이상학적인
상충 때문에 가졌던 무르시아 대성당에서의 기억은 아직까지도
영화의 장면처럼 떠오른다. 바로크의 외관이 품고 있는 고딕이
라는 내부, 그러한 극적인 반전을 통해 건축가는 무엇을 말하고
자 했을까. 형태의 개념적인 구조로만 보자면 무르시아 대성당
은 일반적인 건축적 프로그램을 거꾸로 뒤집어 놓았다. 안과 밖
이 뒤바뀐, 즉 전면의 파사드를 중심으로 광장이라는 공간을 둘
러싸는 가상의 벽들로 인해 외부는 그 자체로서 내부의 영역이
라 할 수 있다. 하늘이 천장이 되고 자연이 벽이 되어 형성된 장
대한 내부. 그러한 신적인 내부를 통해 연결된 고딕이라는 숲으
로의 퇴실은 세계 자체가 이미 신의 전당이며, 인간의 삶은 어차
피 신의 품안에서 이루어지는 영원한 피안의 세계라는 뜻이다.
건축가는 그러한 형이상학적 반전의 시나리오를 건축적인 프로
그램으로 엮어낸 것이리라.

지금처럼 다양하고도 기상천외한 시각 효과에 익숙한 세상
을 살고 있는 내 느낌이 그러했을진대, 순진하기 그지없던 500
년 전 사람들이 가졌을 충격은 어떠했을까. 돌기둥이 늘어선 햇
빛 쏟아지는 숲속의 공간이 분출하는 신비한 경외감은 종교개
혁의 헛된 바람 때문에 한동안 신에 대한 불손이 얼마나 잘못된
것이었음을 통렬하게 꼬집으며, 반성과 죄의식으로 돌아온 탕아
의 마음속을 따갑게 책망했을 터이다. 진짜로 하늘은 열리는 것
이며, 신의 집이 곧 세상이며, 그 세상의 출구가 바로 저 앞에 있
는 무지막지한 철문임을 상기시켜 주었을 것이다. 그리고 돌아
온 탕아는 그런 신앙적 믿음에 더더욱 몰입되었음에 틀림없다.

아득했던 하늘이 바로 자신의 머리 위로 내려앉아 현실의 삶

에 다가온 것은, 요하네스 타울러Johannes Tauler의 표현처럼, 거룩한 암흑과 고요한 정적과 형언할 수 없이 불가해한 합일을 불러오고 영혼을 잠기게 하는 신앙적 몰입에 다다른다.

> "이런 몰입이란 동질성과 이질성을 사그라뜨리며, 그 심연 속에서 영혼은 스스로 넋을 잃고, 신이나 인간이나 동질성이나 이질성이나 유용성에 대하여 아무것도 모름을 전제한다. 그리고 여기에서 영혼은 신과의 합일에 잠기고, 구별할 수 있는 모든 능력을 잃어버린다."

당시의 사람들에게 무르시아 대성당은 신에게 다다르는 미로, 또는 승강기, 아니면 그것이 주지되는 4D극장이었음에 틀림없다. 혼란을 잠재우고, 규칙이나 척도도 없는, 되돌아올 줄 모르는 몰입의 기관. 높이, 깊이, 넓이 길이가 사라진 무중력 상태에서, 세상의 상식을 벗어버리도록, 그리고 하늘나라의 차원으로 자신을 재해석하기 위한 영혼의 기화장치에 다름 아니다.

한마디로 무르시아 대성당은, 아니 17세기의 바로크는 종교 개혁이 앗아간 가톨릭의 명예를 되찾는 정훈政訓수단으로서, 의심 많고 현명해진 냉담한 교우들을 다시금 신의 품안으로 불러들이는 주님의 기관이었음에 틀림없다.

그처럼 기막힌 시간의 퇴적물 앞에서, 그리고 안에서, 나는 위쪽을 쳐다보며 무아지경과 순간적인 현기증을, 그저 아득해지는 현시를 경험했다.

8

가톨릭의 마케팅

종교개혁은 하늘의 이유가 인간의 이유로 바뀌어 버린 정신적 형이상학의 반전 사건이다. 사람의 등에 날개가 있어서 하늘로 올라가면 실제로 천국이 있음을 믿어 의심치 않았던 순진한 중세인에게 이성과 과학의 빛이 스며든 사건이다. 중세는 황혼과 어두움의 시대, 신비의 시대였다. 하지만 그 신비가 현실의 삶을 비춰주지 못하고, 갈망과 구원으로만 맴돌 뿐인 시대이기도 했다. 감각적으로 상승하지 못하고 어둠과 투명 사이에서, 무엇보다 대성당의 달빛 속에 깃든 어슴푸레한 빛만을 좇던 시대였다. 그리고 그런 중세인들에게 르네상스의 과학적인 가치관은 자연과 우주의 민낯을 보여주는 혁명의 시대를 열어주었다.

과학혁명의 주력은 수학과 물리과학에서 주로 이루어졌다. 특히 만유인력의 원리를 처음으로 세상에 알린 뉴턴의 자연철학의 수학적 원리는 자연계의 갖가지 힘을 연구하며 그 현상들을 논증했다. 즉 우주는 운동으로 구성되며, 우주의 현상이란 명료한 불변의 법칙으로 작동되며, 그 변화의 동인動因, Agent은 힘Force에 있다는, 그러므로 세상은 모두 숫자로서 실제화되며, 측정되고 정량화된다는 논리였다.

한마디로 르네상스는 지적인 생활의 부활이라 할 수 있었다. 고전을 새롭게 해석했으며, 성직자보다는 평신도를, 하늘나라보다는 현세를, 철학보다는 문예적인 것을, 라틴어보다는 그리스어를, 중세 철학보다는 과학을 선호하는 계기가 되었다. 이는 일방적인 지혜와 특수한 우둔함이 뒤섞인 중세인들의 추상적인 고

통에 다가가 일종의 문제의식으로 전파되었다. 계파나 적대적인 신학자 사이에서 학문적인 논쟁거리가 되기도 하였다. 사회와 정치의 혁명적 세력이 뭉친 운동으로, 단순하고 대중적인 복음으로의 회귀와 교계 지도부에 대한 평신도의 혁명으로, 권위에 도전하는 인간적 저항으로, 전통과 관습에 맞서는 해방된 이성으로, 무엇보다 로마 고해 체계의 부패를 꼬집는 양심의 항거와 종교적 부에 대한 세속적 권력의 불신으로 이어졌다.

인간은 오로지 신앙에 의해서만 의로운 존재일 수 있음을 역설한 마르틴 루터는 겉으로 드러나는 교회의 제도나 의식에 구애받지 않는 '만인사제주의Allgemeines Priestertum'라는 신앙의 평등성과, 가톨릭교회의 전승주의에 대한 성경주의, 즉 신앙의 근원으로서 신의 말씀인 성경이야말로 인간이 신에게 다가가는 올바르고도 유일한 길일 수 있음을 주장했다. 그러기 위해서는 기존의 수구적인 교회제도와 가톨릭적인 금욕주의적 도덕에 근거한 수도원 제도는 부정되고 타파되어야만 할 산물이었다. 중세 후기, 교회를 부패시켰던 악습을 바로 잡지 못한 가톨릭교회는 기독교 세계의 양심을 잃어버린 것으로 간주되었다. 그로써 루터 생애의 말엽 즈음에는 독일뿐만 아니라 영국, 프랑스, 스페인, 이탈리아에서까지도 가톨릭은 사라져갈 불꽃처럼 보였다.

가톨릭의 위기는 말 그대로 심란했다. 철옹성 같던 교부들의 권위도 위협받는 상황으로 전락되었다. 특히 자신들만 읽고 이해하고 해석할 수 있었던 라틴어 성경이 아무나 읽을 수 있는 일반사람들의 언어로 번역되어 버리는 부분은 심각한 문제일 수 있었다. 그 번역은 자신들의 몫이어야 했지만 분위기는 그렇지가 않았다. 어리석은 한 마리 어린 양이 천국에 오를 수 있는 사다리가 자신들의 역할이었는데, 그 사다리가 필요 없어진 것이다. 천국에 오르기 위해서, 그런 희망이 사라지는 것을 막기 위

해서 얼마나 중요하게 관리되던 사다리였던가.

신자 개개인의 영혼과 하느님과의 직접적인 교류를 구하는 내면화된 신앙으로서의 신비주의는 하나의 흐름으로 통용되었다. 독일의 마이스터 에크하르트Meister Eckhart나 요하네스 타울러Johannes Tauler, 그리고 라틴어로 저술된 그리스도를 본받고자 하는 천주교 신심서, 즉 '준주성범De imitatione Christi'으로 알려진 플랑드르의 토마스 아 켐피스Thomas a Kempis 등으로 대표되는 신비주의 흐름은 도시 수준의 발달과 이에 대한 지지로 중세 말기에는 각국의 속인사회로 퍼져나가서 새로운 신앙생활에 숨결을 터주었다. 그리고 이런 신비주의와 혼합된 르네상스의 인문주의는 개혁적인 그리스도교 철학을 탄생시켰다. 프랑스의 르페브르 데타플Jacques Lefèvre d'Étaples 등이 제창한 이 그리스도교적 휴머니즘은 고전연구를 통한 인간 형성이라는 입장에서, 역시 성경을 중시하고 그리스도 신앙을 원초의 순수한 모습으로 되돌리려는 의미에서 종교개혁에 또 다른 종류의 추진력이 되어주었다. '하느님의 말씀'인 성경을 유일한 권위로 보고, 신앙자의 양심을 건 루터의 대담한 교황권 비판은 울리히 폰 후텐Ulrich von Hutten을 비롯한 독일 인문주의자들에게까지 강력한 지지를 얻었다. 그들의 복음주의는 시민층에서 농민층에 이르기까지 국민적인 여론을 획득했다. 무엇보다 당시 급속히 발전했던 인쇄술의 힘은 대단히 컸다. 그리고 루터는 이 수단을 충분히 활용했다. 그의 저서 '독일 국민에게 고함Reden an die deutschen Nation'은 루터가 처음으로 독일인으로서의 국민의식적 차원에서 로마 교황 세력에 의한 재정적 수탈이나 성직매매, 그 외에 국민생활을 압박하고 올바른 신앙을 방해하는 여러 가지 악폐를 열거하며, 통치 권력을 신에게 위임받은 귀족에게 교회생활 전반의 개혁을 돕도록 호소하는 내용을 같이 담고 있다. 또한 성직자의 독신제

나 일반적으로 특권적 신분으로서의 성직자의 부정, 즉 만인사제주의 이념을 성경에 의거해서 전개되어야 함을 강조했다. 루터에게 자유란 율법 앞에서 명확해진 죄로부터의 해방, 또는 그리스도의 복음에 대한 신앙으로만 신 앞에서 의로울 수 있다는 기독교인의 영적인 자유였다. 기독교인은 육체적 존재로서 자유로운 영혼의 기쁨에 넘쳐서 이웃에 대한 봉사에 몸을 바치는, 소위 '신의 종'이 되어야 한다는 뜻이었다.

한편, 가톨릭교회는 이런 상황을 타계할 대처 방안이 절실했다. 우선 이교도와 싸우기 위한 예수교 교단의 설립이 필요했고, 신자들의 독서를 규제하기 위한 금서목록을 제정해야만 했다. 이탈자의 방지를 위한 심문과 위기 수습을 위한 교회의 규칙들도 새로 만들었다. 트리엔트 공의회Council of Trient는 그러한 종교개혁에 맞서 분열된 교회를 수습하고 교리와 체계를 재정비하기 위한 교황 주도의 총합적 회의였다. 당연히 프로테스탄트들의 참여는 여기에서 배제되었다.

프로테스탄트가 주장하는, 즉 성경을 유일한 권위로 인정하고 성경을 자유롭게 해석할 수 있어야 한다는 점, 오직 믿음으로만 하느님의 면죄는 가능하다는, 그래서 세례와 성찬이라는 두 가지 성사만을 받아들여야 하고 신이 미리 정해진 사람들에게만 은총을 부여한다는 예정설, 성모와 성인들에 대한 숭배 폐지는 공의회가 배격하려는 일차적 항목이었다.

공의회의 입장은 이렇게 요약되었다. 라틴어 성경인 불가타Vulgata야말로 공식적인 성경이며, 성경과 성전 모두는 신앙의 원천임. 아울러 성경의 해석은 교회만이 할 수 있는 신성한 권위임. 또한 예정설과 믿음에 의한 면죄설은 구원을 얻기 위해서는 신앙과 더불어 무엇보다 선행이 필수임. 면죄는 오직 하느님의 은총으로만 이루어지며 그 은총은 성사를 통해 인간들에게 내

려오는 것임. 성사를 집행하는 성직자들을 일반 신자들과 엄격히 구분하는 것은 그런 이유로써 중요하고도 필수적임. 그리고 7성사, 성인의 통공, 성인 유해의 공경, 연옥, 성화상의 사용, 교구 신학교 설립, 주교 임명, 강론 등에 대한 교령은 불가결한 것임. 따라서 공의회의 결정에 따라 복음서의 진리를 설교하고 가르치는 일은 반드시 주교의 권위 하에서 행해져야 하며, 주교와 사제는 그들 각각의 주교관구와 교구 안에 거주해야만 함.

트리엔트 공의회는 프로테스탄트의 종교개혁에 대해 교회의 교도직으로 응답한 최고의 대답이었다는 후베르트 예딘Hubert Jedin의 말처럼 프로테스탄트가 제기한 문제와 관련하여 가톨릭의 신앙과 교리에 대한 입장은 가톨릭교회가 종교개혁 이후의 혼란을 극복하고 내부 개혁을 추진하는 기초를 놓았음에 틀림없다. 공의회 이후 가톨릭교회는 로욜라Ignatius de Loyola가 결성한 예수회의 확장과 더불어 프로테스탄트의 진출을 막으며 가톨릭 신앙을 다시 일으키는 토대를 마련했다.

스스로의 신앙적 뿌리를 검증하기 위한 트리엔트 공의회의 목표는 그리스도교의 교리를 다시 한 번 근본적으로 점검하는 일이었다. 이를 토대로 제정된 엄격한 규준 속에는 미술을 포함한 예술이 무엇을 어떻게 표현할 수 있는지도 정확하게 지시되고 있다. 예술은 아름다움이 목적이 아니라, 교화와 감동을 자아내는 임무가 우선이며, 기독교의 가르침과 종교적 품위가 엄격하게 지켜져야만 하며, 순수한 종교성에서 조금이라도 벗어난다면 검열을 통해 제재가 가해질 거라는 내용으로 재편되기에 이르렀다.

트리엔트 공의회 이후 교황청은 검열위원회를 조직하고 예술분야 전반에 걸친 검열을 시작했다. 나체상은 특히 금지되어야 하며, 주제를 선택하고 이를 묘사할 때에도 성경과 교리의 근

거를 두고 그 내용이 명확해야 하며, 세속적이거나 이교도적인 요소가 작품에서 직접적으로 표현이 되거나 암시되어서는 안되었다. 이러한 원칙 내에서 미술가들은 성경이 기록하고 있는 내용만을 작품으로 옮길 수 있으며, 인물을 묘사함에 있어서도 정확성과 명확성이 중요시되어야만 했다. 가령, 성인들은 각자에 대한 상징물을 가지고 있어야 하며, 머리 뒤로는 반드시 후광이 그려져야 하고, 천사들은 날개를 달고 있어야 한다는 논리였다.

그렇지만 역설적이게도, 로마 교황청에서 가장 중요한 권위의 장소인 시스티나에 걸려 있는 미켈란젤로의 '최후의 심판'은 그런 규정을 정확하게 위반하고 있다. 우선 그의 그림 속 인물은 주로 나체로 그려져 있으며, 천사들은 대부분 날개도 없다. 마땅히 하늘의 보좌에 앉아 근엄한 심판자의 위용을 뽐내야 할 그리스도는 마치 이교도의 조각상을 닮아 있다. 아니나 다를까, 트리엔트 공의회가 끝나기도 전 1556년 교황 바오로 4세는 이 작품에 등장하는 나체의 인물들을 문제삼았다. 그러면서 미켈란젤로의 제자 다니엘라 다 볼테라Daniela da Volterra에게 벌거벗은 나체에다가 옷을 그려 넣도록 명령했다. 심지어 클레멘스 8세는 벽화 전체를 지워버리라고 명령했다는 후일담도 전해진다.

그렇다면 규율이 강조하는 미술의 조건이란 구체적으로 어떤 것일까. 실상, 정확하게 예술 표현의 지침들을 명확하게 정한다는 것은 여러 가지 면에서 애매할 수밖에 없다. 하지만 전제되어야 할 가장 선험적인 조건은 신자들의 눈길을 사로잡아야 한다는 원칙에 있었다. 무엇보다 감동을 자아내야 하고, 영적인 영감을 고취시켜야만 했다. 그리하여 성경의 가르침을 최대한 극적으로 전달하고, 외형적인 아름다움보다는 성경이 묘사하는 이야기들의 진실을 마음속 깊숙하게 되새기는 표현의 조건을 충족시켜야 했다. 성인들이 순교를 당하는 장면이나, 그리스도

가 죽임을 당하는 장면들도 보는 사람들로 하여금 삶의 현실이 얼마나 어둡고 모순적이며, 헤아릴 수 없는 타락의 유혹으로 가득한지를 깨닫게 해야만 했다. 그런 의미에서 그림이란 하나의 신령적인 거울일 수 있다는 것이다. 거울은 인간들에게 깊은 죄의식을 심어주고 신앙심을 불러일으킬 수 있는 각성의 도구가 될 것이다. 그래서 그림은 실제로 그 장면을 사람들이 현장에서 보는 것과 같이 공포스럽고도 잔인하게, 정신을 차릴 수 없는 매혹의 세계를 비추며, 성경이 가르치는 내용의 본질을 시각적으로 전달하기 위하여 표현은 극적이며 신비스럽고 최대한 환상적으로 표현해 내는 것이 중요했다.

그런 측면에서 트리엔트 공의회는 미술과 도서, 건축, 음악 등 전범위에 걸쳐서 문화 검열에 대한 기준을 재정비했다. 1564년에 개최된 추기경 회의에서는 종교음악에 대한 논의도 이루어졌는데, 반종교개혁 정신에 부합되지 않는 종교음악의 특성들을 전면적으로 재정비되어 한다는, 즉 가사와 선율은 순수하고도 종교적이어야 하며 무엇보다 신비함을 자아내야 한다는 점을 재차 강조했다. 하지만 그 신비로움은 귀의 즐거움이 아니라 종교심을 고취하는 역할이어야 했다. 따라서 '음악은 말씀의 시녀Musica ancilla Verbi'라는 원칙에 입각하여 팔레스트리나Giovanni Pierluigi da Palestrina의 다성부로 구성된 곡을 '교회양식'으로 선택할 것을 합의했다. 팔레스트리나의 음악을 가장 적극적으로 받아들인 사람은 필리포 네리Filippo Neri였다. 필자의 가톨릭 세례 성인이기도 한 필리포 네리는 1564년 로마에 '오라토리오Oratorio 수도회'를 창설하고, 음악이야말로 성경의 말씀에 대한 전달력과 호소력을 높일 수 있는 최적의 수단임을 강조한 성인이다. 그리고 오라토리오회의 음악 담당 책임자는 당연히 팔레스트리나가 임명되었다.

트리엔트 공의회는 특히 교회건축의 규범도 소상하게 다듬었다. 교회를 화려하게 장식하는 것과 지나치게 외향에 치우친 예배의 의식들이 오히려 악한 정신을 교회로 끌고 온 세속성이라고 비판한 루터의 주장과는 정반대로, 교회건축이란 오히려 더욱 더 장엄하고 화려하게 미사의식을 집전할 수 있도록 해서 신자들을 영적으로 압도해야 한다는 것이었다. 트리엔트 공의회가 건축과 관련해 내린 지침은 교황 피우스 4세Pius IV의 조카로 밀라노 대주교였던 성 카를로 보로메오Carlo Borromeo의 저서 '건축지침과 교회용구Instructiones fabricae et supellectilis ecclesiasticae'에 기록되어 있다. 보로메오의 주장에 따르자면 성당은 환경적으로 주목받을 수 있어야 하고, 주변을 압도하는 조형성을 가져야만 한다. 그는 새롭게 건축될 교회의 평면도와 세부 장식에 대해서도 언급하였다.

"사람들이 마주하게 될 교회의 서쪽 파사드는 성인들의 형상을 한 조각상이나 품위 있는 장식으로 꾸며져야 하고, 예배를 드리는 교회의 중심이라고 할 수 있는 주제단은 계단 위에 놓여서 사람들의 시선을 끌어야 하며, 미사를 집행할 사제에게 위엄을 부여하기 위해 충분한 공간이 마련되어야 한다."

보로메오는 익랑翼廊, Transept에도 미사를 드릴 수 있는 대형 제단을 갖추어야 하며, 투명한 유리로 내부의 창을 내라는 지침을 내렸다. 또한 평면의 형상은 가급적이면 이교도적인 원형이 아니라 십자가형을 택하고, 가로와 세로가 동일한 길이의 그리스형 십자가보다는 상하축이 긴 라틴형 십자가를 채택할 것을 추천했다. 모든 건축 요소들이 절대로 세속적이거나 그리스도교의 교리를 벗어나서는 안 된다는 뜻이다.

트리엔트 공의회는 교회의 개혁을 통해 그리스도교의 정체

성을 회복하고 땅에 떨어진 교부들의 권위를 다시 찾으려는 노력에 집중했다. 그 결실이 공의회에서 채택한 결의문에 소상히 반영되어 있다. 예수회의 세력은 나날이 확장되었으며 매서웠던 종교개혁의 바람은 서서히 잦아들었다. 하지만 트리엔트 공의회에서 공포된 내용들은 여전히 효력을 유지했다. 그에 따라 교회 미술은 신자들의 신앙심을 고취시키기 위해 감성을 움직일 수 있는 방향으로 변화되었다. 그리스도를 찬미하는 장면, 수난의 고통이 리얼하게 전달되는 장면, 지옥의 끔찍함이 공포심을 불러일으키는 장면, 영원한 천국을 암시하는 장면 등 사람들의 감수성을 직접적으로 자극하여 깊은 신앙심으로 이끌 환상적인 시각적 효과를 기획했다. 그리고 동시에 그러한 모든 표현의 재료들은 중세의 몽환적 신비주의 기법들로는 불가함을 깨달았다.

미와 예술의 법칙을 신으로부터 직접 가져오는 것을 원칙으로 하는 중세시대의 미학은 르네상스인들의 감수성과는 버전이 달라도 너무 달랐다. 영적인 것만이 진정한 미라고 여겼던 중세의 미학은 더 이상 르네상스인들에게는 어필될 수가 없었다. 그들에게는 귀나 눈으로 지각될 수 있는 현실적인 아름다움이 필요했고, 또한 이해될 수 있었다.

중세의 미학은 물질적인 아름다움이 중요치 않다. 오로지 정신적이고 초월적인 미야말로 신의 아름다움을 그릴 수 있는 요건이 된다고 믿는 원칙을 고수한다. 가장 진실되고 가장 완전한 초세속적인 미에 비해 현실적이고 감각적인 아름다움은 무의미할 따름이다. 따라서 보이지 않는 절대 진리를 시각적인 이미지로 표현하는 것은 당연히 금지된다. 왜냐하면 시각적 이미지라는 것은 제 아무리 정교하게 만들지라도 대상을 부분적으로 밖에 재현해 낼 수 없으며, 다음으로 그 대상을 재현해 내는 주체에 따라 재현 대상을 각기 다르게 표현할 가능성이 크기 때문이

다. 즉 인간이 시각적으로 재현해 낸 것은 인간과 무관하게 존재하는 절대적 존재가 아니라 인간이 절대적 존재라고 그려낸 자의적 존재일 뿐이다. 그것은 한마디로 절대자를 왜곡하는 행위이다. 또한 그러한 존재는 인간이 제 멋대로 만들어 놓은 절대자의 모습이며, 따라서 잘못된 우상에 지나지 않는다.

이처럼 진정한 미란, 직접 감지될 수 없는 것으로 요약되는 초월주의는 중세 미학의 궁극적인 독특성으로 고수되었다.

중세 미학자들에 따르면, 미를 감지하는 데는 반드시 필요한 몇몇 조건이 있다. 첫째, 미는 객관적인 속성이므로 거기에는 인지적 태도가 요구된다. 둘째, 이 태도는 반드시 관조적이어야 한다. 아름다운 대상은 바라보는 대상이지 추론의 대상이 아니라는 점이다. 셋째, 거기에는 정서적 조건, 즉 보는 사람은 대상에 대한 공감을 느끼고 그것을 무관심하게 바라보며 적합한 내적 리듬을 가져야 한다. 아우구스티누스에 의하여 전개된 이러한 심리학적 고려는 13세기에 토마스 아퀴나스Thomas Aquinas가 미적 지각의 조건과 과정에 대하여 보다 정확하게 기술하면서 체계화하고 안착시켰다.

하지만 중세 시대 미에 대한 관념은 근대인의 시선으로는 이해되기 어렵고 복잡한 것이었다. 어린아이가 그린 것처럼, 비례도 맞지 않고, 원근법도 무시된, 한마디로 못생긴 그림은 신의 관점에는 부합될 수는 있겠지만 인간의 눈에는 이상하게 보일 뿐이다. 중세의 관점으로 진정한 아름다움이란 세속적인 것, 즉 비례와 원근법 같은 현실적인 요소들을 넘어서야만 하지만 근대인의 눈에는 그 자체로서 현학적이었다.

중세적 관점으로 인간의 눈앞에 펼쳐져 있는 세계의 감각적인 미란, 불완전한 오류의 그것이다. 무엇보다 그러한 세속성은 속물적인 호기심과 욕망을 불러일으킬 수 있다. 중세 가톨릭

이 종교적, 도덕적인 이유로서 미에 대한 금욕적인 관점을 고수한 까닭도 여기에 있다. 우리에게는 아시시의 프란체스코Assisi Francesco로 알려져 있는 프란체스코 성인도 영적인 삶 속에서 모든 종류의 진정한 미와 신적인 미의 흔적들을 발견할 수 있다고 주장한 바 있다. 그 속에서야 비로소 가장 아름다운 것이 보이며, 사물들에게 각인된 흔적들을 통해서 가치 있는 것들이 묘사될 수 있다는 의미다. 이것은 프란체스코 수도회 운동의 전체적인 모토이기도 했다. 미와 예술을 그 자체의 목적으로 여겼던 르네상스와는 다르게 중세의 미학적 모티브는 그것을 정신의 형이상학적 수단으로 가득 채우고 그 속에서 무중력의 유영을 즐기고 탐미하는 것이었다.

하지만 르네상스의 이성주의를 이미 경험한 동시대의 사람들에게 그러한 중세의 정신적이고 수준 높은 초월적 미는 불편하고 거북하고 어려울 수밖에 없었다. 그들에게는 물질적 미가 더 익숙하고 이해하기 쉬웠다. 따라서 신비로움을 자아내는 미술의 표현에서는 중세의 관점이 아닌 르네상스적인 차원에서 꾸며질 필요가 있었다. 과학적이고 인체공학적인 르네상스의 기법과 대상들로 중세의 영적인 당위성을 충족시키는 효과를 자아내기 위해서는, 더 이상 어린아이가 그린 것 같은 관념적이고 초월적인 중세적 조형성으로는 사람들의 감각적이고 쾌감적인 주목을 이끌어내기가 어려웠다.

그렇지만 그 목적과 의미에 있어서는 반드시 중세적인 영성의 세계를 지향해야만 했다. 그래야만이 신에 대한 경외가 담긴 미의 현혹을 통해서 기쁨을 불러일으키는 대상들의 속성을 장악할 수 있었다. 그런 취지를 바탕으로, 자명한 신의 존재를 증명하기 위하여 가톨릭 교부들은 예술가들에게 신앙의 신비를 나타내는 다양한 스펙터클의 소재와 방법들을 주문하기 시작했

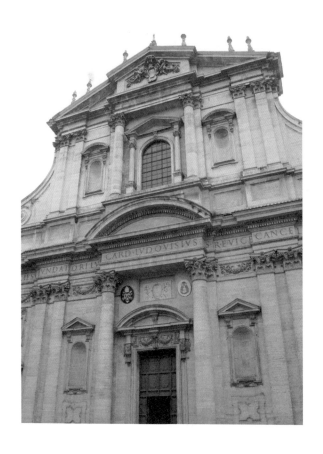

성 이냐시오 대성당(Chiesa di Sant'Ignazio), Orazio Grassi, 1650

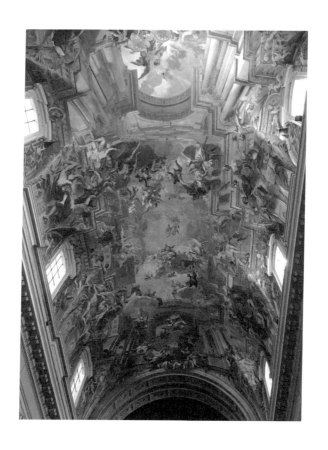

성 이냐시오 대성당 내부(Chiesa di Sant'Ignazio Interior, Roma), Andrea Pozzo, 1681

다. 그리고 그런 예술의 임무수행에 있어서 중세의 모티브는 적당치 않으며, 지극히 현실적이고 감각적이며, 치밀하고 정교할 필요가 있음으로 의견이 모아졌다.

예를 들면, 이탈리아 로욜라에 있는 성 이냐시오 대성당Chiesa di Sant'Ignazio di Loyola은 그런 측면에서 가톨릭 교부들의 요구조건들을 제대로 반영해낸 예술적 결과물이라 할 수 있다. 전형적인 바로크 양식으로 지어진 이 성당은 우선 외관에 있어서도 무르시아 대성당에서와 같이 극적으로 펼쳐질 성당 내부를 예고하는 듯, 무대처럼 전면 광장을 개방하고 주위 건물을 조형적으로 흡수하는 구조를 하고 있다. 궁전처럼 화려하지만 단호하고 강직한 외관의 형태미는 광장이라는 산만한 구조적 실체들을 장악하고 계몽하기에 부족함이 없다. 무엇보다 이 성당의 메인 포인트는 성 이냐시오에게 헌정된 천장화에 있다. 미켈란젤로를 뛰어넘는다고 평가받는 이 천장화의 화가는 트리엔트 출신이며 신부이기도 했던 안드레아 포초Andrea Pozzo였다. 그는 이 천장화에서 성 이냐시오의 영성과 기적을 마치 4D영화를 보는 것처럼 입체적으로 표현해 냈다. 신앙의 환상과 감각적인 도취를 환상적으로 실현한 것이다. 하늘이 열리고 천상과 지상이 연결된 듯 황홀한 영광의 장면이 실제처럼 펼쳐진 가운데 이냐시오 성인은 구름을 타고 예수의 영도를 받으며 하느님을 향해 승천한다. 그림의 장면 장면이 그 자체로서 실제이며 또한 신비의 체험이다. 3차원적인 공간의 폐쇄성이 4차원적으로 자유롭게 해방되어서 경계도 시간도 중력도 모두 제거되어 버리면, 거미줄처럼 엮여 있는 우리의 일상, 그 부질없는 죄의 중력도 마찬가지로 소멸될 거라는 믿음의 영성이 극적으로 재현되는 내러티브다.

비현실적으로 높고 오픈된 회랑 부분의 천장을 바라보고 있

노라면 지상의 조건들이 모두 사라져 버린 것만 같다. 그래서 구름처럼 가벼워진 자신의 육신을 실감하고 수많은 상승의 대열에 내가 동참하고 있다는 착각을 들게끔 한다. 만물의 존재 조건이자 어찌할 수 없는 인간의 굴레인 시공에서의 초월과 그로 인한 영적인 기쁨을 맛보게 하는 것이다.

이는 우리에게 트릭 아트로 알려져 있는 트롱프뢰유Trompe-L'œil 기법, 즉 눈속임이라는 뜻의 미술 기법에 그 비결이 있다. 실물을 눈앞에 두고 있다는 착각을 불러일으키는 철저한 사실적 묘사를 가능케 하는 이 기법은 건축에서도 '소토 인 수Sotto in Sù'로 통용되며 바로크 건축의 주요한 일면을 담당했다.

'소토 인 수'는 밑에서 올려다보았을 때 나타나는 사물의 형태를 정교한 원근법과 공간 구조에 따라서 현실과 분간하기 어렵도록 사실적으로 묘사하는 기법이다. 이 '소토 인 수'로 말미암아 다수의 바로크 건축 공간은 교회가 그려내고자 하는 속죄와 구원의 표현형이 될 수 있었다. 예를 들어 성 이냐시오 성당의 중앙 회랑 천장에는 대단히 웅장한 돔이 자리 잡고 있는데, 성당의 천장은 모든 면이 물리적으로 평평한 상태이며, 건물의 외관 어디에도 돔은 존재하지 않는다. 즉 돔의 실체는 트롱프뢰유 기법으로 그려진 그림이라는 사실이다. 전하는 얘기에 따르면 건축가가 구상한 설계도에 의해 시공을 하던 중에 전반적인 면적이 부족하다는 것을 알게 되고, 무리해서 돔을 올릴 수가 없게 되자 마치 진짜 돔처럼 보이도록 그림을 그려 넣었다는 것이다(건축 당시 주위 건물의 일조권과 관련된 갈등을 풀지 못해 돔을 올리지 못했다는 설도 있다).

로마 시내 한복판, 베네치아 광장 뒤편에 있는 일 제수 성당Il Gesu Church도 마찬가지 기법으로 구축된 바로크의 '소토 인 수'의 대표적인 사례다. 예수의 신성한 이름에 바쳐진 이 성당은 세로가 긴, 전형적인 라틴 십자가 모양의 평면 구조에 중간 부분의

만토바 후작궁전 신혼의 방(Camera degli Sposi), Andrea Mantegna, 1474

성 이냐시오 대성당 내부(Chiesa di Sant'Ignazio Interior), Orazio Grassi, 1685

커다란 돔과 주축에 직각으로 교차되는 내진과 신랑부 사이에 트란셉트를 두고 있는 반종교개혁 건축의 가장 초창기 모델이며 전형적인 트리엔트 공의회 스타일이라 할 수 있다.

성당의 내부, 회중석 부분에서 걸음을 멈추고 천장을 바라보면 눈이 아플 정도로 화려한 천장화가 나타나는데, 이것이 이 성당의 가장 핵심적인 부분이다. 그림들과 조각들이 벽과 천장에 걸쳐서 비현실적으로 엮이고 섞여서 어디까지가 그림이고 실재 공간인지를 구분하기가 어렵다. 특히 중앙의 타원형 부분은 실제로 하늘을 향해 구멍이 오픈되어 있는 것만 같다. 하늘의 천국으로 통하고 있다는 착각을 불러일으키며, 실재로 하늘이 열리고 그 속으로 비춰지는 천국의 광경이 휘몰아치는 영성의 언어로 다가오는 느낌을 심어준다. 지나치도록 실제 같은 그림의 표현 때문에 관람자는 실재와 허구를 분간할 수가 없게 되는 것이다.

기본적으로 이 천장화에는 예수회의 활동상이 담겨 있다. 양쪽 벽에는 4명의 여인이 있는데, 이는 당시 예수회가 선교를 하기 위해 진출한 대륙들을 상징한다. 가장 화려한 유럽 대륙을 상징하는 여인, 원주민들의 모습으로 그려진 아메리카 대륙의 여인, 피부색이 까만 아프리카 대륙의 여인, 당시 선교 효과가 가장 좋았던 아시아 대륙의 여인 등, 4개 대륙을 여성의 모습을 상징적으로 표현하면서 당시 예수회가 활발히 진행하던 선교 활동을 전하고 있다.

이 같은 가톨릭교회의 다양한 시각적 이미지들은 성화를 추방시킨 종교개혁적 성상 파괴 운동과 정확한 대척점을 이룬다. 예수의 성스러운 가계와 사제들을 육화시켜 형상화하는 단호한 방법으로서 그리스도교의 모든 가르침을 민중에게 알리고, 그 엄중한 진리와 신앙적인 경각심을 일깨우는 것이다. 그러한 승리를 위해 가톨릭은 모든 수단들을 동원했다. 그리고 그 모든 수

일 제수 성당 내부(Il Gesu Church Interior), Giacomo Barozzi da Vignola, 1551

단은 바로크 기법으로 수렴되었다.

　미술의 역할, 즉 시각적으로 압도하여 영적인 신념을 높이는 것, 그것은 바로크 종교 미술이 가진 가장 중요한 목표이자 역할이었다. 화려한 금빛으로 찬란한 바로크의 교회 건축, 살아 있는 듯 옷깃을 휘날리며 공중을 떠다니는 그림 속 인물들과 조각들, 바로크는 그러한 방식으로 잠들어 있던 신앙심을 흔들어 깨우며, 종교개혁 이전의 모습이 아닌 전혀 새로운 위엄으로 신자들을 맞이했다.

9

몸과 영혼의 합일

말하자면, 바로크는 하늘에 오르면, 거기에 천국이 있음을 믿어 의심치 않았던 사람들에게, 그러기 위해 날개가 필요했던 사람들에게, 하늘이 몸소 내려온, 하늘이 파도처럼 밀려와 다가오고, 감당하기 어렵도록 수 없이 많은 영성이, 영혼의 공시성이 지상에 뿌려진 환영의 시청각이었다. 아울러 그런 측면에서 바로크는 반종교개혁을 이끌어낸 공로를 평가받는다.

공백과 결여와 틈 사이에 어두움을 채우듯이 바로크는 천상과 지상을 연결하고 신과 삶 사이의 간극을 메웠다. 뒤부아C. G. Dubois가 바로크에 대한 저술의 부제를 '외관의 깊이'라고 하고, 페르난데즈Fernandez가 자신의 책제목을 '천사들의 향연'이라고 한 것처럼, 천사라는 순수한 영혼을 가진 존재의 이미지와 향연이 의미하는 물질의 이미지가 결합되어 비가시적인 순수 초월의 세계와 가시적 다양성의 세계를 연결시켰다는 뜻이다.

'외관의 깊이'라는 뒤부아의 제목은 가장 심연한 부분, 즉 깊이는 본질에 비례한다는 의미를 담고 있다. 그 심연함을 피상적인 외관과 결합시킴으로써 물질성과 육체성을 초월할 수 있다는 측면에서다. 현상과 본질, 또는 몸과 영혼, 지상과 천상을 그 어느 쪽도 배제하지 않은 채 하나로 융합시키면 그것이 곧, 바로크의 본성이라는 것이다.

바로크는 존재를 어둠에 가두며, 또한 모습 드러내기를 거부한다. 바로크는 깊이를 측정할 수 없는 심연함의 언어로 말한다. 바로 그러한 언어가 윤곽을 지우며, 중력을 지우고, 몸통을 지우

고, 나아가 뜻과 의미까지도 지운다. 그러면서 동시에 호사스러운 외관을 표출한다. 육체적이고 감각적이면서 때로는 저속하기까지 한 표현의 범람이면서 동시에 이 표면적인 것의 효과와 그것을 현란하게 꾸며내는 언어로서 의미의 깊이에 도달한다. 여기에 바로크적 예술의 본령이 있다.

따라서 바로크는 당연히 이 세계, 우주의 유일한 질서에 대한 서술이다. 하지만 르네상스와 같이 합리적, 논리적인 태도는 거부한다. 바로크 기질에서 보자면 세계란 불안정한 형태와 변화 그 자체이기 때문이다. 세계를 변화 자체로 보되, 그러한 관점 하에서 여전히 영원한 것, 불변적인 것에 대한 향수를 강하게 요구하는 기획이다. 그러면서 비극적 장엄미를 띠게 되고, 변화의 내부에서 우주 섭리의 편린을 발견했을 때 환희의 찬가가 된다. 그런 면에서 바로크가 비논리적인 것, 환상, 경계 지우기, 뒤바꾸기 등을 선호하는 것은 당연하다.

하지만 바로크의 파마머리 같은 요란한 조형성이나 금색 찬란한 호사스러움이 현실을 그 자체로서 표현한 모방이라 볼 수는 없다. 오히려 그 현실에 숨겨져 있는 것을 드러냄이다. 16세기 말 앙리 3세 시대에 변장술, 위장술 같은 가면극이 성행한 이유도 그러한 바로크적 기질의 반영이라 할 수 있겠다. 그들에게 변화는 자연적인 현실의 변화가 아니라, 언제나 활동 중인 환상의 변화였다. 현실은 환상이고, 환상은 현실인 까닭이다. 그래서 바로크 예술에 있어 현실은 눈에 보이지 않는 환상의 부분적 발현이며, 그 호사스러운 외관은 그러한 현실을 환상화하는 방법에 다름아니다.

그렇기에 바로크 예술은 외부에 집착하는 예술이라고 단정할 수만은 없다. 오히려 외부를 극단까지 자발적으로 몰고 가고, 그러한 과시적 표현과 오만하게 보이는 조형성을 자신에 대한

강한 긍정과 욕망의 산출물로 비춰낸다. 바로크 건축에서 건물의 뼈대보다는 표면의 장식에 더 많은 비중을 두는 것도 마찬가지의 이유에서다. 그런 호사스러움에는 거대한 운명의 가혹함에 맞서려는 자기 현시적인 욕망이 들어 있다. 어쩌면 그것은 호사스러움, 인간적인 가치, 인간의 정념과 영혼의 변덕스러움 그 자체에서 삶과 우주의 섭리를 분리시키지 않으려는 꼿꼿한 당당함이다.

바로크적 감수성이란 인간 내부의 근원적 불안, 그리고 인간의 궁극적 가치와 가능성에 대한 믿음이 서로 공존한다. 바로크에는 고전주의가 지니고 있는 인간의 의지, 이성에 대한 믿음으로서의 오만함 대신에, 변화 속에 놓인 존재의 불안함이 각인되어 있다. 동시에 그 불안함 뒤에는 미지의 우주 질서 앞에서 떨고 있는 인간 존재의 나약함도 스며 있다. 하지만 인간 관능의 극대화 속에서 바로 그 우주의 숨결과 일치하는 순간을 맛보려는 욕구, 맛볼 수 있다는 가능성에의 믿음도 함의되어 있다. 그래서 바로크 예술 속에서 성스러움과 속된 것, 영원함과 가변적인 것의 이원적 대립은, 심연이라는 언어로 약화되고 또한 하나로 융합된다. 그런 차원에서 인간의 '지금 여기'의 삶은 천국과 동떨어져 있는 것이 아니라, 구분된 세계가 아니라, 당연하게 이어져 있으며, 언제든 합일될 수 있는 가능성의 장소이다.

따라서 바로크는 감각이 맛볼 수 있는 최상의 환희 또는 육신이 겪게 되는 고통을 부정하지 않는다. 그러면서 그 환희와 고통 속에서 영혼이 비상할 수 있기를 꿈꾼다. 그렇기에 인간의 육신 자체를 영혼의 현시 장소가 될 수 있을 만큼 고양시키는 것은 매우 중요하다. 천상과 지상, 영혼과 육신의 그 어느 쪽도 한쪽의 이름으로만 부정될 수 없기에 그렇다. 바로크 예술에서 조각이나 그림으로 표현된 수많은 이미지에서 볼 수 있듯이, 실제처

럼 보이게 하는 눈속임 미술들이 교회 속에서 담당하는 역할도
이것이라 할 수 있으며, 앞서 살펴본 대성당 회랑 천장의 극단적
인 착시성은 바로 그러한 육신과 영혼의 합일을 노래함이다.

　결국 바로크는 그런 환희에, 외부와 내부가 뒤바뀐 공간에,
이격된 혼란에 드리워진 삶의 피부 위에 몽환을 주사한다. 과학
과 이성과 현재라는 '지금 여기'의 기억을 지우고, 그 자리에 유
혹의 막을 덮는다. 이 때문에 바로크의 언어는 예술을 통하여 그
러한 심연을 내부에 서술하고 동시에 저장시킨다. 가려지고, 덮
인, 어두워지며, 마침내는 사라지는 유혹의 문장을 적어나간다.
간격과 규칙의 모듈이 어둠 속에 가두어지며. 휘어지고, 난잡해
지고, 과분해지도록 권유하고 현혹한다. 바로크는 그러한 영혼
의 실랑이를 지켜본다.

자기증식의 공명

　바로크는 환희의 상응관계가 끊임없이 다른 환희들을 불러
세우고 끊임없이 다른 환희들과 연관되는 언어들의 움직임, 힘,
의지이다. 사유의 불변항이 아니라, 차라리 감각의 고유점이라
할 수 있다. 고대인들이 플라톤주의 안에서 세계를 두 부분으로
배분하며, 셀 수 없이 많은 세계를 만들어 낸 것처럼, 바로크는
환희의 언어들을 끝없이 배분하고 분절시키며, 굴절과 미분을
실행시킨다. 그리고 전혀 다른 변곡점으로 그 언어들을 번역해
나간다.

　들뢰즈는, 우주Cosmos가 세상Mundus으로 변하는 바로크의
변곡점에 대하여 이렇게 설명했다.

> "이 세계는 중세가 표방했던 일자一者, The One의 탁월함 안으로 사
> 라지고 다수의 바다 안으로 분해되는 계단의 매 층계마다 대면하는
> 상승과 하강에 입각해 있다. 신플라톤주의적 전통의 계단으로 된
> 우주, 그러나 두 측면으로부터 반향되는 주름에 의해 분리되어 있
> 는 세계, 이것은 바로크의 전형적인 공헌이다."

　그가 말하는 공헌이란, 바로크가 추구하는 내부의 자율성에
있다. 외부 없는 내부, 내부 없는 외부의 구조 속에서 파사드의
독립성을 보장한다. 그런 뜻에서 들뢰즈는 바로크가 내부 없는
외부를 갖는 것과 입구는 항시 바깥쪽으로만 열리거나 닫히는
것, 내부의 초안이 있어도 늘 상대적이며, 진행 중이며, 완성되지
않은 것이기에 오히려 그 절대적인 내부성을 보장받을 수 있는

것이라고 강조하였다.

'지금 여기'의 물리적인 법칙으로부터 물질의 무한한 외부성을 재분활한다는 점은 바로크의 가장 중요한 법칙 중 하나이다. 그러면서 바로크는 파사드와 안쪽, 내부와 외부, 내부의 자율성과 외부의 독립성 사이의 어정쩡한 분리 문제를 해결한다. 요컨대, 외부와 내부의 경계, 여기에 우리의 지각이 도달할 수 없는 이유는 모조리 열린 연쇄의 무한한 반복 안에 그 형상들이 스스로 잠겨 있기 때문이다. 그 점에서 바로크는 세계의 자명한 물리성을 넘어서는 상대적인 법칙성을 가진다. 구조에 부합되지 않으면서 오로지 자기 자신만을 알리려는 절대적인 독립성을 발견시키는 것이다. 인간의 제한된 지각으로 하여금 '절대자가 머무는 소규모의 작은 궤'를 스스로 경험하도록 만든다.

그런 점에서 바로크 성당들의 파사드는 우리에게 중력과 시공간을 부정시킨다. 실존한 적이 없었다는 사실조차도 부정하는, 일체의 실존 근거를 부정토록 한다. 그러면서 진공의 무기력을 통하여 최고의 힘으로 전개되는 신의 역량을 기다리는 염원을 주지시킨다. 손이 닿지 않는 환희의 언어, 분할 때문에 오히려 융합되는 그 구조 안에서, 원인에서 원인으로 스스로가 서술되며 자기 발효와 자기증식을 이끌어 나가게 한다.

어느 가족의 빈 집터에서 투명해진 가족들이 아직까지도 자신들의 잠재적 삶이 이어지고 있는 것처럼, 단편들, 파편들, 희미해지는 것, 부분들이 되살아나는 것은, 이 같은 바로크의 공명과 자기증식의 원리와 관계된다.

11
바로크적인 욕망

르네상스는 양식사적인 측면에서 선명하고 뚜렷하며, 완전함의 미학으로 개괄된다. 내용의 투명하고 있는 그대로의 전달과 인식을 가능케 한다. 르네상스의 고전성은 그만큼 매끈하게 다듬어진 명징함으로 저항 없는 정보의 흐름을 이끌어낸다. 투명한 긍정성과 최적화된 현재를 예술의 선상 위에 나열시킨다. 마찬가지로 회화적 미장센을 제거하고, 해석의 깊이와 의미가 사라진 담백한 현상을 우리의 눈에 직접 나타내준다. 그래서 어떠한 모호함도, 불확실함도 없는 순전하고 자명한 하나의 현실을 2차원의 화면으로 그려낸다. 획일적이고 평탄한 관람 방식 자체, 마치 포르노처럼, 이미지와 눈이 일대일로 대면함으로써 사물이 가진 고유한 정체성과 개별성을 억제시킨다. 이른바 맹목적이고 직접적인 관람. 보이는 대로의 바라봄이다. 극도로 일체화된 감각을 유발시켜 사정에 이르게 하려는 자위행위와 비슷하다는 빌헬름 홈볼트Karl Wilhelm Von Humboldt의 주장처럼, 르네상스는 투명하고도 무결한 타자적 공허에 집중한다. 지극히 순종적인 이해방식의 과정이라 할 수 있다.

이 때문에 그러한 르네상스적 인식은 그 최초의 형태를 있는 그대로 받아들이고 수용하며 소화한다. 또한 그러한 직진성으로 배설되고 소멸되며 잊힌다. 자발성과 능동성이 배제된 상태에서 일어나는, 그야말로 수동적인 인식의 프로세스이다. 통보도 없이, 노크도 없이 방문을 열고 들어오는, 어쩌면 칸트Immanuel Kant의 정언 명령Kategorischer Imperativ과도 비슷하다.

무조건적이며, 어떤 인과적 목적이나 목표에 의존하지 않는 필연적인 준칙성이다.

"그대가 하고자 꾀하고 있는 것이 동시에 누구에게나 통용될 수 있도록 행하라!"

칸트는 사유하고 판단하기 직전의 단계인 직관에 따라 무차별적으로 주어진 것들의 총체를 현상現象으로 정의한 바 있다. 여기에서 현상이란 감각적인 세계와 대응하고 인식에 의해서 구성된 세계를 의미한다. 즉 감각된 것으로만 이루어진 세계이다. 하지만 칸트는 이러한 현상이 무규정적인 것만은 아니라고 주장한다. 현상이란 언제나, 동시에 이해 가능한 감각에 입각되어 있다. 감각적인 것의 세계는 언제나 사고된 것의 세계로 전환될 수 있다. 그러나 칸트의 말대로 감성에 기입되는 감각적인 것이 이해와 사유 이전에 주어지며, 이해 가능한 것의 근거라고 볼 수 있다면, 감각적인 것은 어떠한 개념을 통해 이해 가능한 것으로 간단히 환원되지 않으며 항상 잉여의 존재를 갖는다. 달리 말하면, 잉여와 여분으로서의 감각적인 것이 사물에 대한 이런저런 지식과 관점을 통해서 하나의 개념을 갖게 되고 나름대로 세계를 이해하는 '나'와 맺고 있는 관계 가운데 들어올 때, 세계의 타자가 나타난다는 것이다. 이런 까닭에 르네상스적인 시선이 세상을 바라보고 타자를 이해하는 방식은 기본적으로 정태적일 수밖에 없다.

반면 바로크적인 시선은 동태적이다. 의식과 관점과 지식을 통해 파악했던 사물의 내용을 일차적으로 부정한다. 또한 그 부정은 이해 가능한 것으로 번역되지도 않는다. 그 사물과 나의 감각이 맺는 '지금 여기' 순간의 관계 가운데 현시될 따름이다. 그리고 그 부정은 '쉼 없이 흩어져감', '순간의 사라짐'에 있다. 그

러므로 그러한 바라봄이란 내 의식의 활동에 역행하는 감각의
충동과 다를 바 없다.

그리고 이러한 바로크적인 시선은 특별하거나 숭고의 체험
속에서만 나타나는 것만은 아니다. 오히려 우리의 일상적인 체
험 속에서도 얼마든지 잠재되고 드리워져 있다. 예를 들어 하나
의 의자가 있다고 치자. 이 의자는 너무나 진부한 이해의 대상이
며 동일화의 대상이다. 즉 상품화되어 출시된 무수한 의자들 가
운데 하나이지만, 동시에 나의 소유가 된 유일한 의자이다. 그
렇지만 그 의자는 '지금 여기'의 감각과 함께 영원히 사라져 갈,
'나'의 어떠한 이해의 능력으로도 전유할 수 없는 허虛와 무無의
대상일 뿐이다. 그러므로 의자는 나의 무규정적 현상에 이미 기
입되어 있는 산물이다. 칸트가 말하는 숭고의 체험이란, 그러한
무규정적인 현상의 특수한 일부분을 의미하는 것이리라.

일반적으로 예술가는 철학자보다 그 허와 무의 공간에 들어
오는 무규정적 현상에 더 민감하다고 볼 수 있다. 그리고 바로크
예술가들이 인간의 유한성 속에서, 익숙하고 친근했던 세계의 배
면, 세계의 타자와 만나게 되는 접점은 바로 이 지점이다. 인간을
인간이게 만드는, 또한 욕망으로 집결시키는 지점이기도 하다.

인간을 인간이게 하는 것은 욕망이다. 생명의 심연으로부터
인간을 움직이는 것은 욕망 밖에 없다. 그래서 욕망은 원초적이
며, 이성에 제한을 받지 않으려 한다. 오히려 욕망은 로고스와
파토스, 에토스를 생산한다. 본디, 욕망의 근저는 부족이며, 무
엇보다도 결핍에 있다. 그래서 그것은 앞에서 말한 것처럼 르네
상스적인 정태성이 아니라, 바로크적인 동태성이며, 때문에 욕
망은 멈추어지지 않는 무엇이다. 욕망은 '지금 여기'의 결핍으로
부터 끝없이 달아나는 알 수 없는 속성에 기반한다.

주지하다시피 바로크의 유용성에 대한 도르스의 언급처럼

바로크가 생산적인 미학이며, 이성적인 명징함이 요구되는 '지금 여기'의 삶 속에서 예술의 형식만이 아니라 삶의 윤활유로써 그 역할과 가능성을 타진한다는 취지도 다른 데 있지 않다. 욕망은 삶을 충동시키며 무수한 종류의 생산성을 낳는다. 비유컨대 인간은 사랑하며 질투하게 마련이다. 부부싸움은 기본적으로 사랑을 전제로 하며 가족관계의 지속을 잠재한다. 그래서 욕망은 대상에 매혹하면서 동시에 반발하기를 멈추지 않는다. 욕망은 내적인 매체가 산출하는 갈등의 형태로 배설되는 속성을 가지고 있다.

"욕망은 생산을 위해 배설한다."

배설하지 않는 욕망이란 없듯이, 욕망의 본성이 배설이라면 그 목적은 생산성에 있다. 다양한 욕망은 인간의 삶을 가꾸고 지배하며 영위하게 만든다. 뿐만 아니라 예술은 욕망을 철학으로 서술하는 본성에 기반한다. 원시로부터 현대의 지금까지 삶의 희노애락을 흔적으로 남겨온 예술가들의 '그리기' 충동도 이와 무관하지 않을 터이다. 예술가들이 그들의 삶을 화판 위에 새길 때마다 철학의 역사도 확장되어 온 사실만 보더라도 욕망은 인간을 인간이게 하는 그 무엇임에 틀림없다.

그렇다면 욕망이란 우리에게 구체적으로 무엇일까. 말 그대로 부족함을 느끼고 그것을 가지거나 누리고자 탐하는 마음의 전부일까.

헤겔Georg Wilhelm Friedrich Hegel의 말을 빌리자면 욕망은 인간이 바라는 대상이 그에게 결핍되어 있을 때, 그와 이 대상이 분열되어 있을 때, 그가 느끼는 억누르기 어려운 감정이라고 일갈한다. 그가 바라는 대상에게서 어떤 부족함을 파악하고, 그것을 느끼며, 동시에 그를 자기화하여 그와 하나 되려는 감정이다. 그

래서 욕망은 그 자신과 대상의 분열을 뛰어넘는 것을 전제로 한다. 즉 욕망을 결핍으로 파악하는 흐름으로 볼 때, 결핍된 대상이 욕망을 유발시키기에 욕망의 대상에 방점이 찍힌다. 따라서 바로크의 멈추어지지 않는 욕망의 방점은 그 자체로서 동태적인 속성을 내포한다. 그러므로 바로크 욕망의 대상은 자연적 대상으로서의 타자가 아니다. 오히려 타자 그 자신의 욕망이다. 달리 말하면 나에 대한 상대방의 인정 자체를 욕망함이며, 상대방이 욕망하는 방식으로 욕망함이다.

따라서 바로크적인 현상이 세계의 배면에서 타자와 만나게 되는 지점은 이러한 욕망의 근저에 있다. 그렇기에 바로크는 타자에 의한 소외의 과정이 전제되어야 한다. 아울러 그 소외의 과정에서 비롯되는 욕망에는 향유의 개념을 포함시킨다. 소외를 극복하려는 결여로서의 욕망, 혹은 남아도는 향유의 적극적인 독차지를 통해서 말이다. 그 방식을 통해서 바로크는 우리 앞에 하나의 현상을 내보인다. 바로크 예술의 뿌리나 밑바탕의 기조가 곧 욕망에 있음을 밝힌다.

12
시선의 이중성

하나의 이미지에는 사물들이 잠들어 있다. 그것들은 건드리지 않으면 영원히 깨어나지 않을 무정형의 형상이다. 사물은 이미지의 내륙에 견고하게 달라붙어 그 어떤 침입도 허용하지 않는 정태적 산물이다. 이 때문에 이미지는 사물과 그것을 바라보는 사람의 시선과도 무관심한 채로, 마치 응고된 액체처럼 사물을 배경 속에 가둔다. 하지만 이미지를 바라보는 시선이 사라지는 순간, 즉 눈을 감는 순간, 이미지가 품고 있던 사물은 잠에서 깨어나기 시작한다. 사물을 품고 있는 이미지 자체도 마찬가지다. 깨어난 이미지는 스스로 자유로우며, 무중력의 공간으로 거듭난다. 그리하여, 품고 있던 사물들을 유영시키고 심지어는 이미지 밖으로 발산해 낸다. 걷잡을 수 없이 무질서하지만 일관된 확산을 실행시킨다.

눈이 감겨 차단된 시선, 여기에는 사물들의 최종적인 실루엣만이 포획되고 동시에 점점 희미해진다. 하지만 그 '멀어짐'으로 인하여 내면으로 강하게 파고드는 감각의 무게들이 깜깜하게 차단된 눈꺼풀의 어둠 속에서, 즉 시선의 텅 빈 백지상태에서 끝없이 확장되어 나간다. 대상과의 교감이 일정한 방향성을 갖게 되며, 전체적으로 꿈틀거리며, 이미 시선이 보아야 할 '이미지의 실제'가 들려주는 내밀한 욕망의 목소리를 듣게 된다.

이는, '관찰자'라는 일인칭 시점에서 재구성하는 바로크 예술의 은밀한 작업이라 할 수 있다. 이 과정을 통해서 세계는 전혀 다른 방식으로 '지금 여기의 나' 앞에 나타나게 마련이다. 즉

어떤 이미지 앞에서 '눈을 감음'이란, '대상이 새롭게 나타나는 순간들의 문장'이라 할 수 있고, 그것은 대상이 스스로 지각하지 못하는 색채나 냄새, 표면의 미끈거림 등을, 시선의 감각을 동원해 단절하고 포획하고 계열화하며, 특히 이미지가 담고 있는 대상에 모종의 사건을 포함시킨다. 평범하지 않은 것, 예외적인 것, 놀라움을 자아내는 방향으로 말이다.

예컨대, 구조상의 차이는 있지만, 16세기의 이탈리아 바로크 화가 주세페 아르침볼도Giuseppe Arcimboldo의 소위, 합성된 머리Têtes Composes는 이러한 이미지의 이중성을 지극히 바로크적인 교란으로 표현한 사례라 볼 수 있다. 그는 이미지와 그 속에 조합된 사물들의 상응관계를 일차적인 표상, 즉 원래의 형체를 무너뜨리면서 전혀 다르고 낯설게 재구성해 냈다. 기존 형태에 닫혀버린 이미지를 정태적인 고전 형상의 굴레에서 해방시켰다. 이미지의 일차적인 외면을 파악하는 시선과 이미지의 실제를 발견하는 내면의 시선을 따로 따로 구분시켰다. 그의 그림은 우선 비인격적인 사람의 머리를 온갖 특이한 것들의 조합으로 뭉뚱그렸다. 온갖 야채, 시계, 악기, 광학 도구, 마술 도구, 나침반과 천문관측기, 온갖 액세서리와 장식품들, 모형이나 조각품, 오래된 책 같은 것들을 조합해서 인간적이라는 표정에 걸맞지 않은 하나의 얼굴로 구성했다. 따라서 그의 이미지는 비현실적인 인물의 형상으로부터 시작되어 곧바로 덩어리의 최종 상태로, 나아가 개개의 사물들로 확산되고 개별화된다. 아르침볼도는 그런 장치적 프로세스로 시선을 제어한다. 그리고 최초의 시선에 포착된 이미지의 의미는 기화되어 사라지게끔 만든다. 하지만 곧바로 이러한 시각적 역학관계는 반전될 수도 있다. 도리어 개별 사물들이 순식간에 덩어리의 최종 상태, 전혀 다른 모양, 어떤 이상한 인물의 형상으로 수렴된다.

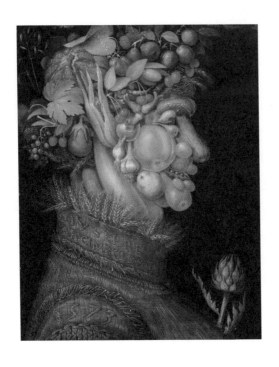

합성된 머리(Têtes Composes), Giuseppe Arcimboldo, 1573

하나의 상징적 질서로 편입되지 않은, 혹은 그런 곳으로의 편입을 거부하는, 들뢰즈가 말하는 '생성의 순수 흐름'의 요체로서 이미지가 일인칭에서 구원되는 그러한 시선의 절차는 사물을 이미지의 프레임에 가두고 그 의미의 주인, 의미적 원고原告가 되며, 이미지의 부동성을 방지한다.

아르침볼도의 이러한 창작적 일탈과 무엇보다도 그러한 예외적 설정은 예술의 가능성을 더 극대화시켜 준다. 창작적인 발상의 참신함을 넘어서 지극히 바로크적인 묘미, 즐거움, 일탈적 쾌감, 수수께끼 같은 유희적 만족감에 대한 상상력과 그 가능성의 지평을 확장시킨다. 왜냐하면 당시의 주요한 미학적 관점은 아름다움이란 모종의 은신처와 은폐가 필요한 법이며, 시선의 투명함이란, 미와 화합하지 못하는 것으로 간주되었기 때문이다. 그런 차원에서 아르침볼도의 그처럼 독특한 형식의 환상적 모방은 감각으로 전달된 것을 상상 속으로 이항하는 이미지의 은밀함과 그 의미적 유용성에 흥미로운 시사점을 던져준다. 사람들은 감탄하다 놀라움을 느끼게 되는 그런 종류의 예술을 항상 원하고 있기에.

> "내 생을 통틀어 그렇게 박식한 알레고리로 충만한 그림은 본 적이 없다. 알레고리와 철학까지 간파하는 경이로움을 불러일으키는 상상력, 놀라운 창의성, 기교뿐 아니라 상징주의와 철학이 아르침볼도를 낳은 미학에 들어 있는 요소다."

아르침볼도의 작업에 관해서 그의 친구인 카논 코마니니Canon Gregorio Comanini가 쓴 논평의 한마디이다.

13
은폐

　미의 전제 조건은 곧 상상함에 있다. 바로크 미학의 궁극적인 골자도 필연적으로 가상을 전제로 한다. 불투명, 모순, 역행, 그늘, 아이러니, 이중성, 알레고리, 즉 은폐로서의 아름다움이 바로크의 원칙이다. 있는 그대로의 적나라함이란, 아름다움에서 상상을 지워버린다. 적나라하고 노골적인 포르노그래피와 다를 바 없다.

　벤야민에 따르면, 괴테의 문학은 베일로 덮인 빛 속의 내부 공간을 향하며, 그 빛은 가지각색의 조각들 속에서 굴절된다.

> "괴테는 미의 내부를 들여다보고자 할 때, 그것을 덮고 있는 베일을 거듭하여 흔든다."

　어둠과, 그늘과, 베일에, 덮개에 싸여 있을 때, 은신처에 숨어 있을 때 대상은 아름다울 수 있는 법이다. 미란 그런 상태에서 자신을 유지하고 강화시켜 나간다. 그러지 않으면 미는 보잘것 없음으로 전락된다. 지난밤에 만났던 여인이 한없이 아름다웠으나, 아침에는 남자를 실망시키는 이치처럼 말이다. 그래서 누군가, 미모에 대하여 꼼꼼한 가치관을 가진 여자는 낮에도 면사포를 쓴다고 말하지 않았던가. 면사포는 그녀의 덮개이며 그녀가 조성하는 어둠이다.

　벤야민은 그의 글 '예술 비평'에서 특히 은폐의 묘미를 강조했다.

"예술 비평은 덮개를 들어 올리는 일을 하는 것이 아니라, 오히려 덮개를 가장 정확한 덮개로 인식함으로써 의미를 불러올 수 있다. 또한 예술은 비밀로서의 미에 도달할 수 있다. 진정한 예술 작품은 폭로될 수 없는 비밀에 의해서이다."

그의 말뜻은 이른바, 사물의 아름다움은 사물 그 자체가 아니라 그것을 가리고 있는 덮개에 있는 것이다. 그 덮개를 통하지 않고서 사물은 아름다울 수가 없다. 사물을 아름답게 보기 위해서는 덮개에 주목해야 한다. 그래서 덮개는 사물보다 더 본질적이다. 막걸리를 마시고 보는 야경의 아름다움이 도시 자체의 모습보다 막걸리와 어둠이라는 덮개에 싸여서 아름다움이 되는 이치와 다르지 않은 연유다.

은폐의 효과는 글에 있어서도 마찬가지다. 예를 들어, 아우구스티누스는 하느님이 은유를 통하여, 즉 '비유의 외투'로서 성경을 일부러 모호하게 하였다고 말했다. 그것으로서 신은 인간의 욕망이 될 수 있는 것이다. 은유로 지어놓은 옷은 아름다우며, 그것은 곧 신앙의 의미가 된다. 그러므로 옷은 글의 은폐이다. 나아가 매혹과 아름다움의 원천이다.

가령, 얼굴의 눈꺼풀 때문에 눈을 감는 것과, 밤이 하루의 절반을 차지하는 것은 사람을 간혹, 때때로 혼자이게 하려는 신의 배려일 거라는 공상을 해본 적이 있다. 다시 말하면 신은 우리에게 눈꺼풀과 밤이라는 옷을 지어주었으며, 그것으로서 세상을 은유의 시선으로 바라볼 수 있도록 해주었다. 그러지 않다면 영혼은 증발되어 버리고 말 것이며, 오로지 기계적인 작동만이 그의 운명을 질질 끌고 갈 것이기에.

그런 점에서, 최근에 간간히 회자되는 포스트프라이버시Post-Privacy의 문제는 진리를 관철하고 수용하는 우리의 현실을 반추해 주는 것만 같다.

지금 우리의 삶은, 투명성의 이름으로 모든 사적인 것들에 의해 점령당하고 있다. 직접적인 것들이 세계를 완전하게 장악해 버리고, 무엇이든 당장 제시되어야만 직성이 풀리는, 목적을 위한 과정과 그 언저리의 호흡들은 생뚱맞고 청승맞은 것으로 간주되어 버린다. 직접적인 이미지의 폭우 속을 우리는 우산도 없이 걷고 있는 셈이다. 모든 삶을 둘러싸는 칼 같은 이미지의 정보들은 텔레비전과 같은 현혹적인 미디어를 통해서 상업적인 맹목성으로 우리의 '지금 여기'의 껍데기를 까버리고, 굴복시키고, 그 위에 투명한 정보의 폭격을 가한다.

투명함은 원칙적으로 은폐를 통한 아름다움의 묘미를 밀어낸다. 덮개가 투명해지면 사물은 민낯이 되어 버리고 만다. 아름다움을 지키려는 여자에게 자신의 민낯이 경악이듯이, 투명함은 피부가 없는 살덩어리일 따름이다. 따라서 투명한 정보란 본질적으로 일체의 묘미를 거부한다고 철학자이자 문화학자인 한병철 교수가 적고 있듯이, 정보는 단도직입적으로 말하며, 비밀 속으로 물러나는 지식과는 다른 무엇이다. 그냥 폭로이며, 벌거벗은 포르노그래피일 뿐이다.

하지만 우리는 흔히 착각하기도 한다. 우리에게 정보는 선택의 대상이며, 능동적인 필요에 의한 산물이며, 무엇보다 사실로의 빠른 접근에 필수 불가결한 것이라고.

하지만 정보는 우리의 지각에 접촉될 수는 있어도 영감으로까지 접근되지는 못한다. 신비스러움이나, 예감이나, 느낌에 영향을 줄 수 없는 요소이다. 딱딱한 바둑알과 다를 바가 없다. 바둑판 위에 수북하게 쌓인 바둑알들이 서로 녹아 섞일 수 없고, 바둑판에 흡수될 수 없듯이 정보란 차갑고 냉정한 알맹이일 따름이다. 그래서 정보는 미의 반경에서 제외될 수밖에 없다.

정보는 우리에게 전염되는 형식으로 지각된다. 전염으로의

지각은 눈을 감는 것을 허용하지 않는다. 정보와의 직접적인 접촉은 대상을 자극해서 영향을 미치는 어떤 상태만을 야기시킨다. 즉 정보는 정념만을 낳는다. 정념은 감정이나 담론보다 신속하고 명료하지만, 언어로서의 충만함은 가지지 못한다. 그저 허공을 향한 고함이며, 언어가 없는 흥분과 자극에 지나지 않는다.

그처럼 정보는 완전히 노출되고 평평한 것 위에 적나라하게 나열되는 능변의 정적이다. 그래서 정보는, 이른바 게오르그 짐멜Georg Simmel의 주장처럼 완벽하게 안다는 것과 그로 인한 감성의 저하를 낳고, 사회로부터 박탈되는 개인성과 그로 인한 공허함만을 낳는다.

무기력과 사유의 증발을 부채질하는 정보의 문제점은 여기에 있다. 무엇보다도 투명한 표면, 즉 평면적인 단순성이 문제가된다. 군더더기가 사라진, 아무런 의의도 제기될 수 없는 무저항으로 통용되는 맹목성과 긍정의 미학은 벌거벗은 진리밖에 되지 않는다. 그런 진리는 타자와 자아의 경계에 드리워진 정적을 사그라뜨린다. 아울러 침묵 속에서 일렁이는 타자를 향한 호기심, 배려에서 분출되는 고고함의 아우라를 지워버린다. 즉 사람들은 감추어져 있는 것을 더 뜨겁게 동경하며, 그렇게 동경하는 것을 발견하는 순간 더 큰 기쁨을 맛본다.

누군가의 아우라란, 그의 눈 속에 담겨 있는 그만의 빛의 용적으로부터 발현된다. 눈빛의 깊이와 넓이가 곧 그의 아우라이다. 누군가의 아우라는 그의 세계이다. 단정되거나 계량될 수 없는 미지적인 세계의 깊이가 그의 눈 속에 잠겨 있으며, 그 검고 깊은 세계의 심연으로부터 그의 아우라가 내비치기 때문이다. 따라서 아우라는 측정될 수 없는 그의 세계이다.

만약 어떤 사람의 이마에 '슬퍼요'라고 적혀 있다면 그 사람의 세계는 슬픔으로만 단정된다. 그의 아우라는 슬픔이라는 단일

한 이미지로 고정되어 버리고 만다. 그는 슬픔이라는 감옥에 갇힌 것이며, 텍스트의 추가에 따라 감옥의 크기는 그만큼 좁아져 버린다. 심지어 텍스트에 꽁꽁 묶여서 옴짝달싹도 못하게 된다.

아우라는 그의 얼굴, 즉 눈 속에 고인 샘으로부터 헤엄쳐 나온다. 그 먹물 같은 까만 샘으로부터 반사되고 굴절되어 외부로 발산되며, 그 반사와 굴절에 외부가 투영되며, 교류된다. 그 교류의 주요한 통로가 그의 눈빛이다. 그곳으로부터 누군가의 내부로 접근될 수 있으며 또한 흡수될 수 있다. 눈빛이야말로 한 사람의 영혼의 개구부이다. 이마누엘 레비나스Emmanuel Levinas는 이렇게 적고 있다.

> "얼굴이란 타자의 초월성이 밀려오는 교접의 지점인 바 투명성의 반대, 곧 시간의 부정성이 생성되는 하나의 운명적 장소이다."

한 사람의 얼굴과 눈빛, 즉 아우라가 본질적 구성요소로 채워지는 생의 형식들과 결부될 수 있는 것처럼, 이미지는 그 자체로서 하나의 묘연한 결여를 전제해야 한다. 그래야만 적나라하지 않고, 외부를 받아들여 머물게 하며, 매력을 거두어들일 수 있다. 얕은 우물보다 깊은 우물에 우리의 단상이 더 오래 머무는 이치와 다를 바 없다. 깊은 우물의 깊은 어둠은 구조적으로 누군가의 깊은 눈빛과 같다. 우리가 누군가의 깊은 눈동자에 반하는 것처럼, 우물 속의 동그란 어둠은 활발하게 움직이던 시선을 가만히 정지시키고 거기에서 세계를 발견케 한다.

동그랗고 작은 검은 눈빛에 누군가의 시선이 교접되는 것처럼 그래서 마침내 그의 아우라와 사랑에 빠지는 이치처럼 말이다.

이미지는 어둡고, 가려져 있고, 잠겨 있고, 돌아서 있고, 숨겨져 있을 때, 비로소 여운을 자아낼 수 있다. 이러한 결여의 여운이 사라져 버린 적나라함과 과도함은 시선이 안착될 자리를 확

보하지 못한다. 머묾의 기본은 비어 있어야 하는 까닭이다. 그러 므로 어둠이야말로 진정한 공간이다. 어둠은 그 자체로 모든 공 간들의 간격이 된다. 시선을 받아들이기 위한 공간의 간격, 바로 여기에서 이미지와 시선의 자기장이 형성된다. 결여라는 그 간 격에서. 이미지와 시선의 극점에서 발산되는 끌어당김의 힘이 그 모든 것들을 가능케 한다.

그래서 이미지와 눈의 거리를 밀착시켜 버리면, 예컨대 누군 가의 사진에 '슬퍼요'를 글씨로 써버리는 순간 이미지와 시선의 간격은 가까워지다가 붙어버리며, 간극도 소멸되며, 극 사이의 자기장도 소멸해 버리고 만다.

일례로 최근 대부분의 텔레비전 화면에 첨가되는 재미있는 자막처리의 열풍은 제3의 배우라고 할 정도로 필수 불가결한 요 소로 자리 잡았다. 출연자의 모든 입담과 표정이 자막언어를 통 해 요약되고 풍자되어 애매한 것 자체를 아예 종식시킨다. 심지 어는 어느 시골 노인의 침묵까지도 작가의 재치로 언어화, 기호 화하여 세태에 통용되는 상업 문화의 규격에 맞추어 가공시킨 하나의 단어로 요약된다. 수학여행에서 자고 있는 친구의 얼굴 에 고양이 수염을 그려놓고 재미있어 하던 개념과 별반 다르지 않은 이러한 이미지의 자막을 통해 이미지는 장면 내외 주체에 게 피드백과 패러디를 발화시키며 그 서사 구조를 재창작한다. 편집자의 상업적 의도가 이미지를 장악해 버림으로써 출연자의 얼굴과 눈빛은 자막에 뒤따르는 정보 전달의 부속물로 전락되 어 버리고 마는 것이다. 시청자는 출연자의 눈을 보며 그의 말을 듣는 것이 아니라, 편집자의 요약된 자막을 볼 뿐, 시청자에게 그의 얼굴과 눈빛은 영혼이 증발된 하나의 모양일 뿐이다.

누군가의 얼굴에 어떤 역할, 가면, 표정을 뒤집어씌우는 것 은 그의 아우라에 대항하는 일종의 폭력이다. 또한 벌거벗겨지

는 살덩어리이다. 그런 몸은 숭고하지도 않고 단지 외설적이기
만 하다.

우리나라의 간판 문화도 비슷한 외설성의 사례로 볼 수 있을
주목할 만한 예이다. 자기만 바라봐 달라며 건물에 빼곡하게 매
달려 아우성치는 간판이라는 이미지에는 과잉과 경쟁, 그리고
말초적인 심리에 부응하고 선택을 이끌어내기 위한, 더 크게, 더
많게, 더 튀게라는 원칙 밖에는 없다. 과시하고 보이고 소리 질
러야 살아남을 수 있는 업소 주인들의 절실한 생존 전략이 그 요
란하고도 평이한 이미지 안에 그대로 담겨 있다. 주인장의 인간
적이고도 개별적인 삶과 사업의 호흡은 전혀 느낄 수가 없다. 오
로지 너무 특이하고, 너무 예쁘고, 너무 세련되고, 너무 정감어
린 이미지들을 미끼삼아서 고객들을 낚아 들이는 구조가 간판
이 갖추고 있어야 할 궁극적 조건으로 정착되었다. 간판이라는
게 원래 사람들 눈에 잘 띄도록 내세워야 하는 존재라 보더라도
우리나라의 간판은 정도가 심하게 획일적이며 자극적이다. 한국
을 방문했던 어느 영국 디자인 비평가는 한국 방문기를 도심의
간판에 대한 이야기로 일축하기도 했으며, 이탈리아 디자이너는
한국의 간판 문화에 대한 풍자를 주제로 전시회를 열었다는 소
문도 있다.

과거 시대의 선비들이 머물던 집이나 누각에 공간과 정서를
짧고도 의미심장한 문장이나 단어로 적어 붙였던 현판이나 주
련 등은 하나의 단순한 인공물이 아닌 물격을 지닌 인문적 풍정
으로 그 공간을 소박하게 암시하고 나타내주는 역할을 했다. 그
것 자체가 주인과 공간의 아우라이며, 그것으로써 사람과 장소
와 시간의 뉘앙스가 가늠될 수 있었다. 물건을 사고파는 시장에
서도 물건 자체가 그 가계의 정체성이요 홍보물이었기 때문에
간판이라는 것이 별로 필요 없었다. 물건을 진열하는 방식이 주

인장의 삶과 사업관의 전형으로 나타나기 때문이다. 점을 치는 집은 대나무를 세우거나 천을 매달았고, 선술집은 등롱을 대문 앞에 매달아 주막임을 표시했다.

1970년대를 거치며, 급박한 경제성장과 성과주의는 문화적 수단으로 우리 자신을 표현할 능력을 더 이상 키워가지 못하는 상황으로 전락시켰다. 특히 전기가 들어오면서 밤은 단순한 시간의 부분만을 알려줄 뿐 어둠의 신비는 대부분 추방되어 버렸다. 전통과 결별된 우리의 문화적 고유함과 삶은 환몽적인 전자 이미지로 자리 잡았고, 이런 도시에서 간판의 역할은 현재의 문화수위를 짐작게 하는 계측기로 작동되고 있다. 우리의 현재와 지표, 존재방식이 그것으로 일갈되었다.

이러한 포르노적인 이미지의 벌거벗음에 대한 결과는 무엇보다 고유함의 사라짐에 있다. 즉 아우라의 상실이다. 아우라의 상실은 마찬가지로 기품의 상실이기도 하다. 그것은 몸짓과 형식의 자유로운 유희, 슬쩍 돌아나가며, 목적의 경계를 이탈하는 은근한 유희의 쾌감을 가로막는다. 사르트르의 지적처럼 몸은 단순한 살의 사실성으로 축소될 때 외설이 되고 만다. 움직임의 방향이 그려지지 않고, 상황 속에서 무언가를 가리키지 않으면 그것은 쇼윈도 속 포르노의 몸에 지나지 않는다. 그것은 어떠한 서사도, 방향도, 의미도 찾아볼 수 없는 단지 사정만을 위한 몸뚱이일 뿐이다.

무無의 형상

동아시아 미학의 핵심 코드는 '비어 있음 혹은 없음無'이다. 없음은 동양인에게 있어서 심미적 사유의 중심을 이룬다. 데리다Jacques Derrida를 위시한 서구적 해체주의의 탈중심이 '중심이 없음'이라면 동양의 사유에서는 중심이 없는 것이 아니라 '없음이 중심'이 된다. 그렇다면 중심의 해체란 과연 무엇일까. 중심을 통해 강요된 동일성의 해체, 이것은 한마디로 개별자들이 가지고 있는 차이 자체를 긍정으로 해석하며 인정한다는 개념이다. 그러므로 서로 아무런 내적 연관이 없을지라도 그저 인접해 있는 환유들이다. 어떤 사물, 사실을 표현하기 위해서 그것과 관련 있는 다른 사물을 이용하는 방법이다. 예컨대 '붓을 들다'를 우리가 '글을 쓰기 시작하다'의 의미로 받아들이는 것처럼 말이다.

중심이 없이 떠도는 환유들은 끝없이 대체되는 욕망의 운동이기도 하다. '없음이 중심'일 때 개별자는 '없음'을 통하여 전체와 통합될 수가 있는 법이다. 여기서의 중심은 차이성을 억압하고 동일성을 강요하는 실체적 권력이 아니다. 오히려 부분과 전체의 즉각적인 반영을 가능케 하는 모종의 구멍이다. 이 '무'의 구멍을 통해서 부분으로서 개별자들은 차이성을 보존한 채 전체와 통합될 수가 있다.

'없음의 이미지화'인 여백餘白이란, 이미지를 벗어나는 이미지이며, 그 자신이 하나의 기표記標이면서 동시에 기의記意가 된다. 기표와 기의란, 귀로 들을 수 있는 소리를 표기하는 문자의 모양과 의미를 지칭한다. 의미를 전달하는 외적인 형식, 즉 '자

기지시적' 기호이며 '자기지시적' 상징을 뜻한다. 여기에서 '자기지시적'이라 함은 '스스로 그러함'을 일컫는다. 노자와 장자는 이것을 자연이라고 정의하였다. 따라서 여백이란, 생략이란, 가려짐이란, 침묵이란, 즉 어둠이란, '자연'의 가장 순수한 이미지화인 셈이다.

그러므로 바로크 미학의 중심 언어는 동아시아의 핵심미학이 서구적 시선으로 돌이켜진 세계관의 화론畵論일 수 있다. 앞서 살펴본 17세기 바로크 미술의 테네브리즘 기법이 까만 어둠으로써 존재를 환유시키고, 그 속에 담겨진 개별의 충만을 지시한다면 동양의 그것은 백색의 여백이라 할 수 있다. 우리가 흔하게 볼 수 있는 동양의 산수화는 작가의 주관적인 감정과 객관적인 경관이 합쳐져서 세상과 인생, 심미에 대한 사유를 내포한다. 그래서 그림에 나타나는 대부분의 회화적 표현은 자연물상을 그대로 모사하는 데 있는 것이 아니라 작가의 본연한 마음과 넉넉한 정신, 기상과 우주의 도를 표현하기 위한 여백을 무엇보다 중요시한다. 이를 통해 동양의 정신사는 실實을 허虛로 바꾸고, 이로써 허실을 겸비하여 유한으로 무한을 표현하는 목적에 이른다.

12세기 초, 중국의 마원馬遠이 그린 '고사관록도高士觀鹿圖'를 살펴보면, 세밀하게 묘사된 근경近景이 놓여 있고 대각선상에 놓인 중경中景이 담묵으로 실루엣처럼 그려져 있다. 그리고 그 너머, 대각선의 다른 한쪽은 모든 형상이 사라지는 허연 공기로 가득하다. 즉 여백이다. 보이는 것과 보이지 않는 것을 선명하게 대비시키는 이 여백의 중심에는 양쪽의 경계를 이으려는 듯 개울물을 그려 넣었고 그것으로 화폭 전체를 가로질렀다. 이처럼 화면이 내뿜는 높은 서정성 때문에 혹자는 이 작품을 이미지가 아니라, 하나의 텍스트로서 보아야 한다는 주장을 제기한다. 또는 화면의 형상이 완결되지 않고 주어진 선과 형상을 넘어서는,

무無의 영상

115

새로운 이미지와 경계로 끝없이 생성되는 기호적인 환기장치가 된다고 평가하기도 한다.

　그림 속 흐르는 물은 공간을 가로지르는 시간을 보여준다. 여기에서의 시간이란 물리적 시간이 아니라, 말하자면 기氣가 약동하는 율동의 그것이라 할 수 있다. 선비는 사슴이 물을 마시고 있는 것을 바라보며 누워 있으며, 이 사슴은 동물 중에서도 도교에서 말하는 지상과 천상을 매개하는 우주동물이자 신선의 벗이자 시종이다. 하지만 실상, 이 그림의 핵심적 기호는 산도 물도 사슴도 아니다. 그것은 여백이라는 전혀 문법을 달리하는 하나의 기호이다. 그러므로 여백은 도상학적으로 해석이 불가능하다. 그리고 여기에서 경계란, 동아시아 전통 사상 특유의 술어로서 대상과 주관이 만나서 이루어지는 새로운 지평을 의미한다. 산, 물, 사슴은 이 여백의 경계를 만들어내기 위한 주요한 기호들이다. 이들 기호들이 고정된 기의를 벗어나서 서로의 안으로 침투할 때 고립된 이미지를 넘어선 경계가 드러나게 되는 것이다. 즉 '이미지를 넘어선 이미지象外之象'이다.

　동양의 사유 전통에 있어서 '보이는 것'과 '보이지 않는 것'은 서로 이어져 있는 것으로 풀이된다. 서로의 '안'으로 잠겨들며 스스로 상생하는 관계이다. 세계를 기氣의 취산聚散으로 보는 장자莊子의 입장이 그러하다. 기가 흩어진 것이 장자에 있어서는 무無인 것이다. 따라서 고사관록도의 구도는 '있음과 없음', '보이는 세계와 보이지 않는 세계', '코스모스와 카오스'를 효과적으로 구획지으면서 한 화면 속에 두 세계를 동시에 보여준다. 이 그림의 중심을 이루는 것도 보이는 세계가 아니라 오히려 보이지 않는 세계, 즉 허공과 여백에 있다. 선비와 시동의 시선의 방향, 나무들이 취하는 형세의 흐름, 확장되고자 하는 화면의 욕망이 가지는 방향성 등이 그러하다.

뉴턴의 제자 존 케일John Keill에 의하면, 보는 사람의 응시는 물질적 세계에서 실체 없는 세계로 이동하면서 불가피하게 빈 공간 속으로 빨려 들어간다. 따라서 여백이란, 무궁한 생성의 가능성이며 드러난 것의 근거이다. 이미지를 넘어서는 이미지, 모든 기호와 상징이 닿는 끝자리의 여백은 모든 지시와 명령과 조작과 감시의 시선이 사라진 장소라 할 수 있다. 그리고 그곳에는 자유스러운 것, 필요와 욕망의 직접적인 만족 여부의 바깥을 지시하는 무중력의 시선이 뒤따른다.

여백은 순수하고도 원초적인 '무'의 공간이다. 모든 시선의 인칭들이 사라지는 자리이며, 상징계에 난 구멍이다. 이 구멍을 통해 실재가 나타날 수 있는 것이다. '무'가 전체주의적 동일성의 강요로 이어질 수 있는 은유의 시선도 아니고, 차이성으로 중심 없이 떠도는 욕망의 환유가 아닐 수 있는 근거는, 한마디로, 이 같은 차이성의 긍정 위에서 이루어지는 동일성에 있다. 차이성의 부분들과 동일성의 전체가 무궁하게 일어나는 상호 표현이 되는 것이다. 그 속에서 가시성과 비가시성이 만나고, '이미지'가 하나의 형상을 넘어설 수 있게 되는 근거가 생겨난다.

이는 앞서 이야기했던 바로크 회화의 테네브리즘 효과와도 동일한 맥락으로 비교될 수 있는 지점이다. 뒤부아C. G. Dubois가 바로크를 '외관의 깊이'라고 정의했듯이, 바로크 회화의 중심을 이루는 어두운 배경 또한 동양의 여백에서 말하는 있음과 없음, 보이는 세계와 보이지 않는 세계, 코스모스와 카오스를 한 화면 속에서 동시에 담아내는 공간의 깊이와 연관 지을 수 있겠다. 흰색으로 표현되는 동양의 여백처럼 바로크는 진한 어둠을 통해서 허공과 여백을 시각화한다. 기본적으로 테네브리즘도 어둠으로서 '외관의 깊이'를 만들고, 존재를 결합시키며, 증식시킨다. 비가시적인 순수 초월의 세계와 가시적 다양성의 세계를 서

로 연결시키는 목적을 어둠이라는 심연을 통해 이루어낸다.

뒤부아가 말하는 '외관의 깊이'는 그렇기 때문에 존재와 공간의 가장 심오한 부분, 즉 깊이와 본질을 피상적인 외관과 결합시킴으로써 물질성 및 육체성과 초월성에 이른다. 현상과 본질을 그 어느 쪽도 배제하지 않은 채 하나로 융합시켜 주는 이른바 '존재의 모습 드러내기의 거부'이다. 그것은 비단 테네브리즘이라는 한정된 회화기법을 넘어서 바로크적 예술의 총체적인 특성으로 압축되는 회화의 프로그램이라 볼 수 있다.

참고로 나는 바로크 회화 몇 점을 컴퓨터 포토샵 이미지 반전 기능을 통해서 검은색을 흰색으로 전환시키는 실험을 해본 적이 있다. 화면의 대부분을 이루는 검은 색상이 네거티브 기능으로 반전된 하얀 이미지는 실상 동양의 산수화에서 강조되는 하얀 여백을 표현해 놓았다고 할 정도로 비슷한 이미지 개념이 된다. 특히 카라바조와 렘브란트 작품의 검정 배경은 극적인 동양의 여백을 그대로 재현한 듯하다. 이는 동양의 산수화들을 이미지 반전시키는 실험했을 때도 마찬가지의 효과, 즉 바로크의 테네브리즘으로 나타난다(이 책의 겉표지와 속표지 디자인에 표현되어 있는 것처럼).

따라서 바로크 화면은 당연히 이 세계, 우주의 유일한 질서를 담아내고 그것을 합리적, 논리적으로 설명하는 태도를 거부한다. 바로크적인 기질에서 보면 우주란 불안정한 형태의 변화 그 자체일 뿐이다. 바로크는 우주를 그 변화 자체로 보되 그러한 관점 하에서 또한 여전히 영원한 것, 불변적인 것이다.

바로크 예술은 그러한 강박적인 향수를 더욱더 강하고 자극적으로 표현했다. 비극적인 장엄미와 변화하는 것 내부에서 흘깃, 우주 섭리의 편린을 발견했을 때, 그것으로서 극적인 환희에 이를 수 있게끔 말이다. 어차피 현실이란 눈에 보이지 않는 환상

의 부분적 발현이며, 그 호사스러운 외관 또한 환상일 따름이다.

이 또한 동양의 유유자적悠悠自適하는 정서와는 정면으로 반대되는 반전의 특징이다. 경계를 지우고 초월하여 크기와 깊이를 가늠할 수 없도록 눈과 마음을 먼 곳으로 이끄는 심연적인 특징에 있어서도 마찬가지다.

16
심연의 장場

심연성이란 자고로 하이데거의 말처럼 '멂을 견뎌내는 순수
한 가까움'이다. 하지만 여기에는 무엇보다 감각의 고통이 뒤따
른다. 말하자면 어떠한 조바심이며, 답답함이며, 불안이며, 절망
이기도 하다. 그렇기 때문에 바로크는 산물이 아니라 정신이며,
아득한 심연의 까마득함으로 수렴된다. 목적지가 사라진 아득
함을 견디는 인고가 전제되는, 그러한 이미지와 공간의 문제가
바로크의 묘미로 나타난다. 가려진 것에 대한 궁금함과 지워진
것에 대한 안타까움, 막연한 것에 대한 절망과 갈망, 또는 모든
종류의 불확실과 아득함을 우리는 기본적으로 고통이라 말 할
수 있듯이, 바로크는 궁극적으로 그러한 고통의 조건을 충족시
키는 정신 간격의 구조를 지칭한다.

몽테뉴Michel De Montaigne로부터 스페인의 작가 발타자르 그
라시안Baltasar Gracián에 이르기까지 바로크 시대 사상가들의 뇌
리를 떠나지 않은 사유도 대체로 이런 것들이다. 모든 인간과
사물에게서 나타나는 참 존재L'être와 겉으로 드러나는 존재Le
Paraître 사이의 도달할 수 없는 괴리와 간격의 문제. 이 세상은 어
지럽게 변형되는 물체들로 가득 차 있으며, 인간의 정신과 마음
까지도 오늘과 내일이 다른 상황에서 느끼는 혼란스러움이란,
곧 '멂을 견뎌내는 순수한 가까움'의 형이상학적인 용적容積에
있다. 그 용적의 측정될 수 없고, 이성적으로 가늠될 수 없는 표
현의 실태가, 즉 바로크 예술의 심연성으로 나타난다.

그렇다면 무엇이 바로크를 심연성의 정신으로 수렴되게 하

는 것일까. 바로크의 시대적 관점에서 한번 생각해 보자. 우주와 자연, 사물 그리고 인간을 포함한 세상이라는 존재는 과연 무엇일까. 나 스스로도 끊임없이 변해가는 세상에서 나라는 존재는 과연 무엇이란 말인가.

한마디로 바로크 시대의 상황은 복잡하고도 어지러웠으며, 아픔이었다. 수많은 전쟁과 함께, 세속적 권력에 대한 가톨릭의 반종교개혁에 대한 의지, 그리고 신에 대한 신비적 영원성은 현세를 구가한 인문주의적 르네상스의 모순과 인식으로 이어질 수밖에 없었다. 신과 현세, 영원과 무상, 영혼과 육체, 죽음과 현세의 행복, 금욕과 향락, 지식과 신앙 사이를 비집고 들어오는 정신의 균열은 17세기 사람들에게 극복되기 어려운 분열로 반영되었다.

현세는 매력적으로 찬란하게 빛나고는 있지만, 그 모든 것은 무상과 허무로 반영될 수밖에 없는 세상. 그런 세상이란 어둡고도 두려운 악몽이었다. 갈망하면서도 동시에 위협을 받는 삶 속에서 죽음은 언제나 현실 그 자체였다. 이러한 깊은 염세관은 17세기라는 시대를 감싸는 공기나 다름없었다. 따라서 이러한 생의 불안에서 벗어나, 불가해한 것을 정신적으로 극복하며 신과 현세의 문제를 규명하는 유일한 해법은 오로지 신비적인 정열에 있었다. 그 중에 한 가지가 가면극이다. 혼란한 세상 속에서 자신의 참모습을 잃어버린 인간에게 가면이란, 그들의 '지금 여기'를 잊게 하는 정열의 묘약이 될 수 있었다. 가면을 쓰고, 가면속 인물의 역할에 충실하다보면 어느새 그 놀이에 빠져 들어 원래의 '나'는 사라지고 자기도 모르게 가면의 인물이 될 수 있다. 세상은 어차피 연극이 상연되는 극장이며, 인간이란 허구를 연기하는 배우일 뿐이라는 생각으로(지금 우리가 TV 연예인들의 삶에 그 토록 집착하는 것도 별반 다르지 않은 이유에서 비롯되는 심리이리라).

아무튼, 이 같은 세계관은 당 시대 작가들의 작품 속에서 빈번하게 등장하는 주제로 사용되었다. 일례로 셰익스피어는 맥베스의 입을 빌려 다음과 같이 말한다.

"꺼져라, 꺼져라, 잠시 동안의 촛불이여! 인생은 다만 걸어가는 그림자일 뿐. 무대 위에서 활개치며 안달하지만, 얼마 안 가서 영영 잊혀버리는 가련한 배우들이여! 백치들이 지껄이는 무의미한 광란의 몸짓이여!"

바로크 시대에, 가면을 통한 연극은 실상과 동떨어지지 않았다. 가면을 쓴 사람은 타인 앞에서 자기가 아닌 타인으로 연극을 하는데서 실제로 자기 자신이 가면의 인물임을 부정하지 않았다. 한마디로 배우는 가면을 통해서 불안하고 힘든 스스로의 삶을 넘을 수 있었다. 그래서일까. 바로크의 희극 작품들에는 연극과 연극배우들에 관한 이야기로 넘쳐난다. 가면과 의상을 매개로 한 환상과 기교도 마찬가지다. 바로크의 연극은 그저 놀이로만 머물지 않고 '지금 여기의 삶'에까지 스며들고, 그들 스스로의 삶을 고양시킨 삶의 피안으로 작용했다. 연극이야말로 바로크 시대를 살았던 사람들이 한시도 잊을 수 없었던 근원적인 문제, 즉 참존재와 겉모습 사이의 긴장 관계를 현실에서 드러내는 수단일 수 있었다. 또한 연극은 인생과 실재 세계의 은유를 가능케 했다. 스스로의 인생을 비추어주고 확인시켜 주는 거울과도 같았다.

"바로크적 관점에서 세계란, 인간이 그런 줄도 모르고 지은이를 알수 없는 한 편의 희곡을 그 의미도 모른 채 보이지 않는 관객들 앞에서 공연하는 무대일 뿐이다."

프랑스의 문학이론가 제라르 주네트Gérard Genette의 말이다.
요컨대, 연극은 바로크 인생관의 이상적인 표현방법이었다.

바로크 시대에 연극이 다른 어떤 장르보다 성행했던 것은 바로 이런 이유이며, 그렇기에 오늘날 우리가 바로크 시대 사람들의 세계관 혹은 그들이 꿈꾼 환상의 세계를 당시의 연극 속에서 더욱 쉽게 파악할 수 있는 것이다.

연극에 대해 조금 덧붙이자면, 바로크 연극에서 나타나는 극작기법 중 가장 두드러지는 것은 격자 구조를 의미하는 '미장아빔Mise En Abyme', 즉 '심연의 장場'이다. 연극 용어로는 '극중극Théâtre Dans Le Théâtre'이라 부르는 이 기법은 이미 우리가 알고 있듯이 셰익스피어의 '햄릿'이나 '한여름 밤의 꿈'에 적용되었으며, 코르네유Pierre Corneille, 몰리에르Jean Baptiste Poquelin Moliere라는 17세기의 상징적인 극작가들의 작품에서도 새로운 인식과 느낌으로 안착되었다.

무대에서 펼쳐지는 연극 속에 또 다른 연극의 장면을 끼워넣는 '미장아빔'은 연극적 환상을 불러일으키며 신앙심을 고취시키는 역할에도 실질적인 영향을 끼쳤다. 프랑스 극작가 장 로트루Jean de Rotrou가 1646년에 만든 '성 주네Saint Genet'도 그 중 하나이다. 주인공 제네시오는 로마의 디오클레시안 황제가 기독교 성사를 조롱하고 무시하는 무대의 장면에 출연함과 동시에 무대 밖 현실에서 세례를 받으려는 예비자 역할로도 출연한다. 그러면서 제네시오가 막 세례를 받는 장면을 연기하려는 순간 때 맞춰 그를 그리스도교로 개종시키려는 신의 의지가 개입하는 장면으로 바뀐다. 즉 연극 가운데 또 다른 연극 밖의 다른 상황이 전개되면서 처음에 연극 속의 한 장면일 뿐이었던 세례 장면은 실제로 자신이 믿음을 고백하는 장면으로 전환되며, 연극은 현실로, 그리고 현실은 또다시 연극의 상황으로 이어진다. 결국 제네시오는 이런 기적을 사실을 황제에게 선언하지만 황제는 그를 재판장에게 넘겨서 이방신에게 희생을 바치라고 강

요한다. 하지만 그는 끝까지 믿음을 지키며 거절하다가 결국 참수형을 당한다. 한마디로 연극 속에 등장하는 로마의 군중들보다 먼저 상황을 간파하게 되는 관객들은 주인공의 입장에서 그의 비극에 동참하는 드라마가 펼쳐진다. 그리고 성인의 반열에 오르게 될 배우의 신앙 고백은 그야말로 장내에 모인 관객들에게 향하는 전도의 메시지로 부상한다. 바로 이런 점 때문에 바로크 연극의 구성은 하나의 놀이가 아니라, 신심을 다잡는 중요한 의식으로, 가톨릭교회의 중요한 마케팅 행위로 자리 잡는다.

궁중에서나 교회에서나 위계질서와 예식과 의례들이 넘쳐났던 바로크 시대는 여러모로 보아 연극적 특성을 강하게 지닌 사회였다. 사회의 어디에서나 사람들은 연극처럼 자기가 있을 자리에서 자신의 역할을 했다. 극장에서 볼 수 있는 무대와 객석의 구분처럼 제단과 신도석이 분리된 교회에서도, 교단과 학생석이 분리된 학교에서도, 재판석과 방청석으로 나눠진 법정에서도, 연극적인 자기 역할은 뚜렷하게 구분되었다.

이러한 인식은 당대의 사람들에게 세상이란 극장에 그려진 연극의 배경과 같이 연극이 일어나는 무대일 뿐임을 강하게 심어주었다. 즉 이 세상은 하나의 연극이 펼쳐지는 극장이요, 인간은 모두 신이 보는 앞에서 한 편의 연극에 출연중인 배우이다. 그런데 '세상은 극장이다'라는 이러한 바로크적 주제는 어떤 의미에서 인생을 바라보는 기독교적인 관점과 르네상스 시대에 재발견된 플라톤 철학이 혼합된 결과물이라고도 볼 수 있다. 주지하다시피 기독교인들에게 현세의 삶은 죽은 후 천상에서 누리는 영생에 비춰볼 때 한낱 그림자요 환상에 지나지 않는다.

기독교에서의 가장 중요한 가치는 곤궁한 삶을 끝내고 맞이하는 천상에서의 삶이다. 그런 측면에서 플라톤 철학도 동굴에 갇힌 인간은 이데아의 세계, 그러니까 참 진리의 세계를 보지 못

하고 동굴의 벽에 비친 그림자만을 보고 있는 인생의 한계를 꼬집는다. 이런 상황에서 세상은 커다란 극장일 뿐이라고 말하는 것은 곧 현세 삶의 덧없음과 헛됨을 고발하고, 현세에서 누리는 부나 안락함, 혹은 명예 등에 현혹되지 말라는 종교적인 교훈을 바탕에 깔고 있는 것이다.

결국, 의도했든 아니든, 가톨릭은 '미장아빔'이라는 '심연의 장'을 혼란한 대중의 삶 속에 포진시켰다.

벨기에의 신비주의자 루이스브뢰크Jan van Ruysbroek는 이처럼 '안과 겉'으로 드러나는 존재 사이의 도달될 수 없는 간극에 대하여 진정한 성찰로써 스스로를 되돌아보면, 그것은 자신과 하느님 사이의 차이로 발견될 수 있으며, 그로써 그 정신은 심연 속에서 미분화될 수 있음을 강조했다.

> "사람은 자유로운 정신을 지니면서 심상 없는 순수한 통찰로 이성을 초월하고 스스로 고양된다. 순수한 이해력을 지닌 사람은 모든 노동과 훈련, 사물들을 통과하여, 결국은 영혼의 정점에 도달한다. 거기서 그의 순수한 이해력은 공기가 햇빛으로 적셔지듯이 영원한 광명으로 흠뻑 적셔진다. 그리고 순수하게 고양된 의지는 쇠와 불의 관계처럼 깊은 사랑에 의해 철저하게 변화되며, 순수하게 고양된 기억은 그 자체가 심상 없는 심연에 몰입되어 안전함을 느끼게 된다. 이렇게 창조된 심상은 이성을 초월하여 그것의 영원한 심상과 하나가 될 수 있다."

영혼이란, 자아를 버리고 심연 속에 잠기게 될 때, 비로소 완전한 행복에 도달할 수 있다는 뜻이다. 즉 심연, 그것은 텅 빈 곳으로 들어가는 모종의 '입장入場'이라 할 수 있다. 그래서 심연은 빠져 나올 수 없는 구렁, 무한한 깊이, 측정될 수 없는, 바닥이 보이지 않는 깊디깊은 바다 속, 그 한계를 알 수 없는 크기나 넓이와 깊이에 비유된다.

"심연을 들여다보지 말라. 그러면 심연도 그대를 들여다보리라."

니체는 아포리즘Aphorism을 통하여 내면에 자리 잡은 우리의 근원적 본성이 심연 속에 숨어 있으며, 각자의 상처 그리고 울부짖음과 몸부림과 그 모두를 심연이 기억한다고 말한다. 이른바 심연은 두려움이고 고통이며, 동시에 비밀이며, 어두운 곳에서 울려 나오는 발산의 매력일 수 있다. 심연은 존재가 벗겨지고, 공개되고, 적나라해지며, 명백해짐으로써 신비를 잃지 않도록, 무엇보다 숨겨진 상태로부터의 출현이 가능토록 도와준다. 이로써 존재는 무엇과도 섞일 수 없는 특별함의 옷을 입는다. 보는 이의 상상력으로 마무리된 존재는 그런 식으로 하나의 산물 그 이상이 되는 이치다.

바로크적인 구조

바로크 미학에서 나타나는 심연성은 연극뿐만이 아니라 회화에서도 주로 나타나는 중요하고도 핵심적인 회화적 기법이다. 뵐플린이 구분한 르네상스와 바로크 미술의 차이(미술사의 기초 개념), 즉 그림 속 화면의 내용을 구성하는 요소들의 배치와 구성 방법에 대한 차이가 그것이다. 단적으로 말하면 화면 속에서 인물과 사물들을 횡대로 나열할 것인가. 아니면 종대로 포갤 것인가의 문제이다.

일반적으로 르네상스 미술은 화면 속 인물과 사물들의 배치를 수평으로 나열하는 횡대의 방식을 취한다. 앞에서 살펴보았던 미켈란젤로의 그림, '천지창조'를 바라보더라도 화면 속에 등장하는 인물들의 배치는 전적으로 수평적이다. 테이블 위에 동전을 깔아놓은 것처럼 편편하고도 가지런하다. 반면, 미켈란젤로의 '최후의 심판'은 금방 보더라도 등장하는 많은 인물들이 대부분 서로 겹쳐져 있다. 공간 속에서 가까이 있는 사람과 아득하게 멀리 있는 사람들이 포개져서 서로간의 거리 차이는 시각적으로 더 크게 느껴진다. 공간을 더 깊게 보이도록, 또는 영역의 범위가 더 아득해지는 효과 때문이다. 보는 이를 중심으로 내용들이 평면적인 화면 위에서 수평적으로 나열되는 르네상스와는 확연하게 다른 방식이다. 그래서 르네상스가 주로 횡대의 구조를 취한다면, 바로크는 기본적으로 종대를 지향한다고 볼 수 있다. 그런 식으로 점점 작게, 점점 어둡게, 점점 희미하게 처리함으로써 공간을 더 아득하게 확장해 나간다. 가장 뒤에 있는 마

지막 존재가 분명하게 보이지 않도록 열어둠으로써 화면이 계속되거나 다른 공간으로 이어지고 있다는 여운을 준다.

바로크의 화면은 각자의 위치가 깊은 공간 속에서 자유롭게 유영하듯, 모든 빗장들이 열리게끔 인물들이 병치되며 앞으로 다가온다. 보는 이를 위한 도열이 아니라 그들의 대열을 그들 스스로가 유지하고 있는 것처럼 보인다. 자기 자신이며 나 자체인 관계를 서로에게 종속시키거나 비롯되게 하는 것이 아니라, 선후 관계나 인과율 너머에서 바라본다. 이른바 관람자를 화면의 세계에 포함시킨다. 이 때문에 바로크 화면의 존재들은 수동태가 아니라 능동성으로 일컬어진다. 그러면서 화면 속에서 서로 엮이며, 말하자면 조형적인 공명을 자아낸다. 바로크를 일컬어 스스로 모종의 에너지를 가지고 있으며, 그것으로서 서로의 항구적인 움직임을 가능케 하는 동력의 예술이라는 미학적 견해가 많은 이유도 여기에 있다. 어쩌면 바로크는 르네상스적인 기계적 세계관을 직시하고 진정한 나를 회복하기 위한, 그리고 절대자 하느님과의 수직적 관계 속에서 수평적 관계의 난제들에 접근하기 위한 정신의 단서이다.

'아담과 이브'라는 하나의 동일한 주제를 두고 두 시대의 화가들이 각각의 작품을 어떤 방식으로 완성해 나갔는지를 비교해보자.

우선 르네상스의 화가 뒤러Albrecht Dürer와 팔마 베치오Palma Vecchio가 그린 르네상스풍의 그림을 살펴보면 벌거벗은 남녀의 주인공이 정중앙의 선악과 나무를 사이에 두고 좌우대칭의 구조를 취하고 있다. 동일한 선상에서 수평으로 화면을 향해 서 있고, 움직임이 절제된 상태에서 화면의 중심을 차지한다. 이브가 사탄을 상징하는 뱀으로부터 선악과를 받아 아담에게 건네는 장면은 선악과를 따먹은 죄인의 모습이라기보다는 불생불멸의

이상적인 인체에 스스로가 도취된 정신적 형상으로 비춰진다. 선악이라는 명제를 넘어서 비트루비우스적인 아름다움의 진리, 즉 뒤러가 이탈리아 르네상스의의 영향을 받아 오랜 탐구 끝에 얻어낸 가장 아름다운 인체 비례 자체가 성경의 교훈 그 앞에 자리한다. 완벽하고 정형화된 인체의 비율과 균일한 화면 구도는 차라리 그리스 고전주의 조각을 보고 있는 듯하다.

팔마베치오의 아담과 이브도 마찬가지다. 뒤러의 작품 보다는 엄격한 정형성이 다소 떨어지지만 구도의 안정감과 좌우 대칭의 무게 균형은 전형적인 르네상스의 구도를 구현하고 있다. 특히 수평적인 몸짓의 운동성은 지극히 평면적인 상태에서 이루어지며, 배경의 깊이감보다는 수학적으로 산출된 비례체계가 우선시되어서 2차원적인 횡렬구도의 명확성을 돋보이게 한다.

반면 바로크 화가인 잠피에리 도메니키노Zampieri Domenichino와, 아드리엔 반 데르 베르프Adriaen Van der Werff가 그린 아담과 이브는 우선 화면의 구도에서 르네상스의 작품과는 확연하게 비교될 정도로 자유로우면서도 비정형적이다. 도메니키노의 작품은 비록 인물의 원근감에 있어서는 다소 2차원적인 평면성이 엿보이지만 배경과의 강한 대비감을 통해서 인물들 각각이 독특한 존재감을 나타내며, 입체적인 양감을 자아낸다. 특히 아담과 이브를 내쫓는 케루빔 무리는 배경과의 강한 대비감 때문에 중력이 없는 것처럼 공중에서 부유한다. 지상과 천상을 구분하는 지평 라인도 땅이 아니라 울창한 숲의 역광으로 이루어져서 수평이 아니라 수직성으로 나타난다. 아담과 이브가 내쫓기는 숲도 끝을 알 수 없는 어둠의 세계를 암시하는 듯 하늘과 강하게 대비되어 고통으로 향하는 낙원의 문을 연상시킨다. 뒤러와 팔마 베치오가 양분시키는 화면의 좌우 균형을 이 그림에서는 하늘과 땅, 선과 악이라는 상대적인 대비체계로 나누었다. 또

아담과 이브(Adam and Eve), Albrecht Dürer, 1504

아담과 이브(Adam and Eve), Palma Vecchio, 1550

한 화가는 나누어진 화면의 구도 체계를 인물들의 눈빛과 손가락의 지시 방향으로 흐르게 하여 운동성을 이끌어냈다. 즉 오른쪽 하단의 염소가 바라보는 뱀, 그 뱀을 가리키는 이브의 손가락, 케루빔을 바라보는 이브의 억울한 시선, 그리고 단호하게 하늘을 가리키는 케루빔의 냉혹한 손가락이 S자 형태의 곡선을 이루며 화면을 가로질러 상승한다. 화가는 그러한 프레임으로 태초의 인류학적 원경을 그려냈다. 움직임의 기류를 발산하고 케루빔을 부유시키는 동력의 원천도 마치 거기에 있는 것만 같다.

그렇다면 네덜란드 출신의 바로크 화가 아드리엔 반 데르 베르프의 작품은 어떨까. 개인적인 생각으로는 우리가 성경을 보고 연상하는 아담과 이브의 느낌과 가장 흡사하다고 볼 수 있는 이 그림은 뒤러의 완벽한 인체비례를 적용한 듯 그리스적인 정형성과 인상주의와 사실주의적 즉물성이 오버랩된 것 같은 인상을 준다. 그러면서 환상적인 지상낙원이 실현된 유토피아적인 미의 감성주의가 화면을 가득 채운다. 특히 이브의 자세는 고대 그리스의 아를의 비너스Vénus d'Arles를 닮아 있다. 얼핏 보기에 조야해 보이는 선명한 톤을 사용하여, 밝은 톤에서 어두운 톤으로 바꿔가며 덩어리를 형성한다. 그래서 마치 재현회화나 로코코 궁정회화의 성격을 가진 것 같기도 하다. 무엇보다도 이 그림에 등장하는 아담과 이브는 뒤러의 그림처럼 인물은 성경에서 빌려왔으나 실은 인간의 모습을 육감적으로 표현하여 성경 속 인물이 아니라 현실 속 인물을 만나는 것만 같다. 선악과를 들고 있으면서도 그들의 표정은 마치 유혹을 즐기는 듯, 벌거벗은 몸을 나뭇잎이나 손으로 가리지도 않았으며, 죄를 지어 에덴동산에서 쫓겨나면서 느끼는 죄의식 같은 것은 전혀 찾아볼 수가 없다. 어두운 배경 속에 이브가 들고 있는 사과가 사실적으로 그려졌는데도 불구하고 화가가 이 작품에서 이브의 원죄를 구체적

아담과 이브(Adam and Eve), Domenichino, 1625

아담과 이브(Adam and Eve), Adriaen Van der Werff, 1711

으로 나타내지 않은 까닭은 세상의 중심은 이미 인간에게 있다는 인본주의 정신을 암시하는 것일까. 그래서 그림의 전체적인 구도와 인물 배치의 수평적 나열의 내용상으로만 보자면 이 그림은 지극히 르네상스적이라고 할 만하다. 하지만 두 인물에게 다르게 적용되는 빛의 양감 차이가 조성하는 조형적인 대립항은 바로크적인 특성에 기초하고 있음을 알 수 있다. 구성상으로만 보자면 르네상스적인 횡적배치를 기본으로 하고 있지만 명암의 강한 대비로 인해 두 인물은 앞과 뒤라는 종적배치를 결론적으로 나타낸다. 정확하게 정립된 배경 위에 균일한 비례와 양감으로 나열되는 르네상스의 평면적인 화법과 비교해 볼 때, 형태상의 구성은 차이가 없지만 강하게 표현된 빛의 대비로 인한 양감의 차이로서 바로크적인 종적 구성이 표현되는 것이다. 그리고 오른쪽 상단의 열려 있는 배경 처리를 비롯한 갑자기 끊어진 것 같은 가장자리들의 처리 상태는 프레임의 한계를 간접적으로 지워버려서 마치 어떤 큰 그림에서 이 부분만 오려낸 것 같은 느낌도 준다. 그래서 자꾸만 나머지 전체, 프레임의 바깥을 생각하게 만든다.

그림의 주체가 운영시켜야 할 사유의 몫을 일련의 무한한 대상들 속으로 흩어지게 함으로써 일련의 '돌이켜 생각하기'를 조장하고, 그럼으로써 계속적인 주시와 그에 따른 시각적 공명을 증폭시켜 '계속 생각하기'를 조장하는 바로크의 본성이다. 존재가 의례적인 관성으로부터 자유로워지고, 그리하여 무위적인 사색에 도달하게끔 한다.

18
부정성의 여운

우리에게는 '백경'으로 유명한 미국 소설가 허먼 멜빌Herman Melville이 쓴 '필경사 바틀비'에는 'I would prefer not to(그렇게 하지 않는 편을 택하겠어요)'라는 말을 습관적으로 내뱉는 인물이 주인 공으로 나온다. 소설 속에서 바틀비는 의욕과 의지를 상실한 신경쇠약의 전형적 인간으로 묘사된다. 세계 금융의 중심지이지만 위선과 고독으로 가득한 월가의 한복판에서, 고용주의 지시를, 대담하게도 무조건 '안하는 편을 택하겠다'고 말하는 소통 부재의 인간상, 자신에게 주어진 의무를 선호하지 않음으로 자기 삶에 제동을 거는 아이러니한 바틀비를 통해서 작가는 인간 내면과 자본주의 사회 시스템에 잠식당한 현대인의 일상을 그려낸다.

조르조 아감벤Giorgio Agamben은 이에 대해, 또한 그런 주인공에 대하여 이렇게 덧붙인다.

> "바틀비야말로 진정코 순수한 잠재력으로 충만된 형이상학적 존재이며, 그의 철학적 지형은 절대적인 부정에서 솟아오르는 순수함의 결정체이고, 싱싱한 잠재력으로 충만된 극도의 형상이다."

보기에 따라서 세계도 없이 멍하고 무감각한 상태인 것 같아 보이지만, 그의 '하지 않기'는 무한한 차원의 '하기'를 유발시키는 절대적인 잠재력을 내포한다는 뜻이다. 바틀비가 필사하는 일을 거부할 때, 그것은 거절 그 이상이며, 모든 결정에 앞서는 기권과 포기이다. 그는 그렇게 자아를 비워내며, 단순히 거부에 집착하지도 않으며, 소멸과 존재의 상실로 나아간다. 이로써 그

는 무한의 세계를 열어 보인다. 유한한 자기, 닫힌 자기, 나르키소스Narcissus적인 자기에서 벗어난 비인칭적인 자기, 경계 없는 자기를 창조해 낸다. 하지만 그것이 진정 가능한 것일까. 나라는 일인칭을 버린 자기라면 그것을 '나'라고 할 수 없지 않은가. 문학의 공간에서는 가능할지 모르지만, 나를 버리고 경계를 지우고 타자를 향해 무한히 나갈 수 있는, 그러한 새로운 주체가 과연 가능한 것일까.

바틀비는 수동적으로 존재하면서, 기존의 체제를 마비시키며, 이 마비 상태인 카오스가 도리어 어쩌면 근본적이라는 점을 우리에게 주지시킨다. 그것은 안과 밖의 경계를 가르는 문턱도 아니고, 안도 아니며 그렇다고 밖도 아니다. 그것은 구분과 경계가 없는 기이한 카오스의 공간이다. 이러한 카오스의 공간에서는 긍정도, 부정도, 위계도, 성공도, 실패도 사라진다. 이곳에는 주체도 없고 심각함도 없다. 오히려 그런 것들은 조롱당할 뿐이다. 그리고 그곳은 어쩌면 유머러스하고 카니발적인 바로크적 공간이라 할 수 있다. 바로크적인 공간은 언제나 그 근원으로 우리를 이끌 수 있는 영원하고 신비적인 방향성을 그 안에 지니고 있으며, 결국 이미지 속에 천명된 본질 세계가 그 이미지의 존재 자체를 보증한다.

따라서 바로크의 술어는 엉뚱하고도 무위한 발상에 기반한다. 르네상스의 이성과 합리적 논리로는 쉽게 납득될 수 없는 미시적인 문장을 중요한 맥락으로 설정한다. 형식보다는 자유로움으로 공간의 여운을 도모하는 '체험'의 감각과 맞닿는다. 수동적, 의례적, 기계적으로 인식되는 관성을 제거하고 거부하는 의지를 싹틔움으로써 '계속적으로 완결되지 않은 현실성을 꾸준히 작동시키기'라는 전략을 화면 속에 발휘시킨다.

그래서일까. 바로크의 화면은 아주 미시적인 단계의 수많은

양상과 일화들을 무작위로 채집해 놓은 모음집 같다. 앞에서 살펴본 아르침볼도의 '합성된 머리'와 벨라스케스의 '시녀들'처럼 무성하고 산만하고 무작위적인 조합에는 결코 완결되거나 서사적인 얽힘이 없다. 작품은 내용의 그러한 배경에 대해서는 오히려 무관심하다. 많은 요소들을 배치해서 몰입도를 유지하지만 작가는 내용에 대한 반응과 감정을 유발하는 대신 그 감정을 씻어 내리는 역할에 집중한다.

그렇다면 이것은 어떻게 설명될 수 있을까. 17세기 당시의 사람들이 당면했던 삶의 문제는 결국, 영혼의 실존, 죽음 너머의 세계, 그리고 살아 있음의 신비에 대한 재확인이었다. 표현하기 어렵고 증명하기 어려운 진실에 이르는 길은 오로지 신화적 상상력에 있으며, 그들이 터득한 바로크는 어쩌면 그것에 대한 해답이었다. 하지만 그들의 바로크란, 하나의 우상이거나 그 자체로 외면해야 할 텅 빈 존재가 아니라, 그 자체의 응시를 통해서 다른 곳을 응시하게 만드는, 즉 그 안에 들어 있을 본질적 의미를 찾아서 최초의 에이도스Eidos가 훼손되기 이전으로의 귀환이다.

희미한 주체와 그에 따른 자아라는 파장의 미시적인 반복, 신의 통제를 한참 벗어난 세계의 불확실성을 반추시키는 바로크라는 미학의 장대한 풍경 자체가, 실존적 불확실성이라는 아이러니컬한 숭고미로 나타나는 종합적인 이유, 아울러 객관적으로 유효하거나, 최종적으로 완성된 형식을 거부하는 미학적 원리는 결국 17세기 당시의 사상적, 철학적 토대에서 나온 산물이기 때문이다.

19
나타남 또는 사라짐

우리는 지금 미술에 대해 이야기를 나누고 있다. 하지만 미술은 문명이라는 패턴에 포함된 전체의 일부이다. 그 패턴에는 미술만 있는 것이 아니다. 미술이란, 시대의 철학이라는 경작지에서 자란 한 그루의 나무이다. 또는 거기에 매달린 한 알의 열매이다. 미술과 음악, 문학과 정치, 사상과 법, 종교와 과학, 심지어는 정신과 의식, 습관까지도 그 밭에서 경작되는 산물들이다. 흔히 인문학 옹호자들이 말하는, 튼실하고도 맛있는 과일이 맺히는 철학이라는 밭이 기름져야 하며, 성실하고도 지속적으로 관리가 필요한 이유는 지금의 삶을 이루는 모든 종류의 역사적인 동사들이 그 철학의 밭에서 일궈지며 그 자양분으로 유지될 수 있는 까닭에서 비롯된다.

어쩌면 철학자들 스스로가 세상의 진리를 보고 싶은 욕망에서 이미지가 필요했을지 모른다. 그래서 본다는 것으로써 세상에 투영되는 진리가 인류의 욕망에 가장 먼저 쉽게 다가가도록 예술을 지원하였을지도 모른다. 그리고 그러한 예술을 통하여 실제의 세상을 비출 수 있으리라 믿었을 것이다. 유사 이래로 고전과 중세, 근대의 삶과 문화가 각기 다르게 형성되었던 예술의 배경에 당시의 철학이 내뿜는 그런 종류의 자양분과 역할이 중요했던 이유까지도 말이다.

르네상스와 바로크의 차이, 정연한 르네상스와 이상한 바로크 예술이 각각의 특징으로 그렇게 나타났던 차이의 배후에는 모름지기 그 시대를 경작시킨 철학과, 열매들을 맺게 한 질서적

순리가 작동되고 있었다.

그렇다면 르네상스와 바로크가 담고 있는 철학적인 자양분은 어떤 것일까. 중세를 지나온 르네상스의 밭과 거기에서 싹트고 자라난 바로크의 밭에서 자란 수확물들이 이처럼 다르게 나타나는 배경에는 어떠한 이념이 포진되어 있었을까. 눈치 빠른 독자들은 그 시대의 철학이라는 것이 아마도 당시의 세계관에 대한 보편적인 지식, 예컨대 천문학적 사유와 연결되어 있지 않을까를 상상할 수 있겠다. 예술이란 결국 세계관과 사회적 이념의 소산이라는 대전제에 동의될 수밖에 없을 테니까.

아닌 게 아니라, 르네상스 시대를 통하여 대두된 유명론과 그에 의한 우주관의 변혁은 무한하고도 동질적인 철학의 방향성을 구축했다. 또한 그에 따른 하위의 정신세계를 이끌었다. 우리가 사는 세계는 어떤 주변도 중심일 수 없으며, 그러므로 지구는 수많은 행성 가운데 하나일 뿐이라는, 니콜라우스 쿠자누스Nicolaus Cusanus의 이러한 직관은, 한마디로 우주의 무한함으로 설명되는 철학적 담론을 형성시켰다. 아울러 조르다노 부르노Giordano Bruno는 세상 만물의 위치는 신으로부터 등거리에 위치하며, 우주를 구성하는 모든 별들의 위치는 제각각의 중심점에 있다는 사실을 세상에 상정했다. 즉 우주는 무한하게 퍼져 있고 태양은 그 중 하나의 행성에 불과하며 밤하늘의 별들도 태양처럼 모든 종류의 행성일 뿐이라는 논리다. 무한히 넓은 이 세계는 우주라는 영혼에 의해 인도되고, 또한 모든 존재는 그로부터 자기 자신의 활동력을 가진다는 지극히 유물론적인 관점으로.

하지만 이러한 그의 무한 우주론은 로마 가톨릭의 입장으로 볼 때, 성경 자체를 부정하는 심각한 이단적 발언일 수 있었다. 결국 조르다노 부르노는 로마 교황청의 이단 심문소에서 이단 혐의로 유죄를 선고받고, 1600년 로마의 광장 한복판에서 공개

적으로 화형 당했다.

"말뚝에 묶여 있는 나보다 나를 묶고 불을 붙이려 하는 당신들이 더 두려울 것이오."

화형 직전, 로마 교황청을 향해 그가 외친 말이다. 하지만 역사는 아이러니하다. 그로부터 한 세기가 지난 1705년, 아이작 뉴턴은 영국의 여왕으로부터 만인의 존경을 받는 기사 작위를 하사 받았다. 하나도 다르지 않은 똑같은 관점으로.

아무튼, 우주의 원리상 모든 존재는 원칙적으로 그 위치와 방향이 같은 거리를 유지하는 등가성을 형성한다는 지극히 도발적인 그들의 우주적 견해는 지상과 천상간의 사이에 대한 규정, 요컨대, 물리적 관념에 따른 질적인 차이와 그에 따른 신과 인간의 관계를 재정립시켰다. 무한한 공간 어디에도 절대적인 중심은 있을 수 없으며, 세상이란, 그리고 자연이란, 전적으로 평등하다는 보편적 사실로서, 천상에서 지상으로, 빛에서 어둠으로, 선에서 악으로 이어진다는 위계적 서열은 그런 식으로 희미해졌다.

그리고 이러한 우주적 견해의 변화는 미美에 대한 관념도 변화시켰다. 만물이란 신에 의해 창조되었으므로 그 자체로 아름다울 수밖에 없다는 형이상학적인 중세 미학은 감각을 초월함으로써 더욱 더 완전하고, 초자연적이며 초인간적인 아름다움에 이를 수 있다는 믿음의 명제였다. 천상과 지상, 빛과 어둠, 선과 악처럼 '미美와 선善'도 기본적으로 위계적으로 연결되어 있으므로, 선뿐만 아니라 미도 완전함 속의 진리체여야 했다. 하지만 예술이 그러한 미를 대체할 수는 없다. 아무리 인간이 만드는 예술이 자연에 근접되었다고 하더라도 자연은 신의 창조물이므로 인간적 창조물보다는 훨씬 더 완전하기 때문이다. 중세의 미

학은 그러한 미에 주관적인 인자가 있다는 것을 그저 받아들이기만 하면 되는 개념이었다. 하지만 그러한 중세적인 미의 주관성은 인간에게 직접 반응되기 시작했다. 인간의 정서를 자극하는 예술의 본질적인 기능이 움튼 것이다. 단순한 자연의 모방이 아니라 예술 그 나름의 가치가 있기에 특별한 장점에 따라 서열화하는 일은 옳지 않다는, 신학적 진실과는 상반되는, 예술 고유의 진실에 접근하고픈 욕망의 변화를 수용하지 않을 수 없었다. 실재에 대해 자유로운 태도와 그런 태도를 변형할 권리를 의식하기 시작한 것이다.

모든 형상과 이데아들의 합성체, 즉 신이 창조한 세계를 라틴어로는 'Mundus', 그리스어로는 'Cosmos'라 하는 것처럼, 세계는 장엄하고 종합적인 조화체이다. 그리고 이러한 조화체의 매력이야말로 미의 표상이다. 자연과 우주를 구성하는 요소들의 조화 속에서, 다시 말해, 색채와 형상들의 조화 속에서 미의 매력은 발견된다.

> "정신의 미는 마음에 의해 지각되고, 육체의 미는 눈에 의해, 소리의 미는 오직 귀에 의해 지각된다."

르네상스 미학의 초석을 놓은 철학자, 마르실리오 피치노Marsilio Ficino에 의하면 완벽하고 치밀하고 정확하게 표현된 형태의 진리는 신으로부터 창조된 만물의 진리와도 다르지 않다. 따라서 미의 실체는, 바로 인간의 신적 선함이 반사된 아름다운 사물을 봄으로써 자기 자신을 성찰하고, 또한 내적으로 선해지며 자신의 신성을 스스로 발견케 된다. 하지만 그러기 위해서는 알베르티Leon Battista Alberti가 '회화론Della Pittura'에 적고 있는 바처럼, 멀리 떨어져 있는 대상이 눈앞에 다가와 있는 것과 같은 시공간을 뛰어넘는 '정확한 재현'의 '신성한 힘'을 갖추고

있어야 한다.

> "회화는 진정으로 신적인 능력을 소유하고 있다. 우정이 그러한 것처럼, 그를 통해 회화는 존재하지 않은 사람들을 존재하게 만들 뿐만 아니라, 죽은 사람들을 수백 년 후에도 거의 살아 있는 것처럼 보이게 만든다."

그러한 대전제 때문일까. 르네상스 미술은 앞에서도 말했듯이 형태와 비례의 완벽함과 조화의 확고부동함에 기초한다. 그래서 화면을 보면서 느끼는 감정도 완결과 정연함이 우선시된다. 구도 자체의 엄격함과 명징한 질서를 통해서 살아 있음과 영원의 종착점으로 존재를 이끌고, 신의 선함을 반사시킨다.

따라서 르네상스의 첫 번째 키워드는 경건함으로부터 시작되어 고유한 진리와 불변함의 절대성이 모든 종류의 세속과 대치되는, 모든 사사로움을 정화시키는, 영원함과 이상적임의 언어들로 수렴된다. 지금까지 우리가 살펴본 바로크라는 개념과 근본적으로 상치되는, 허물어지며, 망설여지며, 움직이며, 흔들리며, 사라지며, 현기증 나며, 용솟으며, 기울어지며, 현혹시키며, 눈 감도록 하는 모든 불안적인 것들과의 반대편에 있다.

르네상스 미술의 대표작이라 할 수 있는 다빈치의 '최후의 만찬'을 살펴보자. 이 그림을 보며 줄곧 느껴지는 인상은 '도대체 어떤 그림이 이 만큼 르네상스적일 수 있을까'이다. 하나의 그림에서 느낄 수 있는 조형적인 미심쩍음과 일말의 아쉬움이 이 그림에서는 전혀 존재하지 않는다. 화면을 가로 세로로 절반씩 접어서 중심을 찾고 송곳 위에 올려놓으면 서커스단의 접시처럼 그대로 정지해 있을 것만 같다. 그만큼 정밀하고 완전한 균형이 화면의 전반을 다스린다. 엄격한 구도와 균형으로 충만된 법칙의 집합체이다. 르네상스는 그러한 질서로써 화면을 안정

화, 투명함, 경건함, 완결성으로 이끌어 간다. 보는 이의 시각적인 유동성을 차단해버리고, 균형과 절대적 조화란 모름지기 이런 것이라고 단정하는 어느 완고한 보수주의자의 대리석 같은 신념처럼, 그것은 그것이고, 이것은 이것임을 주지시켜 못 박아 버린다.

최후의 만찬 정중앙에는 예수의 얼굴이 중심에 자리한다. 그리고 그의 좌우에는 치밀하게 분포된 열두 제자의 머리에 의한 수평 라인이 형성되어 있다. 예수를 포함한 13명의 머리가 마치 르네상스 음악의 음계처럼 엄숙한 리듬으로 배열되어 있다. 르네상스 시대의 음악가 팔레스트리나Giovanni Pierluigi da Palestrina가 작곡한 교황 마르켈스 미사곡Missa Papae Marcelli의 화성 기호를 보고 있는 것처럼, 그야말로 심각하고 객관적이고 엄격하며 신성의 하모니가 눈앞에서 연주되며, 절제된 경건이 공간 속에서 공명된다.

그림 속 예수의 모습은 십자가 처형이 바로 내일이지만 어떠한 인간적 번민도 읽을 수가 없다. 오히려 처연하게 모든 사실을 받아들임으로 공간을 신성함의 가원街園으로 승격시킨다. 그의 낙원 이스라엘에서 태어나 내일이면 군사들이 자신을 기습할 것이며, 체포될 것이며, 그리하여 산처럼 무거운 십자가를 짊어지게 될 것이며, 피가 흐르는 뜨거운 십자가에서 죽음으로 늘어져 마침내는 땅에서의 삶이 거두어지게 될 테지만, 그러한 모든 것을 생각하고 가다듬는 예수의 표정에는 구원의 기다림에 무르익은 성스러운 고뇌만이 아른거린다. 오히려 양쪽에서 술렁이는 제자들의 산만한 수선들을 수습하여 최후의 정점을 그에게 소실시키고, 그로써 인간들을 한낮 거미줄에 맺힌 이슬 같은 미약함의 존재로 만들어 버림으로써 그들 각자의 망울 속에 스며드는 영혼의 대전제를 일깨운다.

반면, 바로크 화가 테르브루그헨Hendrick Terbrugghen이 그린 '엠마오의 만찬The Supper at Emmaus'이라는 그림은 비슷한 주제를 다루고 있음에도 그러한 절대적인 균형감과 구도의 엄격함을 찾아보기가 힘들다. 예수를 비롯한 등장인물 전체는 일시적이며, 불안하며, 옹색해 보이기까지 한다. 그림의 주인공인 예수도 마찬가지다. 그의 전유물인 광휘조차 없다. 광휘는 그리스도의 존엄과 일치되는 필수적인 상징이지만 여기에서는 과감하게 생략되었다. 그냥 한 사람의 모습, 어떤 이의 모습, 어깨의 힘을 빼고 손을 모아 빵을 나누는 한 남자, 애처롭기까지 한 예수의 모습은 바로 우리의 모습이다. 어딘가 다른 곳에서 유월절을 지내며 어린 자식에게 줄 빵을 나누고 있는 어느 유대인 아버지의 모습이다.

렘브란트Harmensz van Rijn Rembrandt에 의하여 똑같은 주제로 그려진 다른 시기의 작품에서도 주인공인 예수의 모습은 아예 역광의 음영밖에 없다. 그것도 중심 자리를 내어주고 오른쪽에 치우쳐 앉아 있다. 십자가에 매달려 돌아가신 주님이 앞에 앉아 있다는 사실을 믿을 수 없어 자기 눈을 의심하는 남자의 표정, 그 아연질색한 얼굴과 함께 부서지는 하얀 빛은 예수를 온통 어둠의 몸으로 만들어 버린다. 빛은 어둠을 만들고 그 어둠은 더 강한 빛을 만든다. 삶이 죽음으로, 죽음이 부활로 이어지는 그런 투쟁의 전율이 빛과 어둠으로 펼쳐지는 공간은 다름 아닌 현실의 공간, '지금 여기'의 공간이다. 지극히 평범한 일상의 공간. 화면 뒤편에서 무심히 부엌일을 하는 아주머니의 소박한 공간이다.

그리스도의 여제자이자 성녀로 통칭되는 막달라 마리아를 표현한 얀 반 스코렐Jan Van Scorel과 귀도 레니Guido Reni의 그림에도 두 시대의 미학적 정서가 잘 나타나 있다. 막달라 마리아는 베드로도 무서워서 예수를 부인했던 그날, 십자가를 메고 골고

엠마오의 저녁식사(The Supper at Emmaus), Hendrick Terbrugghen, 1616

엠마오의 저녁식사(Supper at Emmaus), Harmensz van Rijn Rembrandt, 1629

다로 향한 예수를 오로지 믿음 하나로 따라 갔다고 전해지는 인물이다. 그래서 중세시대 초기부터 신심을 강화시키는 복음의 메신저 같은 모델로 자주 등장한다.

르네상스에서 바로크로 바뀌는 약 100년이라는 시간적 차이가 있는 이 두 그림의 모델은 누가 보더라도 동일인물이라고는 생각할 수 없을 만큼 전혀 다른 성질의 분위기로 바꾸어 놓았다. 우선, 두 그림의 차이를 통해서 가질 수 있는 변화의 느낌은 '이율배반적인 무기력'이다.

반 스코렐에 비해서 귀도 레니의 막달라 마리아는 성스러운 것과는 거리가 먼, 나른하고 비스듬한 자세로 멍하니 하늘을 응시한다. 악령에 시달리다가 예수에 의해 구원을 받고 세 번이나 그리스도의 발에 향유를 발라서 죄를 회개했던 가련한 여인의 이미지는 어디에도 없다. 맨발로는 땅도 한번 밟아보지 않은 듯한 귀부인의 모습. 욕망으로 아른거리지만 방향도 목적이 없이 공허 속으로 빨려 들어가는 부류의 여인네다. 고단한 현실을 직시할 의지도 없이 막연하게 더 나은 인생만을 꿈꾸는 그녀의 눈빛은 귀스타브 플로베르Gustave Flaubert 소설의 여주인공 '마담 보바리'를 닮아 있다. 르네상스 화풍의 반 스코렐이 그린 막달라 마리아처럼, 우리가 성경을 통해서 알고 있는 다부지고 야무진 믿음의 소유자와는 전혀 다른 모습이다. 한마디로 속물적인 무기력함에 빠져 가르랑거리는 뽀사시한 여인의 모습이다.

그렇다면 화가는 왜 그녀를 그처럼 이율배반적인 무기력의 아우라로 변형시켜 놓은 것일까. 그림의 주인공이 누구인지 조금이라도 알고 있는 관람자라면 이 부분을 이해하려는 호기심에 빠질 수밖에 없을 것 같다. 눈에 보이는 화면, 그 너머의 무엇, 화가가 표현하려는 이야기의 본질이 따로 있는 거라는 추측을 하지 않을 수 없다. 이탈리아 미술의 구축적 구도와 네덜란드의

마리아 막달레나(Maria Magdalena), Jan Van Scorel, 1530

마리아 막달레나(Maria Magdalena), Guido Reni, 1635

강한 채색이 가미된 전형적인 르네상스 화가, 반 스코렐의 그림에서는 느낄 수 없는 어떤 모순과 모호함이 비친다. 르네상스의 막달라 마리아는 사실적으로 노출된 실제의 존재 그 이상 그 이하의 어떠한 의미도 기대할 필요가 없는 성경의 표상형으로 머물 따름인데 반해, 귀도 레니는 그러한 이율배반으로, 또는 종교적 사변을 표면적으로 늘어놓지 않으면서도 성경의 질감을 우리에게 더 강하게 주지시키는 전략을 구사한다. 강조를 위해 더 약화시키는 역설적인 방식으로, 성인의 모습은 신의 얼굴을 하고 있는 인간이 아니라, 현실 속 우리의 모습이라는 사실을 더더욱 강조한다. 그렇다면 마담 보바리와 같은 무개념적인 속물성의 껍데기도 그러한 전략의 일환에서 탄생했을까.

바로크 회화는 이런 점에서 우리에게 보이는 대로의 인간을, 동시에 다른 사람에게 보이는 대로의 인간을, 그리하여 세상 속, 인간들 사이에서 불쑥 드러나는 한 사람의 인간을 발견시킨다. 그러면서 종교적 신념이나 사상적 이념을 역설적으로 구현해내며 이질과 공감을 동시에 유도한다.

"삶을 대면하지 않고는 평화를 찾을 수 없어요."

영화 '디 아워스'의 대사처럼 바로크는 실존적이고 경험적인 감각이 흐름을 좇는 소설이나 영화의 형식미를 꾀하고 있다.

그래서 바로크는 자기에 대하여 존재하는 동시에 타자에 대해서도 존재하는, 이른바 사르트르가 말하는 대타존재Être-Pourautrui의 논리를 대두시킨다. 즉 '나'라는 하나의 존재는 상대방에게 나타나는 그대로, 또한 상대방은 '나'에게 나타나는 그대로의 존재이며, '나'라는 존재는 상대방에게 의존하게 됨으로써 내가 '나'에게 나타나는 방식이 된다. 그래서 바로크적인 존재는 동일한 존재가 여러 모습으로 변화하는 것처럼 인식될 수 있다.

하지만 그것이 존재의 변화 때문인지, 아니면 존재는 그대로이나 나타남의 변화만 일어나는지는 알 수가 없다. 그런 것은 우리 사유가 가진 인식의 여백으로 남겨지기 때문이다.

따라서 바로크 회화를 바라보면서 느끼는 단상은 '나의 시선'이며, 그 이미지를 보고 있는 '형상화된 시선'이 된다. 내가 느끼는 내면의 거리감과 조건으로 형상화되어 시각화되는 논리이다. 하나의 존재는 그것이 무엇이건 간에 무수하게 끊임없이 던져지는 질문의 출현으로 형성되는 것이기에.

바로크 작품을 잘 보기 위해서는 그 부분을 지각 범위의 변두리 쪽에 치워놓고 곁눈질로 보면 될 것 같은 이유도 여기에 있지 않을까 싶다.

바로크의 작품 속 인물들은 언뜻 우리 곁에 스쳤는가 싶어서 쳐다보면 사라졌다가 다시 반대편에 어느덧 나타나는 마치 우리 주위를 맴돌며 우리를 쫓아다니는 환영과도 같은 존재로서 다가온다. 그것은 가령, 앞서 말한 조르다노 부르노의 주장처럼 무한한 우주 앞에 내동댕이쳐진 인간에게 삶이란 어차피 아무것도 아니며, 행하는 일들과 보이는 것 전부, 그런 모든 것들은 전체의 조화로움 속에서 해체되어 버리고 마는 존재일 따름이므로.

> "이 놀라운 형상들은 어찌나 탈 물질화되었는지 종종 투명해져 버리고, 어찌나 충만하게 현실적인지, 주먹 한 대 맞은 듯이 확실하여 잊히지를 않는데, 이것들이 과연 나타남인가 아니면 사라짐들인가."

사르트르의 표현이다.

영화적 양감量感

르네상스와 바로크를 비교하는 또 다른 기준은 앞에서 언급되었던 특징들과 연장선상에 있다. 그림 속 인물이나 사물들의 형체가 하나하나 독자적인 형태성을 명확하게 가지고 있느냐, 그게 아니라면 양푼에 섞어놓은 고추장 비빔밥처럼 전체가 하나의 덩어리로 엮여 있느냐이다. 즉 그림의 배경과 내용물이 공통된 질감으로 인하여, 조화로운 앙상블을 이루게 되면 르네상스 미술에서 보이는 디테일의 정밀성은 떨어지지만 화면 속 스토리의 정황은 더 생동감 있게 살아나고, '영화적 양감'에 이른다. 그리하여 표면이라는 현재에서 이어져 나갈, 끊임없는 현전으로, 화면의 배면으로 넘어가는 매 순간의 '그 무엇'을 예감시킨다.

그림의 드라마틱한 분위기를 주도하는 '양감', 그것은 명도와 채도, 색상을 하나로 엮음으로써 미묘한 느낌의 차이를 자아내는 일종의 미적 순화체가 된다. 사람들이 어떤 대상으로부터 인상이라는 감정을 가지는 이유는 이 같은 '양감'의 효과에 기인한다. 만져질 것 같은 가촉적 양감이야말로 일관되고 뚜렷한 인상을 가지도록 하는 요소들의 미적 앙상블인 셈이다. 그래서 각각의 존재감은 지나치게 드러나지 말아야 하며 전체의 운율에 스스로를 동화시켜 하나의 질서에 따라야 한다. 음악으로 말하면 한 사람의 합창단원이나 오케스트라 단원처럼 자기를 적절하게 억제하고 통제해서 음악 전체에 순화되는 자기 절제와 조화를 통한 하모니이다. 어떤 주체로부터 내려오는 주제의 통제를 받아들임으로써, 각각의 개별을 자제시키고, 하나의 전체를

형성할 수 있게끔 유도하는 요소들의 복종과 일치이다. 단체운동 경기에서 이것이 없으면 그 팀은 무조건 패하고 마는 것처럼. 그래서 엄한 감독이 절대 필요하고 중요한 이유처럼 말이다.

르네상스 미술처럼 주제가 되는 대상과 배경의 구분이 명확하게 규정되고 명징하게 표현된 형상과 색들이 배경으로부터 알알이 살아 있는 화법과는 형식적으로 다르다.

예컨대, 르네상스 화가 피터 브뤼헐Pieter Bruegel과 마르틴 숀가우어Martin Schongauer의 그림을 보면, 전체적으로 안정된 대칭의 구도 속에서 공간감보다는 인물 개개인의 독립된 묘사가 확연하게 더 돋보인다. 선명한 선들로 이루어진 그림 속 인물들의 존재감은 하나하나 구체적이며 적나라하다. 세세하며 가지런하고 개별적이며 구상적이라 할 만하다. 일면이 아닌 모든 면으로 사물을 바라보는 방식에 기초한다고 볼 수 있다. 그런 연유로 르네상스의 화면은 형식적인 면에서 색체보다 데생을, 동적 운동감보다 정적인 구도가 강조된다. 사물 하나하나의 그대로를 지향하는 개념이다. 그렇다면 이처럼 눈에 보이는 사물에 충실히 접근하고자 했던 르네상스 화법의 의도는 무엇이라 할 수 있을까. '자연스럽게'라는 궁극적으로 '소박한 삶의 애착'을 '인류'의 일로 승화시키는 리얼리즘의 구현 때문일까. 브뤼헐로 대표되는 르네상스식의 플랑드르 화풍은 소재 하나하나, 형식 하나하나를 묘사하는 회화적 효과의 동질성으로 그러한 리얼리즘을 구현하려고 애썼다. 이런 분위기를 통해 인간의 도덕이 더 이상 금욕의 구속을 받지 않고 더 나은 새로운 세계에 대한 동경으로, 또는 현세적 삶에 대한 긍정으로 승화되기를 바랐으리라. 실제로 눈에 보이는 객관성에 대한 이러한 시선의 기준을 죄르지 루카치György Lukács가 현세적인 리얼리즘이라고 밝히며, 나아가 모든 예술의 활동이 리얼리즘이라고 정의 내린 배경에도 이런 이

아이들의 놀이(Children's Games), Pieter Bruegel, 1560

십자가를 지고 가는 그리스도(Christ Carrying the Cross), Martin Schongauer, 1480

유들이 있을 터이다. 진정한 리얼리즘이란 인간사의 구체적인 것을 지향하는 현실적 반영이라는 측면에서 말이다.

　예술을 수용하는 인간은 자신만의 삶의 체험을 넘어서 다른 사람의 삶을 간접 체험하고 공감하면서 자신과 타인의 삶을 포괄하는 인류의 삶과 운명에 대해 깊이 인식할 수 있기를 바란다. 그 때문에 예술은 이른바 인류의 '기억'이자 '자기의식'이 될 수 있으며, 마찬가지로 리얼리즘 또한 지극히 인간 중심적이고 현세적이어야 한다. 그리고 그러한 예술이 전면적으로 개화한 시대가 서구 미술사의 르네상스다. 르네상스 이후의 서구미술사를 리얼리즘적 관점에서 조망하는 루카치의 시선은 그런 측면에서 예술이 종교로부터 벗어나 자율성을 찾아가는 행로에 주목한다.

　그렇다면 바로크는 어떨까. 17세기 화가 야콥 마탐Jacob Matham과 이삭 반 오스타데Isaac van Ostade의 그림을 살펴보면, 르네상스 화면에서 나타나는 개별적인 요소들이 형성하는 명료한 것들의 총합이라는 느낌보다는 하나의 전체, 또는 전체에서 포착된 어떤 일부분이라는 느낌을 강하게 받는다. 마치 모든 존재를 수분이 듬뿍한 질감 속에 버무려 놓고, 그 질척한 덩어리의 전체를 또는 일부를 만지고 보는 느낌이다. 그리고 그림 속 인물들은 낱낱의 형상보다는 그 존재가 행하려는 힘과 의도와 시간성이라는 무형의 상태로 부각된다. 한마디로 구체적인 내용보다는 형상의 전체적인 양감에 주목한다. 과감하게 배경의 강약을 조절함으로써 강조시켜야 할 부분은 디테일하게, 멀리 있거나 그늘지고 후미진 곳은 알아보지도 못하도록 흐리고 뭉개버린다. 인물의 표현도 주제와의 관계 정도에 따라서 묘사의 수준을 차등화시켰다. 또한 전체 내용의 행위와 관련된 중요함의 순위대로 디테일의 묘사를 서열화했다. 무엇보다 빛에 의한 주제 영역의 포커스가 특별히 강조되어 있어서 그런 효과들은 더

동정녀와 막달레나와 천사에 의한 그리스도 애도(Christ Lamented by the Virgin, St Mary Magdalene and an Angel), Jacob Matham, 1607

소작농의 집안(Interior Of A Peasant House), Isaac van Ostade, 1645

욱 크게 부각된다. 주제 자체에 관객의 시선을 잡아두고 집중시
키기 위한 연극이나 영화의 화면체계와 다르지 않다. 개별적인
존재들의 전체를 밝히는 르네상스의 보편적인 빛하고는 방법과
효과에 있어서 그 형식이 다르다. 바로크의 화면은 주제에 의해
기획되고 의도된 빛을 화면의 어떤 곳에 조명한다. 그러면서 화
면을 보편적인 수동성에서 벗어나게 하고 의도적인 주제의 통
제에 종속시킨다.

　말하자면, 공간은 바로 우리 눈앞에 있으며, 그것은 움직이
고 제한 없고 미완성이며, 그것 자체의 역사, 그것 자체의 둘도
없는 순간, 그리고 그 나름의 순서와 단계를 지니는 의미적 영상
을 구현한다. 그리하여 동질적인 물리적 공간이 이로 인하여 이
질적 요소로 구성되는 시간성을 갖는다. 이러한 공간에서는 개
별적인 단계가 이미 같은 성질이 아니며, 그 공간의 부분 부분이
서로 동등한 가치를 가질 수가 없다. 여기에는 특별히 중요한 위
계들이 있게 마련이다. 어떤 것은 전개 과정에서 우선권을 가지
기도 하고, 어떤 부분은 공간 경험의 클라이막스가 되기도 한다.
예를 들어 강한 빛에 의한 클로즈업은 공간적 기준에 의해서만
결정되지 않고, 시간적 전개 과정에서 도달, 또는 능가해야 할
영화적 단계를 나타낸다. 영화에서 클로즈업이 멋대로 쓰이지
않는 것처럼, 아무 때 아무 곳에서나 남발되는 것이 아니라, 잠
재적 에너지가 작용할 수 있고, 또 해야만 할 곳에 삽입된다. 미
술용어로 르푸수아르Repoussoir라고 하는 빛에 의한 클로즈업은
항상 전체 이미지의 일부에만 적용될 뿐이다. 영화의 공간 구조
에서 클로즈업이 주는 효과와 같이, 그림 전체에 동적인 성격과
'양감'을 넣어주는 장치가 되는 것이다.

　시간과 공간이 마치 그 기능의 상호 교환을 토대로 연결되기
라도 한 것처럼, 바로크 공간은 시간적 성격을 가짐과 동시에 시

간은 공간적 성격을 가진다. 즉 순간들의 배열 순서에 일종의 자유가 부여되는 식이다. 다시 말해, 시간이 흐르는 방향에 관계없이 마치 한 방에서 다른 방으로 가듯이 시간상의 한 지점에서 다른 지점으로 움직이며, 사건 진행과정의 여러 단계를 분해하듯이, 공간 질서의 원칙에 따라 서로 배합될 수도 있다. 그리고 한편으로는 그 연속성을, 다른 한편으로는 그 고정된 일방통행적인 성격을 잃어버리는 것처럼 빛에 의한 클로즈업은 시간을 정지시키기도 한다.

21
현전에 대한 갈망

바로크 화면에서의 빛이란 보이지 않는 세계, 어둠에 묻힌 실체, 베일에 싸인 진실을 걷어내고, 드러내는 감각체다. 그래서 바로크 회화의 가장 중요한 핵심은 빛에 의한 시각화에 있다. 그것도 르네상스처럼 정연하고 객관적인 사실에 기반한 대낮 같은 빛이 아니라, 어둠 속에서 솟아오르는 심연의 물체를 형상화시키는 빛이다. 이전에 우리가 부여하려는 그 무엇, 또는 모든 사물 속에 내재되어 있을 근원과 관계되는 빛이다. 빛이야말로 바로크 회화의 시각적 매개체라 할 수 있다. 빛으로써 그림에서 다루려는 꿈이나 현실에 순서가 부여된다.

메이어 샬레브의 소설 '네 번의 식사'에 나오는 주인공은 이렇게 읊조린다.

> "그녀의 눈과 사랑에 빠지면, 너는 또한 그녀와 함께 살게 되는 거야. 그리고 그 여인의 나머지 모든 것은 드레스를 보관하는 옷장과 같지."

바로크 회화의 빛은, 말하자면 소설 속 그녀의 눈이다. 어둠 속 희미한 것들, 뒤에 가려진 것들, 미처 그리지 않은 것들, 그리다 지워버린 것들까지 줄줄이 엮어내는 여인의 눈빛, 주제의 도드라짐과 그 외의 것들 모두를 엮는 그물망이다. 그 그물망이 바로 빛이다.

따라서 바로크 미술에서 빛과 어둠은 시각을 엮어내는 함수체이다. 각각의 내용과 요소와 의미들을 하나이도록 관계시키

는, 하나로 모아 엮는 추렴의 그물망이다. 그러면서 동시에, 수평적 관계가 아니라 수직적 서열을 화면 속에서 형성함으로써 중요함과 덜 중요함의 종속적 위계를 분명하게 정리하고 조정한다.

결국 이 말의 속뜻은 개별 요소들의 희생을 토대로 뚜렷한 전체를 도모하려는 바로크의 전략에 있다. 전부를 위하여 하나를 띄우면 그 전부도 같이 상승하게 되는 이치다. 구체적인 것들의 희생과 절제로 말미암아 뚜렷한 방향성과 목표에 부합하는 전반적인 주제의 초점을 모으는 통일성의 원리가 바로 여기에서 나온다. 개별적 존재들의 희생을 통해 전체가 합일된 유기적 존재로 승격되는 프로그램이라 할 수 있다. 내용 일체를 정립하며, 외부적인 우연적 전제들에 의지하지 않은 채 오로지 그 자신으로부터만 스스로를 현실화하는 주체적인 화면의 시각화이다.

아울러, 시간성, 우연성, 유한성의 제약들에 구속되지 않으며, 스스로를 초월하고 스스로를 바라보는 굴절의 시각체이다. 이것은 결국 정념적 편향을 이끄는 바로크적 시각의 왜상Anamorphosis이라 할 수 있다. 빛 때문에 지각의 중심에 들어오는 장면의 일부, 어떤 특별한 시점으로부터 나머지가 흐려지는, 그로부터 고유의 윤곽들을 획득하게 되는 그런 방식의 왜곡은 주관적인 관념을 낳는다. 존재를 지각하는 대상에게 언제나 이미 그의 눈을 벗어나는 지점으로부터 시각의 권한을 부여하는 원리이다.

아울러, 일반적으로 시각이란, 그저 자연적인 것만은 아니며, 언제나 역사적이며, 사회적 담론의 산물인 시각성Visuality을 전제하는 것으로 알려져 있다. '시각성'은 특정한 시기에 주체와 권력이 형성되는 과정과 하나가 되어, 그 자체가 하나의 체제를 이루어낸다. 바로크의 사용자, 요컨대, 당시 가톨릭과 권력의 의지

가 그러한 시각성의 체제를 발족한 주체라고 이야기할 수 있는 것과 같다.

가령 시각의 입체화를 실현시킨 원근법을 예로 들어보자면, 중세 예술의 토대를 이루던 초월적인 '신의 빛Lux'은 이제 인간의 눈에 지각되는 빛Lumen으로 대체되어 나타난다. 중세의 자연이 보이는 것의 바탕에 깔린 신성한 의미를 해독해 내야 하는 거대한 텍스트였다면, 원근법에서는 근대적 자연이, 말하자면 수학적, 기하학적 공간으로서의 자연의 등장이라 할 수 있다.

우리가 사물을 본다는 것, 즉 시각은 눈을 통해 빛의 자극을 받아들이는 감각의 작용에 있다. 그리고 시각은 전적으로 원근법에 의해 표상된다. 눈으로 보는 공간사상空間事象:3차원을 규격화된 평면平面:2차원 위에 묘사하고, 그것을 우리가 인식하기 때문이다. '움직이지 않는' '하나의 눈Monocular'에 비친 장면을 '평면'에 투사하는 개념이다. 하지만 이는 우리의 일상적인 시각과는 상당히 다르다. 일상적인 시각은 움직이는 '두개의 눈Binocular'으로 본 영상이 우리의 안구에 투사되어 나타나는 현상이다. 그런 의미에서 원근법적 시각은 '탈脫육체화'한 시각이라 할 수 있다. 탈육체화한 시각은 '신'의 눈과 같다. 그것은 육체적 감각에 미혹되지 않는 순수한 이성의 눈, 정신의 눈으로, 그 속에서 세계는 이른바 '연장실체Res Extensa'로서 철저히 수학적, 기하학적 질서 속에 나타난다. 여러 경험적 개인의 시선이 아니라 하나의 선험적 주체로서의 보편적 시각이다.

반면, 바로크는 해독 불가능성의 촉각적 시각화라 할 수 있다. 미국의 역사학자 마틴 제이Martin Jay도 바로크 회화의 '촉각적 혹은 촉감적인 성질'에 대해 논한 바 있다. 바로크는 사물을 '있는 그대로'가 아니라, 우리 '눈에 비치는 대로' 보여주는 성질을 가지고 있다. 즉 시각은 본질적으로 주관적 사실, 다시 말해

서 시각이 지각의 육감으로 결정되는 특질에 기반 한다.

또한 르네상스의 원근법적인 회화가 평면거울이라면, 바로크는 앞서 언급한 것처럼 왜상의 곡면거울이다. 이는 우리 눈에 보이는 이미지가 그것을 반영하는 매체의 물질성에 의존하는 바로크 시각의 궁극적인 특성을 반영해 준다고 말할 수 있다. 그렇다면 여기에 상응하는 개념적 체계는 어디서 온 것일까. 르네상스가 데카르트René Descartes의 합리론에 의한다면 바로크의 그것은 단정 지을 수는 없겠지만 철학적 관점으로 볼 때, 라이프니츠Gottfried Wilhelm Leibniz의 모나드론을 우선 연관시킬 수 있겠다. 여기에 대해서는 잠시 후에 자세히 거론해 볼 것이다.

뷔시 글룩스만Buci-Glucksmann은 '시각성의 광기'라는 책을 통해 바로크적인 시각화가 가지는 폭발적인 힘, 일정한 방향 없이 현란하고 과잉적인 이미지들이 데카르트적인 시각의 정통성, 즉 원근법이라는 3차원의 환영을 거부한다고 밝힌 바 있다. 또한 바로크의 불투명성이나 불명료함, 그리고 해독 불가능성의 매혹을 강조했다.

바로크는 시각을 반영하는 매체의 물질성에 의존한다. 그리고 그것의 경험은 강한 촉감적 성질에 있다. 바로크의 화면이 필연적으로 멜랑콜리한Melancholy 영화적 양감을 산출한다고 보는 이유도 여기에 있다. 그럼으로써 바로크의 시각은 전통적인 미가 아니라 숭고의 미에 근접한다. 결코 실현할 수 없는 현전에 대한 갈망, 다시 말해서 미보다 우월한 지위를 차지하는 숭고이다. 볼 수 없는 것들을 그리려는 시각의 의지라고 할 수 있다.

상대적 통일성

뵐플린에 의하면 르네상스는 그 자체로서 다원성의 미학이다. 바로크를 통일성이라 규정할 때 그와 대치되는 개념이다.

다원성이란, 인간 또는 존재 각자에게 상응하는 개체적인 원리와 자율성을 허용한다. 보편적이고 동일한 것, 전체라는 통일성에 얽매이지 않고, 각 존재의 차이에 의미를 둠으로써 개인과 개체성, 부분 체계들의 개별성을 긍정하고 보장한다. 존재론적 동일성을 강조하는 통일성의 사고와 비교해 볼 때 반대이다. 다원주의적 입장에서 보자면 그것은 거대 담론의 허구일 뿐이다. 일원성과 보편성이란 결국 존재론적 동일성의 원리가 형태를 달리하여 구현된 것에 지나지 않는다는 관점을 가지고 있기 때문이다.

그러나 다원성과 통일성은 서로가 상대적일 수밖에 없다. 원래적이고도 지속적인 대척점이다. 르네상스 자체가 근대적 고전성의 전형이라면, 바로크는 이런 고전성을 그만의 대립항으로 변형시키는 독립된 의지의 표상이다. 그 때문에 바로크는 르네상스의 추상적인 부정성으로 풀이되기도 한다. 앞서 말했듯이 '시대와 장소에 국한되지 않는 인간의 총체적인 본성 문제와 연결될 수 있는 하나의 철학적 담론의 틀'이라는 도르스의 주장처럼 바로크는 특정한 보수에 대한 그만의 진보적 현상체, 욕망에 대한 종합적인 기표이다. 정교하면서도 최종적이며 완벽한 유일무이의 형상을 근거리에서 바라보려는 르네상스의 관점과는 본질적으로 다르다. 각각의 개별을 넘어서는 전체적 관점의 조망

이 권장되는 바로크의 시각적 실체와 주체는 르네상스적인 다원성과는 근본적으로 다른 종류의 무엇이다.

다시 한 번, 두 양식의 그림을 가지고 그 차이들을 비교해 보자. 이탈리아 르네상스의 3대 거장으로 불리는 라파엘로Raffaello Sanzio의 '아테네 학당School of Athens'은 54명이나 되는 인물들이 각기 다른 포즈로 뒤섞여 있지만 정확하게 몇 명인지 헤아릴 수도 있고, 각자의 제스쳐는 다른 인물에 방해되지 않지만 고유한 독특성을 가지며 정교하게 짜여 있다. 1소점에 의한 원근법을 따르기 때문에 등장인물이 많음에도 산만하지도 않고, 오히려 집중된 느낌을 준다. 고전적인 감각과 질서, 선명성, 부분과 전체의 균형이 조화된, 지극히 르네상스적인 계산과 상상력의 산물이라 하지 않을 수 없다. 규모와 웅장함, 조화감으로 인하여 각각의 인물들은 화면 속에서 초인간적으로 비춰지기도 한다. 무대 같은 투시도의 공간 속에, 인물들은 놀라운 조화를 이루며, 서로간의 시각적인 연결도 절묘하다.

반면, 렘브란트가 그린 '야간 순찰대The Night watch'는 그러한 하나하나의 두드러짐보다는 인물과 배경이 덩어리를 이루며 서로에게 스며들고 전체로서 융합되는 조형성을 나타낸다. '아테네 학당'보다 오히려 인원수는 더 적지만 집중해서 들여다보지 않으면 정확한 수도 헤아리기 힘들다.

이 작품은 제목이 '야간 순찰대'라서 밤이 배경일 것 같지만 사실은 한낮의 장면을 표현하고 있다. 1940년경 그림을 보수하기 전까지 표면을 덮고 있었던 투명한 안료가 그림 전체를 어둡게 보이게 해서 붙여진 이름이라고 한다. 그러므로 '민병대' 또는 작품 속 주인공인 '프란스 반닝코크 대위의 민병대'라는 제목이 더 걸맞을 테지만, 우리에게는 '야간 순찰'이라는 제목으로 더 잘 알려져 있다. 네덜란드 암스테르담의 민병대의 구성원인

아테네 학당(The School of Athens), Raffaello Sanzio, 1511

프란스 반닝 코크Frans Banning Cocq 대위를 비롯한 대원들이 작품 제작비용을 모아서 렘브란트에게 그들의 초상화를 그려달라고 주문했지만 사람들 중 몇몇은 어둠에 가려지거나 희미하게 처리되어 얼굴이 잘 드러나지도 않게 그려졌다. 이 때문에 여기저기에서 불만이 터져 나왔고, 급기야는 돈을 지불하지 않으려는 해프닝이 벌어지기도 했다는 구설도 전해진다.

한마디로 이 작품은 크기로 보나 작품성으로 보나 바로크 양식의 대표적인 걸작으로 꼽을 만하다. 원래는 이것보다 훨씬 더 큰 그림이었으나 가장자리를 대폭 잘라낸 것이 지금의 모양이다. 우리가 보는 그림은 전체의 일부분일 뿐이다. 민병대가 뒤에 있던 어두운 아치의 골목을 걸어 나와서 광장에 이르게 되는 장면을 더 돋보이게 하고 강조하기 위함이다. 렘브란트는 캔버스 안에 18명의 민병대원들과 더불어 어린아이나 북 치는 사람을 비롯한 16명의 가상 인물들을 더 그려 넣었다. 많은 인물들 가운데 대위와 소녀는 환한 조명을 받고 서 있으며, 그들을 제외한 다른 인물들은 머리 부분만 조명을 받거나 또는 아예 어둠 속에 잠겨 있다. 과하지 않으면서도 영롱한 빛들이 얼굴을 중심으로 리듬감 있게 분포되어 있는 화면의 뉘앙스는 보면 볼수록 생기가 넘치고, 무엇보다도 빛이 정지 되어 있다는 느낌보다는 군중의 술렁임과 함께 파동을 일으키며, 그로 인해 민병대에 의한 시민적 정의가 한층 더 움트는 것 같은 인상을 관람자에게 전달해 준다.

렘브란트는 어수선한 동작들이 만들어내는 모든 장면들에 운동감을 불어넣었고, 인물들이 앞으로 전진하려는 동작을 감각적으로 포착해 냈다. 막 행진을 시작하려는 듯, 창과 총이 이쪽저쪽으로 기울어져 있고, 어두컴컴한 공간에서 햇빛 속으로 걸어 나오려는 한 무리의 병사들, 그런 모든 것들이 아련하게 빛나는 배경 속에서 당당하고도 영웅적으로 묘사되어 있다.

민병대의 그룹 초상화임에도 렘브란트는 대원들의 모습을 특이하고도 이례적으로 그렸다. 단체사진처럼, 가지런하게 줄을 맞춘다든가 앞줄은 앉고 뒷줄은 서 있는 의례적인 구성이 아니라 그만의 기발하고도 특별한, 한마디로 영화적인 방식으로 초상화를 구성했다. 인물 각각의 중요도를 공평하게 배분하여 각자에게 상응하는, 즉 다원성의 개념과는 전적으로 상반되는 방식으로 말이다. 비슷한 공간을 할애하고 인물들을 질서정연하게 보여주는 대신에, 저마다의 행동에 분주한 영화적 순간성을 부여했다. 그리하여 관람자에게 각각의 임무를 행하고 있는 각각의 활기를 포착할 수 있도록 배려했다. 2차원의 캔버스 안에서 움직이는 분주한 순간을 포착할 수 있는 그런 장면을 표현하기 위해 렘브란트는 수수께끼와 같은 빛의 오묘함과 그림자의 효과를 이용해 드라마틱하고도 영화적인 양감을 연출해 냈다.

인물들의 개별보다는 빛과 어둠으로 전체를 하나로 묶으며, 렘브란트는 이제까지 초상화라는 장르에서 요구되었던 모든 요소들을 더 복잡하고 다채롭게 구성하면서도 전체적으로는 조화롭고도 통일된 화법으로 새로운 일치점을 만들어냈다.

또 다른 두 개의 그림을 통해서 르네상스의 다원적 특성과 바로크 회화의 통일감을 이해해보자.

'십자가에서 내려지는 그리스도Descente de Croix'라는 똑같은 주제를 다룬 루벤스Peter Paul Rubens와 렘브란트의 그림 속에 등장하는 인물들의 표현을 살펴보면, 우선 루벤스의 그림은, 축 처진 그리스도 시신 주위에 서로 엉겨 있는 한 무리의 인물들을 보여준다. 십자가에서 미끄러져 내려오는 그리스도의 시신을 중심으로 니고데모Nicodemus의 왼쪽 아래에 있는 마리아라는 이름을 가진 3명의 여인들 위로 향한 팔까지 이어지는 사선은 놀라울 정도로 역동적이다. 모든 인물은 예수의 시신을 내리는 일에

야간 순찰(The Night watch), Rembrandt van Rijn, 1642

동참하고 있을 뿐더러 이 순간의 슬픔과 감정까지도 공유하고 있다. 차분하지만 단호하게 예수의 시신을 온몸으로 떠받치며 성스러운 비애를 각자의 표정으로 담아낸다. 화면전체에 내포된 엄숙하고도 신성한 역할에 누구 하나도 소외됨이 없이 모두가 주역의 몫을 감당하고 있다. 묵묵하지만 능동적인 그들의 행위는 죽음으로 변한 예수의 중력을 지탱하고, 예수 또한, 이미 시신의 몸이지만 그만의 아우라를 신성하고도 거룩하게 발산한다.

하지만 렘브란트 그림에 등장하는 군중들의 행위는 상대적인 광경으로 비춰진다. 예수를 십자가에서 내리는 행위 자체에 있어서 그 능동성의 정도가 루벤스 그림에 비해 현격하게 소극적이고 상황적이다. 과도한 슬픔과 절망으로 탈진한 듯 고요한 침묵 속에서 군중은 예수의 시신 주위에서 처연하면서도 비애 가득한 그만의 행위에 집중하고 있다. 즉 예수가 십자가에서 내려지는 것 자체만 지나치도록 강하게 부각될 뿐, 등장인물들의 개별성은 단호하게 약화되어 있다. 그림 속 인물이 누구인지, 그 행위가 무엇인지에 대하여 별다른 주목을 끌지 못할 뿐더러, 주제를 형성하는 개별의 요소들도, 어둠과 슬픔의 침묵 속에서 하나로 엮이고 뭉쳐져 버렸다. 각 인물의 존재감은 그야말로 미약하기 짝이 없으며, 안정되지 못한 공간 속에서 혼자만 두렵지 않으려고 서로서로에게 꼭 달라붙어 있는 모습들이다. 마치 촛불의 촛농들처럼 인파들은 스스로가 스스로에게 숨고, 물러나며, 잠기고, 섞인다. 화면 속 등장인물이 구체적으로 누구인지, 그의 행동이 어떠한지보다는 주제가 조명하는 선택된 부분만 촛불처럼 홀로 빛나며, 예수의 비현실적인 죽음의 처연함과 그 애달픔과 구슬픔만이 성당의 종소리처럼 울려 퍼질 따름이다. 따라서 화면 속 인물들은 종소리의 공명에 지나지 않는다.

무엇보다 루벤스의 그림에 비해서 확연하게 구분되고, 그렇

십자가에서 내려지는 예수(Descente de Croix), Peter Paul Rubens, 1617

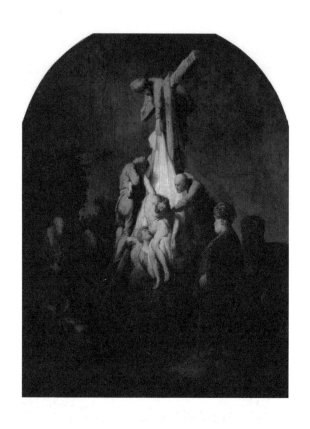

십자가에서 내려지는 예수(Descente de Croix), Rembrandt van Rijn, 1633

기 때문에 주목해 볼 차이점은 그리스도의 육체와 그 죽음에 대한 해석부분이다. 루벤스의 그리스도에는 세상에 대한 커다란 친화력과 응집력이 내포되어 있다. 마르실리오 피치노가 말한 것처럼, 인간을 위해 태어난 예수는 결코 죄에 빠지지 않았으며, 그가 인간의 구원을 위해 자유의지로 죽음을 열망하지 않았다면, 그 또한 신적인 진수의 놀라운 결합력 때문에 결코 죽지 않았을 것이라는 메시지를 루벤스는 그의 그림으로 서술하고 있다. 하여, 루벤스가 그린 예수는 이미 시신이지만, 세속적인 사멸이 아닌, 승화와 부활, 영육간의 합일에 대한 기호로 읽힌다. 그리스도를 통하여 모든 육체들은 승화하거나 부활하거나 영혼과의 합일을 이룰 수 있다는, 말하자면 성스러운 권능의 표징이다. 죽었지만 그리스도의 몸은 오히려 세상의 영혼적인 것들의 불멸에 접근하는 생명의 빙산으로 떠오른다. 연금술처럼, 죽음이라는 담금질을 통하여 하늘의 권좌를 대변하는 모든 것의 지위에 안착하는, 그리고 인간의 육체들을 천상으로 이끌어 올릴 것처럼, 비천하고 병든 불구의 육신에서 정묘한 신격의 물질로 다시 태어나는 전능한 신비를 전제한다.

하지만 렘브란트의 예수는 슬픔과 고통과 절망의 현실로 다가온다. 모든 시간의 끝 지점일 것만 같은 밤과 어둠과 적요가 세상의 모든 것을 사위어 가는 그 최종적인 순간을 보여준다. 창백한 예수의 주검은 마치 우리 자신의 죽음을 투영하는 유서이기도 하고, 불안한 삶의 단면이기도 하다. 그 죽음에는 우리의 한계, 불안, 어리석음이 고스란히 내포되어 있다. 하지만 동시에 환상과 몽환의 세계도 함께 용해되어 있다. 우리의 수많은 죄들이 표층화된 땅에서 뿌리 뽑히는 구원의 희망까지도 함의된 죽음이라 할 수 있다. 세상의 모든 비루한 찌꺼기들을 거둬들여 야금의 화덕 속에 던져 넣는 제련製鍊의 의미이다. 그래서 렘브란

트의 죽음은 우리 모두가 겪어야 할 모든 종류의 불꽃이라 할만하다. 예수의 십자가 못 박힘과 차가운 주검의 하얀 광채야말로 질료의 제련을 통한 정화의 불꽃인 셈이다.

렘브란트는 이러한 구원의 상징성을 위하여 오히려 성스러운 권능보다는 죽음의 불결함과 애달픔과 몸의 불완전함을 내세웠다. 그래서 내용물이 사라진 자루처럼, 유난히도 축 늘어져 보이는 예수의 육체는 너절하게 머물러 있는 인간의 질료가 속한 최종의 아래까지 내려와 투사적인 자기동일성을 확인한다. 과장되게 처연한 죽음으로 말미암아 세상 저 너머에서 이뤄질 본연의 구원을 들려다 보는 확대경의 개념으로 다가온다.

23
호르는 시간

바로크는 즉시 나타나지 않지만, 지금으로부터 벗어나려는 움직임과 그 틈 사이의 시간성을 수립하고 있다. 그리스의 철학자 헤라클레이토스Hērakleitos가 한 말이다.

"너는 똑같은 바다에 두 번 걸어 들어갈 수 없다. 왜냐하면 맑은 바다는 너를 지나 끊임없이 흘러가고 있기 때문이다."

이처럼 유동과 변화에 근거한 헤라클레이토스의 명제는 바로크적 사유의 근본 토대를 대변해 주는 것만 같다.

마찬가지로 프랑스의 바로크 시대 시인 뒤 바르타스G. S. Du Bartas도 "세상은 모든 형태로 바뀔 수 있는 무정형의 밀랍과 같다"고 표현한 바 있다. 이처럼 계절의 변화에 따라 모습을 바꾸는 자연과 마찬가지로 인간 자체의 속성뿐 아니라, 인간 사회에서 일어나는 모든 일도 항상 변할 수밖에 없다는 것이 당대 사람들의 공통된 사안이었다. 흐르는 시간에 예속되어 있는 자연처럼 인간도 시간의 역학에서 결코 벗어날 수 없기에 같은 모습을 유지한다는 것은 자연이든 인간이든 애초부터 불가능하다는 의미다. 한번 흘러가면 그만인 시간처럼 인생 역시도 그렇게 흘러간다. 요즘처럼 의학과 과학이 발달한 시대에도 한번 흘러간 시간을 되찾거나 벌써 살아버린 인생을 되돌릴 수 없는 것과 다를 바 없다.

어디 그뿐인가. 아무리 많은 돈을 들여서 호르몬 주사를 맞고, 성형수술을 해서 주름을 펴본다 한들 시시각각으로 변해가

는 자신의 모습을 고정시키는 것은 불가능한 일이다. 인간은 이렇게 흘러가는 시간과 함께 변해가는 덧없는 존재일 따름이다. 사정이 이러하니 시간에 얽매여 끊임없이 변화하는 세상이란 믿을 수도, 의지할 수도 없는 일엽편주一葉片舟에 다름 아니다.

변하지 않는 유일한 것은 변화 그 자체의 불변성뿐이다. 따라서 이 세상에서 흐르지 않고 머무는 것은 하나도 없다는 바로크적 세계관 속에서 영원함이란 순전히 자기기만이요, 쓰라린 현실을 잠시 잊게 하는 꿈과 같은 착각일 뿐이다. 이는 세상과 자연의 이치만이 아니라, 인간의 이성, 정신, 마음까지도 해당된다. 앞서도 언급했던 말이지만 바로크 시대의 예술작품 속에는 죽음, 물, 연기, 해골, 썩은 과일, 거품, 시든 꽃, 그림자, 구름, 연기, 바람, 모래, 소용돌이, 깨진 거울 같은 소재들로 넘쳐난다. 바로크 문학에서 자주 사용되는 '쏜살같이 지나가고', '날아가고', '사라지고'와 같은 은유적 표현들도 마찬가지다.

삶의 덧없음을 말해 주는 이런 것들이야말로 바로크를 변화와 찰나, 지속되지 않는 것에 대한 불안과 또는 동경, 안타까움을 대변하는 필연적인 소재라 할 수 있다. 그 중에서도 영원한 흐름을 상징하는 물은 바로크의 세계 속에서 그 어떤 소재보다 중요하다. 물은 움직이고 장소에 따라 모양이 끊임없이 변하는 것이므로. 또한 물은 대상을 비추는 가장 매력적인 거울이라는 점에서 자신을 비추고 또한 세상을 분화시키는 존재다. 물속에 비친 자기 자신과 사랑에 빠지는 벌을 받는 나르키소스의 신화처럼 내가 인식할 수 있는 또 다른 나를 제공하는 모순의 매체가 물이다. 물과 함께 거울도 마찬가지다. 현실과 외관을 뒤섞어 버림으로써 또 다른 세계를 반추해 주는, 말하자면 거울은 시간의 현상체이다. 또한 공간의 경계를 무너뜨리고 형상을 무한의 영역으로 이끌거나 분절시키는 시각의 굴절체이다. 앞으로 논의하

게 될 벨라스케스의 거울이 대표적으로 그런 것이다.

아울러, 바로크의 시간은 어떤 수학으로도 계산될 수 없는, 포획되기 어려운 나와의 관계적 방정식이다. 세상의 모든 혼란들과 불안들에서 벗어나고픈 의지가 그러한 수식들 속에서 산출된다. 그래서 바로크의 시간은 본질적으로 모호하며 상대적이다. 바로크 예술은 그러한 모호함 속에서 위안을 찾고, 구원을 찾고, 또한 세상과 자기 자신의 본성을 되찾는다. 시간이 그런 모호함을 풀어주는 난해한 방정식이다.

바로크의 모호함은 르네상스의 명료함과는 질적으로 다를 테지만, 그렇다고 반대라고 말할 수는 없다. 상대적으로 다른 무엇이다. 르네상스의 절대적 명료함과도 궁극적으로 구분되는, 말하자면, 삶을 반추하는 사유적인 무엇이다. 앞에서 살펴본 다원성, 통일성과도 다르다. 바로크 예술에서 중요시하는, 즉 감상자에게 최소한의 정보만을 제공함으로써 뚜렷함으로 단정되고, 요약되고, 선포되지 않도록 자제시키는 화법이다. 예를 들어, 이 책의 서두에서 언급했던 도시의 야경과 그로 인해 황홀했던 감정도 이와 무관하지 않은 종류의 문제일 터이다.

흐리거나, 어둡거나, 아련하거나, 그로 인해 물리적 현실성이 교란되고 그래서 우리의 지각은 동요하고, 그로 인한 감성은 역설적이게도 그 존재에 대한 매혹으로 돌아서는 것처럼, 쾌감이란, 부족함과 아쉬움, 미련, 미완성, 가녀림, 사라짐과 같은 불충분한 것에 대한 자애로움을 전제한다. 그리고 그런 종류의 무엇들은 우리에게 미의 매혹으로 전이된다. 우리가 이성적으로 어리석고 약하고 혼란스러운 어린아이를 사랑스러워하는 심리처럼 말이다.

바로크 미학이 발산하는 매혹의 원인도 이와 다르지 않은 구조에서 비롯된다. 어떤 대상을 바라보는 순간, 어떤 이의 심미적 판단의 순간에, 바로크는 어둠 같은 모호한 틈을 개입시킴으로써 공백을 만든다. 그리고 그 속에 관찰자 자신의 개인적인 미의식을 채워 넣는다. 즉 스스로의 욕망에 의해서 마련되는 공백 속에 투영되는 대상이 스스로의 아름다움이 된다.

미국의 신비사상가, 켄 윌버Ken Wilber가 자신의 책 '무경계'에서 밝히고 있듯이 모든 욕망, 바람, 의도, 소망은 궁극적으로는 내 의식의 대리만족에서 기인한다. 현재란 충분히 올바른 것이 아니고 완전하지 않아서 외부적인 영육의 흡족함을 간접적으로 얻어 낼 수밖에 없다. 그래서 우리의 삶은 실현 속에 안주하는 대신, 새롭고 더 낫다고 생각하는 것을 좇아 지금으로부터 물러나기를 갈망한다. 끊임없이 지금으로부터 물러나려는 노력으로 말미암아 자신이 지금의 밖에 있다는 환상을 강화시키고,

한쪽에는 자기, 다른 쪽에는 세계라는 근원적 극점極點을 세울 수 있다.

그래서 이러한 우리의 근원적 결핍에는 어떤 각성이 일어날 미래의 현재가 필요하다. 물러나지 않으려고 하면서도 여전히 지금으로부터 물러나려는 충동은 인간이 가진 본성이다. 붙잡을 수 있는 유일한 현재는 스쳐가는 현재일 뿐이며, 결국 우리의 관심은 스쳐가는 현재가 아니라 영원한 현재를 꿈꾼다. 그렇다면 영원한 현재란 무엇일까. 그것은 어쩌면 자신이 감지하려고 하는 것, 그 이전의 존재가 아닐까.

> "영원한 현재는 자신이 무언가를 알기 전에 알고 있는 것, 무언가를 보기 전에 보고 있는 것, 자신이 어떤 사람이 되기 이전의 스스로이다. 그것을 붙잡으려면 어떤 움직임이 필요하며, 붙잡지 않으려고 해도 움직임은 필요하다. 하지만 어느 쪽을 택하더라도 바로 그 자리에서 그것은 놓치게 마련이다. 따라서 물러남을 멈추기 위해서라도 여전히 또 다른 움직임은 있어야 한다. 그렇게 해서 인간은 서서히 자신이 하는 모든 것이, 실은 하나의 저항이라는 사실을 깨닫게 된다."

윌버에 의하면, 분리된 자기와 저항은 하나이자 또한 동일하다. 분리된 자기라는 내적 감각은 물러나고, 저항하고, 수축되고, 곁에 서 있고, 외면하고, 붙잡으려는 느낌과 별개가 아니며, 자기 자신을 느낄 때, 가지는 전부가 그 느낌이다. 자신의 모든 움직임이 물러나려는 하나의 저항에 불과하다는 사실을 진실로 이해하게 됨으로써, 모든 저항의 음모는 진정되고, 저항 자체가 감각의 열림, 또는 진정한 각성이 실현 가능해지는 원인이 된다.

바로크의 형상도 개념적으로 다르지 않다. 그대로의 현재를 나타내지 않으려는 망설임과 저항에 대한 깊고 전반적인 명도가 자발적으로 그 속에 배어 있다. 그렇게 해서 안과 밖 사이에

스스로 세워 놓았던 근원적 경계는 소멸되고 형상의 심연이 생성된다. 존재하는 것은 오직 '지금 여기'의 파도일 뿐이다. 하지만 그 파도는 모든 곳에 존재하며, 르네상스와 같이 개별적 존재로의 '파도 옮겨 타기'를 하지 않는다. 지금 이외의 다른 시간이란 결코 없으며, 결코 존재하지도 않는다. 영원한 현재란, 바로 이 움직임의 떨림이다. 그래서 현재는 영원히 정지해 있다.

우리들이 이 지상에 존재할 수 있는 비결도 이 우주라는 공간에서 시간이 정지해 있기 때문일 것이다. 또한 그렇기 때문에, 현재란 이른바 길들여진 시간일지도 모른다. 비잔틴 수도승들에 따르면 신의 은총으로서 빛의 형태로 우리에게 주어지는 은총이 영원이라고 할 때, 시간은 악마가 가져오는 것이며, 영원과 시간이 교차하는 바로 이 지점에서 황금 분할이 이루어지고 그 교차점에 현재가 있다. 이 지점을 제외하고는 과거에도 미래에도 인생은 존재하지 않았다는 뜻이다. 바로크는 바로 이 지점을 노래한다.

바로크적인 관점으로 이 우주는 그 어떤 경계도 없는 무한의 영토이다. 경계란 실재의 산물이 아니라, 우리가 실재를 작도하고 편집한 방식의 산물, 그 환상에 불가하다. 이 우주 어떤 곳에도 사물이나 생각을 구분 짓는 경계란 존재 할 수 없다. 따라서 바로크의 예술가들이 그들의 작품 속에서 형상을 어둠 속에 담그거나, 굴절시키거나, 흐리게 하는 모든 종류의 조형 조작들도 사실상 이러한 무한한 우주적 영토관념에 기초한다. 세상의 모든 사물이란, 그리고 현상이란, 아무런 결핍도, 빠짐도 없이 완전무결한 상태로서 모든 종류의 다른 것들을 동시에 포함하고 있기 때문이다. 하나의 대상을 우리가 눈으로 보는 것은 모든 대상을 보는 것과 다름 아니며, 그것 자체가 영원한 현재의 표상일 수 있다.

25
안과 밖, 밖과 안

바로크의 색은 르네상스 화면에서 볼 수 있는 것처럼, 형상을 구별 짓는 요소가 아니다. 검은 밤 풍경이 그려져 있더라도, 그래서 아예 빛이란 없을지라도, 존재는 뚜렷한 윤곽을 지니고 있어야만 하는 형상의 물성이 아니라, 형상의 원칙과 시차에서 벗어나게 해주는, 어쩌면 언어의 옛 의미를 지칭한다. 어둠 속 아련하고도 미약한 형상이 우리의 감각에 다가올 수 있도록, 최소한의 묘사로 이끄는 더듬이가 된다. 그렇기 때문에 바로크의 색은 더 이상 형태에 종속되지 않고, 오히려 그것을 이끌며, 지속시키며, 흐릿한 삼차원을 부유하게 만들며, 자유로움의 유영으로 존재의 드러남을 가능케 해주는 주체의 사변적 의미가 되어 준다. 그래서 바로크의 화면은 배경과 함께 흩어져 버리는 존재들과, 그 배경 속으로 스며드는 존재들과, 배경 위로 미처 나타나지 못하게끔 존재를 머무르게 한다. 그리고 고유한 존재의 향기를 맛보게 한다. 또는 풍랑의 파도처럼 꿈틀거리고, 솟구치는 어둠 속에서, 각자의 시선들에게로 인도한다. 물론 그 각자는 스스로의 각자이다. 그러면서 동시에 그에게 매혹을 부추긴다. 때로는 속삭이고, 때로는 침묵하며, 때로는 강요하고, 때로는 간교함으로써 서서히 대상을 자기화 시키는 계책을 발휘한다.

지극히 표준적인 근거로 모두에게 다가가는 르네상스와는 다르게, 바로크는 각자에게 각각의 언어로 나가가는, 그래서 거울과도 같은 자기회로를 구축하는 굴절의 시선을 구현한다. 그런 식으로 반사와 흡수의 공명을 반복하며, 보이는 것과 보이지

않음의 역설을 시각화한다.

예를 들어 벨라스케스의 '시녀들'을 두고 설명해보자. 이 그림의 핵심은 거울과 그것을 통해 교란되는 시선의 구도, 즉 굴절된 시각화에 있다. 관람자의 시선과 공간 속 시선, 그리고 현실의 이미지와 현실이 재현된 이미지, 실제와 환영의 관계가 교묘하게 얽히면서, 이 그림은 단순한 초상화의 차원을 넘어서 복잡하고 상징적인 의미 체계를 그려낸다. 그 핵심에 거울이 있다.

그림 속 화면의 왼쪽으로 대형 캔버스의 뒷면이 보이고, 그 앞에 화가 자신이 서 있다. 화가가 응시하는 지점에는 그림을 주문한 당시 스페인의 펠리페 4세 국왕 부부가 위치한다. 그림 속, 공간 중앙 부분에 걸려 있는 작은 거울에 그들의 모습이 희미하게 비치고 있다. 하지만 화면 속 캔버스에 그려진 그림이 거울에 반사된 것이라고 보는 견해도 있다.

아무튼, 복잡하면서도 모호한 이러한 시각적 장치는 거울이라는 매개체를 통해서 화면 내부의 재현된 세계와 화면 밖 현실 세계 사이의 경계를 무너뜨리고, 관람자가 실질적으로 궁중 생활의 일원이 된 것처럼 느끼는 효과를 만들어준다.

거울은 그림의 관찰자인 내가 그림을 바라보고 서 있는 지점이기도 하다.

화면의 왼쪽에 놓여 있는 거대한 캔버스의 뒷면은 화면의 왼쪽을 가리면서, 동시에 앞면에 그려지고 있을 모종의 실제를 가상적으로 비춘다. 그리고 이러한 가상의 중심축은 캔버스 앞에 서 있는 화가, 공주와 그녀를 시중드는 시녀들, 개, 난쟁이, 약간 뒤에 서 있는 환관과, 뒤편의 열린 문으로 막 실내에 들어서려는 방문객, 그리고 그림의 거의 중앙을 차지하고 있는 희미한 거울의 환영까지 엮어서 시선을 일주시킨다. 희미한 거울 속 국왕 부부로부터 시작되는 시선, 그리고 공주의 시선과 그림의 바깥에

있는 관람자의 시선이 한 축을 이루면서 그림은 안과 밖의 공간으로 관통된다. 그래서 화면의 최종적인 소실점은 거울이다. 벨라스케스에게 거울은 그런 면에서 현실의 물리성을 통찰시킨다. 화가는 펠리페 4세를 그림이라는 재현 속에서 부재시킨 채 반사된 거울에만 미약하게 투영시키고 있다. 그렇게 함으로써 그들은 없으면서 있는 존재이다. 다시 말해, 부재하며 가상적인 이미지로만 존재하는 것이다. 그러면서 화가는 주체와 객체의 시각 행위로서 본다는 것의 의미를 함께 전착顚着시켰다. 즉 관찰자는 왕과 왕비의 눈에 자신의 눈을 일치시킴으로써 시각의 주권자, 주체가 된다.

보이는 것은 관람자인 우리가 보는 그림이고, 보이지 않는 것은 벨라스케스가 그리고 있는 화폭의 내부이다. 그리고 우리가 바라보는 화가는 그림 속에서 우리를 바라보는 화가이고, 보이지 않는 화가는 나 자신이 된다. 아주 복잡해 보이지만 이러한 시각의 역설적인 구도는 서로 대립되는 것이 아니라, 보이는 것과 보는 자가 서로 환위되면서 역동적인 연결을 이루어낸다. 마치 우리가 책을 볼 때 책의 앞면과 뒷면 중 하나의 면만을 볼 수밖에 없지만, 책의 양면을 모두 의식할 수 있는 것처럼, 바로크는 그러한 3차원적인 한계성을 일부러 드러냄으로써 4차원적인 초현실의 시각적 굴절 구도를 불러온다.

> "화가는 그가 재현하고 있는 그림에서, 보임과 동시에 그가 무언가를 재현하기 위해 바쁘게 움직이고 있는 그림을 보는 것이 불가능하기라도 한 것처럼, 그는 양립 불가능한 이 두 가시성의 임계선을 지배한다."

미셸 푸코가 그의 책 '말과 사물Les Mot et Les Chose'에서 쓰고 있는 바처럼, 화가에 의하여 주시되는 광경은 이중적으로 비가

185

시적이며, 그림 속 화가가 보고 있는 시선이 닿는 곳 중 하나는 그림을 보고 있는 우리 자신의 위치이다. 화가가 보고 있는, 본질상 숨겨진 지점, 바로 그림 속 화가가 화폭에 그리려 하는 모델의 위치이다. 모습도 드러나지 않았지만 그림의 구도상, 화가와 관찰자가 연결되는 하나의 연장선상에 있는 모델의 존재는 그래서 개념적으로 인지가 가능하다.

그곳은 숨겨진 지점이다. 감각이 닿지 않는 지점. 하지만 그곳은 그림 속 거울을 통해서 우리에게 인식되는 곳이다. 따라서 거울은 그림이 담고 있는 공간의 구조적 알레고리에 있어서 중요한 열쇠가 된다. 거울 속에는 화가를 포함한 그림 속의 어떤 인물도 비추고 있지 않는데도 말이다. 엄밀하게 말해서 이 거울을 보는 자는 관람자뿐이다. 거울 속에 이중화되어 나타난 국왕 부부도 이 거울을 보지는 않는다. 그들은 아마도 화가를 응시하고 있을 터이다.

> "그림이 구현하고 있는 모든 재현들 중에서 오로지 거울만이 유일하게 가시적인 존재이다. 하지만 아무도 이 거울을 보는 것은 아니다. 그래서 더더욱 거울은 가시적이다."

푸코는 이 거울이야말로 가시적인 주변들 주위를 맴도는 대신, 재현의 장 전체를 관통하고 재현의 장 속에서 붙들 수 있는 것들을 무시하며, 모든 시선에서 벗어나 그 바깥에 머무는 것들에게 가시성을 복구시켜 준다고 말한다.

거울이 재현의 장 전체를 관통한다는 사실, 그리고 거울이 재현의 장 속에 속한 모든 것들을 무시함은 재현 자체가 보편적이고 포괄적인 에피스테메Episteme, 즉 인식의 무의식적인 체계로서 작동되고 있음을 시사한다. 또한 재현은 반드시 가시적인 실재만을 재현하는 것만이 아니라 비가시적인 것들, 예컨대 정

신적인, 또는 추상적인 것들마저 가능함을 증명한다. 거울은 모델과 관람자 모두를 가시성으로 빛나게 하고, 재현의 공간과 재현 바깥의 공간을 화폭의 중심에서 중첩시킨다. 존재의 서로를 환위시키는 벨라스케스의 '시녀들'은 바로크 공간의 기묘한 역할과 재현의 구조를 2차원 화면 속에서 나타내 준다.

나는 간혹, 그러한 거울의 굴절 구조와 같은 시각체계를 생활에서도 경험할 때가 있다. 동네 커피숍에서 시간을 보내다 보면, 별별 사람들을 다 볼 수 있는데, 그들은 모두 각자의 무언가를 보고 있다. 신문을 보는 남자, 유모차에 앉아 있는 자신의 아기를 핸드폰으로 찍고 있는 젊은 엄마, 인터넷을 보는 학생, 그리고 연신 핸드폰을 거울처럼 들여다보는 소녀들…. 그리고 그런 사람들을 힐끔거리는 나 자신….

그들은 각자의 시선으로 각자의 세계와 통하고 있다. 그 중에서도 특히 핸드폰을 거울처럼 들여다보는 소녀들은 내 관심의 가장 중심에 있다. 요즘의 내 관심사, 바로크적인 시선의 모호한 궤적과 신기하게도 닮은 점이 많아서다. 요컨대 벨라스케스 그림 속 거울과 소녀들의 '핸드폰 보기'는 동일한 모양새의 역학적 구조를 가늠케 한다.

핸드폰을 바라보고 있는 소녀, 그러한 소녀를 주시하는 나, 그리고 나의 핸드폰과 네트워크된 그녀들의 핸드폰은, 말하자면 각자의 관심과 그 체계들을 서로 엮어주는 연결망이다. 이러한 구도는 내게 푸코가 주장하는 바처럼 공간과 상황의 깊이를 관통하고 잠재적 시선의 궤적들을 그리는 4차원적인 시각장치를 연상시킨다. 벨라스케스의 그림 속 공간의 깊이와는 비교할 수 없을 정도로 거대한 수준의 스케일로 말이다.

소녀들은 각자의 핸드폰을 주시한다. 구두주걱을 사용하지 않으면 입지도 못할 꽉 끼는 핫팬츠를 입고도 과학자처럼 진지

하게 각자의 핸드폰을 다루는, 영롱하게 치켜뜬 눈망울과 오므려 내민 자신의 입과 그 얼굴을 연신 찍어대며, 엄선된(남이 볼 때는 별반 다르지도 않을 차이에 집중하며) 초단위적 근황을 세상 속으로 전송한다. 소녀들은 같은 테이블에서 마주보고 앉아 있지만 서로의 얼굴보다는 각자의 핸드폰만 바라본다. 테이블을 사이에 두고 앞에 있는 친구에게 보낼 대화를 입력하고, 그 친구는 지구적인 거리를 지나온 친구의 의견을 듣고 마찬가지의 대답들을 똑같은 경로를 통해 날려 보낸다. 마치 그녀들의 발원지가 핸드폰인 것처럼 말이다.

400년 전, 벨라스케스의 그림 속 국왕 부부의 거울이 동일하게 가상과 실제의 경계를 긋고 동시에 범주화한 것처럼, 핸드폰은 소녀와 소녀 사이에 거리를 메우고, 동시에 연결해 주는 '범주의 범주'가 된다.

이 상황을 라캉Jacques Lacan적으로 표현해 보자면, 소녀들의 핸드폰 보기는 이미 인식된 자신의 모습, 즉 자신 안에 들어 있는 대상 자체를 넘어서려는 메타적Meta 응시이다. 동시에 이 지점으로부터 자기 자신을 또 다른 세계의 지점으로 되돌려 보내는 맹점Blind Spot의 각인이라 할 수 있다. 자신들이 감각하는 현실에 자신이 포함된 사실을 과도하게 확인하는, 또는 그 상징을 꾸준히 집적시키고, 그로써 시차적 간극의 또 다른 이름을 실체적인 자기화로 번안해 나가는 과정에 그녀들의 '핸드폰 응시'가 있다. 따라서 소녀들의 실재계는 실증적인 일관성도 갖지 않는다. 단지 다수의 관점들 사이의 간극에 불과할 따름이다. 그 때문에 소녀들의 핸드폰은 그녀를 바라보고 있는 그녀 자신의 시선이다. 동시에 지극히 벨라스케스적인 시선이다. 소녀들은 핸드폰으로 이중의 자신을 만나며, 객체화되고 대상화된 스스로를 확인한다. 또한 독백하고 있는 자신, 자신과 대하고 있는 자

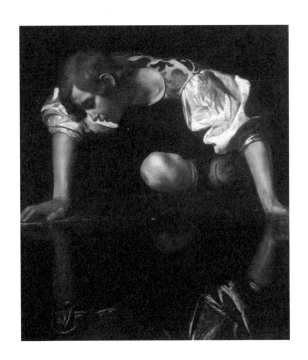

나르키소스(Narcissus), Michelangelo da Caravaggio, 1595

신, 그렇게 실존하고 있는 자신을 스스로에게 주지시킨다.

물에 비친 자신의 모습에 매혹된 나르키소스의 자아도취처럼 소녀들의 핸드폰은 이미 그녀들의 리비도Libido이다.

"나는 확인한다. 그러므로 존재한다."

벨라스케스의 거울은 그림 속 중심에 위치한다. 그러면서 공간의 최종지점에 있다. 여기에서 소실점은 지워져 버린다. 그리고 그림의 공간과 관찰자의 실제 공간을 구분함으로써 두 공간의 양립 불가능한 현상을 동일한 차원에서 상치시킨다. 이는 칸트Immanuel Kant가 '초월적transzendental 가상'이라고 부르는, 상호 번역이 불가능하며, 어떠한 종합이나 매개도 불가능한 두 지점 사이의 끊임없는 동요라 할 수 있다. 일종의 시차적 관점으로만 포착할 수 있는 현상들에 대해 동일한 언어를 사용할 수 있다고 믿는 가상의 창문과도 유사하다. 앞서 얘기한 무르시아 대성당의 경우처럼 실내와 실외의 두 층위 간에는 어떠한 관계도 성립되지 않으며, 공유되지도 않고, 심지어는 아예 존재하지도 않는 근원적 이격이 존재한다. 뫼비우스 띠와 비슷하다. 상이한 시간성 속에서 움직이며, 극복될 수 없는 간극이 이렇게 발생된다. 어떠한 중립적 공동 기반도 없지만 그럼에도 밀접하게 연결되어 있는 두 관점들의 대면 때문이다. 그렇기에 소녀들의 실제 공간, 커피숍과 핸드폰이라는 두 층위의 시차視差, Parallax 사이에는 어떠한 공통 언어나 공유된 기반도 존재하지 않는다. 오로지 결합을 향한 변증법적인 이율배반만을 가질 뿐이다. 많은 현대과학들이 자발적으로 유물론적 변증법을 실천하지만, 그들은 철학적으로 기계적 유물론과 관념적 반계몽주의 사이에서 동요하며, 여기에는 타협의 여지가 전혀 없음을 스스로 증명하려고 애쓰는 상황과 다르지 않은 논리이다.

벨라스케스의 안과 밖 두 공간, 그리고 소녀들의 두 공간은 절대적 통로를 에워싸는 커피숍의 소란한 공간과 시녀들, 난쟁이가 득실거리는 공간은, 그래서 구축적 관계가 결코 실제로 조우될 수 없는 불가능한 단락의 층위들이라는 점에서 동일하다. 또한 거울과 핸드폰은 소녀와 국왕 부부(실제로는 관찰자)라는 동일한 구조로 연결된 망막의 역할을 한다. 두 공간의 나누어지고 분리됨, 이는 거울과 핸드폰이라는 프레임과 관통된 직통로처럼 내부의 종속된 눈, 위장된 폐쇄가 된다. 은밀하게 생산되고 관계를 확대해 나가려는 공간의 소란은 그들의 관계를 이어주는 광학적인 피막이기도 하다. 소란스러울수록 더 아늑해지는 창문 밖 소나기처럼.

그것은 앞에서 전제했듯이 층위가 아니라, 상호 간 유지되는 수평적 개념으로 이루어진다. 밀고 당기는 이해타산이다. 지속의 수익을 확보하려는 작동 상태의 프로세스이다. 하나에 치우치지 않는 대등함을 갖춤으로써 유지되는, 이른바, 이론적 지속성이다.

벨라스케스의 화면은 그러한 두 공간의 지속을 위한 에너지원으로서 전체의 동력을 유지해 나간다. 관계는 곧, 의지며 동시에 욕구다. 그리하여 그의 원근법은 소실점이 아니라 시발점이며, 공간은 거울로 인하여 종결되지 않고 재구축과 반복을 영원히 산출해 나간다. 낡은 전축판의 튐처럼, 또는 인공 호흡장치처럼, 공간의 최종을 흡입하였다가 다시 처음으로 되돌려 놓기를 반복하는 형이상학적 순환장치가 된다.

26
유일하고, 또한 상대적인 무엇

1331년에 착공하여 무려 190년에 걸쳐 축조된 독일 로텐부르크에 있는 성 야곱교회St. Jakobskirche에는 성스러운 피의 제단Altar of the Holy Blood이라는 르네상스풍의 조각품이 있다. 16세기 독일 조각가 틸만 리멘슈나이더Tilman Riemenschneider가 1505년에 완성한 이 작품은 겟세마네 동산에서 예수가 제자들과 최후의 만찬을 나누며 기도하는 장면을 거칠지만 소박하면서도 정감 있는 터치로 다듬어냈다. 각 인물에 대한 촘촘한 묘사가 특히 인상적인 이 조각품은 중세를 막 벗어나는 초기 르네상스 미술의 순수하지만 사실적인 진지함을 담아내고 있다.

"가시적 형식은 비가시적인 미에 대한 관념이다."

에리게나Johannes Scotus Erigena의 이런 인용을 떠올리게 하는 이 조각 작품을 보고 있으면, '신은 질서와 미로써 자신을 슬쩍 보여준다'는 중세적 관점에다가 르네상스의 감각적인 미와 형이상학적 합리성이 동시에 투영되었다는 생각이 든다. 이 합리성으로 말미암아 정신적인 요인에서 물질적 요인으로 이르는, 즉 중세에서 근대에 이르는 신의 반영 방식으로 말미암아 새로운 세상의 미에 기여 할 수 있다는 의지를 함축한다.

"육신은 썩어 먼지로 돌아갈 것이지만 숨 쉬는 동안에 육신을 비난하는 것은 삶 자체를 비난하는 것이다. 오히려 육신을 사랑하고 건강하게 유지하는 것이야말로 곧 지혜다."

알베르티의 말처럼 리멘슈나이더의 조각에는 중세의 초월적 태도를 버리지 않고도 교감을 이루어내는 현세적이고 세속적인 태도를 필연적으로 받아들여야 하는 시대적인 망설임이 배어나온다.

아무튼, 이 시기를 기점으로 고딕 건축에 조용하게 열을 지어 매달려 있던 부조형식의 조각 장르는 엄숙한 벽으로부터 벗어 나와서 건축으로부터 독립하고, 비로소 땅에 발을 딛게 되었다. 즉 건축에 종속된 부속물로서가 아니라 하나의 독자적인 예술로 조각이 자리 잡은 것이다. 인간의 육체는 더 이상 벽으로서의 육체가 아니라 육체 그 자체가 되었다.

예수를 포함한 12명의 제자들은 중세적인 아이콘에서 벗어나서 각자가 주인공인양 동일한 초점으로 배분되어 청량淸朗하고 건강한 조화를 구현하고 있다. 각각의 인물들은 각자의 표정으로 예수의 신적인 비애에 대한 당혹스러움을 나타낸다.

비록, 시대의 기로에 서 있는 절충적 떨림이 살짝 엿보이지만 중세라는 기존의 방식을 뛰어넘는 순수한 독창성, 그리고 과감하면서도 객관적인 형식미, 숭고한 주제를 다루는 엄숙한 조형미는 르네상스의 규정을 진지하게 따른다. 개별 형식을 넘어서 보편 형식의 자연스러운 화법으로 주제가 담고 있는 의미를 르네상스의 현세적인 합리성으로 구현해 내고 있다.

리멘슈나이더 작품은 조각이지만 회화적인 프레임의 화면 구성 속에서 인물들의 역할과 의미를 공평하고도 가지런하며, 확고한 방식으로 하나하나의 조형적 가중치를 골고루 배분하고 있다. 무교절 첫날 저녁, 예수가 제자들과 다락방에서 파스카 음식을 나누는, 자칫 밋밋하고 경직되기 쉬운 종교화의 주제를 다루면서도 르네상스다운 다원성의 이론에 입각해서 풍부하고도 절제된 재현으로 그림 속 인물에 각기 다른 긴장과 생기를 불어

성혈의 제단(The Altar of the Holy Blood), Tilman Riemenschneide, 1483

넣었다.

하지만 르네상스의 이러한 개별적인 미의 균질성은 16세기 말로 접어들면서, 이른바 바로크로의 미학적 전환을 통해, 응축되었다가 터지듯 조형적인 용솟음으로 치솟기 시작했다.

"바로크의 형상은 스스로를 위하여 맹렬히 생존하고, 거침없이 퍼져 나가며, 괴상한 식물처럼 증식한다."

프랑스의 미술사가 앙리 포시옹Henri Focillon이 자신의 책 '형태의 삶Vie des Formes'에서 적고 있는 이 말은 중세로부터 르네상스를 지나 바로크로의 전환, 그러한 건축과 조각의 순환관계를 예리하게 꼬집는다. 즉 중세 고딕의 건축에 붙어 있던 조각이 르네상스를 통해 독립되었다가 바로크를 통해서, 건축 속으로 다시금 회귀回歸한, 아니 건축 속으로 아예 스며들었다는 조각의 양식적 변화추이를 들추어낸다. 르네상스의 전형성에서 팽창한 바로크의 조각은 스스로를 분리하고 해체하며, 공간 속으로 침식되고 섞이며, 등나무 뿌리처럼 건축 속으로 파고들었다(앞서 살펴본 일 제수 성당의 천장도 그 중 하나에 속한다). 바로크의 조각은 그 자체로서 독립적인 개체가 아니라 미술과 건축과의 시각적인 효과를 서로 공유하고, 또한 필요로 하는 존재로 거듭났다.

바로크 조각미술을 대표한다고 볼 수 있는, 베르니니Gian Lorenzo Bernini가 건축가로서 처음으로 설계한 성 안드레아 성당Church of Sant' Andrea al Quirinale을 살펴보자.

바로크 양식으로 그토록 유명한 조각가의 작품이라고 보기에는 놀라울 정도로 파사드의 형식이 고전주의적 정통성의 양식을 따르고 있는 이 성당의 외관은, 간혹 눈에 띄는 곡선을 제외하면 고대 로마의 건축가 비트루비우스의 원칙을 교과서적으로 구현해 낸 것만 같다. 하지만 내부로 입장하면 형식이나 장

식에서 전형적인 베르니니풍의 섬세하고도 환상적인 바로크적 특성들이 화려하게 펼쳐진다. 돔이 있는 중앙 공간 양쪽으로는 여덟 개의 예배당이 있는데, 예배당들은 전체적으로 모두 어두 컴컴한 분위기에서 숨겨진 창으로부터 유입되는 빛 때문에 공간 전체가 신비롭게 감싸인다. 특히 제단화 부분의 그림과 조각을 강하게 비추는 환상적인 빛은 건축과 조각, 회화를 마치 살아 움직이는 유기체로 만들어 버리는 착각까지도 들게 한다. 무엇보다 제단 전면의 안드레아 성인의 십자가형이 그려져 있는 대형 액자와 그것 자체를 하늘로 부양시키는 것 같은 수많은 천사 조형들은 신비감을 넘어서 현실에 직면하는 착각을 불러일으킨다. 일반적인 경우라면 조각이면 조각, 그림이면 그림으로 그러한 영성의 기적이 표현될 테지만 베르니니는 그러한 일련의 고정관념에서 단호하게 벗어났다. 안드레아의 고난과 기적을 교회라는 프레임 속에 삽입하고 그 자체를 통째로 승화시키는 개념을 나타냈다. 다시 말하면, 안드레아 개인의 기적이 아니라, 교회에 의한 안드레아의 기적을 부각시킨 것이다. 교회의 복음전략과 스스로의 권위를 드높이려는 가톨릭의 기발함에 주목하지 않을 수 없는 부분이다.

서기 70년경 로마 황제 네로의 대대적인 그리스도교 박해로 인해, 성 안드레아는 로마제국의 속주인 마케도니아의 이남 지역인 아카이아(오늘날의 그리스)의 주 파트라스에서 체포되어 십자가에 못 박혀 순교했다. 특이하게도 그는 자신이 매달릴 십자가의 모양을 스스로 선택했다. 말 그대로 십자가 형태가 아니라 X 자형 십자가를 선택했다. 이유는 그리스어로 그리스도라는 단어의 첫 글자가 X이기 때문이다. 형장에 끌려갔을 당시 안드레아는 십자가 앞에 무릎을 꿇고 양손을 높이 쳐들면서 "오, 영광의 십자가여, 너를 통하여 우리를 구속하신 주님께서는 지금 나

성 안드레아의 순교(Le Martyre de saint André), Gian Lorenzo Bernini, 1640

를 부르시는가, 속히 나를 이 세상에서 끌어올려 주님의 곁으로 가게 해다오"라고 외쳤다고 한다. 그래서 그를 묘사한 그림이나 조각상에는 항상 십자가가 들려 있고, 그 모양도 항상 X자이다.

십자가에 매달린 이틀 동안 안드레아는 계속해서 군중들을 향해 설교를 했다고 전한다. 이를 보다 못한 군중이 집행관에게 안드레아를 십자가에서 내려줄 것을 요청하였고, 집정관은 그들의 요청에 못 이겨 십자가에서 풀어주었다. 그런데 안드레아가 십자가에서 내려오자 갑자기 하늘에서 한 줄기의 빛이 내려와 그를 비추고 감싸 안았다. 그리고 안드레아는 조용히 숨을 거두었다.

베르니니는 이런 주제를 좀 더 리얼하게 살리기 위하여 제단 부분 천장에 큐폴라 돔을 설치하고 상부를 개방하여 돔의 하단부 안드레아가 X자 십자가에 달려 하늘을 향해 외치는 제단화에 강한 빛을 조명했다. 그래서 거대한 크기의 제단화 액자는 그 자체로서 하늘로 끌어올려지는 듯한 느낌을 사실처럼 보여준다. 수많은 천사들이 안드레아를 천국으로 인도한다는 기획, 그것을 재현이 아니라 현실로 만들기 위해 베르니니는 건축과 미술, 조각을 유기적으로 활용했다. 그리고 건축과 미술, 조각이라는 별개의 장르를 하나로 묶어낸 베르니니의 이런 기획은 그 자체로서 가톨릭교회와의 내밀한 관계, 즉 바로크 예술의 본질적 의도를 사실적으로 내보여준다.

베르니니의 건축과 조각과 미술은 하나의 덩어리로 뭉쳐지고 섞였다. 요컨대, 르네상스 미술이 한 움큼의 장난감 레고 블록들이라면 바로크는 그것을 녹이고 섞는 개념이다. 녹아서 진득해진 레고 알맹이들이 질퍽한 액상 속에서 서로 붙고 섞이며 솟아오르거나 가라앉는, 그래서 출렁이며, 흔들리며, 폭발하며 끓어오른다.

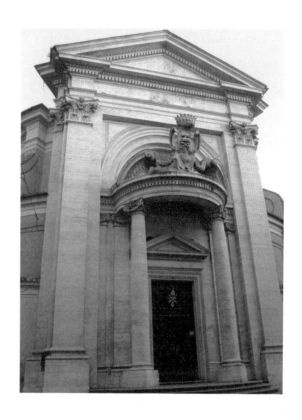

산탄드레아 알 퀴리날레 성당Church of Sant' Andrea al Quirinale Exterior, Gian Lorenzo Bernini, 1658

산탄드레아 알 퀴리날레 성당Church of Sant' Andrea al Quirinale Interior, Gian Lorenzo Bernini, 1661

바로크는 르네상스의 그러한 개체적 균일성이 엮이고 섞임으로써 전체의 통일성으로 현현된다. 그래서 각각의 개체는 모두가 다른 개체로 거듭난다. 똑같은 모양의 레고 알맹이들을 녹이면 모두가 다른 모양으로 변하는 이치처럼, 존재는 그 자체로서 하나의 세계가 된다. 세상에서 유일한 하나의 레고. 그래서 그것들은 모두 하나의 독자성을 가진다. 단일하고 보편적인 무엇이 아니라, 특별한 무엇, 또는 무엇의 무엇이다.

따라서 세상의 모든 것은 누구의 눈에 보이는 무엇이다. 특별히 나의 눈에 보이는 무엇. 그러므로 어떤 것을 바라보는 두 사람의 무엇은 절대로 같을 리가 없다. 두 사람 각자에게 있어서 그것이란 본질적으로 다른 무엇이다. 왜냐하면 두 사람은, 우선 시력이 같지 않을 뿐더러, 그들의 현재 기분도 같지 않고, 그것에 대한 과거의 기억이 동일하지 않으며, 그것을 바라보는 그들 시선의 각도와 빛이 그것을 미묘하게 다르게 보이도록 할 것이기 때문이다. 그래서 두 사람 각자에게 그것은 다른 인상으로 인식되는 각각의 무엇일 수밖에 없다.

무엇으로서의 무엇, 무엇을 위한 무엇. 전형적인 무엇이 아니라, 어떻게 인식될 수 있느냐를 결정짓는 유일한 무엇이다. 개별적인 이해관계로 스스로에게 들어오는 상대적 무엇이다.

27
세상의 얼개

17세기 철학자, 라이프니츠는 세상의 진리문제를 '어떤 명제도 동시에 참이면서 거짓일 수 없다'는 '술어 포함 개념원리Predicate in Notion Principle'로 정리했다. 참으로 복잡하게 들리는 이 개념의 뜻은 무엇일까. 그의 술어 포함 개념원리를 이해하기 위해서는 우선 그의 단자론單子論, Monadology을 이해해야만 한다. 그것은 요컨대 '어떤 명제도 동시에 참이면서 거짓일 수 없다'는 진리다. 라이프니츠는 이것을 '근본적 진리'라고 불렀다. 대부분의 사람들이 직관적으로 받아들이며, 또한 달리 증명할 길이 없다는 의미에서 '근본적 진리'라고 하였을 것이다.

즉 그의 술어 포함 개념원리는, 참인 명제는 모두 본질적으로 주어에 술어의 개념이 포함되어 있다. 예를 들어, '소크라테스는 철학자이다'라는 명제가 참인 한, 이 문장의 주어인 '소크라테스'에는 '철학자'라는 개념이 들어 있다. 그래서 '소크라테스'에는 '철학자'가 포함되어 있기 때문에, '소크라테스'는 '~한 철학자'이다. 따라서 '소크라테스는 철학자이다'라는 명제는 결국 '~한 철학자는 철학자이다'가 되고, 이는 'A는 A이다'라는 형식의 문장이 된다. 다시 말해서 '소크라테스는 철학자이다'와 같이 참인 명제는 궁극적으로 '동일률(A는 A이다)'의 명제로 환원된다.

라이프니츠는 이 개념이야말로 존재의 근원적 원리이며, 대부분의 사람들이 직관적으로 받아들이지만, 각자에게 해당되어 보편적으로 수렴되거나 정의할 방법이 없는 '순수 진리'라고 보았다.

하지만 그의 이 같은 진리 개념이 모두에게 어필된 것은 아니다. 가령, 계몽주의의 프랑스 철학자 볼테르Francois-Marie Arouet Voltaire는 이러한 라이프니츠의 철학을 부정하는 '캉디드Candide ou l'optimosme'라는 소설을 쓰기도 했다. '캉디드'에는 팡그로스 박사가 등장하는데, 소설 속에서 그는 라이프니츠의 분신으로 그려졌다. 팡그로스는 세상의 온갖 불합리와 비참함에도 이 세상은 최선의 세계라고 믿는 인물이다. 볼테르는 자신의 소설 속에서 그런 팡그로스를 조롱하면서 매우 시사적인 말로 책을 마무리한다.

"내가 내 밭을 일구지 않으면 안 된다."

다시 말해서 이 세상이 완전한 신에 의해서 최선의 세계로 창조되었다고 믿으면서 신의 섭리만을 기대하는 것은 그야말로 어리석으며, 오히려 인간의 자발적인 의지로서 무엇인가를 직접 해야 한다는 뜻이다.

아무튼, 라이프니츠 철학에 있어서 가장 중심은 이 세상에 존재하는 것이나 발생하는 현상에는 반드시 원인이 있다는 논리에 근거한다. 다시 말해, 이 세상에 존재하는 것은 존재할 만한 충분한 이유가 있기 때문에 존재하는 것이고, 이 세상에서 발생하는 사건들도 마찬가지다. 삼라만상의 모든 것은 모든 원인을 안고 있음이다. 그래서 세상은 존재하며 유지된다. 그러한 이유들이 아니면 세상은 모순 덩어리일 수밖에 없다.

그렇다면 세상의 진리를 알기 위해서는 반드시 처음의 원인을 따라 거슬러 올라가야만 할까. 라이프니츠는 꼭 그럴 필요는 없다고 주장한다. 그 중간에 어느 지점을 꼬집어서 보더라도 앞뒤와 옆을 감지할 수 있는 인과관계가 있기 때문이다. 우리가 노끈을 손으로 집어 올릴 때, 꼭 끝이나 전체가 아니라 중간 어느

부분을 잡더라도 끈 자체가 같이 들어 올려지는 것처럼 말이다. 그리고 그러한 순리를 이해하기 위한 논리가 단자론單子論, 즉 모나드Monade이다.

우리에게는 모나드론이라고도 잘 알려져 있는 이 개념을 통하면 세상을 설명할 수 있는 절대적인 진리를 터득할 수 있다고 그는 밝힌다. 이른바 하나의 원리는 세상을 설명하기 위한 가설이 될 수 있다는, 가령 A와 B가 있고, 두 요소는 배열 속에서 다른 위치에 속해 있지만, A를 통해 B를 감지할 수 있다는 논리다. 그는 그것을 인과율Loi De Causalité 때문이라고 설명한다. 즉 어떤 상태(원인)에서 다른 상태(결과)가 필연적으로 법칙에 따라서 일어나는 경우, 같은 방식의 경험을 반복함으로써 유사한 원인에서 유사한 결과를 기대할 수 있다는 것이다. 경험(과학적 인식이고, 객관적 인식이지만)으로서 주관적인 상상을 가능케 하며, 그렇기 때문에 동일한 시선은 다른 곳에는 절대로 존재하지 않지만, '지금 여기'에서 그것의 존재를 확인할 수 있다는 말이다. 요컨대, 날아가는 새를 잡기 위해 새의 속도를 고려하고 새가 날아가게 될 동선, 즉 미래의 경로를 가늠해서 총을 쏘아야만 새를 잡을 수 있다는 논리이다.

모나드야말로 '세상을 엮는 형이상학적인 얼개'라고 라이프니츠는 주장한다. 우주를 이루는 형이상학적 단순 실체인 모나드는 더 이상 쪼개질 수 없고, 태어나거나 소멸되지 않으며, 개별체이기에 서로 동일시될 수 없을 테지만 서로 긴밀하게 조화와 균형을 이루며 연동한다는 의미다. 우주는 모나드들의 상호적인 연동과 변화를 통해서 집적되고, 결합되며, 물리적 영향을 주고받지는 않더라도 서로 끊임없이 연속적으로 관계한다. 동시에 그러한 내적인 원리는 현상계에 질서적인 영향을 끼친다. 따라서 그는 모나드들 간의 연관성은 관념적이며, 신적인 예지 안

에서 앞서 조화롭게 예정될 수 있다는 '예정조화론豫定調和論'을 탄생시켰다. 이 문제는 뒤에서 좀 더 소상하게 논의해 볼 참이다. 고대 중국의 철학이 이 문제와 긴밀히 연관되어 있다.

결국, 모나드의 내적 지각과 욕구에는, 기본적인 보편 원리인 '충족이유율Principle of Sufficient Reason'이 작동되고 있다. 이 세상 속에 발생하는 모든 사건이란, 그냥 그렇게 일어나지 않으며, 그러면 안 되는 충분한 이유들을 지니고 있다. 그리고 이는 17세기 바로크 양식의 근원적인 원리, 즉 뭉쳐지고 덩어리진 질펀한 바로크 화면을 출몰시키는 개념적 배경을 형성했다. 테네브리즘과 같은, 어두운 배경 속에 형상의 일부가 잠겨서 형태의 경계가 사라지는 존재들의 결속, 땅위에 솟아 있는 나무들의 보이지 않는 땅 속 뿌리들의 엮임들처럼, 바로크의 존재들은 서로가 서로를 엮으며, 관계되며, 그렇게 관계된 덩어리의 일부가 어둡거나 가려져서 실제로는 보이지 않지만, 조형적인 여운, 즉 패턴을 통해 그것의 전체를 짐작하게 만드는 이유가 되어 준다. 벨라스케스가 그린 '시녀들'에서 거울로 인한 다차원적인 이중적 공간성도 마찬가지의 개념으로 발전된 조형성이다.

라이프니츠가 그리는 세계가 그러하듯이, 바로크의 화면이란, 곧 생성과 변화하는 세계 자체를 표방한다. 세상이 그렇게 되어야만 하는 합목적적인 이유들이 모나드에 내포되어 있다. 바로크는 그런 현상들의 시각화이다. 모나드들로 구성된 세계에서 각각의 모나드가 혼과 육체로 구성되며, 거대한 자연의 섭리 안에서 조화되고 연결되듯이 바로크의 존재들도 개별적이지만 화면 안에서 일정한 위계질서와 더불어 상호연관성을 가진다.

그래서 수많은 물방울들의 조합이라 할 수 있는 파도처럼, 바로크는 수많은 존재들의 유기적인 패턴으로 구현되는 산물들의 현상이다.

이를테면 지금까지 살펴본 르네상스와 바로크 예술품들의 모양 차이도, 세상을 바라보는 두 종류의 다른 관점이 각 시대의 예술가들에게 그런 형상을 만들게 했다. 또한 그것으로 우리는 두 시대의 공기 차이를 읽을 수 있다. 그림을 그린 화가의 관점으로 4~5백 년 전의 정신과 삶을 엿볼 수가 있는 것이다. 오래된 예술작품들의 가치는 궁극적으로 여기에 있다. 역사학하고는 다른, 좀 더 생생하고 무의식적으로 탄생한 흔적들을 통해 과거를 관조하는 것. 그것이 미학의 본질적인 가치이다.

당시의 철학은 당시의 사람들에게 그러한 세계관의 공기를 불어 넣어 주었다. 그리하여 당시의 구체적인 삶을 이끌어 나갈 수 있는 이유와 방법들을 제시했다. 그리고 삶은 예술가들의 영감에 의해 나름의 결과물을 만들어냈다. 시대를 아우르는 보편적이고도 섬세한 세상의 모습과 본성을, 예술이라는 텍스트로 기록해 내었다. 예술이란, 삶과 관련된 모든 것들을 예술가들의 예민하고도 포괄적인 시선으로 그 흐름들을 포착해 내는 일이기 때문이다.

관점이란 바로 그런 것이다. 하나의 관점이란, 삶의 이유와 방법과 의미를 다르게 몰고 갈 수 있다. 걸리버 여행기에 나오는 릴리퍼트라는 소인국과 블레푸스쿠라는 대인국 사이에서 벌어진 전쟁의 이유도 알고 보면 달걀을 깨는 방법이 달라서였다. 그래서 하찮은 관점하나가 전쟁까지도 불사하게 만든 것처럼, 어떤 상황을 복종시키는 힘은 결국 당시대의 관점, 즉 철학에서 비롯된다.

르네상스 시대라는 세상과 바로크 시대라는 세상에는 그런 세상을 지원하는 그러한 종류의 세계관, 즉 철학이 있었으며. 열매를 맺는 나무처럼 각각의 세상에 자생하는 그러한 정신들의 생장들이 있었다. 그래서 당연히 그것들을 따 먹고 살아가는 사람들에게는 그런 종류의 정신, 생각, 사유, 삶의 의미들이 배어 있다.

존재의 낱알

우선, 본 담론을 이어가기 위해서는 르네상스와 바로크의 근거가 어떠한 철학의 기반 위에서 형성되었는가를 언급할 수밖에 없을 터인데, 그것은 개인적으로 참으로 염치없고도 자신 없는 일이다. 철학에는 문외한인 한 사람의 건축가가 길거리에서 주워 먹은 것처럼 산만하고도 두서없는 지식으로 이처럼 거창한 문제들을 해명해 나가야 한다는 것은 어렵고도 용기가 필요한 일이다. 그렇지만 두 시대를 아우르는 예술의 특징들이 다르게 나타나는 지금의 이 부분, 즉 두 시대의 고유한 보편들이 어떤 식으로든 설명되어야 하고, 그리하여 무형적인 어떤 것들의 인과관계가 밝혀져야만 우리가 나누는 담론이 진행되는 상황에서, 당시의 공기, 정신이나 의식의 문제들, 또는 보편적이면서도 궁극적인 관심사들, 즉 철학의 문제를 빼놓을 수는 도저히 없기 때문이다. 그리고 그러한 차원에서 철학이란 이 지점에서 꼭 이해되어야 하는 중요한 배경임에 틀림없다는 판단을 하기 때문이다.

학창 시절, 청강으로 들었던 철학 수업에서 수염이 덥수룩하고 나이 지긋한 철학과 교수님이 우리에게 했던 말이 떠오른다.

> "철학은 원래의 질서가 무엇인지를 확인하기 위하여 존재의 낱개를 관찰하고 그것을 전체 속에서 조화시켜 보는 일이다."

근원적이면서도 뭔가 본질처럼 여겨지는 이 말은, 존재의 낱알. 즉 존재의 실체가 무엇이며, 그것으로 이루어진 세상은 또한

무엇인지에 대한 의문의 파장을 생각도록 해주었다. 특히 '존재의 궁극적인 낱알' 부분은 어린 시절부터 줄곧 생각하고 있었던, 나는 '무엇인가'에 대한 본연의 물음을 돌이키게 해주는 것 같았다.

'궁극적으로 나는 무엇인가'라는 문제, 이른바 '바위를 깨뜨리면 돌멩이가 되고, 돌멩이를 잘게 부수면 모래가 되는데, 모래를 더 잘게 갈아나가면 그 끝 지점에는 무엇이 있을까. 그리고 그것은 나무나 쇠를 그렇게 한 것과 어떻게 다를까. 그 최종적인 가루는 모든 존재들에게 공통되는 입자일까'를 상상하곤 했다. 하지만 철학 강의실을 나올 때에는 '뭐긴 뭐야. 그건 원자야'라고 결론 내리며, 생각 속 어딘가의 창고로 접어 던져버렸다. 그런 기억이 난다.

그리고 지금, 그처럼 궁극적으로 작은 것에 대한 호기심은 어느 날부터 다시금 발등에 차이는 문제로 나에게 되돌아왔다. 돌턴John Dalton이라는 과학자가 원자를 발견하기 전, 그보다도 훨씬 옛날을 살았던 사람들이 가졌던 초미립자에 대한 상상, 근본적인 존재의 원인, 어쩌면 그것이 철학일까에 대하여, 그리고 '궁극적인 문제의 호기심'이라는 것에 대한 갖가지 생각을 산만하게 떠올린다. 그리고 여기에는 무엇보다도 바로크라는 텍스트를 잘 읽을 수 있도록 하는 문법이나 사전의 역할을 해줄 수 있을지에 대한 기대도 들어 있다.

사실상 돌턴 이전의 아주 오래된 그들의 선조들이 밝히려 했던 존재에 대한 실체는 돌턴의 원자보다도 훨씬 더 생기 있고, 극적이며, 동시에 절대적이었을 거라는 가정을 해본다. 자고로 우리가 알려고 하는 진리의 실체가 그것으로써 규명될 수 있으며, 그를 통해 궁극적인 삶의 의미, 목적, 방법이 고유한 해답에 이를 수 있으리라 믿는다.

예컨대, 우리가 먹는 빵의 가장 작은 알맹이인 밀가루의 낱

알, 즉 미립자는 무엇일까를 상상해 보자. 그렇다면 그것의 모양은 어떤 것일까. 동그라미일까. 세모일까. 딱딱한 것일까. 아니면 물렁거리는 무엇일까. 또 그것들이 서로 부딪히면 어떻게 될까. 불에 탈까, 물에 뜨는 것일까. 얼마나 가벼울까. 얼마나 작을까 등등. 수많은 의문과 가정들을 낳는다. 지금의 우리에게는 돌턴에 의하여 증명된 단호한 물리적 정의가 있어서 그런 의문이 부질없어 보일 수도 있겠지만 돌턴을 비롯한 과학 이전의 시대를 살았던 옛날 사람들에게 그러한 문제란, 여름밤을 떠다니는 나방들처럼 난무하고도 불안정한 상상으로 요동쳤을 것이다. 세상을 이해하고 바라보는 방법의 차이처럼 불확실한 가상으로 자신들이 무엇일지에 대한 본연의 해답을 그런 식으로 갈구하였음에 틀림없다.

빵을 먹다가 가질 수 있는 이런 의문, 즉 이 빵은 무엇으로 만들어졌는지를 상상하면서 다다르게 되는 빵의 원재료인 밀가루에 대한 근원적 물음은, 빵이라는 존재와 그 가치를 다르게 규정해 버릴 수도 있다. 그것으로써 빵을 먹는 이유와 의미가 달라질 수도 있으며, 무엇인지를 알아야 그 용도와 의미가 명확해지는, 이른바 '존재의 근원'에 대한 해답에 접근할 수 있기 때문이다. 그래서 세상을 이루는 가장 작은 것을 밝혀내는 일은 필요하고도 중요한 문제였으리라 추측된다. 그리고 그 모험의 선두에 철학자들이 있었으며, 그들의 후손, 돌턴이 발견하고 정의한 원자론을 1803년의 철학학회지에 발표했다는 사실도 그런 추측을 뒷받침해 주는 그럴듯한 근거가 된다.

29
감각은 실재일까

그렇다면 바로크를 알아가기 위하여 비교하는 르네상스는 어떤 상상들이 유통되고 있었을까. 과학이 열리는 시대라고 하더라도 미립자를 밝혀낼 광학장비는 상상도 하지 못했을 그 시대에는 과연 어떤 방식으로 작은 존재를 규정했을까. 그리고 그 상상의 중심에는 누구누구가 있었을까. 그 대표적인 인물 가운데 하나가 데카르트이다. 그는 르네상스풍의 독보적인 철학자였다. 즉 신이 지배하던 중세를 지나 근대라는 새로운 세상으로 삶을 조우시킨 많은 학자들의 핵심부에서, 모든 것들은 의심함으로써 의식할 수 있고 사유의 주체임을 역설했던, 우리에게는 '코기토Cogito'로 유명한 르네상스의 철학자가 바로 데카르트다. 간단히 말해서, 신의 명령에 무반성적으로 의지하던 인간이, 스스로 생각하고 판단하는 자아의 터전을 마련한 장본인이다.

신의 시대에서 인간의 시대로 세상의 주축이 전환된 이러한 분위기, 우리는 이 지점을 르네상스라고 부른다. 인간이 스스로를 자각하게 된 순간, 하나의 피동적인 개체에서 세상의 주체로 거듭난 순간이다. 성스럽고도 본연한 곳으로부터 하달되는 명확한 관여도 없이 오롯이 혼자가 되어 세상을 살아가기 시작한 시점이다.

데카르트는 그러한 시대의 기초를 마련한 철학자였다.

신이라는 절대적 주체로부터 벗어난 인간은 불안과 고독이라는 난관에 봉착한다. 잔소리만 하던 엄마가 사라지고 난 후 아이들이 경험할 수 있는 자유와 허무를 이것과 비교할 수 있을지

는 모르겠지만, 적응하기 어려울 정도로 갑자기 찾아온 감당할 수 없는 자유는 땅위로 떨어지는 추락의 꿈속처럼 막연하고도 두려운 불안으로 여겨졌다. 그래서 르네상스는 인간을 고독이라는 불안 속으로 빠뜨린 격정의 시대로 평가받는다. 엄마 없는 세상을 살아보지 못한 나약한 아이들에게 갑자기 찾아온 엄마의 부재, 그로 인해 감당하기 어려운 해방과 자유는, 당장 숙제와 양치질은 안 해도 되겠지만 막막한 불안은 그야말로 충격이었다. 그래서 그런 경우에 정신과 치료가 필요하듯이, 신이라는 절대적인 진리를 따르기만 하면, 그 길이 비록 힘들고 어렵더라도 결국은 궁극적인 안심에 이를 수 있다는 수동적인 믿음의 처방이 필요했다. 이 부분에 대한 정신과적인 처방이 철학자들의 몫이었다.

엄마 잃은 아이들이 타락의 길로 쉽게 빠져버릴 수 있음을 걱정하는 어른들처럼 철학자들은 그러한 모순의 틈을 어떻게든 메워야 했다. 갑자기 고아가 된 아이들이 가장 그리워하는 것이란 엄마의 간섭이므로 똑같은 간섭을 가져다 줄 수는 없겠지만, 엄마 없는 세상을 순조롭게 살아갈 수 있는 어른스러운 지혜를 심어주면 되는 것처럼, 철학자들은 그러한 진리와 관련된 문제를 요모조모 밝혀내고 정리했다. 의사들이 병을 치료하기 위하여 지겹도록 각종 검사들을 하는 것처럼 말이다. 사람들이 병원 문턱을 넘어가기 싫어하는 이유도, 철학의 까다로움도, 사실은 그래서 싫은 것이리라.

그렇다면 르네상스 시대의 진리란 과연 어떤 것이었을까. 14~16세기, 이탈리아의 휴머니즘은 교회의 지배를 떠난 새로운 인간관과 자연관을 낳았다. 유럽의 근대사상을 마련한 일련의 철학적 운동이 그것이라 할 수 있다. 중세에서 근세로의 전환기에 해당되는 르네상스기의 유럽은 그야말로 새로운 시대정신

의 진통을 겪었다. 그 선구가 된 것이 이탈리아의 휴머니즘이다. 예컨대 단테Durante Degli Alighieri의 '신곡神曲, La Divina Commedia'과 비교해서 '인곡人曲'이라고도 일컬어지는 '데카메론Decameron'의 작가 보카치오Giovanni Boccaccio는 신을 중심으로 한 인생관에 대치될 전형적 규범을 구하려는 시도를 했다. 15세기 초의 피렌체는 진정한 뜻에서 이 운동의 요람이라 할 수 있다. 이른바 고대 로마의 이상을 재현하기 위한 노력, 즉 페트라르카Francesco Petrarca에 의해 고무된 고전에 대한 관심은 때마침 개최된 동서 종교합동회의와 동로마제국의 멸망에 따라서, 그리고 빈번해진 비잔틴 학자들의 이탈리아 이주를 계기로, 광범위한 그리스 지식욕을 불러일으켰다. 그 결과가 플라톤 아카데미아의 창설이다. 소위, 피렌체 플라톤주의Platonism의 이름으로 알려진 그들의 입장은 플라톤이나 플로티노스Plotinos 등의 고전 사상을 부활하고 섭취함으로써 중세 그리스도교 전통에 새로운 생명을 불어넣은 인간 중심의 철학을 거듭나게 하고 싶었다. 그들이 주장하는 '경건敬虔의 철학'이나 '인간의 존엄성' 사상은 열성적인 공명자나 추종자들을 발굴해 냈다. 그리고 그 결과는 문자 그대로 '꽃의 도시' 피렌체라는 위상을 낳았다. 그리고 그 철학적 독자성은 현대 정신의 전환점이라는 측면에서, 훗날 유럽 발전에 주목할 만한 영향을 끼쳤다. 마키아벨리Niccolò Machiavelli나 아레티노Pietro Aretino의 이상주의적 휴머니즘에 대한 비판으로부터 출발하여 근대 합리주의적 리얼리즘으로의 길을 열어 준 것이다. 전체 유럽을 포함하는 종교개혁의 폭풍을 배경으로 이탈리아는 휴머니즘적 복음주의의 관용에서 반反종교개혁의 대립과 통일의 길로 향하는 문을 열었다.

그리고 이 기간, 즉 르네상스의 말기 단계에 해당되는 16세기 이탈리아에서 특히 현저하게 나타나는 철학적 현상은 자연

철학의 융성이라 할 만했다. 이 현상을 크게 나누면 과학적 자연
관으로 발전하는 방향과 마술적魔術的 자연관을 기조로 하는 자
연관의 조류로 나눌 수 있는데, 전자는 북이탈리아의 파도바를
중심으로 하는 아베로이즘Averroism의 발전이고, 후자는 남이탈
리아의 자연철학자들을 중심으로 하는 범신론적Pantheism 자연
사상이다.

그리고 이어서 프랑스의 데카르트는 '방법서설Discourse on
Method'이라는 근대철학을 태동시킨 기념비적인 책을 썼다. 이
책에서 그는 명증한 진리에 도달하기 위한 방법을 우리에게 단
호하게 제시한다. 칸트의 '순수이성비판Kritik der reinen Vernunft'으
로도 접근 가능한 방법론과 근본적으로 비슷한 맥락이라고 볼
수 있다. 가령, 칸트는 자신의 선배 철학자들을 허황된 구름 속
을 거니는 사람들에 비유했고, 데카르트는 이전의 철학을 모래
위에 세워진 궁전이라고 비하했다. 막연한 추론을 넘어서 명석
판명한 이성적 근거를 철학의 제1원리로 삼아야 한다는 생각이
었다. 그런 점에서 두 사람의 인식론적 출발점은 동일하다고 볼
수 있다. 근대철학은 데카르트의 '방법서설'에서 시작해서 칸트
의 '순수이성비판'에서 완결되었다고 보는 견해를 뒷받침하는
사실이다.

데카르트는 우선 선례와 관습으로부터 자유로워질 것을 강
조했다. 선례와 관습은 다수에게서 진리로 인정받지만, 그것은
전통적 권위에 의한 것이지 진리 그 자체의 힘에 의한 것이 아니
며, 따라서 명증한 진리에 도달하기 위해서는 먼저 선례와 관습
으로부터 자유로워져야 한다는, 또는 다수가 걸어간다고 그 길
이 반드시 진리에 이르는 길은 아니라는 점이 데카르트의 소신
이었다. 그리고 이는 그가 강단철학과의 결별에 중요한 동기가
되었다.

"나는 내 스승들로부터 해방되는 나이가 되자 학교 공부를 집어치워 버렸다. 그리고 내 자신 속에서 혹은 세상이라는 커다란 책 속에서 발견할 수 있는 학문 이외에는 어떤 학문도 찾지 말자고 다짐했다."

데카르트가 찾아낸 진리는 매우 명료했다. 그는 이를 네 가지로 정리했다. 첫째, 필연적으로 참이라고 인식한 것 이외에는 그 어떤 것도 참된 것으로 받아들이지 말 것. 즉 속단과 편견을 신중하게 피하고, 명석 판명하게 내 정신에 나타나는 것 외에는 그 어떤 것에 대해서도 판단을 내리지 말 것. 둘째, 검토할 어려움들을 각각 잘 해결할 수 있도록 가능한 한 작은 부분으로 나눌 것. 셋째, 내 생각들을 순서에 따라 이끌어나갈 것. 즉 가장 단순하고 가장 알기 쉬운 대상에서 출발하여 마치 계단을 올라가듯 조금씩 올라가 복잡한 것에 대한 인식에 도달할 것. 넷째, 아무것도 빠뜨리지 않았다는 확신이 들 정도로 완벽한 열거와 전반적인 검사를 어디서나 행할 것.

"아주 작은 의심이라도 있는 것이라면 그것은 잘못된 것이기에 모두 버려야 한다. 그리고 전혀 의심할 수 없는 무엇인가가 나의 신념 속에 남아 있는지 어떤지를 살펴보아야 한다."

우리는 특히 이 부분에서, 앞서 살펴보았던 르네상스 미술들의 또렷하고도 선명한 형태관념에 대한 이유들을 추측하고 짐작할 수가 있다.

감각은 우리를 속일 수도 있기 때문에 믿을 수가 없다. 추리도 오류추리를 하는 경우가 있고, 모든 사상은 그대로 꿈속에 나타나므로, 정신 속에 들어온 모든 것이 꿈의 환상처럼 참이 아니며, 심지어는 참이 아니라고 생각하는 동안에도 그렇게 생각하는 것 자체를 필연적으로 무엇인가에 귀결시켜야만 한다는 논리다.

그리고 이러한 그의 명제는 결과적으로 르네상스 예술의 시

각적 명료함, 자명함, 공평함, 가지런함, 확고함, 공고함, 가시적 리얼리티, 수학적 형태미, 원근법적 질서와 원칙, 규칙성이라는 엔진의 간접적 연료가 되어 주었다. 요컨대, 알베르티가 '회화론'에서 광학과 기하학, 수학의 원리에 입각한 회화의 구성과 제작 방식을 설명하고 있는 것처럼, 회화란 단순한 모방이 아니라 엄격한 학문적 원리를 따르는 진지하고 엄밀한 지적 활동의 산물이다. 알베르티는 회화를 여타의 실용적 기술이나 학문과 구별되는, 또는 다른 지적 활동보다 훨씬 가치 있는 것으로 만드는 회화만의 고유한 능력을 강조했다. 그것은 자연과 인간을 포함한 세계의 모습을 본래 상태보다 더 아름답고 가치 있는 것으로 표현할 수 있는 힘, 다시 말하면 세계에 '아름다움을 더하는 일'이다.

알베르티에 의하면 회화는 세계를 '아름다움'이라는 부가가치 속에서 재현하며, 특히 원근법은 우리 눈에 드러나는 세계의 불완전한 모습을 조화롭고 아름답게 재현하기 위한 지적 수단이다. 세계 자체가 이미 조화롭고 균형 잡힌 이성적 토대 위에서 창조되었다는 르네상스의 낙관적 세계관과 이에 근거하는 예술의 '아름다움'이야말로 그 세계의 본질적 모습, 즉 '코기토'의 현상체이다.

"나는 생각한다. 그러므로 나는 존재한다."

라틴어 어원의 Cogito Ergo, 즉 '코기토'를 통해 데카르트는 궤변론자의 어떠한 가정에 의해서도 동요될 수 없을 정도로 견고하고 확실한 진리를 강구하고자 했다. 이것이 데카르트가 구해온 철학의 제1원리이기 때문이다. 아무리 모든 것을 의심하더라도 의심하고 있는 자기의 존재는 의심할 수 없는 것이 아닌가라는 이 명제의 발견이야말로 그의 철학에서 핵심을 이루는 근

베드로에게 천국의 열쇠를 주는 예수(Christ Delivering the Keys of the Kingdom to Saint Peter), Pietro Perugino, 1481.

대철학의 수원지라 할 수 있다.

> "내 생각은 의심이 그 출발점이다. 그러나 의심보다 더 높은 차원의
> 정신 작용이 존재한다. 내 생각보다 더 완전한 어떤 본성이 있기 때
> 문에 나는 의심할 수 있고, 생각할 수 있다."

데카르트가 생각하는 신은 유한하고 불완전한 우리와는 달
리 완전성을 자신 안에 본성으로 갖고 있는 절대적이며 무한한
존재이다. 데카르트의 신은 그래서 스피노자와 라이프니츠가
인식하는 신의 개념과 그 궤적이 유사하다. 데카르트는 아리스
토텔레스의 경험론을 거부한다. 감각 속에 먼저 있지 않았다고
지성 속에 있을 수 없다는 경험론을 데카르트는 인정하지 않는
다. 스피노자와 라이프니츠처럼 삼각형이나 원과 같은 기하학
의 개념으로 신의 존재를 설명하는 부분이다.

형이상학적인 관점에서 그의 철학을 검토해보면 그것은 다
이아몬드처럼 단단하다. 조금이라도 의심의 여지가 있는 것은
모두 버려야 한다. 그래서 데카르트는 가장 먼저 감각을, 그리고
비교적 명증한 토대 위에 있다고 여겨지는 기하학적 추론도 버
린다. 자연학적인 가정도 마찬가지다. 내 몸, 사물, 세상도 꿈속
에서처럼 헛것일 수 있기에. 그렇게 모든 것을 버려도 '내가 생
각하고 있다'는 사실만큼은 사라지지 않기에. 나는 생각하고, 고
로 존재하기에. 그리고 알베르티가 말한 것처럼 화가란 자신이
보는 것만을 드러내야 하며, 우리가 볼 수 없는 대상에 대해 그
것이 화가의 영역에 속한다고 주장하는 것은 지극히 헛된 것이
기에.

알베르티는 예술과 자연의 관계, 즉 예술이란 자연의 모방이
지만 자연의 외관을 모방하기보다는 자연의 법칙을 모방하며,
자연으로부터 선별되는 자율성을 강조했다. 여기에서 두 가지

결론이 도출된다. 첫째, 선택의 가능성 덕분에 예술은 자연을 초월할 수 있다는 점. 둘째, 모방은 수동적이지 않고 예술가의 의지로 선별되기에 대상의 모사라기보다는 대상의 재현이 되어야 한다는 논리다.

> "예술은 과학 못지않게 일정한 원리와 가치, 규칙을 토대로 삼아야 하며, 올바른 원리를 따라 작업하는 것이 예술의 본질이다. 주의 깊게 원리를 지켜서 예술에 적용하는 사람은 가장 아름답게 자신의 목표를 달성해 낼 것이다."

예술이란 원리를 토대로 삼아야 하기 때문에 임의성이 아니라 필연성의 문제, 다시 말해, 미美는 어떤 것도 더하거나 뺄 수 없고 변화시킬 수 없으며, 필연성과 예술가의 독창성을 독특하게 결합한 것이야말로, 참된 예술일 수 있다.

그러한 측면에서 르네상스의 철학적 지평인 '코기토'야말로 당시의 시대정서, 즉 고독과 사유 문제를 규명하고 자아의 해답에 도달할 수 있었다. 모든 것을 의심하고 모든 것으로부터 속임을 당하게 될지라도, 자신의 사유와 존재만으로도 불가의不可疑한 진리일 수 있다는 데카르트의 명제를 알베르티의 예술이 적절하게 보충 설명해 주기 때문이다.

자신이라는 존재를 골몰하게 생각한다는 것, 그것은 중세적 관점으로서는 도저히 이해될 수 없는 문제였다. 신에게서 벗어나 인간 존재를 스스로 의식함이란 지금의 우리가 가늠할 수 없는, 또한 이해될 수 없는 차원의 문제이다. 중세를 지칭하는 또 다른 이름이 '암흑의 시대'인 것만 보더라도 그 시절 인간의 삶과 관계된 종교와 신의 가중치는 인생에, 사회에 실로 절대적이라 할 수 있으며, 그로 인한 통제와 억압과 복종의 고통은 우리가 지금 상상할 수 있는 선의 한계를 넘어선다.

누군가 우리에게 당신이 하늘로 올라갈 수 있는 재주가 있어서 계속 치솟아 오르면 어디에 다다를 수 있을지를 물어온다고 가정해 보자. 정상적인 사람은 이렇게 대답할 것이다. '당연히 지구를 감싸는 대기권과 우주에 다다를 테고 그 전에 모두 죽어버릴 거라고.' 하지만 이 질문을 중세시대의 사람 누군가에게 물어본다고 가정해 보면 그는 아마도 십중팔구 이렇게 대답했을 것이다.

"어디긴 어디야. 그 곳은 당연히 하느님의 나라야. 나에게는 천국이겠고 너에게는 지옥이 되겠지!"

그만큼 중세인은 우리가 당연하게 생각하는 이성이라는 개념 대신에 종교라는 신비감으로 충만한 꿈속 같은 신성의 세상을 살았다. 신을 통해서만 삶일 수 있는 세상, 그래서 르네상스의 궁극적인 의미는 중세를 넘어서는 세상에 다다르는 것이었다. 르네상스Renaissance라는 용어만 놓고 보더라도 'Re'는 프랑

스어로 '다시'를, 'Naissance'는 '태어남'을 뜻한다. 즉 '다시 태어남' 곧 '재탄생'을 의미한다. 잠들었다가, 혹은 죽었다가 다시 깨어나거나 살아나는, 그것이 르네상스이다. 그만큼 르네상스는 서양 역사를 통틀어서 가장 중요하고도 의미심장한 시기라고 평가받는다. 동화 같은 꿈속의 밤을 보내고 깨어난 아침이 곧 르네상스인 셈이다.

그렇다면 르네상스를 대표하는 데카르트의 철학은 그러한 중세적인 신의 존재를 부정하는 것일까. 일단, 그건 아니다. 데카르트는 '코기토'를 세상과 나의 존재를 인식하는 개념의 원리로 이용했을 뿐이다. 그리고 동시에 '코기토'의 원인인 신을 존재상의 제1원리로 보았다. 이 말에서 그의 '코기토'란, 초월적인 신을 매개로 세계의 인식과 그 지평의 가능성을 확대함이다. 이른바 육체와 영혼의 구별, 동시에 육체와 영혼의 결합을 인식함으로써 감각의 실천적인 가치를 확증할 수 있다는 논리다.

그의 또 다른 이론, 즉 정념론情念論도 마찬가지다. 그는 인간의 정념을 통제하는 의지적 주체를 정치나 도덕의 원리로 확장시키고, 그러한 자기통제를 매개로 하여 실천의 장면에서는 신과 같은 진정한 자율을 획득할 수 있다고 보았다.

그런데 우리가 여기에서 주목할 점은 '코기토'의 자기성찰과 함께 동시에 따라오는 타자의 개념이다. 왜냐하면 생각한다는 것이란, 나만의 전유물이 아니라 상대방도 당연히 가지고 있는 의식이기 때문이다. 내가 내 생각을 하듯, 남도 자기 자신에 대한 생각을 가질 수 있으며, 그것은 곧 그와 나의 차이로 나타난다는 사실이다. 시끄럽고 불편한 의견 차이가 그렇게 생겨나는 것이리라.

나와 타자와의 관계를 원만하게 유지시킴으로써 삶을 순조롭게 이끌어가는 방법은 조화에 있다. 한마디로 소통의 문제. 특

히, 최근에 흔하게 쓰이는 그 소통! 모든 문제는 소통의 부재 때문에 생기므로 진정한 소통을 위해서는 마음을 열고 어쩌고저쩌고 해야 한다는 식의 상투적이고 상업적인 용어가 바로 그 소통이다. 그래서 당시에도 이 부분에 대한 연구는 데카르트뿐만 아니라, 홉스Thomas Hobbes나 루소Jean Jacques Rousseau를 포함해서 실로 많은 학자들이 앞다투어 다루었던 논제였다. 중세라는 수동적 사회로부터, 지극히 능동적이고 복잡 다양한 르네상스라는 세상을 맞이하여 순조롭고 안정되게 살아가기 위해서는 사회라는 제도적 체계를 갖추어야 하는데, 그 기본은 어떤 식으로든 소통의 문제를 공평하고도 안정되게 이어가기 위한 조화의 체계를 가지고 있어야만 한다.

하지만 그것은 쉬운 문제가 아니다. 하나의 사회란 크고 작든 간에 대단히 복잡하고 미묘한 이해관계가 얽히고설켜서 돌아가기 때문에 조금만 자기중심적인 차원으로 하나의 제도를 정하거나 그에 대한 정책을 펼치려 한다면 오히려 더 심각한 부작용을 낳을 수밖에 없게 된다. 그래서 전체를 아우르는 합리적인 원칙이 필요하고 그 중심에는 건강하고 싱싱한 인문학이 자리하여야만 하며, 세상이라는 톱니바퀴가 순탄하게 돌아가도록 윤활해 주어야 한다.

따라서 서양 근대사회에 있어서 인문학은 인간을 넘어서는 중세의 초월적인 가치들에 대하여 회의적인 자세와 비판적인 태도를 견지함에 있었다. 비록 그 주체와 대상이 정치권력이든, 자연의 힘이든, 또는 종교든, 인간의 입장에서 가치를 찾으려는 신념의 평형을 잃지 않는 것이 중요하다. 예컨대 서양교육의 중추적 토대가 지금도 철학에 기반하고 있으며, 실제로 고등학교 교과목에서 철학을 제외하지 않는 것만 보더라도 그들의 삶에 작용하는 인문학의 의미와 영향력은 짐작되고도 남는다.

그렇다면 인문학적인 삶을 살아간다는 것은 어떤 것일까. 그리고 인문학이란 과연 무엇일까. 그리스 로마 시대에 교양인을 양성하기 위한 일반 교육을 의미하던 인문학은 르네상스 시대로 들어오며 중세의 신 중심의 인간관을 극복하고, 고대적인 인간관을 다시 계승하자는 취지에서, 이른바 '인간의 정신을 고귀하고 완전하게 하는 학문'으로 자리 잡았다. 그리고 19세기에 이르러서는 세계와 세계 속에 일어나는 현상들을 객관적으로 탐구하는 자연과학의 자료와 방법으로부터 분리되었다. 그러면서 인문학이 사실을 추구하는 학문이 아니라, '인간다움이란 무엇'이고 '세계(타자)와 인간은 어떻게 관계될 수 있는가'를 밝히는 학문으로 자리 잡았다.

아무튼, 인문학은 과학의 목적과 가치를 인간의 입장에서 바라보고 윤리적인 관점을 유지하는 태도, 즉 인간과 인류 문화에 관한 모든 정신과학적 개념의 통칭이라고 여겨진다. 그렇다면 그것은 삶 속에서 실제로 어떻게 가능할까. 인문학자들을 비롯한 수많은 견해들을 종합해 보면, 그것은 한마디로 가치에 대한 원거리적인 사유를 유지하는 삶의 태도이며, 그렇게 타자와의 관계를 유지해 나가는 소통에 있다. 상대방을 통해서 행복할 수 있으며, 상대방을 행복하게 만들 수 있다고 믿는 이타적인 마음가짐. 또는 상대방이 나에게 건네는 표현으로 그의 속마음을 읽어낼 수 있다는 개방된 감수성이다. 이는 사회 속에서 진실과는 무관하게 사적인 이해관계에 치우쳐 한쪽의 이야기에만 일방적으로 귀 기울이지 않고, 전체적인 사안을 포괄적으로 수렴하는 합리적이며 균형된 정신성이라 할 수 있다. 권력이나 이기적인 것을 넘어서 보편적인 가치를 중요하게 여기는 인간 본연의 의지이다.

상대의 얼굴빛을 좀 더 정밀하게 읽어내고 그로써 그 사람들

과의 소통을 더 잘 이끌어 가기 위한 방법, 사실 여기에서 인문학의 가치는 큰 의미를 가진다. 단순히 흑백논리로써 타자를 판단하는 방법이 아니라, 사안의 인과관계를 포괄하고 관통하면서 이해하려는 자세를 습득함이다. 인간이란 평가의 대상이 아니라 이해의 대상이라고 하는 것처럼.

그래서 인문학은 자연을 다루는 자연과학하고는 성격이 많이 다르다. 자연과학이 객관적으로 존재하는 자연현상을 다룬다면, 인문학은 인간의 가치탐구와 표현활동을 그 대상으로 삼는다. 그래서 인문학의 범위는 굉장히 넓고도 광범위하다. 미국 국회법에 등재된 내용만 보더라도 언어, 문학, 역사, 법률, 철학, 고고학, 비평, 예술 등, 인간을 대상으로 하는 모든 학문들이 인문학으로 수렴된다. 요컨대, 해야 할 것과 하지 말아야 할 것들에 대한 궁극적이고 도덕적인 가치 기준을 확립함 그 자체이다.

그렇기에 과학 발전의 신기함에 맹목적으로 이끌려서, 정신 못 차리는 오류들을 자행하지 않도록 하는 사리판단의 중심에 인문학이 있어야 한다. 그것은 다른 측면에서 '인간다움의 조화'라고도 할 수 있다. 아무리 고차원적인 수준의 사실들이 우리 삶에 들어오더라도 그것이 인간적인 공감대와 보편적인 조화가 전제되지 않으면 절름발이의 문화가 되어 버리기 십상이고, 한마디로 졸부적인 작태가 남발하는 유치한 저급의 사회로 전락하는 풍조가 되어 버린다.

한마디로 인문학의 정체성은 그 자체로서 진리와 사실을 추구하는 학문이 아니라, '인간다움'이 무엇인지를 밝히려 하는, 그래서 세상 속에서 수많은 타자들과 다양한 상황의 조화가 어떻게 가능할지를 고민하는 학문이라는 점에서 르네상스 시대에 정의된 인문학의 개념과 전통이 지금까지 계승되고 있다고 볼 수 있다.

그렇다면 바로크적인 인간다움이란 무엇일까. 명석한 재현보다는 심층적인 사유를 추구하는 르네상스 고전주의의 그것과는 어떻게 다를까. 그것은 무엇보다 관계와 조화에 대한 존재의 인식 차이로부터 설명될 수 있겠다. 앞서 살펴보았듯이 데카르트는 자아, 신, 세계의 존재를 성찰을 통해 증명하려고 했다. 성찰의 주요 주제는 '나', '신' 그리고 '세계'에 관한 인식의 확실성에 있다. 데카르트가 의심의 대상으로 삼는 것도 그 관념에 대응하는 외부 대상의 실재 여부에 있다. 데카르트는 더 이상 의심할 수 없는 절대적으로 확실한 인식을 찾아내기 위하여 모든 존재에 대한 인식을 의심했다. 소위 '방법적 회의'의 목적은 명석판명하게 참인 것, 즉 아무리 의심하려 해도 의심할 수 없는 절대적으로 참인 인식을 찾아내는 극단적인 진리의 추구라 할 수 있다. 모든 것이 의심스럽다 하더라도, 내가 의심하고 있는 것이 확실하므로 그 사유의 주체인 '나'의 존재는 절대로 의심될 수 없다는, 그러므로 '나'의 존재에 대한 인식을 확립한 후에 이를 토대로 또 다른 절대적으로 확실한 인식을 찾아 나가면 '나'와 내 안에 있는 '신'의 확실성을 충족시킬 수 있음이다. 자명하다고 생각되던 신의 세계를 인간 중심으로 그 지식적 체계를 전환시키는 시선이다. 즉 '데카르트의 회의'는 외부를 통해 자아를 증명하는 명석 판명한 사유에 기반하며, 인간다움의 명제도 그렇게 충족된다.

반면, 라이프니츠는 데카르트의 명석한 인간다움은 그 자체로서 우리에게 대상을 재인식하게만 할 뿐, 그 대상에 대한 진정한 인식을 주지는 않는다고 반박한다. 명석 판명함으로는 본질에 도달하지 못하고 단지 겉모습 내지는 부대적인 특징에만 관여하는 맹점을 가진다는 의미다. 그런 겉모습들을 통해서 우리는 본질을 볼 수 없으며, 겨우 어림잡을 수만 있을 뿐이라는 논

리다. 따라서 데카르트식의 명석 판명함은 왜 세계가 필연적으로 그렇게 있는지를 보여주는 원인에 도달하지 못한다고 결론 내린다. 여기서 라이프니츠 논리의 중요점은 결과에 대한 앎이 아니다. 어떻게 '결과에 대한 앎'이 '원인에 대한 앎'에 의존하는지를 진실로 아는 데 있다. 명석 판명함이란, 결과적으로 출현할 대상에 집중하는 정신을 다시 알아보는 일, 다시 식별하는 일, 문자 그대로 재인식의 기분에 불과하기 때문이다. 그러므로 참다운 타자의 이해란 명석 판명한 의식이 아니라, 그 대상이 발생한 이유로부터 그 대상을 사유함에 있다, 즉 원인으로부터 결과까지를 인식하는 것. 어떻게 결과에 대한 참된 타자의 인식이 그 자체의 의식에 의존하는지를 보여주어야 한다. 그리고 무엇보다, 명석 판명한 결과를 출현시키는 적합한 원인과 이유에 대한 앎이 우선되어야 함을 강조한다.

결국 이 말의 뜻은 데카르트와 같이 '나', '신' 그리고 '세계'의 존재에 관한 인식 같은 병렬적인 순서가 아니라, 보다 근원적인 자기 이해로부터 우러나오는 '자기다움'에 기초한다. 그저 '인간다움'하고는 많이 다르다.

"진정한 나는 누구인가?"

이 물음에 대한 답을 내가 처한 세계의 한계 속에서만 구하고자 한다면, 그러한 나의 한계는 곧, 얻어진 답의 한계가 될 것이기에, 데카르트의 명석 판명함의 논리로서 측정되는 나의 겉모습은 결국 내가 아닌 것이 되고 만다. 그렇다면 나의 한계 너머, 나의 보이지 않는 시작과 보이지 않는 끝 너머에 있는 나를 사유한다는 것은 과연 가능한 일일까. 한계 너머로 나아가기 위해서 내가 할 수 있는 일은 다른 사람의 사유를 좇아보는 것뿐이라고 라이프니츠는 말한다. 알고 싶은 물음에 대한 진지한 사

유의 흔적이 있는 곳은 어디든지 찾아가 그의 사유를 나의 사유로 바꿔보는 일이다.

따라서 바로크적인 인간다움, 즉 인문학이란, '인간은 어디에서 왔는가?', '인간은 무엇을 위해 사는가?', '인간은 어디로 가는가?'의 물음으로 이어지는 함수적인 탐구와 다르지 않다. 인간의 근원을 밝힌다는 것은 곧 인간의 심연 안에서 인간 이상의 것을 발견하는 일이기 때문이다.

31
모나드

"바닷가의 파도소리를 예로 들면, 몇 개의 파도가 막 생겨나서 우리가 그걸 미세하게 느끼는 것은 다음에 일어날 파도의 지각을 느낄수 있는 관계 속으로 들어가기 위함이며, 그것은 다른 것보다 더 두드러지고 의식적인 것이 된다."

라이프니츠가 제시한 이 예는 파도소리가 감각으로 인식된다는 것은 오로지 결과일 뿐이며, 그렇다면 파도가 생겨난 배후에는 무엇이 있을지를 생각해 보면, 그것은 우리 귀에 들리는 선명하고 뚜렷한 파도의 모양과 소리만이 아니라 바다 속에서 일렁이는 어두컴컴하고 복잡한 물방울들의 움직임과 현상을 포착하는 '미세한 지각'에 있다. 즉 이미 나타난 것의 배후에 미세 지각들의 대상, 잠재적인 대상이 있음을 의식하고 인지하는 사유이다. 따라서 우리가 하나의 대상을 진실로 안다는 것은 눈앞에 보이는 대상의 외면만이 아니라, '실체'라는 껍데기 그 너머에 포진하고 있을, 지금의 감각으로는 포착되지 않는 그 대상의 배후까지를 인식함이다. 대상의 발생적 요소인 어둡고 혼잡함까지도 동시에 지각하게 된다는 의미다.

예를 들어, 앞서 살펴보았던 테네브리즘 기법에 의한 카라바조의 '잠자는 큐피드'에 등장하는 큐피드는 어둠의 배경 속에 몸의 상당 부분이 잠겨 있고 일부만 드러나 있다. 하지만 큐피드의 몸에 대한 우리의 인식은 배경 속에 잠겨 보이지 않는 나머지 신체까지로 연장된다. 검은 배경 속, 어두컴컴한 현상을 포착하는 미세 지각 때문이다. 오히려 눈앞에 드러나 있는 모델, 그 배후

에 포진하고 있을 상태를 상상하려는 미시적인 욕구가 우리의
쾌감을 더 키운다.

라이프니츠가 말하는 '미세 지각'이란 대략 그렇게 요약될
수 있다. 또다시 '가장 작은 것'에 대한 이야기를 이어나가 보자.

이야기가 많이 돌아왔지만, 그래서 데카르트가 주장하는 가
장 작은 것, 이를테면 '원자'라는 최소단위에 대한 개념도 그에
상응하는 체계적인 의심의 차원으로 구축된 이론이다. 데카르
트는 사물의 본질을 '외적인 연장Extension'으로 보았다. 무한한
확산의 성질을 가진 균등한 물질이 끊임없이 계속 확장되며 전
우주를 구성한다는 개념이다. 물체의 본질은 연장이기 때문에
공간 자체가 곧 물체이며, 그렇기 때문에 데카르트의 관점으로
는 진공이란 존재하지 않는다. 물질 자체가 어디까지나 영원히
분할될 수 있기 때문에 물질의 최소단위도 존재할 수가 없다. 어
찌 보면 이는 원자 자체를 부정하는 말처럼 들리기도 한다. 신에
의해 창조된 이 무한하며 균질적인 물질에다가 신이 일정한 운
동량을 주면, 그것은 무수하게 나뉘어 운동을 시작하고, 그 결과
가 우리 앞에 펼쳐진 우주 만물의 모습과 실체라는 것이다.

다시 말해, 사물에 대한 체계적인 의심을 물리적인 이치에
적용해서 그것의 감각적인 특징들을 하나하나 지워 나간다면,
그 마지막에 남는 것은 결국 공간의 일부를 채우고 있는 무색,
무미, 무취의 어떤 것으로써 절대적으로 딱딱하며, 그것들이 충
돌해서 계속 반으로 나누어지는 것이 영원히 반복될 거라는 논
리다.

"우주는 무한한 확산을 가진 물질이 지배한다."

물체의 본질 자체가 연장이라는 속성에 있기에 공간이란 곧
물체의 확산이며, 언제 어디까지나 분할될 수 있고, 또한 그렇기

에 물질의 최소단위는 존재할 수 없다. 한마디로 데카르트에게 원자와 같은 최소 알맹이는 끊임없이 쪼개지는 그 자체로서의 속성만 있을 뿐이다.

하지만 여기에는 납득되지 않는 궁극적인 의심이 따라붙는다. 세상의 모든 것을 이루고 있는 가장 작은 단위라는 것이, 하나의 알맹이와 같은 실존하는 물질이 아니라, 계속해서 쪼개지는 속성이라면, 그것은 물질이 아니고 원리나 현상 같은 무형의 것이 아닌가. 사물이 물질로 이루어져 있지 않다면, 내가 앉아 있는 의자도 물질이 아니라 원리일 뿐인데, 그렇다면 그것은 질감이 없어서 내가 앉을 수도 없는 것이 아닌가. 의자 모양의 구름 위에 앉을 수는 없지 않은가. 그렇다면 그것은 도대체 무엇일까.

라이프니츠도 우리처럼 비슷한 의문을 가졌음에 틀림없다. 그는 데카르트의 이러한 원자개념을 정면으로 논박했다.

> "실재하는 모든 것은 더 이상 나누어질 수 없는 단자로 이루어져 있다."

이렇게 생각해 보자. A라는 사람이 돈이 필요해서 그의 친구 B에게 돈을 빌리려 한다. 하지만 B도 돈이 없다. 그래서 B는 A에게 빌려주기 위해서 C에게 돈을 빌려달라고 청한다. 하지만 C도 돈이 없기는 마찬가지다. 그래서 C는 또다시 D에게 부탁한다. B에게 빌려주기 위해서다. 만약 그런 식으로 계속해서 A를 위한 돈 빌리기를 무한히 반복 한다면 과연 A의 주머니에는 돈이 들어올 수 있을까.

라이프니츠는 자신이 구상하고 있는 가장 작은 것, 원자에 대한 정의를 우리에게 이렇게 설명하고 비유해 준다. 그가 주장하는 가장 작은 것이란, 극단적으로 단순한 것으로부터 출발한다. 실체의 최소단위는 더 이상 나누어질 수 없는 작은 것. 그것

이 앞서 이야기했던 단자, 즉 모나드이다. 단자와 원자의 개념은 가장 작은 것이라는 측면에서는 동일하지만 질에 있어서는 전혀 다른 존재이다. 데카르트를 비롯한 기존의 원자 개념은 모나드가 아니라 사실상 모나스Monase이다. 모나스는 그리스어로 1에서 유래된 말이다. 그래서 고대로부터 피타고라스 학파나 플라톤에 의해서 가장 작은 단위라는 뜻으로 사용되었다. 근세에는 니콜라우스 쿠사누스나 브루노가 세계를 구성하는 개체적 단순자, 세계의 다양성을 반영하는 일자로서 모나스를 논고한 바 있다.

이들 선구사상을 이어받아 라이프니츠는 그의 저서 '모나돌로지單子論, Monadologia'에서 독자적인 단자론적 형이상학을 구축했다. 기존의 물리적 원자론이 가지고 있는 모순을 바로잡음으로써 우주를 구성하는 가장 단순한 요소를 새롭게 정의하기 위함이다. 자연의 참된 아톰Atom, 즉 궁극적으로 가장 작은 원자란, 본질적으로 불가분不可分하고, 더 이상 공간적인 확산을 가지지 않는 절대적인 단순자이다. 그야말로 '형이상학적 점'이다. 따라서 그에게 단자란, 정말로 실체하는 존재이며, 너무도 단순하기 때문에 더 이상 나눌 수도 없으며, 그것 자체로 세상이 존재하고 유지되는 이유가 성립된다.

라이프니츠는 이 모든 것을 아우르는 실체는 단자의 '활동하는 힘'이라고 보았다. 또한 물체적인 것도 아니고 더 이상 분할되지도 않는 최소의 단위이면서 스스로 움직이는 힘이며 생명이라고 했다. 그래서 단자는 타자에 의하여 발전하지 않고 자기 스스로 발전하며, 자기 자신이 가지고 있는 것을 스스로 발현하는 특질을 가진다. 자기의 모든 것이 이미 그 자체로서 발현되기 때문이다. 그리고 장차 일어날 발현도 현재의 상태에서 예상될 수 있다고 보았다. 그에 의하면 단자는 스스로의 발전을 통하여 미래

와 과거를 일원화시키며 전체성을 포함한다(앞에서 나누었던 끈의 이야기나 미세 지각과도 동일한 맥락이다). 그러한 점에서 단자는 우주의 반영이며 살아 있는 거울이다. 따라서 모든 단자는 각각 우주가 가지고 있는 일체를 지니고 있다는 차원에서 '소우주'이고 단자들로 구성되는 세계는 '대우주'가 된다. 그러나 라이프니츠에 의하면 모든 단자들이 똑같이 우주를 반영하는 것은 아니고 단자들마다 가진 명료성의 정도에 따라 차이가 있다. 요컨대, 가장 명료한 성질을 가진 단자는 신神이고 그 아래의 단계로 내려오면서 인간-동물-식물-무생물 등의 단계적 계층을 이룬다는 논리다.

> "실체로서 단자는 단순하기 때문에 더 이상 분리될 수 없고, 그렇기 때문에 물리적인 물질도 아니다."

하지만, 그럼에도 현실세계에 공간을 차지하는 물리적 대상이 존재하는 것처럼 보이는 이유는 무엇일까. 그는 이 문제를 다음과 같이 설명한다.

> "그것은 실제 세계에서 공간을 거의 차지하지 않는 점처럼, 단순한 실체인 단자로 구성되어 있지만, 단자들의 표상에 의해서 물리적 대상이 존재하는 것처럼 보일 뿐이다."

그렇다면 무척이나 복잡해 보이는 이러한 모나드는 과연 어떻게 우리에게 감각으로 인식될 수 있을까. 그리고 그것은 어떻게 가능한 것일까. 이를 라이프니츠는 무지개를 통해서 설명한 바 있다.

> "무지개라는 것은 실제로는 너무나도 작은 무색의 물방울 입자로 구성되어 있다. 그래서 그것들 하나하나는 우리의 눈으로 볼 수가 없다. 하지만 물방울들이 빛을 받아서 각각의 고유한 형상의 색을 띠게 되면 그것들 모두가 하나의 개체처럼 보인다."

물방울과 햇빛이 만들어내는 무지개라는 현상, 즉 프리즘처럼 소나기가 지나간 대기에 산재한 물방울이 빛을 받아 방향이 꺾이고 흩어지며, 하나하나의 각도에 따라 햇빛의 색깔이 각각 조금씩 다르지만 그 전체가 하나의 무지개로 보이는 것처럼, 모나드는 모든 존재의 기본으로서, 그 자체로서 실체이고, 영혼성의 무엇이다. 그런 식으로 라이프니츠는 모나드를 무수한 물고기 무리를 이루는 한 마리의 물고기로 비유하기도 했다. 물고기 떼를 보면 그것은 무지개처럼 하나의 커다란 형상을 이루지만 그 형상은 물고기 수천 마리가 모여서 만들어진 형상이다. 그리고 그런 물고기떼의 형상을 이루는 한 마리의 작은 물고기는 그 자체로서 하나의 영혼이다. 살아 있으며, 본능을 가지고 있으며, 심지어 성격도 가지고 있다. 그래서 그 물고기는 모두가 같아 보이지만, 따지고 보면 단 한 마리도 같은 것이 없이 한 마리 한 마리의 '어떤 물고기'이며 '그 물고기'이다.

무지개의 작은 물방울 하나, 그리고 물고기 한 마리가 라이프니츠가 말하는 단자, 즉 모나드의 존재인 셈이다. 그처럼 무수한 개별적인 모나드의 단자들이 모여서 각자의 고유한 형상을 이룬다.

'한명식'이라는 사람이 있다고 하자. 그는 우주에 존재하는 하나의 작은 일부이다. 모든 개인은 각자의 우주에 속해 있다. 하지만 그 우주는 자기 자신이기도 하다. 인간의 입장에서 우주 전체를 놓고 볼 때, 우주를 '대우주'라 부르고 인간을 '소우주'라고 자처하는 것처럼, 그는 그 자체로써 하나의 개별적인 우주이다. 그들의 입장에서 우주 전체를 놓고 보자면, 심각하게 작은 하나의 편린에 불과하지만 엄밀하게 자신을 들여다보면 자신도 우주와 다를 바가 없다. 물리적으로 규모의 차이가 있을 뿐, 인간 자신과 우주 사이를 차지하는 유비적_{類比的} 대응관계는 대우

주에서 성립되는 법칙관계와 개념적으로 전혀 다를 바가 없는 존재이다.

또 하나의 예로, 나뭇가지를 자세히 들여다보면 작은 부분들이 전체를 닮아 있는 것을 알 수 있다. 하나의 큰 줄기에서 가지들이 뻗어나가고, 거기에서 또 다른 작은 가지들이 번져 나가는데, 그 줄기는 잎사귀까지 이어지고, 그 또한 우리 눈이 관찰 가능한 한도 내에서 계속 이어진다. 그래서 '한명식'이라는 사람이나, 우주의 패턴에서 번져 나온 가지들이나 그들 각자는 몇십 조가 넘는 어마어마한 숫자의 세포로 이루어져 하나의 소우주가 된다. 그리고 그 세포 중의 하나를 떼어내서 살펴보면, 그 세포 속에는 그들 각자의 전체에 대한 DNA 정보가 고스란히 담겨 있다. 하나의 조그만 부분 속에 거대한 전체가 담기는 프랙털Fractal의 개념이 그것이라 할 수 있다.

라이프니츠는 인간뿐만 아니라, 세상에 존재하는 모든 것은 모나드를 통해서 근본적인 실체가 이루어지고, 무지개나 물고기 떼처럼, 전체로서는 하나처럼 보이지만 엄밀하게 그 자체는 무수한 모나드들의 실체가 덩어리진 것임을 강조했다. 즉 우리가 비올 때 먹는 수제비도 영혼들의 반죽이며, 삐걱거리는 의자, 어제 산 책, 무거운 시계, 뜨거운 커피, 가을 단풍잎, 아직까지 흠집 없는 아이폰 등, 지금 나의 주위에 있는 모든 것들도 결국은 모나드라는 영혼들의 조합으로 이루어진 물체의 현상이다.

"물체란, 곧 현상이다."

32
예정된 조화

라이프니츠는 모나드가 원자와는 달리, 실체로서 그 본질적인 작용은 표상表象, Representation이며, 여기에는 의식적인 것 외에 무의식적인 미소표상微小表象, Petites Perceptions도 포함된다고 말한다. 표상이란 한마디로 외부의 것이 내부의 것에 포함됨을 말한다. 이 작용으로 말미암아 모나드는 자신의 단순성에도 외부의 다양성과 관계된다.

그에 의하면 모나드에 표상되는 것은 세계 전체이다. 모나드를 '우주의 살아 있는 거울'이라고 지칭하는 까닭도 이처럼 모나드가 각기 독립되어 있으면서도 상호간에 인과관계를 가지지 않는 성질에서 비롯된다. 각각의 하나가 독립적인 주체로서 존속을 이룬다. 그가 주장하고 있듯이, 입구와 창窓을 가지지 않음에도, 모나드가 각각 독립적으로 행하는 표상 간의 조화와 통일성을 가지는 이유는, 신神이 미리 정한 법칙에 따라서 모나드의 작용들이 생겨나기 때문이다. 예를 들면, 많은 군중들이 모여서 카드섹션을 할때, 그들의 호흡이 척척 맞는 것처럼 보이는 이유도 결국은 군중들의 상호교감에 의한 동작의 일치 때문이 아니라, 각자의 세밀한 운명의 시나리오가 독립적으로 작동되고 있으며, 그것이 전체적으로는 그처럼 통일감 있어 보이는 현상을 나타낸다는 주장이다. 즉 전체를 하나로 보이게 하는 모나드들 각각의 특질과 운동은 신이 만들어 놓은 프로그램에 따라 예정된 타이밍의 흐름 속에서 작동되는 것일 뿐이라는 뜻이다. 자신의 운명 스케줄에 의해서 독립적으로 존재가 스스로 존속하는

것이다.

　라이프니츠의 예정조화론에 의하면 그러한 모나드들은 지각과 욕구를 지닌 고차원적인 모나드와 그렇지 않은 모나드들로 구별된다. 앞서 말했듯이 인간과 같은 고차원적인 모나드, 돌멩이와 같은 하위의 모나드들이다. 그리고 이러한 상위 모나드의 인간은, 자신이 반사하는 세계의 조화를 파악할 수 있고, 자신을 창조한 신의 관념을 스스로 고양시킬 수도 있다. 또한 자신에게 속해질 수 있는 모든 속성을 스스로 가지며, 시간의 흐름에 따라서 그 속성들을 실제화시킨다. 이것은 주관적으로는 속성의 표출, 객관적으로는 그 모나드에 일어난 어떤 사건으로 보이게 되는데, 가령, 내가 따분한 이야기를 늘어놓음으로써 독자를 졸리게 한다면 원래 가지고 있던 '졸리움'이라는 현상이 신이 만들어 놓은 프로그램에 따라 그 시간에 실행되기 때문이다. 한마디로 이 책을 읽으면서 따분하고 잠이 오는 이유는, 따분한 이야기를 하는 나의 잘못이 아니라 독자들의 인생프로세스가 그런 시점에 도래했기에, 즉 운명적으로 졸리는 시점이 되어서 졸립다는 이야기다.

　그런데 이 부분은 우리에게, 특히 동양인들에게 좀 익숙하게 들린다.

> "나는 과연 어떤 운명을 타고 났을까?"
> "맨날 술만 퍼마시는 우리 남편이 이번에는 만년 과장에서 벗어나게 될까?"
> "이사를 언제 가야 하나."
> "내가 과연 시집을 갈 수 있으려나."
> "어이구, 내 팔자야!"

살면서 이런 생각이 들 때, 우리는 용한 점쟁이나 철학관을

찾아간다. 인생과 시간이 어떤 순서와 질서에 의해서 흘러간다고 여기고, 하늘이 나에게 내린 운명이라 믿으며, 숙명으로 여기고 순응한다. 하지만 때론 그것이 몹시도 궁금하기도 하다. 일이 잘 안 풀려서 인생이 힘들다고 여겨지면 궁금증은 더욱 심해진다. 그래서 가끔은 조그마한 힌트라도 받을 수 없을까 하는 답답한 마음에 점집을 찾아간다. 앞길에 커다란 돌덩이가 가로 놓여 있다면 잠깐 옆길로 비켜 갈 수도 있을 거라는 생각에서다. 내가 앞으로 어떻게 될 건지, 인생이 힘들거나 불안해서 자기에게 정해져 있는 그 운명의 순서가 어떤 것인지 들추어 보고 싶은 마음에서다. 연초에 토정비결, 사주 같은 것을 돈 내고 보는 것도 이런 이유에서다. 요즘은 굳이 힘들게 미아리까지 안 가더라도 인터넷이 그 일을 대신해 주기도 하지만.

그렇다면 이 같은 사주나 주역 같은 동양적 개념이 어떻게 해서 17세기 유럽의 철학과 연관되어 있는 것처럼 보이는 걸까. 가만히 들여다보면 모나드와 중국의 역학은 이야기의 맥락에 있어서 상당히 비슷한 부분이 많다. 그냥 우연의 일치일까.

라이프니츠의 중국

16세기 후반부터 서양의 선교사들은 중국에서 선교를 하기 시작했다. 서구의 과학기술을 중국으로 들고 들어가 정신적인 접점을 만들고, 그 속에 하느님의 세계를 불어넣을 목적이었다. 그 예로 이탈리아의 마테오 리치Matteo Ricci 신부는 1583년에 중국에 도착해서 오랜 시간에 걸쳐 서양과학과 천주학에 관한 수많은 저서들을 한문으로 서술하기도 하였고, 선교사였던 롱고바르디Niccolo Longobardi 신부는 1592년 중국에 부임하여 전도에 종사하면서 수많은 중국 서적을 유럽으로 전송해 주었다. 또독일 예수회 신부인 아담 샬Adam Schall도 1622년에 중국으로 건너가서 탕약망湯若望이라는 중국 이름까지 얻으며 천문학과 관련된 많은 학술적인 공헌을 남겼다. 줄리오 알레니Giulio Aleni는유럽의 철학, 논리학, 물리학, 수학 등을 소개했으며, 강희제 때에는 예수회 선교사 알레니Giulio Aleni가 천문역법서인 '직방외기職方外紀'를 편찬하고, 페르디난트 페르비스트Ferdinand Verbiest는 '곤여전도坤輿全圖'라는 역서를 저술하였다. 이에 영향을 받은 요아킴 부베Joachim Bouvet도 루이 14세가 파견한 프랑스 선교사단의 한 사람으로서 포교를 위해 1687년 중국으로 건너가 백진白晉이라는 중국 이름으로, 강희제康熙帝와 회견하며, 황제를 가르치는 시강侍講이 되었으며, 천문, 의학, 화학, 약학 등을 강의하기도 했다. 그리고 황제의 명으로 중국의 전 국토를 측량하여 1717년에 황여전람도皇輿全覽圖라는 최초의 실측 지도를 제작하기도 했다. 이 지도의 원본이 당시 프랑스 외무부 문서관에 소

장되어 있었으나 현재는 행방불명 상태이지만 1735년에 간행된 당빌Jean-Baptiste Bourguignon d'Anville의 아틀라스는 이 지도를 바탕으로 제작되었다. 그 후 공개된 대부분의 중국 지도들도 이 지도를 근거로 만들어졌다. 당시 프랑스의 대표적인 지도 제작자로 명성을 떨치고 있던 당빌은 이 황여전람도의 동판본을 참고하여 독자적인 중국의 새로운 지도 '신중국지도총람Nouvel Atlas de la Chine de la Tartarie chinoise et du Thibet'을 1737년에 출간했다. 참고로 이 세계지도에는 최초로 조선이 단일한 독립 국가로 묘사되었다.

한마디로 당시의 중국과 서구의 문명적 교류는 우리가 생각하는 수준을 넘어서는 차원이었다. 그래서 중국을 다녀온 호기심 충만한 선교사들이 들여온 수많은 물건들 가운데에는 주역이나 역법 관련 서적들도 대단히 많았다. 그리고 그런 것들은 아마도 고전적인 뿌리에 길들여져 있었던 서구 정신의 과학자들과 철학자들에게 대단한 흥미를 불어넣었을 것이다. 누구보다도 거기에 라이프니츠가 있었다.

예컨대 라이프니츠의 다양한 저술에 등장하는 롱고바르디 신부에 대한 언급은 구체적인 중국의 철학적 구심체, 즉 리理에 대해 따지는 부분이 많다. 니콜라스 레몽드Nicholas de Remond라는 어느 귀족에게 보낸 서신에서 그는 다음과 같이 적고 있다.

"존경하는 귀하. 중국은 거대한 나라이며, 면적은 유럽보다 작지 않고, 인구와 정치는 유럽을 능가하고도 남습니다. 특히 그 중에서 도덕道德은 여러 가지 측면에서 사회적 여론과 관습을 이끌고 있습니다. 철학적 가르침에 기반하는 이 도덕은 3000년 전쯤에 확립되었고 이들의 선조들이 존중해온 자연신학과 관계를 가집니다. 성경을 제외하고 우리에게 가장 오래된 그리스 철학보다도 더 오래 전에 만들어진 이 교설은 그들의 삶에 의미 있는 영향력을 주고 있습니다. 따

라서 사물의 원리들을 언급하고 있는 중국 고전들을 정확하게 번역해서 우리가 잘 수용한다면 대단한 가치가 있으리라 사료됩니다."

라이프니츠는 이 서신에서 중국인의 제1원리가 리理에서 비롯된다는 점을 특히 강조했다. 서양의 측면에서 바라보자면 리는 가장 궁극적인 존재의 이치이다. 이성이나 모든 자연의 기초가 여기서 비롯되며, 가장 보편적인 실체이며, 이보다 더 크거나 나은 것은 없고, 그야말로 위대하고도 심원한 것이다. 또한 그 원인은 순수하고 정적이며, 육신이나 형태가 없으며, 경건과 정의, 숭배, 신중, 믿음이 여기에서 비롯된다고 할 수 있다. 라이프니츠는 생트 마리 신부의 논문을 인용하며 이 리理야말로 사물들을 조절하는 법칙이자 그 사물들을 운용하는 예지적 존재임을 강조했다. 리를 통해서 천지가 형성되고 보편적인 질서와 모든 피조물들의 근원과 원천과 원리가 된다는 생각이었다. 그러면서 그는 이 논문에 일본인들이 선교사들에게 설명한 모든 사물의 기원이 리가 가진 힘과 덕에서 유래하고 있음도 덧붙였다.

주지하다시피 중국인들은 그러한 리를 통해서 삼라만상의 질서가 통제된다고 믿는다. 하늘이 동일하게 운동을 계속하며, 세상의 삼라만상을 움직이는 동력이 여기에서 비롯되며, 땅을 안정시키며, 모든 생명들의 지속을 이끌어 준다. 그것은, 또한 덕德이다. 성리학에 의하면 덕은 사물들 자체에 있지 않으며 사물들에 의존하지도 않는다. 하지만 덕은 리 속에 지속적으로 존재하며 만물 안에 있으며, 하늘과 땅의 절대적 지배자로서 만물을 산출해낸다.

"오랫동안 중국에서 살았던 생트 마리 신부가 주장하는 바처럼, 리는 법칙이자 천지를 형성하는 보편적 질서요 모든 피조물의 근원

239

입니다. 또한 원천입니다. 하늘이 수만 년 동안 항상 동일한 운동을 하게 하는 궁극적인 원리가 여기에 있는 것 같습니다. 리理로서 땅은 안정성을 부여받고 땅위에 사는 종속들은 그 자손을 생산해 낼 수 있는 덕을 가질 수가 있겠습니다. 그래서 이러한 덕은 결코 사물들 자체의 본성에 있지 아니하며, 사물들에 의존하지도 않으며, 리理 속에 지속적으로 존재하며, 또한 모든 것을 지배합니다. 만물 안에 있으며 하늘과 땅의 절대적 지배자로서 만물을 산출해 내는, 곧 세상의 제1원리입니다. 또한 이처럼 모든 사물의 기원은 리理에 포함된 힘과 덕에서 유래했으리라고 믿고 있는 일본인들에게 있어서도 리는 그 자체로서 충분하며, 그렇기에 리 이외의 다른 신은 필요치 않다는 것입니다."

레몽드에게 보내는 라이프니츠의 서신에서와 같이, 실제로 중국인들에게 존재, 실체, 실재로서의 진리란, 자고로 창조되지 않고 소멸되지 않으며, 시작도 끝도 없는, 하늘과 땅과 그 밖의 다른 사물들의 물리적 원리Principe Physique일 뿐만 아니라 덕과 관습, 그리고 그 밖의 다른 정신적 사물의 도적적 원리Principe Moral라 할 수 있다. 그것은 눈에 보이지는 않지만 최고로 완전한 존재, 즉 완전성 그 자체의 진리이다. 중국인들은 그것을 최상의 것, 즉 '태일太一, Unite Sommaire'의 존재로 여겼다. 천지 만물이 나고 이루어진 근원 또는 우주의 본체를 아우르는 '가장 근원적 하나'인 태일이야말로 중국철학에서 천지만물이 생겨나고 성립되는 근본원리이다.

이야기가 또다시 옆으로 흐르지만, 우리는 이 대목에서 기독교 사상의 가장 중심축이라 할 수 있는 '일자의 빛The One'을 떠올리지 않을 수가 없다. 신플라톤주의 철학자로 알려진 그리스 시대의 플로티노스Plotinos가 주창한 이 이론은 만물의 궁극적 원인, 이를테면 첫 번째이면서 궁극적인 하나를 지칭한다. 만물의 제1원리이면서 절대적으로 단순하여 어떤 방식으로도 표현할

수 없는 절대자 또는 진여眞如이다.

플로티노스에 의하면 이러한 '일자'로부터 먼저 지성이 생겨나고, 그 지성에서 영혼이 나오며, 마지막으로 영혼으로부터 물질세계가 나타난다. 참된 실재란 오직 '일자'뿐이며, '일자'란 모든 물리적인 것과는 구분되는 불변의 실재이자 참된 실재로서의 신이며 만물을 초월하는 존재이다. 이는 인간의 언어로서는 표현 불가능하며, 인간의 감각이나 이성으로도 가늠 될 수 없는 존재이다. 그래서 사람들은 그저 '일자'를 받아들일 수밖에 없을 따름이다.

'일자'는 움직임이 없는 불변의 존재이기에 창조의 행위도 없다. 그래서 만물이란 창조가 아닌 '일자'의 유출로 인해 나올 수밖에 없다. 태양은 제 자리에 있지만 그 빛을 자기 안에 가두지 않고 계속해서 흘려보내기 때문에 '일자'의 빛은 계속해서 유출되며, 그곳으로부터 흘러나오는 유한한 존재들은 '일자'와 마찬가지로 절대적인 선이며 아름다움이 된다. 태양으로부터 멀어질수록 빛이 흐릿해지듯, '일자'로부터 멀리 떨어질수록 불완전한 존재가 되는 이치이다. 즉 '일자'의 빛으로부터 이성Nous이 나오고, 그 다음이 영혼Psyche, 마지막으로 물질이 나온다. 우리의 몸은 당연히 물질이다.

'일자의 빛'은 초기 중세를 거치면서 기독교와 결합되며 금욕을 강조하는 기독교적 사상의 토대가 되었다. 인간의 육체를 보잘것없고 하찮은 존재로 인식하는 것, 신 앞에 인간은 벌레와 같은 존재일 뿐이라는 중세 기독교의 교리와 이론적으로 이만큼 잘 부합되는 논리도 없다. '일자'는 신에게서 나왔으므로 항상 자신의 근원인 신에게로 돌아가 합일을 이뤄내야만 한다. 또한 빛은 하늘에서 땅으로 내려오기에 영혼이 신을 향해 상승해야 함은 당연한 이치다. 그렇다면 그것은 어떻게 가능할까. 가장

중요하고도 유일한 방법은 지적인 덕을 성취하려는 마음이라고 플로티노스는 말한다. 하늘로 상승하려는 노력을 통해서 인간의 영혼은 정화되고 자아는 신과 합일되는 무아의 경지에 도달할 수가 있다. 신과의 합일을 통해서, 궁극적인 '하나The One'인 '일자의 빛'에 도달 할 수 있으며, 이것이야말로 인간이 유한성을 극복하는 유일한 구원의 길이다. 우리가 기독교의 신을 '하느님'이라고 부르는 호칭의 어원과 중세의 건축이 본질적으로 높게 치솟는 형태의 이유도 이와 무관하지 않을 것이다.

무엇보다도, 중세 초기의 비잔틴 성당에서 나타나는 금빛 찬란한 장식들은 플로티노스의 예술 강령에 대한 완전한 실현이라 할 수 있다. 눈에 보이는 물질이 아니라 내면 혹은 영혼의 형상, 그리고 어둠 속에서 정신을 이끄는 빛, 근원적 빛, 그러한 '일자의 빛'이 중세 초기, 기독교의 비잔틴 예술로 승화한 것이다. 이른바 금과 보석의 반짝거리는 빛은 기독교식으로 해석된 플로티노스의 정신이다. 그래서 찬란한 보석들에서 빛나는 광채는, 물질을 넘어서는 미의 기준, 불가분하며, 유일하고, 모든 존재에 선행하는 일자의 빛, 즉 신의 모습일 수 있다. 감각세계에서 일자로 올라가는 데 딛고 서야 할 계단이다.

아무튼, '일자의 빛'은 영혼의 해탈을 목표로 하는 구원의 철학으로서, 중세 초기를 지나며 그리스도교 신학과 결부되었고 유럽 정신사에 막대한 영향으로 파장되어 지금에 이른다.

좀 더 덧붙이자면, 플로티노스는 플라톤에서 해결되지 않았던, 지고한 이원론 철학을 납득 가능한 버전으로 정리한 장본인이다. 이데아를 초월하고, 도리어 이데아의 창조자인 무한의 존재자를 설정함으로써, 비례와 균제라는 그리스의 전통적 존재 개념을 '무한의 상태'로 회귀시킨 철학자이다. 말하자면 만물을 '일자'에서 유출되는 동적인 일원론으로 발상 전환시켰다.

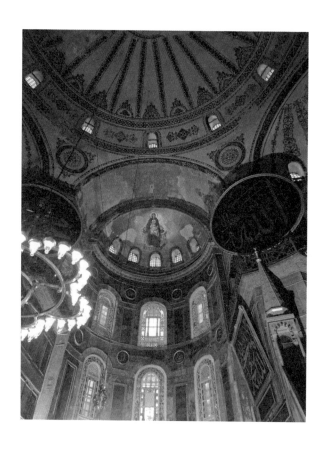

하기아 소피아 성당 내부(Hagia Sophia Interior), Anthemius of Tralles, Isidore of Miletus, 537

사실상 플라톤의 이원론은 당시 일반인들이 이해하기에는 너무도 어려운 관념이었다. 독자들도 알다시피 이원론은 세계 전체가 서로 독립된 이질적인 두 개의 근본 원리로 되어 있다. 다시 말해서, 지고지순한 이성에 의하여 얻어지는 이데아의 세계와 물질이라는 세계가 격리된 사상이다. 생각하면 생각할수록 어렵기 짝이 없고, 무엇보다도 지극히 사변적이며, 철학을 통해서 필연적으로 현실을 개조하려는 시도 자체를 포기하도록 만든다. 그래서 그의 제자 아리스토텔레스는 이데아를 영혼이라는 개념을 통해 생명을 잠재적으로 가지는 자연적 신체의 현실태Entelecheia로 응용해서 설명했다. 영혼과 신체는 하나의 단일한 실체로서, 영혼과 몸의 분리란 곧 죽음을 뜻하기에, 몸이 살아 있는 한 그것들은 절대로 분리될 수 없다는 것이다. 그래서 자아는 육체와 구분해서 순수한 정신적 존재로만 볼 수 없으며, 영혼과 신체가 서로 포함될 때 자아란 존재할 수 있다. 플라톤의 이데아에 비해서 많이 쉬워지고 납득이 가는 설명이다.

아리스토텔레스에 의하면 살아 움직이는 우리의 신체는 질료와 형상이 구체화된, 개별적이며 독립적인 실체다. 이 때문에 영혼은 살아 있는 것에 의한 존재일 수밖에 없다. 그리고 플라톤의 이데아가 본질적으로 '불멸'이라면, 아리스토텔레스는 단순히 영혼의 불멸성에 주목하기보다는 '영혼의 의미와 속성', '영혼의 능력과 기능', '존재의 양태'를 학술적인 잣대로 구체화했다. 그의 '영혼에 관하여Περι Ψυχησ, De Anima'는 그래서 영혼에 대한 숙고의 산물이며, 인간과 영혼의 문제를 최초로 심층적으로 규명했다는 점에서 대단한 의미를 가진다. 사실, 영혼에 대한 논의는 지금에 와서도 끊임없는 논란의 사안이다. 심리철학의 문제이기도 하고, 행위철학의 화두가 되기도 한다. 그 최초의 실마리를 아리스토텔레스는 형이상학이 아니라, 생명 일반에 관한

탐구의 과정에서 찾았다. 생명체가 갖고 있는 능력의 종류와 속성을 하나하나 규명하는 가운데 영혼을 발굴해 냈다.

그렇다면 영혼이란 과연 무엇인가. 영혼은 실로 존재하는 것일까. 존재한다면 어디에 어떤 모습으로 존재한단 말인가. 그리고 인간은 그런 영혼을 인지할 수 있을까.

이에 대한 숙고를 플로티노스는 '일자의 빛'에서 찾았다. 아리스토텔레스가 플라톤의 이데아와 물질 사이에 영혼을 대입하여 형상이 질료 안에 있다고 보았고, 그래서 영혼의 의미를 생명의 살아 있음이라고 생각했다면, 플로티노스는 아리스토텔레스의 영혼을 플라톤의 이데아에 접붙였다고 볼 수 있다.

그는 영혼을 정신과 물질의 중간적인 것으로서 현상세계와 지성세계로 구분했다. 요컨대, 이데아를 존재의 근원인 '일자'로 규정하고 '일자'에서 '정신'이, '정신'에서 '영혼'이, '영혼'에서 '물질'이 유출된다는 존재의 대연쇄를 주장했다. 즉 일자는 모든 것의 원인이며 정신은 창조의 틀이며 영혼은 현실화의 원리이다. 일자에서 존재가 유출되는 과정은 태양이 빛을 비추는 원리와 비슷하다. 이러한 빛을 통해서 물질세계는 존재의 의미를 갖는다. 여기에서 가장 핵심적인 요소는 영혼이다. 영혼은 정신과 물질의 중간이며 플라톤의 이분법적 존재론에서는 포함되지 않는다. 영혼이라는, 정신도 아니고 물질도 아닌 제3의 것을 여기에다 대입하고 이를 통해 물질과 정신을 연결하는 존재론을 구상했다. 플로티노스의 그 유명한 '유출설流出說, Emanationism'이 바로 이것이다.

그의 유출설은 예술과 신학에 실로 많은 영향을 끼쳤다. 일자에서 정신으로, 정신에서 영혼으로, 영혼에서 물질로 이어지는 과정은 빛으로 비유되어, 이후 서양 예술에서 빛이라는 개념이 중요한 사상사적 의미를 갖는 기원을 열었다. 또한 이후 중세

의 신학자들은 앞서 말한 것처럼, 하나님, 또는 하느님에게서 모든 존재가 기원했다는 신학적 치환을 제정했다. 그리고 아우구스티누스Aurelius Augustinus는 플로티노스의 이론을 받아들인 후 이를 헬레니즘적 기독교에서 로만 가톨릭으로 체계화 하는 데에 결정적인 교리 체계를 확보했다.

따라서 롱고바르디 신부가 그의 후원자에게 전하는 중국의 '태일' 개념은 플로티노스의 '일자'와 마찬가지로 만물의 궁극적 원초原初로서 하나의 단위 개념을 훨씬 넘어서는 '기본의 기본', '원인의 원인'이 된다.

> "우주의 실체들, 즉 존재자들 가운데에는 절대적인 일자인 하나의 실체가 있습니다. 이 실체는 그 자신과 절대 분리될 수 없으며, 현재 세계에 존재하고 있는 사물들, 그리고 앞으로의 세계에 존재할 가능성의 원리입니다. 그러나 그것은 또한 가장 완전한 다수성의 집합체이기도 합니다. 왜냐하면 이 원리의 존재는 씨앗처럼 사물의 본질들을 그 안에 모두 포함하고 있기 때문입니다. 우리가 모든 본질들의 원형이 하느님 안에 있다고 말하는 것처럼, 중국인들도 천지 만물이 '가장 근원적 하나'인 태일太一에 있다고 믿습니다."

아울러, 라이프니츠의 서신을 통한 롱고바르디 신부의 증언에 의하면, 중국인들은 리理를 태허太虛, Grand Vuide, 혹은 공간Espace이라 칭한다. 그것은 무한한 수용 능력을 전제하는 우주 자체가 모든 개별적인 사물들의 본질을 포함하고 있다는 말이다. 그래서 이를 '최상의 충만Souveraine Plenitude'이라고 하는데, 그것은 리가 모든 것을 가득 채우며, 동시에 아무것도 텅 비어 있도록 내버려 두지 않는 성질에 기반한다. 리는 우주 안에 이미 충만해 있으며, 또한 그 자체이다.

> "중국의 가장 위대한 철학자라고 하는 공자의 도덕론을 그의 손자

자사가 집필한 '중용中庸'이라는 책에는 우리가 신은 무소부재하며 모든 것은 신안에 존재한다는 신의 무한성을 설명하는 부분을 똑같이 다루고 있습니다. 가령, 레시우스Leonard Lessius 신부가 주장한 신은 '사물들의 장소Lieu des Choses'라는 주장 말입니다."

라이프니츠의 표현을 빌리자면, 사물들이 공간 안에 함께 존재하는 한, 공간이란 부분들로 이루어진 실체로 파악할 것이 아니라 사물들의 질서로 이해해야 한다. 모든 사물들이 신의 무한성으로부터 생겨난 만큼 그것들은 매 순간 신에게 의존하기 때문이다. 사물들 간에 존재하는 사물들의 이러한 질서야말로 그들이 관계를 맺고 있는 하나의 공통적 원리에서 유래하며, 그래서 이 세계는 무수한 단자들로 이루어져 있으며, 그것들은 저마다 독립적이고 상호 간에 아무런 인과관계도 없지만, 그럼에도 불구하고 우주에 질서가 있는 것은 신神이 미리 모든 단자들의 본성이 서로 조화할 수 있도록 창조해 놓았기 때문이다.

따라서 우주의 질서는 단자들 간의 조화와 배치로써 형성되고 지속된다. 이때 단자들의 배치는 단자들 각각이 가진 개별 지각과 우주의 질서와 대응되는 상태로 결정된다. 인간이라는 소우주와 세상이라는 대우주가 결국은 동일한 질서체계로 형성된 원리와 마찬가지다. 따라서 이때에 신의 역할은 서로 연관되는 단자들 간에 능동과 수동의 원리를 고려하여, 현재뿐만 아니라 미래의 지각까지도 예견하여 매 순간 모든 단자들의 지각이 서로 상응하도록 배열함으로써 '예정된 조화'가 이루어지도록 한다.

라이프니츠에 의하면, 우리가 느끼는 지각이란 일반적으로는 외부로부터 오기 때문에 외부 세계가 먼저 선행하고 개별 지각이 이에 상응된다고 볼 수 있지만, 단자들의 세계에서는 반대로 신의 전지전능 안에서 단자와 그 내부 지각이 먼저 선행하고, 외부 세계의 배열이 이에 상응토록 배치되는 구조를 취한다. 그

러나 결과적으로 내부 지각은 외부의 우주 모습에 상응하기 때문에, 라이프니츠는 모든 단자들의 지각을 '우주의 거울'이라고 표현했다. 마치 불교에서 세상을 보는 관점에 대한 설명으로 인드라망Indra's Net의 그물을 비유하는 경우와 비슷하다.

설명해 보자면, 인드라망이란, 불교에서 인타라가 사는 궁전을 장식하고 있는 거대한 구슬 그물을 지칭하는데, 여기에는 각각의 그물코마다 구슬이 달려 있고, 그래서 하나의 구슬에는 옆에 있는 다른 구슬들이 투영되어 빛을 반사시키며, 서로의 빛을 받아 또다시 서로를 비춘다. 세상을 구성하는 모든 존재가 구슬처럼 귀한 존재이자 그 각각은 서로에게 빛과 생명을 주는 관계 속에서 더불어 조화롭게 살아가야 한다는 불교의 교리이다.

라이프니츠는 또한 신의 예견뿐만 아니라, 예정 자체도 어떤 것을 결정적이도록 하지는 않는다고 말한다. 무슨 말이냐 하면, 하나의 사건이란 신이 그것을 예정하였기 때문에 그런 식으로 결정되는 것이 아니라, 오히려 그것 자체가 그러한 사건을 결정짓고 있으므로 신이 그처럼 예견한다는 뜻이다. 신은 전지전능하며 무한히 자비롭기에 사건을 결정하는 행위를 하지 않고, 오히려 사건이나 인간의 의지 자체를 자유롭게 내버려 두고 본다는 의미다. 라이프니츠가 예정조화설에서 말하는 '모든 모나드는 자발적으로 행위 한다'는 말이 그런 의미를 가지는 셈이다. 따라서 신은 단지 자발적으로 일어나게 될 모든 모나드들의 미래 행위를 미리 보고 서로 조화되는 모나드들만을 모아 결합함으로써 세계를 창조해 나간다. 현실 세계에서 일어나는 인간의 행위는 신에 의해 강제된 것이 아니라, 신은 오히려 인간이 스스로 하고자 한 행위를 허용할 뿐이라는 설명이다.

"세상을 부분들로 이루어진 실체로 파악할 것이 아니라, 오로지 사

물들의 질서로만 이해해야 한다. 모든 사물들이 신의 무한성으로부터 생겨난 만큼 그것들은 매 순간 신에게 의존하며, 사물들 간에 존재하는 이러한 궁극적인 질서야말로 그들이 관계를 맺고 있는 하나의 공통된 원리이다."

라이프니츠가 중국의 리理에 대해 덧붙인 설명이다.

34
변화의 순리

중국에서의 '리理'는 '구球' 또는 '원圓'에 비유된다. 이는 하느님의 존재를 모든 중심에 놓고 그 둘레가 없는 무한한 '구' 혹은 '원'이라고 보는 서양의 관점과도 별반 다르지 않다. 또한 '리'는 사물의 본성이기도 하다. 라이프니츠는 '리'의 이러한 측면을 스피노자가 말한 것처럼 만물의 생산적 근원이 되는 자연, 곧 범신론적 의미의 신으로 간주했다. 따라서 자연은 현명하며, 또한 명확한 목적을 가지며, 공허하지 않은 '진리'와 '선'이 될 수 있다. 중국인들에게는 이러한 자연이야말로 '리'의 본성이며, 서양인들이 규정하는 무한자, 즉 본질, 속성, 능력, 실현에 한계가 없는, 인간의 인식 능력과 오성悟性의 한계 밖에 있는, 궁극적으로 무한한 신의 존재가 된다.

"하늘과 땅이 있기 이전에 그것은 이미 존재했다. 매우 고요하고 매우 고독하게. 나는 그것의 이름을 알지 못한다."

노자老子에 의하면 중국의 자연관은 인간의 감각을 넘어서는 초월적인 어떤 것을 지칭한다. 형이상학이 갖고 있는 내적인 직관이랄까. 중국의 고전에서 자연을 거의 명사로 사용하고 있지 않고 있는 이유도 여기에 있을지 모른다.

"그 스스로 그러함이다."

즉 사물의 존재나 생성의 원인이란, 외부에 있지 않고 그 자체 내에 있음이다.

"가는 것은 모두 이 시냇물과 같구나. 밤낮을 가리지 않고 끊임없이 흘러간다."

　어느 날 공자가 시냇가에서 한 이 말을, 라이프니츠가 읽었을지는 모르겠지만 존재하는 모든 것들은 잠시도 쉬지 않고 변화한다는 사실을 깨닫고 새삼 놀라워하는 공자의 이 말에서 나는 개인적으로 라이프니츠 철학의 교두보를 형성하는 모나드의 세상, 즉 우주를 비추는 거울처럼 서로에게 관계되며, 끊임없이 대응되고 연결되며, 조화되고, 또한 무한하게 반복하여 흘러가는, 그리고 그것 모두는 신에 의해 정해진 자연의 섭리일 뿐이라는 철학적 논거를 짐작하게 된다.

　사실상 문명에서 철학의 시작이란, 이처럼 변화에 대한 인식으로부터 시작되었다. 서구적인 감성으로 바라볼 수 있는 인생과 자연의 이치란, 끊임없이 변화하며, 그렇기 때문에 덧없고 무상한 삶을 영원함으로 대체하려는 종교적 희구와 갈망 또한 컸을 것이다. 또 한편으로는 자연에서 무엇인가 변화하지 않는 근원적인 해법을 찾으려는 호기심 또한 간절했을 터이다. 덧없지 않은 존재, 삼라만상이란, 변화하면서도 그 본질은 변화하지 않는 영원한 존재, 그러한 변화를 있게 하는 이법Logos으로서 작용되고 있는 것이 무엇일지가 무척 궁금하였을 것이다. 고대 그리스인들에게는 그것이 '피시스Physis'였던 것처럼 말이다.

"그럼에도 내가 감히 말할 수 있는 것은, 사람들이 보통 철학에서 다루고 있는 모든 주요 난제와 연관해서 나를 만족시킬 만한 수단을 짧은 시간에 발견했을 뿐만 아니라, 몇몇 법칙들도 알게 되었다. 이 법칙들은 신이 자연 속에 확립시켜 놓은 것이고, 또 그 개념을 우리 영혼 속에 각인시켜 놓았기 때문에, 우리가 그것을 충분히 반성만 한다면 세계에 있는, 또 세계 속에서 일어나는 모든 것에서 그 법

칙이 정확하게 지켜지고 있음은 의심할 수가 없다."

　데카르트가 '방법서설'에서 이렇게 적고 있듯이 보편적 자연과 그 법칙이란, 신이 자연에 부여한 순리이다. 그리고 이러한 법칙은 인간의 정신에 각인되어 있으므로 경험을 하지 않고도 충분한 반성만 전제되면 이성만으로도 이 순리를 인식할 수 있다는 것이다.

　하지만 중국인들은 이 순리를 인간과 자연을 하나의 연속선상에 놓음으로써 자연의 질서를 가치적 측면에서 선을 지향하는 차원으로 이해하려 했다. 인간을 도덕적 존재로 천명하고 그 도덕성의 토대를 자연의 질서에서 확보하겠다는 의식이다. 자연에 의한 생명 자체를 선이라고 인정하며 실제의 인생과 삶과 정신을 일치시켰다. 하지만 자연의 질서는 사실상 선도 아니고 악도 아니다. 그저 그렇게 흘러가고 움직일 따름이다. 봄에서 여름으로 그리고 가을에서 겨울로 시간은 그렇게 변화해 나간다. 여기에는 어떠한 의도와 목적도 없다. 그저 그러한 현상일 따름이다. 예를 들어, 봄에 모를 심은 농부는 여름 동안 적당한 햇빛과 비를 기대한다. 하지만 장마가 길어지고 날씨가 추우면 냉해를 입게 되고, 1년 농사를 망칠 수도 있다. 풍작을 기대했던 농부는 자연을 원망할 것이다. 그렇다면 그런 자연은 악한 것일까. 비슷한 예를 들어보자. 소금장수 아들과 우산장수 아들을 둔 어머니 이야기다. 그 어머니는 비가 오는 날에는 소금장수 아들을, 맑은 날에는 우산장수 아들을 걱정한다. 이래도 걱정 저래도 걱정인 그녀에게 날씨란 그 자체로서 선인 동시에 악이다. 그렇기에 자연이란 인간의 관점이 아니라 있는 그대로를 유유히 받아들이고, 또한 긍정적으로 이해해야 할 대상이다.

　유가儒家의 사상에서 강조하는 것처럼, 하나의 규범이 아니

라, 개인적인 삶의 태態에 국한되지 않는, 그저 일상에 잠시 머무르는 특수한 영역으로 받아들여야만 도덕에 이를 수 있다. 자연은 그저 끊임없이 바뀌고 변화하고 인간은 그 안에서 잠시 동안 머무는 일각의 존재에 불가하다.

주역周易에 의하면, 끊임없이 낳고 또 낳는 것을 역易이라 하고, 변화를 생명의 창조 과정으로 보았다. 주역이라는 용어 자체가 '주周나라 시대의 역'을 의미한다. '역'은 본래 도마뱀을 그린 상형문자에서 비롯되었다. 도마뱀이라는 동물 자체가 주위의 상황에 따라 색깔이 수시로 바뀌므로 여기에서 '바뀌다'는 '변화'라는 의미를 도출한다. 따라서 '역'을 키워드로 하여 성립된 주역이란, 인간과 자연을 포함한 모든 존재의 근본 양상을 변화라는 관점에서 해석한다. 그리고 무엇보다 이러한 변화의 성격에 대한 이해 자체가 서양과 구별되는 지점이기도 하다.

유교 경전 가운데에도 주역은 동양에서 가장 오래된 경전인 동시에 가장 난해한 글로 일컬어진다. 공자가 극히 진중하게 여겨 받들고 주희朱熹가 역경易經이라 칭하여 숭상한 이래로 오경의 으뜸으로 간주된다. 생명은 최고의 선이며, 그러므로 생명의 창조 과정으로서의 변화는 절대적 가치를 지니며, 적어도 주역의 본문 자체만 충실하게 따라가더라도 변화하는 현상계의 흐름을 짐작할 수 있다고 보았다.

그렇다면 서양이나 동양이나 다 같이 변화를 자연과 인생의 본질적 속성으로 보면서도 궁극적으로는 변화에 대한 이해가 다른 점은 무엇일까. 간단하게 살펴보면 서양에서는 '피시스'라고 하는 자연 자체나 그것의 힘, 사물의 본성을 갈구했다. 그 요인은 외적인 조건에서 찾아볼 수가 있는데, 기원전 6세기경, 그리스의 주요 도시였던 밀레토스는 인접 국가들과의 교역을 통하여 가난에 허덕이거나 상업적인 이익에 집착하지 않아도 될

만큼의 부를 누렸다. 그렇다고 흥청망청한 생활을 할 만큼 풍요로운 재력을 지니지는 못했지만, 적당하고 알맞은 여유는 보장되는 수준이었다. 하지만 삭막한 삶의 현실에서부터 한 발짝 물러나 여유를 갖고 주위를 돌아보았을 때는 자연과 인생으로부터 끊임없이 변화하는 무상함, 그리고 그에 따른 허무를 어찌 할 수가 없었다. 그리고 그러한 본질적 불안에서 벗어나기 위해 무언가를 갈구했는데, 그 결과가 지금 우리가 서양철학의 주류 맥락이라고 알고 있는 불변하는 실체, 즉 '피시스'다.

'피시스'란, 서양의 스토아 철학에서 '자연에 따라서'라는 의미로 해석된다. '이성에 따라서'라는 말과 같다. '자연에 따라서' 혹은 '일치해서 사는 삶'이란, '덕'에 따라 사는 삶이며, 자연에 순응하며, 또는 우주의 질서를 존중하는 삶이다. 그렇지 않은 삶은 이치에 어긋나는 삶이다. 그래서 일반적으로 서양의 자연은 이성, 신과 동일하게 인식된다. 그렇다고 해서 자연이 초자연적인 것이라고 말할 수는 없다. 우주적 혹은 신적인 의미에서의 자연도 아니다. 다만 인간이 본성적으로 가지고 있는 자신과 자신의 종을 보존하려는 근원적 욕구를 보편적으로 포함한다고 볼 수 있다. 즉 인간이 따라야 할 우주적 질서, 신적 질서, 신적 자연인 것이다.

반면 중국인들은 매년 황하의 범람이라는 자연 재해와 싸우거나 기아에 허덕이는 삶을 살았다. 주역의 원형이 성립되었던 시기로 추정되는 주周나라 초기는 당시 서쪽 제후西伯였던 문왕의 아들 무왕이 은나라를 치고 주나라의 시대를 새롭게 연 혁명의 시대이다. 또 춘추전국시대는 170여 개의 나라가 10여 개로, 다시 7개의 나라로 축소될 만큼 극심한 전쟁들을 겪었다. 이처럼 생존 자체가 위협받는 상황이 이어지던 삶 속에서 성립된 주역이라는 개념 자체는 형이상학적 초월의 세계나 종교적 명상에

관심을 기울일 여유가 없었던 시대가 선택한 현실적 대안일 수밖에 없다. 따라서 주역은 현실 사회에 대한 강한 우환의식에서, 끊임없이 도전해 오는 자연과 인위적 위기에 어떻게 대응할 것인가라는 문제에 초점이 맞추어진 현실 대응책이라 할 수 있다.

> "삶을 알지 못하는데 어찌 죽음을 알며, 사람을 알지 못하는데 어찌 귀신을 알겠는가?"

공자의 이 말처럼, 사후의 세계나 신의 영역에 대해서는 일단 판단을 보류한 채, 현실 자체만을 지극히 선하고 지극히 아름다운 세계로 변혁하려 한 학문이 바로 주역이다. 철학관이나 점집들이 가난한 동네에 더 많은 이유도 여기에 있는지 모르겠다.

여하튼, 지금의 시점에서 바라보는 라이프니츠의 단자론, 즉 모나드는 변화하는 세계를 무상한 것으로 생각하고 여기에 대한 영원함을 확보하려한 서구의 피시스적 감성을 전적으로 바꾸어 놓았다. 정신과 실체라는 이원론적 가치관이 아니라, 존재와 또한 삶이란, 고정되거나 영원불변한 절대적인 성질의 무엇이 아니라, 상대적일 수 있음을, 그리고 서구적 구조하의 존재 본성을 동양의 변화적 시각으로 번안해 넘으로써 그 성질을 다른 흐름의 물길로 돌려놓았다.

> "존재란 항상 변화하는 무엇이며, 그 변화는 한갓 외적인 모습만이 아니라, 자기동일성을 유지하는 그 어떤 연속체로서의 성질 자체이다. 또한 무상함에서도, 그것을 극복할 것이 아니라, 무상함과 오히려 동행해서 존재자가 걸머진 필연적 속성을 깨달아야 한다."

그런 의미에서 라이프니츠는 모나드에 과거 현재 미래가 공존하고 있다고 생각했다. 그것은 앞에서 말했듯이 모나드들의 전개가 서로 연관되어 있어서가 아니라, 신이 세계를 창조하기

전에 세계의 모든 질서와 운행을 미리 정해 놓았고, 심지어는 각각의 개체적 실체의 프로세스도 출시부터 프로그램화되어 있었다는 이야기다. 모나드 자체가 이러한 예정조화의 원인이자 결과이며, 창조되는 순간 우주를 반영하고 있기 때문이다. 존재의 이유, 삶의 여정, 가치, 본성이 모나드 자체에 고스란히 반영되어 있음이다. 한 사람이 태어날 때는 자기 자신의 사주팔자도 같이 타고 난다는 철학관 사장님들의 주장도 라이프니츠와 그 주요한 궤를 같이 한다.

최근 회자되고 있는 '수저 계급론'도 같은 맥락이 아닐까 싶다. 인터넷을 중심으로 한 젊은 세대의 현실 풍자에서 비롯된 금수저, 은주저, 동수저, 흙수저라는 네 계급의 층위는 태어날 때부터 정해져 있으며, 이런 태생적인 양극화 속에서 개천에서 더 이상 용이 나지 않는 불평등은 갈수록 공고화되고 구조화될 거라는 한국사회의 근심 말이다.

상대적인 감각

'무상함을 극복하는 가장 확실한 방법은 과연 무엇인가'라는 질문에 대하여, 어떠한 것이라도 생각한다는 것 자체가 나 자신의 존재를 입증하는 증거라고 말한 데카르트의 이원론은 존재를 물질과 영혼으로 분리시켜야 한다는 추론을 전제한다. 그래서 그는 인간을 자연으로부터 단절된 존재로 상정했다. 하지만 라이프니츠는 그것들을 하나로 묶었다. 자연 속에서의 인간은 각자의 개체로서 존재하는 양상이 아니라 자연과의 모든 연속선상에 관계되어 있다는 취지다.

라이프니츠는 영혼의 본질을 데카르트처럼 사유에서 찾지 않았다. 앞에서도 언급했다시피 인간뿐만 아니라 모든 존재에서 그 근본적인 실체가 있다고 간주하고 그것들의 기본적 활동성을 '지각'과 '욕구'로 보았다. 여기에서 지각이란 분명하거나, 확연하게 드러남만이 아니라, 희미하고 어두운 상태에서도 동일하게 적용된다. 그처럼 불명료한 지각을 라이프니츠는 '미세 지각'이라고 하였다. 그렇기에 존재하는 모든 것은 어느 것이나 모두 지각활동을 하는 모나드, 즉 '실체 그 자체'라 할 수 있다.

우리가 간혹 움직임도 없이 조용한 명상에 빠지게 되는 경우는, 의식이 정지되어서가 아니라, 아주 정밀한 차원으로 자신의 감성을 작동시키고 있기 때문이다. 막걸리 몇 잔에 취해서 컴컴한 산중에서 검은 야경을 멍하니 바라보았던 내 경험도 마찬가지다. 정밀한 감성이란 확연한 것을 감지할 때 사용하는 지각과는 다른 무엇이다. 작고 귀한 보석을 다듬을 때에, 바위를 깨

는 망치를 사용하지 않는 것처럼, 미세한 것을 감지하기 위해서는 미세한 감각이 필요한 법이다. 어두운 야경, 눈이 내리는 소리, 안개에 덮여 버린 희디흰 풍경, 풀잎에 스치는 바람 등은 친구들과 떠들면서 감지될 수 있는 무엇이 아니다. 집에 가는 버스를 고르는 것과는 다른 감각이 필요하다. 록 음악을 들으면서 시를 읽을 수 없듯이 미세한 것들을 감지하려면 멈추고 침묵해야 한다. 표면 너머에 있을 언어를 감지하는 조건은 비속한 자기 상태를 고요하고 신성한 상태로 바꾸어야만 가능하다.

가려지고, 희미하고, 컴컴하고 뒤엉킨 바로크 예술의 모호한 형태성은 이 같은 미세 지각에 대응할 때 심연함으로 수용될 수 있다. 현행적으로 무한하게 진동하는 바로크의 물질이란 무한하게 작은 부분들의 분배에 의해서 지각의 한 측면에서 다른 측면으로 나아가는 세계의 단순한 표상이 아니라, 세계에 일치하는 대상 자체의 재현이라고 한 들뢰즈Gilles Deleuze의 지적처럼 바로크의 모습은 잠재적이지만, 지속적인 현실태를 갈망한다. 즉 영혼이다. 들뢰즈는 바로크의 영혼을 주름이라고 하였다. 그러면서 주름이 가지는 구체적, 혹은 형상적, 비유적, 알레고리적 의미를 통해 바로크의 영혼성을 설명한 바 있다.

> "영혼은 신체라는 선택을 통해서 현실화한다. 영혼과 신체는 지각을 통하여 관계한다. 지각은 영혼 안에서는 애매하고 신체 안에서는 선명하다. 지각을 통하여 애매함과 선명함은 관계하고 그것은 바로 주름이 펼쳐지는 모양새다."

한 장의 종이를 앞뒤로 접어서 종이학을 접는다고 가정해 보자. 학이라는 모양에 다다르기 위한 종이접기는, 무한히 많은 종이의 잠재태 속에서 선택된 주름들을 종이학이라는 형상으로 나타내는 작업이다. 종이학이 되기 전 종이에는 무한히 많은 주

름의 잠재태가 이미 존재했었다. 너무나 많아서, 혹은 너무나 많이 겹쳐 있어서 보이지 않았을 뿐이다. 따라서 접힘이란, 그 형태가 드러나는 펼침 혹은 전개, 즉 'Explicate'이다. ex는 펼치다, pli는 주름이라는 뜻이다. 접히어 그 내용 혹은 형태가 드러나는, 다시 말해서 구체적인 설명을 통하여 감추어져 있던 것이 전개된다는 뜻이다. 접힘Folding은 곧 펼침Unfolding의 속성을 이미 내포하고 있다. 따라서 주름으로 가득 찬 영혼의 모나드는 세계의 사실을 내보이는 영혼의 잠재태와 현실태가 병립한다. 그리고 물질의 세계는 구체화, 실제화 되는 상황에서 연장되는 속성을 가진다. 물이 얼음이 되는 것, 혹은 수증기가 되는 것은 잠재태가 현실태가 되는 것이 아니라, 가능태가 실재태가 되는 순리에 기반한다. 그리하여 모나드는 그 무수한 생성과 주름의 상태에서, 하나의 선택 또는 하나의 사건들의 연쇄를 통하여 한없이 정밀한 현실태가 된다.

> "이 세상은 절대로 모나드의 밖에 있지 않다. 모나드는 세상이 선택하는 추렴을 통해서 스스로 발산하며, 또한 다른 세계로부터 구분된다."

들뢰즈는 한없이 미세하게 생성되어 가는 주름으로 온 세계를 포함하는 모나드의 영혼에 대한 독해를 시도했다. 또한 바로크의 이중적이고 모호하며 연속적인 변화의 속성을 우리에게 이해시키려 했다.

한편, 라이프니츠는 모나드를 엔텔레키Entelechie와 영혼, 그리고 정신으로 구분시켰다. 엔텔레키란, 라이프니츠 스스로가 붙인 명칭인데, 너무 미세해서 거의 의식되지 않는 상태의 지각을 의미한다. 그냥 보기에 지각이 없다고 할 수 있을 정도의 미묘함이다. 가령 꿈을 꾸지 않고 잠들어 있는 사람은 지각을 의식하지

못하니까 지각이 없는 것처럼 보일 수도 있다. 하지만 지각이 없다면 존재할 수가 없다. 어떤 경우에도 지각을 갖지 않을 수는 없다. 단지 아주 미세하여 의식되지 않는 지각을 가지고 있는 것처럼 보일 따름이다. 그리고 지각은 연속적으로 계속 변화하기에, 우리가 잠에서 깨어날 때, 잠들기 전의 지각과는 단절된 것처럼 생각될 수 있지만, 실은 의식되지 않은 지각이 잠자는 동안에도 계속 연속됨으로써 깨어날 때의 지각으로 도달된다. 우리 자신 안에서 어떤 것도 기억하지 못하고, 어떠한 구별되는 지각도 갖지 않는 상태, 예를 들면 기절이나 꿈을 꾸지 않는 깊은 수면의 경우에도 모나드의 지각은 계속된다는 이야기다. 심지어 죽은 존재의 모나드도 그것이 극단적으로 약해졌을 뿐, 소멸하거나 완전하게 정지되지는 않았다는 것이 라이프니츠의 주장이다. 죽음이 어떤 동물을 잠시 동안 이러한 상태로 옮겨 놓을 뿐이라는 뜻이다.

사실, 나는 라이프니츠의 이 같은 미세 지각에 주목한다. 훤하게 드러나는 것이 아니라, 감추어지고, 희미하며, 어둡고, 가려진 것에서 오묘하게 읽어 낼 수 있는 이러한 섬세함이야말로 인간을 더욱 더 인간이게 만드는 고급의 감각이다. 먹물 같은 야경과 백지 같은 안개의 풍경을 넋 놓고 바라볼 수 있는 이러한 무의한 시선은 인간이기에 가질 수 있는 특질이다. 가령 여자의 마음을 사로잡는 남자의 매력이, 그 남자가 풍기는 여운 때문이라면 그것은 그 남자의 심오함, 무뚝뚝한 성격이 자아내는 침묵과 그로 인한 묘연한 매력에 있을 것이다. 침묵이란 그냥 블랙이나 화이트처럼 극적으로 단순하고도 모호한 표상일 뿐인데도 말이다. 즉 침묵은 모호함을 유발한다. 남자의 침묵이 여자에게 매력으로 전가될 수 있는 데에는 이러한 모호함의 마력이 작용한다. 모호함은 정적 속에서 스스로 소리를 내도록 내버려 두는 아름다움의 영상이다. 그래서 모호함은 곧 '보기'의 금욕을 통해 '아

름다움'을 탄생시킨다.

　잠시 이야기의 방향을 바꾸어, 지각으로 인해 의식에 나타나
는 외부의 이미지, 즉 표상Representation에 대해 살펴보자. 표상은
지극히 직관적이라 할 수 있다. 그래서 개념이나 이념하고는 다
르다. 일기장이나 수학여행 사진을 보면 그 당시의 상황이나 사
건을 떠올릴 수 있는 것처럼, 마음 밖의 물리적 매개를 통해서
대상을 떠올리는 현상이다. 대상을 바라볼 때 가졌던 부수적인
요소들을 통해서 말이다. 하지만 그런 기억은 어떠한 은유의 여
분도 없는, 사물이 가진 간접적이고도 잠재된 형질의 여운을 배
제한, 이른바 물리적 표상Physical Representation에 의한 직관일 뿐
이다. 어떠한 뜻을 나타내기 위하여 부호, 문자, 표지를 사용하
는 기호의 원리가 여기에서 비롯된다.

　반면 정신적 표상Mental Representation은 하나의 표상이 그림
이나 언어 등 외부적인 표현 형태에 있지 않고, 정신의 내적인
상태에서 일어난다. 우리가 아니라, 한 사람의 개인이 사물이나
사람에 대하여 심리적 관계를 맺는 감성의 내적인 구조다. 그 때
문에 정신적 표상은 마음 밖의 실제 대상과 같거나 유사한 지각
적 특성을 유지한 채 사물을 바라보고 있는 그 사람의 마음속에
만 저장되는 무엇이다. 지각의 유사성이 없는 상태에서 대상을
언어로 치환시키는, 그래서 정신적 표상은 추상적인 생각에 대
한 유추를 가능토록 만든다. 나는 나 자신이며, 그렇기에 내가
보는 것은 다른 사람이 보는 무엇과 같을 수 없다.

> "그것은 나의 시선, 그러니까 나의 텍스트 안에 있는 사물은 당연히
> 나의 특징들이다. 나의 시선이 동일적인 진리들로 환원될 수 없는
> 이유는 여기에 있다. 바로크가 오로지 자기 자신만을 표현하고, 자
> 신 쪽으로만 되돌아오며, 오로지 닫힌 채 남아 있는 유일한 시선점
> 인 것처럼."

대상을 직역하지 않고, 관찰자 자신이 보고 싶은 대로 사물을 바라보면 사물과 나 사이에 어떠한 관념이 자리 잡는다. 따라서 그 관념은 오직 나의 것이다. 나의 심상心象이다. 나와 사물 사이를 매개하는 심연의 묘사체이다. 때문에 대상이 관찰자에게 인식되는 과정에 주관적 감성이 주입될 수 있다. 그리하면 대상과 시선 사이에 일종의 내적인 동요가 일어난다. 즉 대상과 관찰자 사이에서 모종의 사적인 무엇이 생겨나게 된다.

그러므로 고전적인 방식의 시선은 직선적인 경로를 통해 바로 관찰자의 지각에 인식되지만, 바로크는 침묵과도 같은 공백의 단계를 한 번 더 거친다. 하지만 이것을 대상에 대한 간접적 인식이라고는 볼 수는 없다. 왜냐하면 간접적인 인식이라 함은 관찰 주체가 약화되거나 소외된 상태에서 대상을 수용하는 것처럼 보일 수 있기 때문이다. 여기에서 관찰자는 오히려 지극히 능동적으로 개입하며, 관찰 대상도 매우 사실적이고 세밀하게 포착할 수 있다.

예를 들어 어떤 예술 작품에 대하여, 일반적으로 추정, 해석할 수 있는 의미나 작가가 의도한 바를 그대로 느끼는 것이 아니라, 관찰자 자신의 개인적인 내적 경험에 비추어 작품을 인식하려면 거기에는 어떠한 감성적인 여운을 자아내는 침묵과도 같은 모호함의 공백이 있어야 한다. 직접적으로는 지각되지 않는, 눈을 감았을 때 펼쳐지는 상상 속에서 아름다움의 영상은 서서히 발효되고 성숙된다.

복잡한 이야기 같지만, 이것은 우리의 삶과 일상을 구성하는 모든 종류의 시선 구조와 다르지 않다. 우리가 살면서 어떤 것을 보고 느끼는 대부분의 시선이 이런 식의 알레고리로 짜여 있다. 예를 들어 영화를 두고 생각해 보자. 지극히 주관적인 견해라고 지적하는 독자들도 있겠지만 미국의 할리우드 영화와 프랑스

영화는 우리가 지금까지 논의한 두 종류의 표상, 즉 물리적 표상과 정신적 표상, 또는 고전적인 시선과 바로크적인 시선의 차이를 종합적으로 설명해 주는 것 같다.

많은 사람들은 프랑스영화에 대한 선입견을 가지고 있다. 지루하고 난해하고, 어렵다는 것이다. 그래서 졸리고, 결국은 끝까지 보지도 못하거니와, 우리의 삶과는 동떨어져 보이는 음유적인 우울함이 사람 마음을 무겁게 한다고 생각한다. 무엇보다도, 돈 내고 보는 영화인데 기대할 수 있는 쾌감적인 유희가 별로 없고, 보는 것 자체가 한마디로 불편함 그 자체라는 식이다. 사실상 프랑스 영화가 할리우드 영화에 비해서 내용이 더 난해하거나 복잡하다고 볼 수 있는 근거는 전혀 없는 데도 말이다. 오히려 더 일상적이고 평범한 주제를 다루며, 내 삶의 모습 그대로를 옮겨 놓았지만 프랑스 영화는 한없이 나와는 멀게만 느껴진다. 이유가 뭘까. 프랑스 영화가 주로 다루는 통속적인 주제가 그런 선입견을 가지게 하는 것일까. 하지만 할리우드 영화에서도 그런 식의 장르와 주제는 흔하다. 그런 할리우드 영화는 앞뒤 안 따지고 보더라도 실패할 확률이 거의 없다.

프랑스 영화는 우선 관객을 영화 속으로 끌어들여야 하는 조건을 설정하고 있다. 단순한 관람이 아니라, 지켜보는 일을 시킨다. 그냥 보여주는 것이 아니라, 봐야 하며 느끼기를 독려한다. 수동적인 관람이 아니라 능동적인 관람이어야 한다. 잘 보려면 내가 잘 보아야 하는 것이다. 입속에 넣어주는 음식을 삼키기만 하면 되는 것이 아니라, 직접 수저와 젓가락을 들고 밥상 위에 차려진 여러 음식 중에서, 먹고 싶은 음식을 골라 적당하게 떠먹고, 씹고, 소화시켜야 한다. 그렇듯이 프랑스 영화는 생각과 상상과 사유까지도 작동시켜야만 한다. 심지어는 주어진 재료를 가지고 음식을 직접 해먹어야 하는 경우도 있는 것처럼, 최악으

로 불친절한 영화도 더러 있다. 그리하여 영화는 공감하거나 반발하거나 불편해 하거나 갈등하도록 부추긴다. 프랑스 영화는 스스로 아무것도 정의하지 않는다. 그래서 주인공의 생각과 의도를 도통 알 수가 없다. 주인공이 누구인지 모를 수도 있고 심지어는 없을 수도 있다. 영화 속의 상황이 악인지 선인지 도저히 모호할 따름이다. 프랑스 영화는 그 모든 것을 관객 스스로가 느끼고 판단하도록 방치한다.

무엇보다도 프랑스 영화에는 산뜻한 영웅이 없다. 배우들은 일상 속에서 언제라도 만날 수 있는 평범한 사람들이다. 그런 사람들의 행동과 생각은 당연히 뭐라고 단정 지을 수가 없다. 내가 나를 단정할 수 없는 것처럼 말이다. 어찌 보면 괜찮고, 어찌 보면 형편없고, 어찌 보면 정 많고, 어찌 보면 비루한 내 친구처럼 말이다. 영화 속에서 일어나는 모든 일들은 일상이며, 선과 악으로 구분되지 않는다. 그래서 모호하다. 아무것도 개운한 분명함이 존재하지 않는다. 예컨대 오늘 아침 출근길에 버스 정류장에 서 있던 어떤 모르는 사람이 나를 빤히 쳐다보았다고 하자. 온종일 그 사람의 눈빛 때문에 신경이 쓰여서, 뭔 일인지를 알아내 보려 하지만 도저히 알 도리가 없다. 그래서 이런 생각도 해본다. 바쁘더라도 그 사람을 붙잡고 왜 나를 그렇게 빤히 쳐다보았냐고 물어봤어야 했다. 그러면 그 사람은 망설이다가 나에게 어떤 이유를 말해 줄 수도 있다. 하지만 그 이유도 완전한 수긍이 될 수 없을 경우가 있다. 그 사람의 눈빛에서 미묘한 망설임이 포착된 경우엔 더 그렇다. 그렇다면 진실은 더욱 묘연해 진다. 그 자신도 아침에 나에게 던졌던 눈빛의 의미를 스스로도 정확히 이해하지 못했을 뿐더러, 자기 자신에게도 설명할 수 없는 어떤 의지에 이끌려 그냥 그렇게 쳐다본 것일 수도 있을 테니까. 정말이지 아무 의미도 없는 일종의 신경 반응 때문에.

반면 할리우드 영화는 우리가 느껴야 할 대부분의 것들을 감독이 미리 정해서 알려준다. 친절하게도 배우의 가슴에 상세한 표식까지 달아놓는다. 착한 놈과 나쁜 놈의 구분을 보기 좋고 알기 쉽도록 표시해 놓았다. 관객은 정해진 대로 보고, 느끼면 된다. 정해진 감동, 정해진 슬픔, 정해진 분노를 지정된 타이밍에 맞추어 내보이면 된다. 그리고 영화가 끝나면 개운한 마음으로 밖으로 나오면 된다. 서로서로에게 꼭 달라붙어 있는 감수성을 서로에게 나누며, 각자의 시간을 잊은 채, 빛의 세계로 나오면 된다. 프랑스 영화를 보고 나올 때 꼬리에 뭐가 붙은 것 같은 기분하고는 차원이 다른, 내 의지를 뛰어 넘는 뭔가의 근원을 찍고 나온 듯싶은 정신적 성취감을 맛보면서.

"이제 나는 더 이상 내가 생각하는 바를 생각할 수 없게 되었다. 그저 움직이는 영상들이 내 사고의 자리에 대신 들어앉을 뿐."

조르주 뒤아멜Georges Duhamel의 표현이다.

프랑스 영화처럼, 도무지 알 수 없을 것 같은 심리적 알고리즘의 사례는 또 있다. '북유럽의 모나리자' 혹은 '네덜란드의 모나리자'로 불리는 '진주 귀걸이를 한 소녀'라는, 요하네스 베르메르Johannes Vermeer의 대표적인 바로크풍 그림이 그것이다. '델프트의 스핑크스'라는 별칭을 가지고 있는 화가의 삶만큼이나 베일에 싸인 이 작품은 소녀와 진주, 그리고 비밀스러움이 어우러져 신비감을 최대로 증폭시킨다. 개인적으로 이 그림보다 더 바로크적인 예술품이 또 있을까 싶다. 칠흑 같이 검은 배경에 특유의 부드러운 빛과 명암으로 표현된, 살짝 미소를 머금은 소녀의 얼굴은 전형적인 테네브리즘의 바로크 화면 안에서 그림 밖의 관람자를 향하고 있다. 그림을 보고 있자면, 그림 속의 소녀가 마치 무어라 속삭일 것만 같아서 쉽게 시선을 거두기가 힘들

진주귀걸이를 한 소녀(Girl with a Pearl Earring), Johannes Vermeer, 1666

다. 단순하지만 조화로운 구성, 안료를 투과한 빛이 만들어낸 선명한 색채, 그리고 소녀의 귀에서 반짝이는 진주 귀걸이는 그림 전체에 묘한 느낌을 불어넣으며 보는 이를 작품 속으로 빠져들게 한다. 금방이라도 그림이라는 평면성을 극복하고 실제로 몸을 돌려서 내게 가까이 다가올 것 같은 앳된 이 소녀의 시선은 여전히 작품에 신비감을 증폭시키며 풀리지 않는 의문을 발산한다. 특히 혼자 있는 밤 시간에 이 그림을 마주하고 있자면, 소녀와 직접 교감하는 듯한 느낌까지 받는다. 생생하면서 활기에 찬 붓질과 내적인 온기마저 포착하고 있는 섬세한 뉘앙스의 눈빛이 표현할 수 없는 생생하고도 이상한 끌림을 담고 있다. 그래서 보는 이의 마음을 실제로 두근거리게 만든다. 소녀의 눈빛에는 나를 향한 부드럽지만 강한 유혹이 담겨 있다. 그것은 분명하다. 신비로움에 관능성을 더한 살짝 벌어진, 게다가 과하지 않은 윤기를 머금은 붉은 입술이 나를 한 사람의 관람자로 대하지 않는다는 것은 착각이 아니라 분명한 사실이 된다. 다른 사람이 아닌 오로지 나를 향한 눈빛, 그녀는 나를 점찍은 것이며, 나는 그녀에게서 벗어날 수가 없고, 그것으로서 나는 그녀의 마력을 뿌리칠 수 없는 처지가 되어 버린다. 그러면서 그림 속 소녀는 어느 듯 나의 그녀가 되어 버리고 만다. 나도 그녀가 나를 바라보는 것처럼 그녀를 바라본다. 그녀를 느끼지 않을 수 없기 때문이다. 하지만 그것은 헛된 일이다. 이미 나는 그녀에게서 헤어날 수가 없는 지점에 이르렀기 때문이다. 몸의 절반이 늪에 빠져버린 상태이며 이 상황을 되돌릴 길이란 없다. 그녀가 발산하는 처음의 눈빛은 지극한 순수함이었다. 하지만 지금은 모르겠다. 그녀의 눈빛을 머리로 파악할 방도는 도저히 없다. 설사 그렇다고 하더라도 어떻게 여기에서 벗어날 수가 있단 말인가. 나의 모든 존재가 무너져 버릴 것 같은 이런 유혹을 어떻게 뿌리칠 수 있다

는 말인가. 그녀는 뒤돌아서 나를 바라보며 나를 끌어당긴다. 그 힘에 나는 속수무책으로 끌려 갈 수밖에 없다. 그 힘은 우주에서 가장 가냘프지만 가장 절대적인 힘이다. 그녀의 힘으로부터 나는 그저 하나의 마리오네트 인형일 뿐이다. 그녀에게로 빠져들 구체적인 움직임의 경로와 속도는 뒤돌아서 나를 보는 그녀의 눈빛에 이미 다 들어 있다. 이제 남은 건 내가 그녀에게로 건너가는 일만 남았다. 곧 그녀의 온기와 숨 냄새가 내 귀에 닿을 것이다. 그렇게 되면 나는 녹거나 증발해 버리고 말 것이다. 그것을 나는 모르지 않는다. 그럴 수밖에 없다. 그녀의 숨결에 나는 사라질 것이며, 그녀의 앞가슴 언저리 어디쯤에 남겨진 조그만 얼룩으로만 존재하게 될 것이다.

하지만 바쁘고 산만한 낮 시간에 이 그림은 나에게 전혀 다른 느낌으로 다가온다. 앞서 와는 완전한 반대이다. 그녀는 나에게 티끌만큼의 감정도 가지고 있지 않은 한 사람의 우연한 타자로서, 그냥 하나의 대상으로서, 스쳐가는 무심한 시선으로 간주된다. 너무도 무관심하여, 담배가게 아가씨가 담배를 건네며 바라보는 0.1초 동안의 눈길일 뿐이다. 해서 나도 그렇다. 그녀는 내 손에 쥐어지는 오백 원짜리 동전 하나에 다름 아니다.

그녀의 눈빛은 흐르듯 다가갈 수는 있지만, 쉽게 빠져 나올 수는 없는 세계이다. '나'에게 비춰지는 그 너머이다. 또한 궁극적으로 '내'게 스며 있는 세계인 양 착시되는 세계이다. 그래서 '나'와 대립되는, '내'가 어떠한 능력으로도 다가갈 수 없는 실체를 '나'의 사유작용으로, 도리어 산출하고 반사시켜 튕겨낸다. 나의 정념이 그녀의 눈빛이라는 호수에 메아리쳐서 나르시시즘의 그림자와 맞바꾸도록 하는, 앞에서 이야기한 벨라스케스의 거울처럼, 소녀들의 핸드폰처럼, 눈빛은 이미 인식된 내 모습을 투영하는 한 장의 거울이다. 그래서 그림 속 소녀는 그 거

울의 프레임이다. 화면을 넘어서고 가로지르는 메타적 응시. 동시에 여기로부터 나 자신을 또 다른 세계의 시점으로 되돌려 보내는 맹점의 각인체다. 내가 감각하는 '지금 여기'에 내가 포함되어 있음을 다시 확인하는, 그러한 형이상학적 관점들의 다양성을 세상 속에 꾸준히 집적시키고, 그로써 시차적 간극의 또 다른 이름을 실체적인 자기화로 번안해 내는 현상체이다. 실증적인 일관성도 갖지 않으며, 단지 그것에 대한 다수의 관점들 사이의 간극이라고, 라캉Jacques Lacan이 말하는, 이른바 감각의 실재계이다. 그녀의 모호한 눈빛으로 나르키소스의 호수에 비친 나를 바라보는, 나의 수많은 사유 사이를 매개하는 묘사체이다.

벤야민의 표현을 빌리자면 그녀의 눈빛은 '먼 곳에서 우리를 쳐다보는 별'처럼 내 아우라의 초점이 된다. 별자리를 보는 것처럼, 꿈꾸듯 먼 곳으로 빨려드는 듯한, 동시에 나와의 경계가 순간적으로 해체되는, 어쩌면 미메시스Mimesis의 시발점이다. 내가 바라보고 있는 것처럼 느낀다는 것은 시선의 교환을 통해 서로가 서로에게 다가가고 유사해진다는 것을 의미한다. 이러한 상호 과정 속에서 관찰자와 대상 모두가 조화로움을 산출하면 시선은 자연스럽게 일치하여 하나의 전체성을 만들어낸다.

> "대상을 아름답다고 느끼는 감성의 조건에는 반드시 두 가지가 필요하다. 개별적이고 특별한 측면들이 서로 어울려 하나의 전체를 만들어내는 개념의 필연성이 그 하나이며, 이 특수한 측면들이 통일성을 위해서뿐만 아니라 자기 자신을 위해 생겨난 부분들로서 가지는 자유의 외관이 나머지 하나이다."

진주 귀걸이의 소녀가 그림이 아니라 실존의 소녀로 나에게 다가온 개념적인 이유는 바로 여기에서 비롯된 것이리라.

36
어둠과 침묵의 아우라

'진주 귀걸이의 소녀', 그녀 눈빛의 마력은 무엇보다 잠자는 어린아이의 눈처럼 살짝 열려 있는 그녀의 입술, 즉 생생한 침묵에 있다. 그 오묘한 침묵이 내 시선으로 흘러들어 '반드시 무언가 어떤 것'의 표상으로, 그러면서 안타까우면서도 에로스한 아우라로 자리 잡는다. 그렇다. 침묵은 사유를 불러오고 그로써 표상의 원칙을 스스로 구축한다. 침묵…. 아무것도 아닌 그러한 무형의 표상 앞에서 우리의 사유는 살아 움직인다. 그 언어의 공백 속에서 춤출 수 있는 자유의 공간을 확보할 수 있다.

하이데거Martin Heidegger는 '없음'의 사유나 표상이라는 것의 논리적 모순을 지적하는 것으로 끝나는 것이 아니라 일상성이 깨진 가운데 현실에서 경험되는 현상으로서의 '무'의 아우라를 해명하고 있다. 즉 '무'가 '무화Néantisation'하는 것이다.

> "존재의 단순한 거부가 아니라, 거부하는 방식에서 거부되는 존재 자의 존재를 지시한다."

그의 주장처럼 '존재'와 '무'란 구별되면서도, 동시에 동일한 하나의 근원에 속한다. 기독교 신학에서 '무로부터의 창조'라고 말하는 '상대적인 무'와 다르지 않다.

서양의 존재적 관점으로 보더라도 '무'는, 니힐리즘Nihilism이나 진리의 단순한 결락이 아니라, 오히려 존재가 결여되어 있는 '무'의 장소야말로 존재의 진리가 형성되는 장소이며, 그런 까닭에 현대에 와서도 '무'란, 오히려 '존재를 더 경험하기'와 같은

등식을 성립시킨다.

에드문트 후설Edmund Husserl에 의하면 세계의 존재를 '무화' 시키는 극단적인 경우에도 의식의 존재는 영향을 받지 않고, 도리어 '무화'는 순수 의식의 상태를 보여주기 위한 방법으로서 정의되었다. 사르트르까지도 즉자적으로 존재하는 나를 분리시켜 대상화를 행하는 의식의 자유로운 활동을 '무화'라고 역설한 바 있다. 따라서 침묵은 자신으로부터 빠져나갔다가 되돌아오는 에코의 속성을 지닌 나르키소스와 같다. 이미지로부터 타인의 실체를 찾음으로써 동시에 자신의 실체를 찾는 스스로의 그림자, 또는 타인의 존재를 자신의 그림자와 맞바꾸는 반성적 자기의식이다. 결국 나르키소스적인 자아란, 자율성과 자유 가운데에서 스스로의 '확고한 긍지'를 일컫는다.

나르키소스로 말미암아 자아는 자유에 대한 의식, 자신이 타인들보다 위에 있다는 의식, 자아가 스스로에 대해 갖는 미美의식을 가질 수 있다. 그러한 자아는 타인에게 자신의 고유성을 가진 타자로서의 타자가 아니라 스스로에게로 되돌아올 수 있게 만드는, 스스로를 긍정하고 자신의 동일성을 다시금 발견케 만드는, 매개점으로 작용된다.

그리고 이때 타자는 자아와의 동일성을 확증하고 소모의 대상으로 전락한다. 그러면서 타인으로부터 분리된 자아는 자신과의 관계에만 몰두하게 된다. 무엇보다도, 자아가 스스로에 대해서 스스로 정한 반성적 거리를 만든다. 하지만 동시에 스스로 그 거리를 제거하기를 자신에게 요구하기도 한다. 거리를 정하는 동시에 오히려 거리를 제거하려는 분열적인 욕망을 가진다. 우리가 이미지와의 동일성의 늪에 빠지게 되는 이유는 여기에 있다. 흐르듯 다가갈 수는 있지만, 쉽게 빠져 나올 수는 없는, '진주 귀걸이를 한 소녀'와 같은 바로크적인 늪 말이다.

몇 년 전, 미국의 버락 오바마 대통령이 애리조나 총기 난사 사건 희생자들의 추모식에서 했던 연설이 화제가 된 적이 있었다. 연설 도중 오바마는 숨진 8살 난 여자아이의 이름을 언급하며 이렇게 말했다.

> "…. 나는 우리의 민주주의가 크리스티나가 상상한 것과 같이 좋았으면 합니다. 우리 모두는 아이들의 기대에 부응하는 나라를 만들기 위해…."

그리고 그는 왼쪽, 오른쪽을 번갈아 보며 깊은 숨을 내쉬고, 잠시 동안 침묵하다가 감정을 추스른 뒤 다시 연설을 이어나갔다. 연설이 중단된 동안의 잠시의 침묵, 그 순간은 짧은 시간이었지만, 청중은 강처럼 흐르는 침묵의 물결에 휩쓸렸다. 청중 모두가 딸을 잃은 부모의 심정으로, 증오와 폭력에 맞서자는 정의감, 이타심으로 서로에게 꼭꼭 달라붙어서 하나가 되는 것 같은 분위기를 만들었다. 침묵은 또 다른 침묵으로 이어졌고, 수많은 청중들은 그 순간 물에 잠긴 것처럼 고요해 졌다. 당시 뉴욕타임스는 이 '51초의 침묵'이 2년간의 재임기간 중 가장 극적인 순간 가운데 하나로 기억될 것이라고 하며, '가장 깊은 감정은 깊은 침묵 속에 있다'는 제목의 논평을 내놓았다.

적절한 침묵은 그 어떤 말보다도 좋은 웅변이라고들 말한다. 우리에게 프레젠테이션의 귀재로 알려져 있는 스티브 잡스도 가끔씩 슬라이드를 텅 비워 버리고, 말도 잠시 끊어버리는 재치를 발휘하기도 한다. 그 침묵의 순간에 청중은 다음에 무엇이 나올지에 대한 기대에 신경을 곤두세우며, 스티브 잡스가 의도하는 필연적 귀결에 스스로 동의하고 빠져든다. 그러한 침묵의 화법은 손쉬운 형식미나 스펙터클이 아닌, 드러냄보다는 부드러움과 너그러움을 담은 어떤 추상의 언어를 청중에게 구사한다.

연설 전문가들도 청중을 긴장시키는 가장 효과적인 비결에 있어서 눈 맞춤, 질문, 다가서기와 함께 적절한 침묵을 강조한다. 나폴레옹이나 히틀러도 청중 앞에서 한동안 침묵하다 연설을 시작하는 방법을 애용했다는 설이 있다. 침묵은 주장보다도 더 강한 마력을 가진다. 그러한 침묵의 공백이란, 오히려 대화의 상대를 연단 위에 올려놓는 것처럼, 듣는 이를 이야기의 중심으로 이끄는 이해할 수 없는 힘을 가진다.

'존재와 시간Sein und Zeit'에서 하이데거의 인용을 보더라도 자신을 드러내는 욕구의 계기로서 말이 가진 그 본질적 가능성은 침묵에 의하는데, 어떤 사항에 대하여 타자에게 좀 더 명확하게 자기를 표현하는 길은 끝없이 이야기하는 것보다도 침묵으로서 좀 더 본래적으로 이해시킬 수 있다는 것이다.

> "세간으로 퇴락하여 수다스러움 속에 몸을 두고 있는 나답지 않은 나를 향한 내면의 목소리는 언제나 뭔가 꺼림칙하다. 그것이 침묵이다. 하지만, 이 침묵의 목소리는 분명히 나다운 나를 위한 가능성을 가지고 있다. 침묵은 그 목소리로 자기 자신을 불러들인다."

> "존재는, 혹은 존재의 집인 언어는, 말없는 목소리로 또한 침묵의 울림으로 인간에게 호소한다. 그것은 성급한 표명이 아니라 침묵의 방식으로 알리며, 또한 호응시킨다."

침묵은 하이데거식 사유에 전체적으로 기반한다. 침묵의 목소리로 말하는 세계 내지 존재의 호소에 응대하여 작동되는 언어, 그러한 침묵은 언어를 본질적으로 포위하고 언어와의 상호전환을 이루어낸다. 이러한 침묵으로서 언어의 구도는 자기에게 적극적으로 결부되는 가운데, 더욱 명료해진다.

오래전 텔레비전 광고에서 우연히 보았던 소니SONY의 광고가 생각난다. 아무 소리도 들리지 않는 상태에서 한 소녀가 다

소곳하게 눈을 감은 채 이어폰을 끼고 있고, 묵음 상태에서 화면 가득 확대된 백지장 같은 소녀의 표정은 아무런 움직임도 없이 몇 초 동안 이어진다. 그러다가 한 방울의 눈물이 눈에 어리고 볼을 타고 흐른다. 그리고 화면에는 'SONY'라는 자그마한 자막이 잠시 비춰졌다가 곧 사라진다. 광고는 그렇게 끝난다. 개인적으로 너무 인상적이어서 다시 한 번 보고 싶은 마음이 간절했지만 그러지를 못했다. 20년도 넘는 시간이 지났지만, 지금도 나는 그 짧은 광고 한 토막을 가끔 떠올린다. 얼굴이 하얀 일본 소녀의 눈물과 그 기술적 침묵이 아직도 생생한 여운으로 남아 있다. 다소곳한 침묵과 눈물 한 방울, 과연 그 이어폰에서 어떤 소리가 들렸을까를 생각해 보면 어느 순간, 나의 온갖 미적인 감수성과 상상들이 동원되고, 그 침묵을 메우고 있는 나 스스로를 의식하게 된다. 그 침묵의 공백을 관찰자인 내가 완성시켜 내는 개념이다. 그리고 그것을 메우는 나의 미는 계속 살아서 이어지고 또한 변한다. 20년 후의 지금까지 말이다.

이처럼 침묵의 언어를 예술로 활용한 사례들은 생각보다 많다. 1972년에 보스턴 하버드 광장에서 존 케이지John Cage가 연주했던 '4분 33초4'33" by John Cage'라는 작품은 무엇보다도 음악이 전제하고 있어야 할, 소리라는 절대 조건을 파기한 특이한 사례로 지금까지 회자되고 있다. 수많은 인파가 그와 그의 피아노를 둘러싼 가운데, 광장에 놓여 있는 그랜드 피아노 앞에서 존 케이지는 피아노 위에 악보와 시계를 올려놓고 열려 있던 덮개를 덮고는 동안 아무것도 하지 않고 정지한 상태로 앉아 있다. 그리고 총 3개의 악장을 구분하며 피아노 뚜껑을 열고 닫는 행위를 진지하게 되풀이한다. 1악장 33초, 2악장 2분 40초 3악장 1분 20초, 그렇게 모두 4분 33초의 시간이 흐른 후, 그는 다시 덮개를 열면서 공연을 마친다. 4분 33초, 그는 그 시간 동안 소

4'3"

John Cage

Allegretto ♩ = 0

Piano

Copyright © Derp Music Production

존 케이지의 4분 33초(4'33"), John Cage, 1952
4'33", John Cage, 1952

리를 연주를 한 것이 아니라, 침묵이라는 연주를 행위한 것이다. 근사한 연미복을 입고 피아노 앞에 앉은 음악가의 연주를 기대했던 관객들은 피아노 소리가 아니라 자신들이 만들어내는 미세한 소음을 듣게 되는 역설적인 상황을 경험해야 했다. 피아노가 놓여 있는 무대의 공간이 아니라, 관객의 공간에서 들리는 의자의 삐걱거림, 소심한 기침소리, 목청을 다독이는 소리, 옆 사람이 움직이는 소리, 미세한 바람소리, 자신의 숨소리 등을 경청해야 했다.

음표라는 주인공에 가려져 부가적인 역할만을 해야 했던 쉼표에 대한 재해석, 연주자의 연주에 가려져 있던 관중이 내는 다양한 소리에 대한 우연한 인식, 4분 33초 동안의 연주자와 관중들 사이의 팽팽한 긴장감은 음악이란 무엇인가에 대한 본연한 질문을 관중들에게 던졌다. 그리고 그 모든 것은 관객 스스로의 문제로 전이되고 사유화되었다. 쉼표만으로 가득 채워진, 그럼으로써 텅 비어 버린 연주의 실체는, 그의 첫 연주회를 직접 경험한 어느 평론가의 표현처럼, 음악의 다다이즘, 무의미함의 의미를 암시했다. 몸과 환경이 마찰을 일으키는 소리, 내면의 기대와 열정이 움직이는 소리의 지속, 그리고 관객 스스로의 권태로움이 자아내는 소리를 관객 스스로 듣도록 한 것이다.

이런 이상한 음악은 존 케이지의 대표작이 되었다. 많은 논란을 불러일으켰으며, 대중들에게 의미심장한 인상들을 남겼다. 그리고 백남준도 자신의 비디오 아트 작품 '필름을 위한 선Zen for Film'에서 '존 케이지에게 헌정A Tribute to John Cage'이라는 장면을 포함시킴으로써, '이것은. TV를 위한 선禪이다. 지루함을 즐겨라', '당신의 오른쪽 눈으로 당신의 왼쪽 눈을 보라'와 같은 문구들을 화면에 추가하였다.

쉴 새 없이 돌아가는 영사기가 비추는 반대편 벽에는 하얀색

아홉 번째 이야기

의 화면이 투사되고, 그 하얀 화면은 텅 비어 있다. 정확하게 말하면, 그 화면에서는 어떤 흔적과 자국들만이 빠르게 나타났다, 사라지고를 반복할 뿐 우리가 영화에서 기대하는 소리나 이미지는 존재하지 않는다. 돌아가고 있는 필름에는 아무것도 녹화되어 있지 않은 상태다. 이 작품은 카메라의 촬영 없이, 16mm 셀룰로이드 필름만으로 되어 있는 영화 아닌 영화로 만들어졌다. 비어 있는 필름을 계속 영사하다 보면 시간이 흐르면서 영사기의 렌즈와 필름에는 먼지가 쌓이고 필름에는 긁힌 자국들이 생기는데, 이러한 먼지와 스크래치가 빛의 입자와 어우러져 화면에 나타나고, 그런 이미지가 바로 작품의 내용을 이룬다. 백남준의 작품이라고 하면 흔히들 떠올리는 화려하고 현란한 비디오 콜라주와는 다른 형식이다. 셀룰로이드라는 영화의 물질적 기반을 여실히 드러내면서, 아무 일도 일어나지 않은 채 흘러가는 시간을 더욱 또렷하게 느끼도록 해주었다. 그래서 이 작품은 영화가 조형의 예술이자 시간의 예술이라는 점을 우리에게 알려준다. 또한 빛의 원천을 들여다보며 동시에 그 빛이 만드는 영화를 보게 함으로써 우리에게 규범과 관습에 얽매인 귀와 눈을 자유롭게 열라고 충고해 준다. 미디어와 신체가 오롯이 서로를 투과하는, 그 시공간의 좌표에서 신체에 대한 자각은 더 예리해지고, 어쩌면 이것이 바로 이 영화에 담긴 응시의 미학이자 선의 수행일 수 있다는 사실을 주지시킨다.

침묵, 소리 없음, 비어 있음과 어둠은 예술에 있어서, 듣는 행위, 보는 행위를 더욱 예민하고 촉각적으로 현현시킨다. 빛과 먼지, 영사기의 움직임과 소리, 그리고 우리의 신체가 그 물리적 공간에서 우연에 의존하며 벌이는 상호작용, 흥미롭다가 지루해지고 다시 흥미를 느끼다가 지루해지고, 또다시 흥미로워질 테니 견뎌보라는, 그러면서 무차별적으로 주어진 자기 감각의

총체를, 침묵된 현상 속에서 직접 수행해 보라고 권유한다. 철학자 김상봉이 말하는 것처럼, 진정한 감각이란 사물들이 쉼 없이 흩어져가는 허와 무의 공간, 세계의 타자와 마주하는 데에서 오는 반전反轉의 충격과 고통에 기인한다.

나와 세계의 만남은 지극히 그러한 경험적인 통로로부터 시작된다. 부재를 알리는 감각, 즉 머리를 치는 충격, 어지러움, 칠흑 같은 어둠, 한 방울의 눈물이야말로 침묵과 부재로서 우리에게 산출되어 들어오는 진정한 감각의 언어다. 또한 그렇기에 '진주 귀걸이를 한 바로크 여인'의 눈빛, 또는 '소니 소녀'의 침묵은 우리에게 자아를 뒤흔드는, 주변성을 알리는 징후가 되고, 비로소 내가 세계의 빈자리로 들어가는 에피스테메Episteme, 즉 인식의 무의식적인 체계가 발동된다.

우리의 존재의식은, 그리고 사유는, 없음에서 벗어난 절대적인 순수 존재를 지향하지 않고, 있음이 아무리 애를 써도 자기에게 동화될 수 없는 영원한 타자인 없음을 향해 나아간다. 그래서 마주하는 것, 그 배면의 허와 무를 통해서, '그것'이 아닌 진정한 '너'가 발견될 수 있다. '그것'은 누구나의 '그것'이다. '그것'은 르네상스의 고전주의적인 통상성으로부터 수렴된 '너'일 뿐이다. 즉 진정한 '너'는 나와 마주하고 있는 '너'이다. 그래서 '그것'은 모두의 '너'이며, '나'에게 마주 선 또 다른 '나', 그것의 이름이야말로 오직 '너'이다. 마찬가지로 '나'도 '그것의 나'가 아닌 '너'를 통한 '나'일 때 진정한 '나'일 수 있다.

몰아적 조응

단색 사진이나 단색 영상으로 일컬어지는 모노크롬Mono-
chrome 예술을 미술에서는 한 가지 색이나 같은 계통의 색조를
사용한 화면예술, 즉 단색화라는 장르로 구분한다. 20세기 후반
부터 현대 회화를 중심으로 이런 단색 회화의 경향은 특히 많이
나타났다. 색채를 통해서 배어나오는 인간의 감수성을 모두 배
제한, 이른바, 하드에지 페인팅Hard Edge Painting이나, 형태와 색
채의 극단적인 절제를 표명한 미니멀 아트Minimal Art 등이 그 대
표적인 예다. 기하학적인 무채색을 통해 추상화의 가장 극단적
인 화면을 통해서 예술이 향유로서의 미가 아니라 철학적 사유
의 대상으로까지 몰고간 카지미르 말레비치Kazimir Severinovich
Malevich를 필두로, 공간을 가로질러서 빛나는 형태의 미학적 쾌
감을 제안한 루시오 폰타나Lucio Fontana, 청색의 단색조 화면을
통해 푸른 하늘과 같은 비물질성을 회화화한 이브 클라인Yves
Klein, 무의미한 단색 화면을 통해 무념무상의 경지를 개척한 아
돌프 라인하르트Adolf F. Reinhardt, 로버트 라이먼Robert Ryman 등
이 대표적인 단색회화 작가들이라 볼 수 있다. 이들 작품 대부분
은 완벽하게 감정이 여과되었다는 호평을 받는 반면에 지나친
결벽증에 의한 삭막한 공백에 불과하다는 비판도 많다.
　하지만 이러한 단색 회화는 자아의식의 감성적 표출을 중시
한 종래의 예술 개념과는 본질적으로 다른, 그리고 인간 내부의
원초적 열기를 무아의 경지에서 발산하는 추상표현주의와도 차
별된다. 지극히 엄격하고 절제된 감정의 비개성적 화풍을 추구

블랙 스퀘어(Black square), Kazimir Malevich, 1913

예상된 공간 개념(Concetto Spaziale Attese), Lucio Fontana, 1965

KB Godet, Yves Klein, 1958

추상회화(Abstract Painting), Adolf F. Reinhardt, 1958

했다는 점에서 모더니즘 이래 끊임없이 추구되어 온 회화의 본질에 대한 관심을 최고조로 올려놓았다. 무엇보다도 소재 자체의 사물성 탐구에 역점을 둠으로써 비예술적 개념을 예술화시켰다.

우리나라에서도 1970년대 무렵, 모노크롬 회화가 젊은 작가들을 중심으로 성행한 적이 있었다. 하지만 서양에서처럼 다색화에 대한 반대가 아니라, 말하자면 물질을 정신세계로 승화시킴으로써 자연을 중성적으로 수용하는 동양의 정신적 특수성을 나타내는 방식으로 진행되었다. 서양의 모노크롬이 일종의 '텅 빈 회화'라면, 한국의 단색화는 동양적인 정신성에 기인하는 무위적인 의지의 충만함을 표방한다. 서양의 모노크롬처럼 표현을 극대화하기 위한 침묵적 형태가 아니라, 자연에 의한 중용적 정신을 내포시키는 개념이다. 그리고 여기에는 일정하게 반복되는 행위와 호흡이 동반된다. 그래서 단순함과 간결함을 통해 예술적인 기교나 각색을 최소화하여 사물의 근본, 즉 본질만을 추구하려는 미니멀리즘Minimalism의 문화적인 흐름과는 근본적으로 구분되어 보인다.

그렇다면 이처럼 근본적으로 다르게 나타나는 두 문화의 회화적 경향도 정신이나 철학적인 차이에서 비롯된다고 볼 수 있을까. 이렇게 생각해 보자. 앞에서도 설명되었던 데카르트의 '코기토'는 서양의 근대, 즉 르네상스 혁명을 지배하였고, 지극히 자아 중심적이며, 시각 중심적인 사고의 소산에서 비롯되었다. 주체와 객체, 마음과 몸을 대립적, 이원적으로 파악함으로써 '나'라고 하는 주관적 관점에서 세계를 바라보고 재단하며 지배하려는 개념이라 할 수 있다. 다시 말해, 이러한 우월적인 시각 중심주의는 크레이그 오웬스Craig Owens의 지적처럼 몸의 물질성을 거부하고 소외시키는 고도의 지성주의를 함축하고 있다.

무제(Untitled), 권영우, 1983

몸으로 느끼는 촉각성이란 전통적인 견지에서 천한 감각이므로 '코기토'의 입장에서 볼 때 촉각이란 시각에 비해 어딘지 모르게 불안정한 감각이라는 통념을 가지고 있다.

그리고 한국의 단색조 화가들의 작품에서 나타나는 특징은 1960년대식의 추상, 즉 순수조형이라는 서구로부터의 무비판적 수용이라는 편견도 깔려 있다. 모더니즘이라는 거대한 서구의 엘리트주의가 형성하는 세계적 기조에 편승한다는 해석이다. 하지만 70년대에 다다르면서 우리 나름의 독자적인 '비물질주의'가 표방되고 그럼으로써 평면개념을 우리만의 특수한 양식으로서 응용하기 시작했다.

이른바, 반복되는 덧칠과 행위에 의해 표면을 무화의 구조로 환원시키는 김기린이나 최병소의 작품과 같은 많은 현대작가들이 비물질화 현상이라는 독특한 회화론을 앞 다투어 시도했고, 이를 통해 화면의 '중성구조'라고 할 수 있는 정적이고 명상적인 물성의 관조성을 실현해 냈다.

일루션적인 요인과 색채를 포함한 정적인 감정을 배제하는 이러한 작업들에는 회화의 가장 기본적인 평면의 물질적 구조를 현재화하려는 의도, 즉 평면을 극단적인 중성적 색채로 단순화시킴으로써, 정신의 무위성을 화면에 몰입시키려는 의도이다. 비물질주의를 재규정하는 우리 나름의 고요한 태도, 또는 정신을 지칭하는 것으로서의 범자연주의적인 배경은 여기에서 비롯되었다고 볼 수 있다.

"그것은 한국적인 자연관과 밀접한 관계를 가지고 있으며, 자연에의 순응, 자연과의 몰아적 조응에서 유래된 것으로 생각할 수 있다. 사실 한국인은 인공적인 것, 꾸며진 것을 기피하고 소박함을 사랑한다. 그것은 바로 고유성의 세계이며 형태나 색채에서 가능한 한 인위성을 배제하는 정신적 원천의 재발견이며 범자연주의적 자연

관으로의 회귀이다. 그리하여 미니멀아트적인 경향의 미술에 있어서 한국은 그것을 서구 현대 미술의 맥락에서 포착하지 않고 고유하고 근원적인 정신의 발로로서 받아들이고 있기 때문이다"

일본의 평론가 나카하라 유스케中原佑介가 적고 있듯이, 한국의 모노크롬 회화의 독자적 근거인 범자연적 내지 일원론적 세계관은, 주로 색채에서 느껴지는 정신적 특질에서 탐구되었다. 이 점은 한국적 단색 회화가 색채에 대한 표명, 즉 반색채주의를 넘어서 회화에 대한 관심을 색 이외의 것에 두게 하려는 의도이다. 아울러, 단색이란 단순한 하나의 빛깔 이상이며, 동시에 빛깔 이전의 어떤 정신이나 우주 그 자체, 그 어떤 물리적 현상으로도 받아들여질 수 없는, 스스로를 구현하는 모든 가능성에 대한 모든 생성점이라 할 수 있다.

그것은 말하자면, 정신성과 결부시켜 해석되어야 하는, 원초적 상태의 무색 속에서 자연의 그 이름 없음과, 정신 앞에서 고개 숙이는 겸허한 자연관, 또는 물질관을 여실히 나타낸 것이라고 풀이될 수 있겠다. 한국 모노크롬 작품들에서 보이는 담담한 표정, 비활성, 구수한 맛, 자연미란 이런 점에서 서양이나 일본 미술에서 보이는 정교한 인위성, 금속성, 표면감과는 구별될 수 있으며, 그리고 바로 여기에서 모노크롬의 한국적 특수성이 발현된다.

일반적인 캔버스나 종이 대신 신문지나 광고 전단지, 또는 잡지의 표면에 연필이나 볼펜으로 빽빽하게 선을 긋는 반복 작업으로, 김이나 까맣게 타버린 표면 같은 화면을 만들어내는 최병소의 작품은, 시각적인 의미보다는 노동 집약적인, 다시 말해 무위적인 수행의 결과로 받아들여진다. 얇고 연약한 신문지라는 표면은 무수한 볼펜 자국으로 인하여 닳을 대로 닳고, 결국은

무제(Untitled), 최병소, 2008

신문이라는 물성을 잃어버리는 상태에 이른다. 특히 가늘고 진한 볼펜자국들의 무수한 겹침으로 인해서 형성된 검은 화면의 미묘한 질감과 미묘한 광택은 종이가 아니라 금속판이 아닐까 하는 착각이 들게 한다. 신문지라는 일상적인 사물의 개념을 넘어서 추상적인 물성으로 존재의 고유성을 치환시키는 개념이다.

매일 매일의 기사를 담아내는 신문지라는 존재란, 그 시대의 사회적 정치적 문화적 사건들을 보여주는 소통의 매체이면서 때로는 이념과 상황에 편향된 시선으로 사실을 과장, 축소하거나 또는 권력의 압력으로 현실을 왜곡해 버리는 특성을 가지고 있다. 하지만 화가는 그런 신문이라는 사물을 지워 나감으로써, 읽을 수 없는 신문으로 그 용도성을 폐기해 버린다. 새까맣게 변해버린 그의 검은 신문지는 그리기인 동시에 지우기이며, 채우기인 동시에 비우기이고, 의미이지만 무의미이다. 선을 그리지만 글자를 지움으로써 의미를 무화시키지만 그것은 애초에 아무것도 없는 서구적 무의미의 개념과는 본질적으로 다른 '인식되어야 할 없음'을 역설하고 있다.

신문지 위로 무수히 선들을 겹침으로써 이미지를 무화구조로 환원시키는 행위 그 자체, 그로 인해 생성과 소멸의 순환을 함축시키는 무위적인 선긋기는 화면을 뒤덮고 있지만 그렇다고 그것을 신문지, 즉 신문에 기록된 세상에의 공격과 파괴로 볼 수는 없다. 오히려 원래 이미지를 완전히 덮음으로써, 또는 훼손시킴으로써, 이른바 시선의 몰아적 조응을 가능케 하여 세상에 대한 무위적인 관조를 유도시키는 개념이다. 다시 말해, 들뢰즈의 표현처럼 '한 층에서 현실화되고 다른 층에서 실재화되는 바로크의 공간'처럼 아래층의 신문지와 그 위를 뒤덮은 무수한 검은 선들의 화면은 이상적인 분배일 뿐만 아니라, 동시에 상응관계로서 끊임없이 하나를 다른 하나에 연관시킨다.

"한 층에서 현실화되고 다른 층에서 실재화되는 바로크 공간의 구조는 두 층위의 구분과 배분에 있다. 사람들은 플라톤주의의 전통 안에서 셀 수 없이 많은 층과 또한 계단으로 된 세계를 알고 있었으며, 계단의 매 층계에서 대면하는 상승과 하강에 입각한 계단으로서의 우주 속에 살고 있었다. 하지만 바로크는 두 층으로만 되어 있는 세계, 그리고 상이한 체제를 따르는 두 측면으로부터 반향反響되는 주름에 의해 분리된 우주 속으로 사람들을 이끌었다. 이것은 바로크의 가장 큰 공헌이다."

보이지 않는 것들의 조화

모노크롬 화가들이 말하고자 하는 비움이나, 공空의 개념은 결론적으로 동양의 '무無'의 관념에서 상론될 수 있다. 그리고 그것은 자연과의 이해관계에서 비롯되는, 즉 자연을 바라보는 본연하면서도 궁극적인 시선의 문제와 상관된다. 서양의 존재론적인 차원에서의 '없음'이란, 그냥 없는 것으로 전형화 되지만, 동양에서의 '없음', '무'라는 것은 단순하게 무엇이 부재하는 차원이 아니라, 그것은 언제든지 다시 있을 수 있는 가능성을 전제한 '없음'이다. 이를테면 빈자리. 또는 어둠 속에 잠겨서 다만 아무것도 보이지 않을 뿐인 까만 풍경, 이런 것들은, 한마디로, 없지만 있음이 전제된, 없는 것을 제외하는 '없음'으로 이해될 수 있다. 그래서 그러한 없음은 '언제든지 다시 채워질 수 있는 없음'이다.

고대의 동양인들은 그러한 무를 창조의 에너지원으로서 새로운 생성을 부추기는 힘이라고 믿었다. 그리고 그 힘이란, 바로 '기氣'로부터 발현되었다. 새로운 창조로 작용될 수 있는 근원으로서 이러한 '기'야말로 만물을 형성하며, 세상이 계속 존재할 수 있게 하는 원동력, 그 자체로서 본질을 이끌어 나갈 수 있는 정신적인 척도였다.

하지만, 존재의 있음과 없음의 문제는 비단 동양의 전유물만은 아니었다. 플라톤도 그의 글 '소피스테스Sophistes'에서 존재와 무에 대하여 언급한 바 있다.

"있지 않은 것은 적어도 어떻게든 있어야 한다."

어쩐지 이 말은 금방 듣기에도 동양의 '없음'과는 본질적으로 다른 부류의 무엇으로 다가온다. 요컨대, 있지 않은 것을 말할 때, 우리가 생각하는 '있는 것'과 대립되는 무엇이 아니라, 단지 없는 것, 단지 다른 것, 또는 단지 상이한 것만을 지칭하는 것처럼 들린다. 플라톤이 말하는 '무' 또는 '비존재'란 모범적이고 올바른 것의 타자, 참다운 존재의 타자로서의 '없음'이다. 그래서 서양의 '없음'이란, 기본적으로 존재의 논리적 부정에서 출발하며 존재에 대한 실존으로만 작용되는 '무'이다.

서양철학의 근간은 '없음'보다는 '존재'에 기반한다. 철학이란, 곧 존재하는 만물의 원천과 근거에 대해서 관심을 가지는 것, '왜 존재 하는가'에 대한 질문의 답이다. '왜'라는 질문이야말로 바로 만물의 원천, 근거를 겨냥하고 있기 때문이다. 그래서 '없음'이란 질문의 대상으로 떠오를 수 없는, 파르메니데스Parmenides도 말했듯이 "존재하지 않는 것에 대해선 사유할 수도 없다"는 논거를 형성시킨다. '없음'이라는 것을 생각의 대상으로 삼는 것 자체가 어리석음이고 모순일 따름이다.

하지만 라이프니츠의 생각은 이것과는 전혀 달랐다.

"존재하는 것은 차라리 무가 아닌가. 왜 무가 아니고 어떤 것이 존재하는가."

그의 논문 '자연과 은총의 이성적 원리'에서 던져진 이 질문은 서양철학이라는 고목을 뒤흔드는 거센 태풍으로 작용되었다. 하이데거도 언급했듯이 이 질문은 '존재'와 더불어 '무'를 겨냥하고 있는 것 같다. 존재에 대한 사유의 바깥으로 '무'를 몰아내는 순간, 이미 '무'를 사유하고 있는 것이 아닌가라는 의문. 아

울러, 존재하는 것을 사유한다는 것이 '무'를 사유하는 일과 떼어서 생각할 수 없는 일이 아닌가라는 의심이다. 동시에, 우리는 차라리 왜 '무'가 아닌가라는 라이프니츠의 이 질문에 대하여, 존재함의 근본에는, 존재함이 필연적이지 않고, 존재하지 않을 수도 있다는 가능성을 내포하는, 막연하고도 소심한 어떤 대답을 떠올리게 한다.

이렇게 생각해 보자.

> "나는 왜 태어났을까. 그리고 어떻게 존재하게 되는 것일까."

어찌 보면 이 질문은 필연적인 사건에 대한 물음처럼 보이지 않는다. 이 물음에는 '내가 태어나지 않았을 수도 있었던 것이 아닐까'라는 본연한 질문을 내포하고 있기 때문이다. 신의 아들처럼 필연적으로 태어난 인간이란 없으며, 모든 존재함이란 '무'의 가능성을 내포하고 있기에, 그리고 존재하지 않을 수 있는 가능성의 존재가 바로 나 자신일 수도 있기에.

라이프니츠는 어느 날 하나의 조각상을 들여다보면서 이렇게 말했다고 한다.

> "이 다음에 만들어질 조각상은, 조각되는 대리석 안에 이미 내포되어 있을 것이다. 이런 모든 관념은 현실적으로는 없는 것 같지만, 잠재적으로는 인간의 마음속에 이미 내포되어 있는 모든 가능성이다. 그래서 없음이란, 오히려 근원적으로 존재자의 본질 자체에 속해 있는 질서이다."

모든 가능성으로 연결되는 존재의 그러한 순리야말로 앞에서 살펴본 라이프니츠의 모나드가 갖춘 예정된 질서의 속성이라 할 수 있겠다. 그의 형이상학이 더 이상 분절될 수 없는 궁극적인 실재를 지시하는 것도 마찬가지의 이유에서다. 그의 모나

드는 이 세계가 없음으로 가지 않기 위해 꼭 필요한 조건을 갖추며, 모나드 자체가 이미 그 안에 완전한 질서를 가지고 있음과, 우리가 현실에서 가질 수 있는 모든 가능태들을 스스로 안고 있다는 뜻이다. 현실적으로 경험하고 의식하게 되는 것은 우리가 능동적으로 찾아가는 것이 아니라, 주어진 것에 대하여 경험하고 있을 뿐, 우리는 각자에게 주어진 운명의 필름을 돌리고 있는 모나드들 간의 '예정된 조화'의 형상들이고, 그 결과는 우리의 살아 있음을 비롯한 모든 종류의 모습들로 현상된다.

그리하여 그가 말하는 모나드의 세계관은, 세상을 느끼는 자아와 그렇게 지각되는 세계를 대상으로 끊임없이 의식되고, 또한 그렇게 느껴지는 '대상의식'을 다시 자신에 대한 의식으로 발전시켜 나간다. 무엇보다 타자에 의한 대상의식과 자아에 대한 자기의식을 동시에 포함하는 이러한 이중의식은 시공간의 의식과 병행한다. 그리고 모나드의 그러한 내적인 지평의식을 수반하는 표상 자체를 라이프니츠는 '사유'라고 단정했다. 인간은 그러한 사유를 통해서 자기성찰, 즉 반성을 이끌어내고 대상을 관조하게 된다는 것이다.

그처럼 인간의 정신은 진리를 인식할 뿐만 아니라, 진리의 자리를 끊임없이 만들어내고 변화시킨다. 즉 인간이란, 단지 하나의 인식을 받아들이는 수동적인 능력을 넘어서, 스스로의 내면으로부터 진리를 생성해 내는 능동적인 작용 능력을 가진다. 우리가 능동적일 수 있고, 자유로울 수 있는 궁극적인 원인도 따지고 보면, 이러한 자기 가능성과 생성의 힘을 갖춘 생명체로서의 본성과, 그로써 끊임없이 세계를 느끼고, 이해하고, 통찰하며, 감각과 기억을 가지는 영혼으로 존재할 수 있는 원인이다.

세계 전체가 인간이 가진 본연의 자연 본능을 통해 서로 조화되며, 그러한 질서 의식을 통해서, 개인에 있어서나 전체에 있어

서 의미심장한 목적 관계를 얻게 된다. 만물의 이치가 이처럼 미리 정해져 있다는 예정조화야말로 개개의 존재를 독립적으로 존재시키는 동시에 전체의 질서와 관계 맺도록 서로가 서로를 조화시켜 나가는, 이른바 불교에서 말하는 세상을 덮는 인드라망의 그물, 그 가장 자리에 무수하게 달려 있는 구슬들의 상호 비춤처럼, 끊임없이 맺어지는 관계로서 내가 존속할 수 있게 된다.

39
감각 속에 잠긴 형상

언뜻 우리 곁에 스쳤는가 싶어서 쳐다보면 사라졌다가 다시 반대편에 어느덧 나타나서 마치 우리 주위를 맴돌며 좇아다니는 환영들처럼, 모나드는 주변자로서, 결핍된 존재로서, 세계의 무의미를 홀로 감당할 수 없어서 타자를 불러들이고 의존하기를 반복한다. 눈으로 읽을 수 없는, 어떠한 일관성도 없이, 단지 그것에 대한 다수의 관점들 사이의 간극을 구축해 나간다. 그러면서 굴절과 물리성이 사라진 모호한 존재의 형상을 심연의 늪으로 빠뜨린다.

이야기를 앞으로 잠시만 되돌려 보아야겠다.

뵐플린이 정의한 '르네상스와 바로크 회화의 비교'를 되짚어 보면, 결국 그 두 가지를 경계 짓는 기준은 무엇보다도 분명함으로부터 모호함으로의 변화에 있다. 그것을 이해하기 위해, 우리는 바로크 회화 속에 표현된 어둠과, 뒤틀린 공간의 이중 구조에 주목했었다. 그리고 만약 누군가 우리에게, 브론치노나 보티첼리, 다빈치와 같은 르네상스 화가들이 완성해 놓은 그림을 바로크식으로 바꾸어 보라고 한다면, 붓에 검은 물감을 잔뜩 묻혀서 화면의 절반 이상을 문질러 버리면 된다는 요령도 터득하였다.

바로크 회화는 눈으로 보이는 외부적인 형상에서 출발하여, 그 형상의 허상적이고 구태의연한 드러냄을 벗어버리고 본질적인 내부의 핵으로 들어가려는 묘사의 방식을 도입했다. 그리고 그 형상이 가지고 있는 완전한 상태로의 정지, 즉 정태성과 작품에 대한 의미와 목적을 빌미로 사유의 생성을 제거하는 고전적

개념의 집착과 권위를 떨쳐 내기 위하여 형상을 배경에 잠기게 하고, 흐리게 하며, 구조를 뒤틀었다. 무엇보다 형상이 가지고 있는 윤곽을 지웠다. 그럼으로써 물리적이고 현실적인 시선의 관성을 뒤틀었다. 형상이 가진 미의 초점을 작가에 두지 않고, 감상자 개별에게 대응되게 함으로써 이미지를 '자기화'시켰다. 존재의 최종적인 소실점이 감상자에게로 회항하게끔, 존재가 최종적인 완결상태로 안착되지 않도록, 끝없이 기존의 자리를 내어주도록, 개념들의 운동과 변형과 궤적을 위치 이동시켰다. 때문에 바로크 회화에서는 더 이상 정신의 의미작용이 아니라, 감각의 기능으로, 자명한 해석은 실험으로 조응되고, 담론의 논리가 아닌 감각의 논리로 이행된다. 그리고 어둠적인 미학을 통해서 개별적이지만 일정한 위계질서를 갖추면서 더불어 상호연관성 안에 놓여 있는 존재의 시간성, 즉 '지금 여기'를 내세운다. 형상의 온전한 외면을 넘어서는 시각화된 침묵의 묘사를, 형상성에 대한 본연한 물음을 우리에게 던진다. 그리고 감상자의 신경계에 자리 잡히게 될 형이상학적 충격, 시간적 충격, 즉 회화의 재료로 포함될 감각적 사건을 감상자 스스로에게 넘겨준다. 그러면서 존재의 생성과 유사성을 스스로 대립시키도록 좌시한다. 차이적 관계들에 의한 상호적인 단정이 아니라, 차이에 의한 대상의 완결이 아니라, 평면의 경계를 긋는 선의 형태를 발견하지 못하도록 방해한다.

따라서 바로크의 어둠에는 감상자가 들어올 공백과 형상들의 끊김, 이격, 잠김, 반사, 굴절의 모습을 잠재하고 감각의 불안정을 야기시키는 동요를 불러온다. 그러면서, 들뢰즈의 표현에 따르자면, 심리학적인 이유, 즉 의식적인 각각의 지각은 자기 스스로를 예비하고 구성하며, 또한 뒤따르는 무한히 많은 세부적인 지각들을 함축한다.

"우주론에서 미시적인 것으로, 또한 미시적인 것에서 거시적인 것으로."

자신에게 속해질 수 있는 모든 속성을 내재하며, 변화의 종류와 흐름에 따라 자신의 속성이 다르게 표출된다는 라이프니츠의 모나드처럼, 바로크 회화의 형상들은 감상자 각자에 대응하는 감각적 여운의 꼬리를 달고 있으며, 그 꼬리는 프레임 밖의 영역으로 이어지는, 다시 말해서, 하나의 지각이 다른 지각으로 이행되는 그러한 지각들의 교행交行으로 말미암아 감각의 자극을 유발시키고, 또한 연장시킨다.

들뢰즈는 말한다.

> "자극은 닫힌 모나드 안에 있는 세계의 표상자이다. 망보는 동물, 망보는 영혼은 현재의 지각 안에 통합되어 있지 않은 미세 지각들이 언제나 있다는 것을, 게다가 이전의 지각 안에 통합되어 있지도 않았고, 또한 생겨나는 지각에 영양을 공급하는 미세 지각들이 언제나 있다는 것을 의미한다."

우리의 경험, 즉 지각 속에 잠재된 형상의 패턴은 항상 온전한 상태로 존속한다. 바둑판의 절반이 보자기에 가려져 있어도 바둑판 전체의 패턴을 그대로 상상할 수 있는 것처럼, 우리의 지각은 감지되지 않은 부분들도 포함되는 전체를 포착할 때처럼, 세계의 총합산을 이미 잠재하고 있다.

"그래, 바로 그것이지!"를 자아내는 것이다.

라이프니츠의 모나드는, 결국, 그러한 차원에서, 바로크를 르네상스의 고전적 개념의 회화와 구별 짓는 궁극적인 철학의 원인을 제시한다. 이렇게 생각해 보자. 이데아의 개념을 살펴보 자면, '알다'라는 뜻의 그리스어 '이데인Idein'에서 비롯되고, 원 래는 '보이는 것', 곧 형태나 모양을 지시한다. 고대 그리스 사 람들은 '보다'라는 뜻의 동사 '에이도Eido'에서 비롯된 '에이도 스Eidos'와 이데아의 의미를 구분해서 사용했다고 한다. 둘 다 '형태'라는 의미를 지니지만, 에이도스가 구체적으로 현상되고 감각되는 사물의 형상을 가리킨다면, 이데아는 육안이 아니라 마음의 눈으로 통찰되는 사물의 순수하고 완전한 형태를 가리 킨다. 곧, 이데아는 인간이 감각하는 현실적 사물의 원형으로 모 든 존재와 인식의 근거가 되는 항구적이며 초월적인 실재이다.

'보다'라는 동사가 명사형으로 바뀌어서 생겨난 이데아의 정 확한 뜻은 '보이는 것'을 의미한다. 그런데 이 말을 좀 자세히 따 져 보면 '내가 보는 것'이 아니라 '나에게서 보이는 것'이라는 어 감으로 다가온다. 어떤 현상을 주체적인 시선으로 바라보는 것 이 아니라, 눈앞에 그것이 있기 때문에 그저 바라볼 수밖에 없는 이를테면 '상황의 직시'이다. 자아가 미약하다고 볼 수 있는 아 기나 식물인간 같은 대상에게 엄마나 환자의 보호자가 떠 먹여 주는 음식처럼, 타자적인 의지로부터 자신의 의지가 좌지우지되 는 개념이다. 여기에서 말하는 타자적 의지는 신일 수도 있겠고, 사물 그 자체일 수도 있겠다. 아무튼 그것 스스로가 제시하는 자

신의 모습이 우리에게 보여지는 방식, 그것이 이데아의 고전적 시선이라 할 수 있다. 데카르트를 거슬러 올라가 플라톤에 이르는 서양의 총체적인 고전성은 이른바 그런 식의 수사적 관점에서 비롯되었다.

하지만 라이프니츠가 모나드로서 제시하는 바로크적인 시선은 그것과는 다른 종류의 무엇이다. '보는 것'의 주체가 타자나 사물 자체의 외부에 있지 않고, 자기 자신으로부터 주어진다. '내게서 보이는 것'이 아니라, '내가 보는 것' 또는 '나로부터 보이는 것'이다. 이를테면 영감靈感, Inspiration이라 할 수 있다. 단순하게 무엇을 직시함이 아니라, 바라봄을 통하여 내가 무엇을 연상하는 바라봄이다. 바라보는 내 자신 안에서 솟아나는 내면의 주체가 되는 바라봄이다. 그래서 르네상스 고전주의를 지나면서 예술가들은 그들의 창조성을 내면의 문제로 받아들이고, 그럼으로써 예술적 영감과 연결시켜 나가려고 시도했다.

예술가 자신의 상상력으로 관람자의 상상력을 일으키는 예술, 그래서 고전적인 차원에서는 예술이 우주와 예술가를 내밀하게 이어준다고 한다면, 바로크는 예술이 한 사람의 주관적 개인, 예술가 각자의 영감적인 산물로 대체되었다고 할 수 있다. 그리고 이러한 변화는 미에 대한 의식에도 영향을 주었다. 고전적인 시선으로 바라 볼 때, 모름지기 미美란, 사물이 고유하게 지니고 있는 비례와 조화와 같은 속성이었다. 자연이라는 거대하면서도 오묘한 질서에서 도출되는 본연적이면서도 객관적인 아름다움, 이른바 '이데아의 미'였다.

하지만 17세기 바로크의 기점, 즉 라이프니츠의 모나드는 영감과 창조성이 예술가의 내면에 자리를 잡도록 만들었다. 그리고 고전적인 미의 개념은 그 절대성을 잃어버리기 시작했다. '미가 꼭 미일까?'에 대한 의문, 무엇보다도 '계속 미일까?'라는 시

차적 관점의 의문들을 태동시켰다.

> "철수가 예뻐하는 영희가 정수의 눈에도 예뻐 보일까? 무엇보다 철
> 수는 영희를 죽을 때까지 예뻐할까?"

즉 아름다움의 관점이 개인마다, 시간마다, 다를 수 있다는
사실을 자각하게 된 것이다. 절대적인 것에서 상대적인 것으로
그 가치 기준이 바뀜에 따라 규정적 반성에서 반성적 규정으로
의 전환을 일으켰다. 그렇다면 당시의 예술가들이 당면한 고민
들은 무엇이었을까. 정확하게 말해서 무엇을 어떻게 그려야 할
지에 대한 문제. 이는 그들에게 새로운 쟁점거리가 되었을 것이
다. 정석적이던 세상의 모습이 모호함으로 변해버리고 있는 상
황에서 화가들이 추구하는 표현의 문제는 번뜩임의 양지와 절
망의 음지로 양분되었을 터이다. 그리고 적응과 부적응의 문제
에 대한 화가들의 운명도 '때려치움'과 '히트'라는 결과로 이어
졌음에 틀림없다. 그렇다면 그들의 일부가 찾은 돌파구는 무엇
이었을까. 원래 세상사가 그러하듯이 그것은 너무도 간단한 문
제였다. 형상을 모호하게 보이도록 문질러 대면, 그것이 정답이
었다. 관례화된 코드를 과감하게 버리고 존재의 형상을 적당하
게 흐려놓는 방법을 통하여 명징한 선례들을 모호함으로 감싸
놓으면 가능할 것 같다는 생각을 했다. 그런 모호한 산물들은
라이프니츠가 제정해 놓은 모나드의 미세 지각, 즉 개인의 감수
성들이 알아서 읽어줄 것이기에.

41
출렁이는 패턴

우리는 앞에서 우주와 존재를 구성하는 가장 작은 알맹이, 미립자에 대한 정의 자체가 궁극적으로 철학의 초점이라는 이 야기를 나누었다. 플라톤으로부터 내려오는 데카르트의 원소와 라이프니츠의 모나드는 궁극적으로 다른 무엇이라는 사실에 대한 논의와, 아울러 그것이 세상과 삶의 문제와 관련되고 결부되어 있음을 담론하였다. 다시 말하면 철학이라는 나무는 열매를 맺기도 하지만 땅에 떨어진 열매를 밑거름으로 흡수하기도 한다는 것, 세상과 자연과 시간의 이치가 그러한 것처럼 말이다.

너무도 당연한 말 같지만, 그처럼 당연한 것이 철학의 원인이고 이유이며, 목표일 것이다. 철학이 대접보다는 이용에 더 신경 써야하는 학문이라고 주장되는 까닭도 여기에 있다. 누군가 철학은 '미네르바의 부엉이'가 아니라고 했던 것처럼, 철학은 결국 문명이라는 흐름 속에서 포괄적이고도 정교하게 세상과 삶을 읽어내는 망원경이나 돋보기와 같은 정신의 도구이다. 소크라테스가 추구한 참다운 '지에 대한 사랑', 즉 철학이란 '이론적 지식' 뿐만 아니라 선악의 인식을 내용으로 삼으며, 비판적인 자기 검토를 통해서 올바른 삶을 실천하는 것을 목표로 하는 '실천인 지식'이라고 한 것처럼, 철학은 지행합일知行合一이 전제되어야 한다. 사제司祭가 봉헌될 것을 파괴함으로써 실체에 기여하듯이, 철학이란, 소박하고 불결하며 불완전한 질료적 상태를 극복하기 위하여, 정묘한 아름다움으로 옮겨가는, 또한 그것을 풀어내는 수학일 뿐이다.

그렇다면 정말로 철학은 우리에게 삶의 보편적이고 현실적인 지침이 될 수 있을까. 그러한 삶은 좀 더 자유로우며, 실제로 삶에 유용할 수 있을까. 의문과 불안으로 탁해져 있는 무겁고 텁텁한 내 시야를 닦아 줄 수 있을까.

"세상 속에서 내가 어디로 가고 있는지 어디에 있는지를 둘러보면, 그 순간에는 아무런 감도 잡히지 않다가 시간이 지나서 내가 있던 곳을 되돌아보면 하나의 패턴이 그 모습을 드러내는데 그것이 철학이다."

모터사이클 뒷자리에 아들을 태우고 여행지에서 마주하는 갖가지 상황들을 철학적 담론의 형식으로 기록해 놓은 로버트 피어시그Robert Maynard Pirsig의 소설 '선과 모터사이클 관리술'에 나오는 내용처럼, 자신을 스스로 바라보고 느끼는 사유와 성찰은 미래에 다다랐을 때, 지나간 과거의 지평을 전체로 조망할 수 있는 필연적인 총체가 된다. 그리고 그 사이의 연결고리들이 우리 눈에 패턴으로 드러나는 것이 곧 철학일 거라는 생각이 든다. 우주나 세상이라는 거창한 스케일의 형이상학이 아니라, 한 사람의 개인에게 해당되는 뿌리 규모의 자기 인식 말이다.

그리고 그러한 자기 인식은 끊임없는 모순과 후회의 과정을 통해 현재에서 미래로 옮겨가고, 동시에 과거로 떠나고 사라지기를 거듭한다. 자신이 속한 모든 동시대는 항상 뒤죽박죽과 혼란의 시대라고 느끼기 때문에. 또한 옛날의 사유방식이 새로운 것을 다루는 데에 항상 부적절하다는 판단이 우리의 '지금 여기'를 당황스럽게 만들기에.

하지만 그런 모순의 혼란 속에서도 이리저리 방황한 끝에 자신의 뿌리를 만나게 되면 각각의 판단들은 그들의 패턴 위에서 확장되고, 그러한 때늦은 깨달음들은 시대의 철학이라는 굴곡

의 기류를 타고 앞으로 나아간다. 지나간 역사를 되돌아보면, 그런 깨달음들이야말로(지금의 우리에게 알려진 바대로) 과거의 모든 사실들이 그렇게 일어나지 않으면 안 될 필연적인 이유들을 담고 있다는 점을 알게 된다.

그처럼 시간의 순간들을 작은 비례로 축소시키고, 그것 전체를 한눈으로 조망해 보면, 모든 사실들에는 그럴 수밖에 없는 인과적인 이유들이 짜여 있다. 그리고 이 모든 것들 사이에는 대단히 긴밀한 유사성이 존재하며 그 뒤죽박죽의 혼란들이 작은 점의 수준으로 축소되는 미래의 시점에는, 많은 군중들이 여러 가지 빛깔의 카드를 지휘자의 지시에 따라 바꾸는 카드섹션과 비슷한 통일된 내용의 집단적 구성미로 드러난다. 앞서 얘기한 들뢰즈의 '우주론에서 미시적인 것으로, 또한 미시적인 것에서 거시적인 것으로'라는 미세 지각의 개념도 마찬가지의 담론으로 볼 수 있는 문제이다.

> "각 모나드는 세계 전체를 표현하지만 애매하고 모호할 뿐이다. 왜냐하면 모나드는 유한하고 세계는 무한하기 때문에, 그리고 이런 이유로 모나드의 바닥은 무척이나 어둡다. 세계는 세계를 표현하는 모나드들 밖에서는 실존하지 않으므로, 세계는 지각들 또는 표상자들Représentant은 무한하게 작은 현실적 요소들의 형식으로서 각 모나드 안에 스스로 내포되어 있다."

다시 한 번 말하자면, 세상은 내가 없으면 그야말로 없는 것이기 때문에 세상의 전형은 어쩌면 환각일 수밖에 없고, 그렇기에 내 안에 내재되어 있는 주관적인 표상으로서만 세계는 실존하며, 내가 중심인 전체의 파노라마 속에서 굴곡의 패턴은 이어진다. 즉 나의 이성과 나의 감성이라는 상반된 기류가 그 시대의 주류를 전체에게 파생시키고, 그것이 철학이라는 뿌리를 통해서

정신의 언어로 생장되고, 마침내는 문화의 언어로 현상된다. 그리고 그 파노라마의 한 조각을 따로 떼어내 확대해 보면, 우리가 앞에서 비교했던 르네상스, 바로크와 같은 미학적 텍스트가 우리의 눈앞에 드러난다.

그것은 이 책에서 말하려는, 즉 바로크가 특정한 시점의 사안을 넘어서 문명 전체에서 그러한 두 종류의 의지가 지그재그로 반복되며 우리의 의식을 이끌어 왔음에 대한 설명으로 확장될 수 있다. 그러한 정신적인 기류가 우주의 순환과 주기처럼 우리 문명의 흐름에 실려서 지금까지 흘러왔다. 그리고 그 흐름은 앞으로도 당연히 이어질 것이다.

17세기의 서양 예술이 바로크의 전부가 아니며, 오히려 바로크라는 전체의 흐름 속에서 소소한 일부에 지나지 않는다는 말은 앞에서도 언급된 바 있다. 인류가 문화라는 무형적인 산물을 공유하기 시작한 시점부터 지금에 이르기까지 바로크는, 즉 바로크적인 경향의 흐름은 중단된 적이 없었다. 그래서 시각에 따라서는 17세기의 바로크는 아주 짧은 기간 동안에 서양사회에 있었던 부분의 산물이다.

하지만 17세기 유럽의 문화가 바로크로 개괄되고 있는 이유는 사실상 반종교개혁이라는 시대적인 과업을 달성하는 과정에서 쏟아놓은 수많은 물량 때문이라 할 수 있다. 중세시대 찬란하고도 막강한 영향력으로 군림했던 가톨릭의 세력이 르네상스라는 대변혁으로 불어 닥친 종교개혁의 저류를 방어하기에 바로크는 적절한 대안일 수 있었다. 그 때문에 17세기를 가로지르는 모든 문화적 산물들이 우리에게는 바로크적인 것들로만 수렴된다. 이 부분은 잠시 후에 좀 더 자세히 거론해 볼 것이다.

미학의 자취들을 관찰해 보면 여기에는 일정한 리듬이 있다는 사실을 파악할 수 있다. 세상에 남겨져 있는 다양한 예술의

텍스트들이 우리에게 그 사실을 말해 주고 있다. 그리고 그 리듬은 단순한 반복이 아니라, 큰 새가 산맥을 넘어가듯이 너울거리며 흘러간다. 구름이 걷히면 해가 나오고 날이 밝으면 환해지는 이치처럼, 필연적이지만 간접적으로 수평적인 주기를 되풀이하며 앞으로 나아간다. 그 주기상의 '지금 여기'에서는 느낄 수 없지만, 그 멍한 감각들이 겹쳐지고 누적되어 충분한 과거로 물러나면 드러나게 되는 위대한 이론의 패턴처럼 말이다.

어떤 문화가 생겨나고 발전하여 전성기에 도달하면 그 문화에 반하는 다른 종류의 기호나 의지가 생겨나듯이, 문화는 그처럼 크고 작은 굴곡과 반복으로 이어진다. 엄격한 아버지 밑에서 자란 아들이 훗날 자신이 아버지가 되면 너그럽고 재미있는 아빠가 되려고 마음먹는 순리처럼.

일종의 권태로서 기존의 문화를 전복시키려는 상대적인 욕구나 배부른 식사 후에 찾아오는 나른한 하품이랄까. 하나의 문화가 전성기에 도달하거나 절정에 다다르면 그 자체의 진지함이 퇴색되는 순간을 맞이하는, 그런 나른함의 상태에 도달한 정신적인 기폭점처럼, 문화는 그곳을 벗어나려는 가누지 못하는 뒤틀림을 내재하고 있다. 고요한 곳에서는 흥분의 지점으로, 감성의 지점에서는 이성의 지점으로의 이탈을 꿈꾼다.

예컨대 보리죽 한 그릇도 못 먹을 정도로 가난했던 사람들이 갑자기 쌀이 흔해지면 처음에는 경건한 마음으로 쌀밥을 먹다가 나중에는 쌀밥이 싫증나서 그 귀하던 쌀을 가지고 과자도 만들어 먹고 술도 만들어 마시는 것처럼, 하나의 문화는 선행한 문화에 대응하는 일종의 변위적인 본성을 품는다.

그렇다면 바로크도 그러한 변위적인 흐름 속에서, 그러한 출렁거림의 선상에서 응결되는 결정화 과정의 무엇일까. 예술과 문화를 포함하는 바로크라는 패턴도 따지고 보면 철학이라는

것의 어떤 줄기에서 기원하였다는 사실처럼 말이다.

자고로, 17세기는 과학혁명으로 인하여, 그때까지 철학의 울타리에 있었던 과학의 독자적인 행보가 시작된 시기였고, 그 때문에 과학과 철학은 각자의 의미를 찾아서 분리될 수밖에 없었다. 근대 과학과 근대 철학이 수립되는 시점이 바로 그때였다.

중세의 관점으로 철학이란, 신이 창조한 이미지의 형이상학적인 관념, 즉 자연 철학에 기반한다. 그래서 중세의 과학은 신학적인 사유를 통해 이루어졌다면 바로크로 이어지는 르네상스는 신의 질서 속에서 설명될 수 있는 우주적인 자연을 관찰과 실험을 통해서 확보했다. 그리고 17세기에 이르러서야 자연에 덧씌워졌던 형이상학의 관념은 완전히 벗겨지고, 있는 그대로의 자연을 마주할 수 있었다. 요컨대 바로크로서, 있는 그대로의 자연을 직접 받아들이며, 생생하게 펼쳐지는 온갖 파노라마의 축제를 즐길 수 있었다. 우리가 살펴보는 바로크 예술품들의 생동감 넘치면서도 불안정하고 변화무쌍한, 붙잡을 수 없는 환상적인 암시와 모호함을 만들어내는 근본적인 뿌리는 여기에서 기원한다.

중세라는 오랜 기간 동안 인간 내면에 누적되고 있었던 다양한 본성들이 화산이 폭발하듯 단단한 지각을 뚫고 용솟음치며 솟아오르듯, 이성 내면에 억눌려 있던 감성의 세계는 예술이라는 출구를 통하여 활기와 과시와 영화적인 자유로움으로 나타났다. 전체라는 굴곡의 파노라마에 엮여 있는 필연적 원인과 결과들 속에서 우리가 가늠해볼 수 있는, 이른바 르네상스와 바로크 예술의 차이가 철학에서 발현된 삶의 문제들을 그렇게 연동시켰다. 르네상스의 인문주의가 신에게 종속되었던 인간을 본래의 인간적인 차원으로 되돌려 놓는 계기를 마련해 주었다면, 그리하여 인간을 영적인 공동체에서 벗어난 독립된 개체로 파악되

는 개체적 성격의 인간상을 제시했다면, 바로크는 인간이 갖고 있는 모든 능력과 가능성을 발휘하는 지상의 새로운 주인으로, 무엇보다 삶을 통하여 사유하는 주체로서의 존재로 거듭나도록 해주었다. 영적이거나 사회적인 공동체의 일원으로서의 인간이 아니라, 인간의 개별성에 초점이 맞춰지는 삶의 방향으로, 요컨 대 규범과 질서의 재현이라는 담장을 넘어서 상상과 표현의 세 계로의 진입을 꾀하도록 안내하였다.

시대에 드리워진 어둠의 이유

"역사란 무지하고 천진난만한 아담의 낙원에서 유식하고 순수한
천상의 예루살렘으로 가는 고난의 여정이다.'

도르스는 이처럼 바로크를 잃어버린 낙원에 대한 향수, 인간
이 낙원에서 쫓겨난 후 천상의 예루살렘으로 향하는 여정에서
에덴동산을 맛보는, 그러면서 뭔지 모를 예감을 갖는, 끝이 없는
바다 앞에서 자기를 돌아보는 것이라고 하였다. 야간산행에서
어둠에 잠긴 풍경을 바라보며 회상에 잠겼던 몇 년 전 내 경험처
럼, 어떠한 무한함을 갈망하고, 그 야경에 아련한 것 하나를 묶
어서 던지도록 만드는 막연하고도 담담한 욕망 같은, 그래서 한
참이나 넋을 잃게 만드는 그러한 사적인 숭고와 기원 같은 것을
불어 넣었다.

"바로크라는 샘에서 나오는 수분은 역설적으로 하나의 문화와 한
사람의 영혼에 생기를 부여하는 모순을 내포한다."

도르스의 말이다. 그에 의하면, 인생이란, 또한 삶이란, 기나
긴 여정 속에서 그 자신의 양면성을 충족시키는 방식으로 완성
되어 나간다. 그리하여 이성과 감성, 정신적인 것과 육체적인 것,
긍정과 부정이라는 이율배반적인 양면성을 극복하는 그 자체의
모험과 구태의연한 것으로부터의 도피, 그러한 자기반복의 모
순을 되풀이 한다. 만물이 본질적으로 끊임없는 변화 과정에 있
음과 그 변화의 원인이 내부적인 자기부정, 그 자체의 모순에 있
다는 헤겔의 변증법처럼, 인간은 이 모순을 해결하는 방향으로

운동하며, 그 결과 새롭고도 참된 진리에 도달한다. 그리고 그러한 모순들은 각각의 문제들이 아니라 서로가 필연성인 상관성을 가지고 있으며, 그 요소들은 더 고차원에 이르기 위하여 서로의 상대를 필요로 한다.

> "자신이 진정 무엇을 원하는지 모르는 상태, 하고 싶기도 하고 싫기도 한 그런 상태, 팔을 올리면서도 동시에 내리고 싶은 생각이 드는 것이 인간의 바로크적 마음이다."

도르스의 이 말을 들으면, 코레조Antonio da Correggio의 그림 '나에게 손을 대지 말라Noli Me Tangere'를 떠올리게 한다. 그림의 제목이 말하는 것처럼, 화면 속 예수는 마리아 막달레나를 물리치면서도 한편으론 그녀를 끌어당긴다. 나에게 손을 대지 말라는, 그러면서도 그녀에게 손을 내미는 모순. 그리스도이기에 앞서 고뇌와 방황에 번민하는 예수의 혼돈, 이런 모습이야말로 도르스가 말하는 바로크의 본성일는지 모른다. 하지만 그러한 양면성이 현실 속에서 병치되는 애매함과 역설의 미학은 보는 이에게 스스로를 묻게 한다. "내가 누구인지, 나는 무엇을 진정으로 원하는지를."

그래서 바로크는 한마디로 세상을 지적으로 재구성하려는 르네상스 고전주의의 이성에 반하는 감성과 혼란과 다양한 변화를 발생시켜 불안정하고 변화무쌍하고 무한한 암시의 자유를 허용한다. 햇빛 아래에 묶여 있던 것들을 모두 풀어주어 그들 스스로 숨게 하고, 그들 스스로 내비치게 한다. 짙은 어둠 속에서 모든 사물의 경계가 없어지도록, 나와 내가 사라져서 없어지도록, 고전적인 질서와 균형을 역행시키는 의지를 가지도록 이끈다. 도르스가 말하는 바로크적인 자아의 출현은 여기에서 비롯된다.

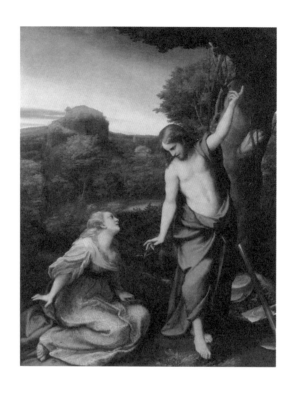

나에게 손을 대지 말라(Noli Me Tangere), Antonio da la Correggio, 1525

만물이 유전하고 변전을 거듭하는 이 세계를 지적인 법칙으로 묶으려는 고전적인 의지가 17세기라는 시대적인 의지에 부합될 수 없는 딜레마를 내포하고 있는 부분은 이 지점이다. 바로크적인 정신성이 또는 예술이 떠오를 수밖에 없는 필연성이기도 하다. 17세기의 기류는 이상적으로 관념화된 세계가 아니라, 자연과 인간의 삶이 유전하고 사물들의 생성과 변전이 지속되는 자연스러운 세계와의 조우가 필요했고, 그 태초적인 리듬과 호흡이 필요했다. 사실상 당시의 의지는, 합리와 관념의 세계와는 조화되지 못하는 것이었다. 오히려 모호와 무질서, 충동, 광기, 정념, 신비, 환상이 적합하다고 말할 수 있는 시기였다. 17세기 서양 사회는, 그리고 중세에서 르네상스로의 변화가 가져온 절대 진리의 경직성에서 탈피하고 그 해답으로 자아를 어떻게 깨울 것인가라는 궁극적인 문제에 부합될 수 있는 원재료가 필요했으며, 그런 의미에서 바로크는 그 시대에 대단히 유용할 수 있는 가능성을 가지고 있었음에 틀림없다.

그렇다면 이성을 최고의 가치로 여기던 서양 사회에서 이러한 비합리적임의 모순은 무엇을 말하고 있을까. 17세기의 상황을 다시 한 번 되짚어보자. 서구인들에게 5세기 로마제국의 몰락과 함께 시작된 중세시대, 이른바 야만시대는, 암흑시대라는 부정적인 관념으로 점철된 시기였다. 그리고 이러한 모순적 상황을 극복하고 정신적으로, 물질적으로 부흥을 이루어낸 르네상스는 과학과 이성의 힘이 삶의 가장 중요한 가치로 여겨졌던 때이다. 앞에서도 자세하게 언급한 바 있지만 1571년을 기점으로 시작된 루터의 종교개혁은 그러한 맥락의 대표적인 결과라고 할 수 있다. 영적인 신비로 삶의 모든 가치가 통용되었던 기독교적인 체계에서, 이성과 과학이란 찬물과도 같았다. 하늘에는 하느님의 나라가 있을 거라고 굳게 믿던 사람들에게 우주라

는 개념은 그야말로 혼란과 충격과 배신의 요체였다. 중세 이래 교황을 중심으로 통일된 그리스도 사회의 단일한 체계와, 그간의 영적, 세속적, 문화적 공동체의 보편적인 이념이 무너져 내린 시기였다. 무엇보다도 르네상스의 인문주의는 종교적으로 묶여 있던 중세의 견고한 정신적 체제와 기반의 끈을 풀어놓았고, 그 끈은 곧바로 국가라는 새로운 틀을 묶는 데 사용되었다. 여러 영주들이 군림하는 지방분권적인 중세의 봉건체제를 왕이 독점함으로써 이를 중심으로 하는 국가체제로의 전환이 이루어지던 시기였다. 바야흐로 중세 가톨릭교회의 보편적 이념이 사라진 자리에 국가라는 개념이 등장하고, 이로 인해 고취된 민족정신은 유럽을 근대적 절대왕정체제로 승격시켰다. 신 중심의 사회에서 국가 중심의 사회로 접어듦으로써 종교를 통해 세속적인 삶의 영역까지 권력을 행사하던 교회의 입지는 당연히 그만큼 축소될 수밖에 없었다.

본래의 영적인 임무에 한정되는 이러한 교회의 세력 축소는 상대적으로 왕권을 강화시키는 동기로 작용했다. 왕권은 신으로부터 주어지는, 이른바 왕은 신에 대해서만 책임을 지며, 인민은 저항권 없이 왕에게 절대 복종하여야 한다는 왕권신수설도 그때 형성된 정치이론이다. 절대왕정의 군주들은 자신들의 왕권을 신격화하고 그 존재적 가치를 예술을 통하여 과시하고자 했다. 이 중심에 바로크 예술이 있었다. 반종교개혁을 이루어내려는 교회의 의지가 신앙심을 새롭게 고취시키기 위하여 초월적이고도 영적인 신비로움을 시각화하여 미술과 건축으로 표현하였듯이, 군주들은 자신들의 위대함과 위엄을 나타내기 위하여 지나칠 정도로 화려하고 과시적인 미술적, 장식적 표현들이 필요했다. 그 대표적인 결과가 루이 14세가 만든 프랑스의 베르사유 궁이다.

베르사유 궁전의 거울의 방(La Galerie des Glaces, Palais du Versailles), Jules Hardouin Mansart, 1678~1684
베르사유 궁전(Palais du Versailles), Jules Hardouin Mansart, 1678~1684

사실상 우리가 알고 있는 가장 표면적인 바로크 예술의 특징은, 절대주의 궁정의 취향을 모체로 하는 금빛 찬란한 도금의 화려함에 있다. 강렬한 감정, 복잡하고 속물적인 성격을 가진 세속주의, 조화와 균형이 파괴된 데서 오는 몰취미한 부조화가 그것이다. 하지만 이 점은 바로크에 대한 식견이 조금이라도 있는 사람에게는 한번쯤 고개를 갸웃거렸음직한 형식상의 아이러니이기도 하다. 우리가 지금까지 살펴보았던 바로크의 특성들, 즉 모호함이나 심연함으로 대표되는 어둠, 착시, 뒤틀림이라는 시차적인 조형미와는 조화될 수 없는 모순적인 특징이 그것이기 때문이다. 하지만 이것도 17세기라는 모순과 갈등의 상황이 만들어낸 바로크의 커다란 산물 중 하나이다.

그렇다면 이것은 어떻게 설명될 수 있는 것일까. 한마디로 바로크 시대는 혼란스럽고도 시끄럽고, 또한 불안함으로 개괄된다. 종교개혁에 의한 개신교 억압과 일촉즉발의 긴장과 분규, 외교적으로는 갈등과 이해가 얽혀 있는 유럽 각국의 귀족 세력과 권력가들의 야심과 혼돈된 유희, 이편과 저편의 광신주의와 잔혹성의 고삐가 풀리면서 폭발한 각종 분쟁과 혼란들은 사람들의 정상적인 삶을 흔들어 놓기에 충분한 사회상의 요건일 수 있었다.

이를테면 1560년과 1598년 사이에 일어난 8차례의 전쟁으로 인한 학살과 음모는 프랑스를 비롯한 유럽 전역의 땅과 공기를 피로 물들였다. 신교도들 중 3000명의 희생자를 낸 1572년의 성 바르텔미Saint-Barthélemy의 대학살도 이때의 사건이다. 그러한 광적인 이데올로기의 끔찍함은 사람들의 가슴과 의식을 붉게 물들였다. 그 누구도 시대의 음모와 폭력의 수렁에서 벗어날 수 없었고, 여기에는 예술가들도 예외가 아니었다. 권력의 암투 속에서 이쪽 진영이냐 저쪽 진영이냐의 선택은 삶과 죽음의 선택

살바도르 성 프란시스코 황금성당(church of san francisco salvador de bahia), José Joaquim da Rocha,
1797

으로 직결되었다. 종교전쟁의 시련은 사람들의 감수성을 깊고 우울하게 변화시켰다. 그리고 그것은 세상에 대한 새로운 인식으로 표명되었다. 오늘날 우리들이 바로크라는 이름으로 지칭하는 인식이 바로 여기에서부터 출발한다. 이러한 인식은 세기말을 지배하였고, 17세기 중반까지로 이어졌다.

바로크라는 새로운 인식의 풍파는 이것으로 끝나지 않았다. 르네상스로부터 불어오기 시작한 휴머니즘의 바람은 과학과 지식의 일치를 몰아왔으며, 동시에 세계관에 대한 확실성을 증발시키는 결과를 가져왔다. 따라서 기존의 지식에 대한 확실성을 잃어버린 사람들에게는 새로운 규범이 필요했다. 낯선 느낌과 새로운 생각을 가져야만 했다. 새로운 시대의 파괴적 폭발력을 지닌 중심부에서의 경험이라는 것은 부분적으로는 '우주적'이었고, 부분적으로는 '사회적'이었다. 우주적인 면에서의 폭발력이란, 주지하다시피 코페르니쿠스Nicolaus Copernicus의 발견을 통한 경험을 들 수 있다. 지구가 우주의 중심이 아니라, 오히려 작은 한 점의 티끌에 불과할 뿐이며, 광대한 우주의 주변부에 불과하다는 사실, 그것은 천동설에 입각한 지구 중심적인, 우주 한가운데에서 누리던 편안함과 안락함의 종결을 의미했다. 광대무변한 우주 속에서 인간이란, 길 잃은 보잘것없는 고독한 존재일 뿐이라는, 아울러 휴머니즘과 더불어 높은 수준의 세련된 문화에 도달했다고 믿었던 기존의 인식 위에서, 이러한 모든 사실을 받아들이기에는 충격과 불안일 수밖에 없었다.

한편, 새로운 발견과 인식으로 점층된 과학적 시선은 자연의 법칙에 따라 움직이는 세계의 질서를 해석하는 놀라운 힘을 터득시켰다. 인간은 그 법칙으로 자연에 대한 지배력을 확장시키고, 이용하기 시작했다. 과거에는 꿈도 꾸지 못하던 무한의 경지에 도달할 수 있는 놀라운 힘의 경험을 더 할 수 있었다. 그리고

이 모든 것은 정치 세계의 또 다른 힘에 추가되었다. 16세기 종교전쟁의 혼돈 속에서 출현한 근대 국가에게 그 힘은 붕괴된 봉건 질서를 대신하는 위상으로 작용되었다. 그것은 중앙집권적 관료제와 상비군으로 대변되는 근대 국가로의 새로운 질서 구축이라 할 수 있다. 윌리엄 랭어William Leonard Langer의 주장처럼, 엄청난 인구를 조직화하여 장악하고, 스페인 제국, 프랑스 제국, 대영제국 등의 형태로 세계를 석권하면서 전대미문의 막강한 권력을 구축해 나갔다. 성벽 안에서 움직이던 성읍 공동체와 지역적인 자부심과 국지적 권력을 든든하게 지켜주던 보루는 허물어졌다. 어렵지만 소박하게 지켜지던 기존 삶의 질서까지도 무너진 보루의 잔해 더미에 깔려버렸다. 어찌할 수 없는 무력감으로 사람들을 불안과 고독, 소외와 절망이라는 새로운 느낌의 의미 위에 자신의 삶을 올려놓아야만 했다. 그리고 새로운 의미에 대한 이러한 욕구는 그들의 새로운 사유를 촉발시켰다.

17세기 바로크는 그러한 시대적 토대 위에서 형성되었다. 바로크의 모호함, 혼란함, 불안함, 오묘함, 심연함의 성질들도 그러한 고뇌로부터 요구된 필연적 현상들이다. 바로크 예술의 어두운 배경과 죽음에 대한 강조도 이와 무관하지 않다. 과학의 혁명과 코페르니쿠스의 발견으로 우주의 중심에서 밀려나버린 절대 고독과 두려움, 장엄한 대형 그림에서 보이는 광대한 공간적 표현은 각성되지 않는 불안감의 심적 상태를 그대로 드러내는 바로크의 증상인지도 모른다.

불안감을 극복하기 위한 17세기 사람들의 해법은 결국 새로이 등장하는 무한한 권력에서 안정감을 찾는 길이었다. 이것이 절대왕정을 가능하게 했던 배경이면서도, 바로크 예술의 또 다른 주제가 권력에 대한 찬양으로 이전된 본질적 이유이기도 하다.

허무주의적 의지

17세기 바로크 양식의 극단적인 화려함과 모순성의 특질들은 이처럼 그들의 역사적 경험과 인식을 바탕으로, 또한 필요에서 성립되었다. 그것은 한마디로 자명한 이성에 대한 내적 모순의 유형화이다. 제국으로부터 하달되는 막강한 힘에의 복종, 그에 대한 무기력과 결핍된 희망, 무력한 삶의 경험은 자신을 둘러싼 세계를 향한 새로운 성찰을 필요로 했다. 그리고 화가, 문학가, 음악가들은 이러한 정신의 표상과 애환을 작품으로 그려내고자 했다. 예컨대 누구보다도 당대의 인간들을 극명하게 묘사해온 네덜란드의 화가 프란스 할스Frans Hals는 권력욕에 사로잡힌 인물들의 전형을 초상화로 그려냈다.

1667년에 간행된 존 밀턴John Milton의 '실낙원失樂園'도 마찬가지다. 신에 대한 도전을 극적인 힘에 대한 과시로 사탄을 등장시키는 열두 권으로 집필된 이 책은 하느님이 창조한 최초의 인간 아담과 이브가 사탄의 유혹에 빠져 낙원에 있는 금단의 열매를 따 먹고 낙원에서 추방된다는 창세기의 이야기를 소재로, 타락한 천사, 사탄의 반역 이야기를 섞어서 인간성과 원죄와 은총의 문제를 그려냈다. 자신의 영감으로 신적인 문제를 정의한 것이다. 당대의 철학자 토머스 홉스Thomas Hobbes도 죽어야만 종식되는 부단한 권력에 대한 욕망으로서의 인간과, 또한 그의 삶에 대해서 성찰한 바 있다.

권력의 매혹과 또한 비정함, 그리고 백일몽 같은 인생의 부질없음에 대한 관심은 결론적으로 니힐리즘, 즉 인생무상의 정

하를럼시 성 게오르기우스 민병대 장교들의 연회(The Banquet of the Officers of the Saint George Militia Company), Frans Hals, 1616

신성으로 이어졌다. 최고로 여겨지던 것들에 대한 가치가 상실되는 절대적 무의미함의 상황 자체가 예술을 통해서 바로크의 원천으로 자리 잡은 것이다. 기존의 가치에 대한 자명성의 토대, 즉 철학적, 도덕적, 형이상학적 해석의 몰락 속에서 그 원천은 자연스럽게 세상 속으로 번져 나갔다. 하지만, 우리가 앞에서도 이야기한 것처럼, 이 같은 해석은 17세기 바로크 사유에만 비로소 구성된 것만은 아니라, 서양 역사 이천 년의 전체를 통해서 불변적 기초로 작용되어 왔다는 사실도 잊지 말아야 한다. 하나의 해석 안에는 그러한 세계를 도래시킬 수밖에 없는 타당하고 중요한 이유가 이미 포함되어 있는 법이다.

어쨌든, 사회의 그러한 정신적 기류가 실제의 상황으로 이어지게 되는 데에는, 철학적, 도덕적, 형이상학적 해석의 진리에 대한 의심이 기초하고 있다. 따지고 보면 서양의 이천 년 역사는 그러한 허무주의적 경향이 한 단계 한 단계 진행되어 온 여정이라고도 볼 수 있다. 자체 안에 허무주의의 유전자를 필연적으로 담고 있는, 기본적으로 자명한 것에 대한 의심과, 이러한 폭로를 통한 의미상실을 전제하고 있다. 그리고 그러한 측면에서 바로크는 결코 우연적인 사건이나, 역사의 변덕에 의한 일시적 이벤트가 아니라, 인과관계에 의해서 생겨난 필연적인 해득이 내포되어 있다. 또한 그렇기에 바로크는 오히려 유럽의 문화 전반을 지배하던 자명성의 진실이 폭로되어 발생하는 역사적 사건과 이에 따른 정신적 흐름의 끊임없는 순환과 반복의 문화적 현상체가 된다. 원시를 필두로 하여, 고대, 중세, 근대를 거쳐, 현대로 이어지는 바로크적인 경향에 대한 다양한 담론들의 근원지도 결국 여기에 있다고 볼 수 있다.

그래서 허무주의적 사유란 오히려 인간이 새로운 가치정립의 힘을 얻는, 항상 자기 자신을 극복하는 신체적 존재이며, 인간

자신과 세계를 긍정할 수 있는 존재이자, 지상에 의미를 부여하고 그 의미를 완성시키는, 이른바 위버멘쉬Übermensch, 초인의 존재로 거듭나는, 지극히 역설적인 바로크의 자원이 되는 것이다. 새로운 가치정립의 원칙을 획득한 상태에 이르러서야 비로소 극복되는 탈가치야말로 모든 가치의 전도체가 된다는 뜻이다.

필경, 바로크의 예술적 양상은 대부분 불안정한 현실을 통해서 시대의 불안함과 관계를 맺고 있다. 복잡함에 대한 취향과 부자연스러운 문체, 그리고 야릇한 것이라는 어떤 공통점으로 특징지어진 16세기와 17세기의 수많은 바로크 문학 작품들에서 그러한 기류들이 쉽게 발견되는 것도 이와 무관하지 않은 이유일 테다.

당시의 문학 작품은 장식과 겉치레에 대한 취향, 환상에 대한 취미, 형태 파괴에 대한 흥미 등, 정연한 질서와 이치에 입각한 고전주의적인 열망과는 상반되는 소용돌이의 세계관을 표명한다. 자연적인 요소들의 즐거운 시풍을 발전시키면서 사물들의 겉면에서 그러한 바로크적인 경향은 불안정함으로, 절박함으로 표현된다. 세계의 취약함과 삶의 비극성이 극화되는 이러한 태도는 바로크 시대의 처음과 끝까지 가톨릭적인 영감에 자양분을 공급하고, 한편으로는 신앙인들이 열망하는 신의 안정성이, 힘을 소모시키는 세계의 동요가 아이러니하게 상치되며 대조되었다.

이상적인 자연 속, 목동들이 등장할 것 같은 목가적인 화면 뒤편으로 몸을 감춘, 이른바 셰익스피어의 극과 같은 비정한 음모, 지극히 화려하며, 의외적이며, 갖가지로 변하는 장식과 도구, 장치가 많은 무대는, 변장, 환상, 움직임, 변형에 대한 취향들로 집약된 바로크 오페라의 바탕이 되기도 했다.

이는 일반인들의 복장에서도 그대로 체현되었다. 호화로움

성체논쟁(The Disputation of the Sacrament), Raffaello Sanzio, 1509

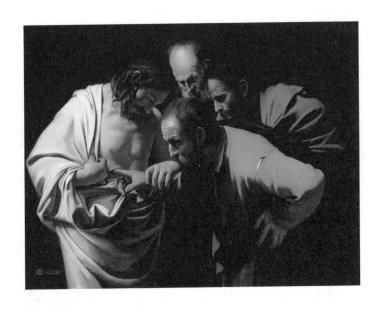

의심하는 토마스(The Incredulity of Saint Thomas), Michelangelo da Caravaggio, 1602

최후의 만찬(The Last Supper), Tintoretto, 1594

과 장려함의 취향, 심지어는 말과 글과 몸짓에서도 허세적인 인위성과 고급스러움에의 집착은 중요한 대중적 선호 사항으로 천착되었다. 원래는 루이 13세의 대머리를 감추기 위한 가발이 사람들 사이에서 크게 유행하기 시작한 시점도 그 시기이다.

세상이라는 무대에서 자신들이 배우라고 생각한 것일까. 아니면, 당시의 귀족과 신흥 부르주아의 부와 권위에 근접하려는, 또는 근접되었음을 증명하기 위한 하나의 방편이었을까. 바로크인들은 자제와 초연함과는 조화되지 않는 정신, 권력의 격렬한 대립 속에서의 옹졸한 자기의식, 하지만 풍부한 창조력, 그렇지만 방종으로 자신의 삶을 달성해 나가려고 했다.

당시의 아메리카 대륙 정복은 실로 많은 상상력을 불러일으키며 구대륙의 돈궤들을 채워 나갔다. 귀족 사회에 대한 열등감과 경쟁의식으로 부와 권력을 거둬들인 중산 계급들은 자신들의 성공을 사치로써 과시하고 증명하려 애썼다. 하층민의 극심한 가난과 부자들의 허황된 사치, 당당한 이상주의와 잔혹한 압제, 대립과 극단 속에서 회의하고 고뇌하는 시대상을 배경으로 바로크 예술은 모호하고 어색하며, 또는 모순과 이격, 빛나는 화려함으로, 그러면서 묘연함으로 조형화되어 갔다. 그리고 운동성, 강렬함, 긴장, 힘은 바로크 예술의 아이러니한 연료가 되어 주었다.

이런 측면에서 라파엘로Raffaello Sanzio 회화의 눈부신 조화에 나타나는 르네상스 미술의 경쾌한 세속성과 대조되는 바로크의 회화는 대립과 극단 속에서 회의하고 고뇌하는 모습으로, 또는 절망과 우울함으로 비춰진다. 그러면서 포만하고 무분별한 감각의 쾌락이 아닌, 양심의 가책을 수반하는 수척한 관능성을 드러낸다. 이전 시대의 뚜렷하고도 쾌감적인 감각은 조야한 물질주의와 육욕적인 방탕으로 바뀌었으며, 휴머니즘의 철학적, 학문적인 탐구는 회의주의로 이어졌다. 더불어서, 명료하고 예리

하게 구분되던 윤곽선은 변전하는 몽환적인 그림자의 어스름
속으로 녹아들었다.

"과연 삶이란 무엇인가? 광란! 그래서 삶이란 무엇인가? 그것은 환
상이며, 그림자이며, 허구인가?"

영혼의 구멍, 광기

어두움, 그 반대편의 극단에서 인간의 앎, 그리고 광기는, 매혹이며, 동시에 악의 형이상학이다. 접근하기 어렵고, 무서운 앎이야말로 바로크인들을 순진함과 어리석음, 또는 고차원의 의식으로 스스로를 유보시키고 정신을 잠재토록 종용慫慂한 주체가 되었다. 바로크가 르네상스의 전형적인 앎의 실태를 덮고, 단편적이면서도 더 불안한 형상들만을 인식하게 되는 이유는 여기에 있다. 자명함의 세계가 묘연함으로 전환되는 바로크의 현상은 이미지들의 세계를 형태들의 배열에서 해방시키고, 많은 의미가 이미지의 표면 아래, 밑에 달라붙게 해서, 수수께끼 같은 모습만을 내보이게 한다. 앎의 보유, 앎에의 저항, 심지어는 앎의 포기가 그처럼 현현된다.

그렇다면 과연, 그처럼 유보되는 앎이란 무엇일까. 그리고 그 앎은 인간에게 무엇일까. 어쩌면 그 앎은 금지된 앎이다. 앎이란, 사탄의 지배와 동시에 세계의 종말이며, 행복의 마지막이며, 최후의 징벌일 수 있다.

그래서 바로크의 총체적인 주제인 어둠, 가려짐, 뒤틀림, 탈경계는 단절의 표시가 아니라, 차라리 불안의 내부에서 일렁이는 영혼의 그래프이다. 삶은 끝없고 변함없이 허무하지만, 그것은 내부로부터 우러나오는 살아 있음이며, 지속적이고 항구적인 실존의 증명이다. 어떠한 결론이 아니라 계속적인 진자운동이며, 맥박이다. 그렇기에 그것은 산출될 수 없고 단정될 수 없다.

푸코는 이를 '광기와 허무의 관계', 즉 15세기부터 매우 밀접

하게 맺어져서, 지금까지 존속되는 고전주의 시대의 경험 한가운데로부터 나타난 '인간의 동물성'이라고 단정하였다.

> "15세기부터 인간에게 억제되지 않고 자유롭게 나타나는 꿈이나 광기의 환상은 실제로 성욕을 자극하는 육신보다 더 큰 매혹의 힘을 발휘한다. 우선 인간은 이와 같은 환상적인 형상에서 인간 본성의 비밀과 특이성을 발견한다. 그것은 바로 동물성이다. 동물성은 인간적 가치와 상징을 통한 길들이기로부터 멀어지고, 무질서, 맹렬함, 인간의 내면에 들어 있는 침울한 격노, 빈약한 광기를 드러낸다."

푸코에 의하면, 광기는 세계와 세계의 숨겨진 것들에 연결되어 있다기보다는 오히려 인간의 약점, 인간의 꿈과 환상에 결부되어 있다. 앎마저도 인간의 약점 중 하나이며, 그래서 광기는 르네상스를 필두로 인간을 위협하지 않는 것, 인간의 마음속으로 슬그머니 스며들며 약점이라는 유쾌한 무리를 이끌었다. 인간이 자기 자신에 대해 갖는 애착과 그들이 품고 살아가는 환상을 통해 광기를 구성하는 것은 바로 인간 자신이다. 그 때문에, 광기는 모든 사람의 마음속에 존재하는, 하나의 개념적 양태이다. 그리고 문학과 철학의 표현 영역에서 광기는 16~17세기에 특히 도덕적 풍자의 외양을 띠며 등장했다. 화가들의 그림 속에서도 마찬가지였다. 광기는 전혀 환기되지 않고 오히려 '인생'의 상징으로 특징지어졌다.

> "광기는 명실상부한 우두머리로서 인간의 온갖 약점을 인도하고, 야기하며 이것들에 이름을 붙인다. 광기는 인간이 지닌 모든 사악한 것들을 지배한다."

광기의 비극적 형상들은 점차 바로크의 어둠 속에 가려지고 묻히게 되었다. 하지만 광기에 대한 비판의식은 더욱더 분명하

게 드러났다. 광기에 대한 비극적이고 우주적인 경험이 배타적이고 특권적인 비판의식으로 나타난 것이다. 이 의식의 철학적이거나 과학적인, 도덕적이거나 의학적인 관념들 아래에서 은밀한 비극의식은 끊임없이 살아 숨 쉬며 유통되었다.

그렇다면 그것은 어떻게 이루어졌을까. 어떻게 광기의 경험이 마침내 비판적 반성에 의해 몰수되고, 그 결과로 고전주의 시대의 문턱에서 이전 시대에 환기되었던 모든 비극적 이미지가 어둠 속으로 흩어지게 되었을까.

가령, 광기는 이성과 관련된 형식으로 나타난다. 더 정확하게 말하자면 광기와 이성이 영속적으로 관계를 맺는 것이다. 이렇게 저렇게 왕래가 가능한 가역적可逆的인 관계로 인해 모든 광기에는 이성이 존재하며, 모든 이성에도 광기가 흐른다. 신의 눈으로 보기에는, 세계 자체가 광기라는 오래된 기독교적 주제로서 극화되어 있었으며, 그것이 그 시대의 상호성의 긴박한 변증법을 통해서 새롭게 되살아났다. 사람들은 이성의 이름으로 인간의 광기를 고발하지만, 사람들이 마침내 이성에 이르렀을 때, 이성은 현기증에 지나지 않음을 알게 된다. 이와 같은 현기증 속에서 이성은 침묵하게 되며, 대신 광기가 스멀거리며 살아 움직이게 된다. 중세시대에 고조되었던 극심한 광기의 위험은 이런 식으로, 기독교 사상의 도도한 영향 아래에서 윤색되며, 해소되며, 무마되었다. 즉 중세의 광기는 르네상스의 이성과 결부되어 한없는 순환 과정 속으로 들어갔으며, 서로를 긍정하고 동시에 부정하는 가역적 관계에 이르렀다. 따라서 바로크적인 광기란, 세계의 어둠 속에서 절대적으로 실재하는 것이 아니라, 이성과의 상관성 아래에서만 실재할 따름으로 나타났다.

심지어 바로크의 광기는 이성 가운데 하나가 되기도 했다. 어떤 때는 이성의 은밀한 힘들 가운데에서, 어떤 때는 이성 발현

의 계기들 가운데에서, 또 어떤 때는 이성이 이성 자체를 지각할 수 있는 어떤 형태를 구성하면서 그 이성에 통합되었다. 아무튼 이성의 영역 자체 안에서 광기의 의미와 가치는 보전될 수가 있었다. 왜냐하면 이성이란 광기를 가로질러서, 그리고 광기의 허울뿐인 승리를 지나서 마침내 표면화될 수 있기 때문이다. 광기는 다만 이성의 날카롭고 비밀스러운 힘일 따름이었다. 광기가 이성에 의해 포함되어, 이성 속에 수용되고 자리 잡는 방식이랄까. 이것이 바로 그 회의주의 사상(이를테면 데카르트의 방법적 회의), 더 정확하게 말해서 이성을 제한하는, 그리고 이성과 어긋나는 힘을 그토록 생생하게 의식하는 모호한 역할을 가능케 하였다.

그래서 17세기 초에는 기이하게도 광기를 환대하는 상황에까지 이르렀다. 광기는 진실과 공상의 기준들을 혼란스럽게 만드는 아이러니한 징후로서, 많은 비극적 위협의 요소가 되었다. 이를테면 불안스럽다기보다 불투명한 삶, 사회에서의 사소한 동요, 이성의 유동성을 가까스로 간직하면서, 사물들과 인간들의 중심에 자리 잡는 식이었다.

바로크의 이러한 광기는 진실의 발현과 이성의 완화된 복귀의 모습으로, 또는 시간과 죽음에 대한 관심으로 표출되었다. 올더스 헉슬리Aldous Leonard Huxley에 의하면 바로크 시대 사람들은 다른 시대 사람들과는 달랐으며, 그들은 죽음과 몰락을 오히려 즐겼다. 덧없는 삶, 혹은 유한한 삶에 대한 바로크인들의 인식은 필연적으로 죽음에 대한 사유를 불러왔다. 따라서 죽음은 바로크 예술에 있어서 장르를 불문하고, 나타나는 보편적인 주제로 애용되었다. 도비녜Agrippa D'Aubigné, 뒤 페롱Du Perron, 스퐁드J. de Sponde, 샤시네J.B. Chassignet와 같은 대표적인 바로크 시인들의 작품에서 죽음이란, 언제나 살아 있는 모티브로서 그들의 작품을 살아 숨쉬게 했다.

바로크 시대의 비극 혹은 비희극의 무대에서도 죽음은 낯설지 않은 소재였다. 붉은 피가 방울방울 떨어지며, 시체들이 여기저기 나뒹구는 장면에 관객들은 카타르시스를 느꼈다. 심지어는 관객의 눈앞에서 직접 행해지는 살인, 강간, 고문, 자살 등을 보여주는 일종의 '잔혹극적' 장면이 논픽션으로 연출될 때도 있었다. 그리고 여기에는 무엇보다도 선정적인 에로티즘을 꼭 곁들였다. 이를테면 죽음과 에로스의 결합. 죽음의 정반대를 상징하는 젊고 아름다우며, 싱싱한 생명력을 풍기는 소녀를 등장시킴으로써, 이른바 낭만시대의 네크로필리아Necrophilia를 구현하였다.

사실상 이러한 허구적이며 역설적인 산문의 세계에는 비극적인 역사에서 비롯된 피비린내 나는 보복과, 결투, 전쟁의 참화들이 함의되어 있다. 하물며, 연애담을 주제로 하는 전원소설에서도 자연사뿐 아니라, 연적들 간의 결투로 인한 죽음, 혹은 연인의 배신으로 인한 자살이 등장한다.

죽음에 대한 바로크 시대의 강박관념은 비단 문학에만 한정되지 않았다. 당대의 회화 혹은 조각 작품에서도 죽음을 상징하는 잘린 머리나 해골의 형상들이 중요하고도 익숙한 소재거리로 사용되었다. 심어지는 죽은 사람이 들어 있는 관을 장식물로 집에 두는 경우도 허다했다.

17세기부터 '세밀 묘사'라는 형식으로 정착되기 시작한 '나투르 모르트Nature Morte', 즉 정물화靜物畫, Still Life에는 그러한 삶의 허무와 불가피한 죽음의 참상이 적나라하게 다루어져 있다. '나투르 모르트'는 프랑스어로 '죽어 있는 자연물'이라는 뜻이다. 스스로 움직이지 못하는, 생명이 없는 사물들을 조합하여 회화적으로 표현함으로써 인생의 덧없음을 상징적으로 풍자한 정물화라는 장르는 들불처럼 유럽의 화풍을 휩쓸었다.

화초, 과일, 죽은 물고기와 새, 악기, 책, 식기, 죽은 동물, 인간의 해골 같은 소재들은 살아 있음의 모든 것이 한순간임을, 그리고 물질 만연한 세속적 현실이란 한낮 꿈과 다름없음을, 보는 이의 가슴에 일침처럼 꽂는다.

> "헛되고 헛되며 헛되니 모든 것이 헛되도다. 마음을 다하며 지혜를 써서 하늘 아래서 행하는 모든 일을 궁구하며 살피지만 이것들은 모두가 괴로움이다. 태양 아래서 행하는 모든 일이란, 모두 헛되어 바람을 잡으려는 것과 다름없다. 내가 다시 지혜를 알고자 하며 미친 것과 미련한 것을 알고자 하여 마음을 썼으나 이것도 부질없는 짓이다. 지혜가 많으면 고통도 많을 것이며 지식을 넓히는 자에게는 슬픔도 커질 것이다."

성경의 '전도서'에 나오는 이처럼 냉소적인 잠언처럼, 인생의 모든 부와 명예와 지식은 모두가 부질없는 허상일 뿐이며, 아무리 까불어 봐야 결국은 죽음만이 인생의 진리라는 점을 인간에게 꼬집어 말해 주고 있다.

예를 들어, 17세기 네덜란드의 화가 페테르 클라스Pieter Claesz가 그린 정물화에는 마치 해골의 주인공이 생전에 사용했을 것이라고 짐작되는 몇 가지의 물건들이 테이블 위에 아무렇게나 올려져 있다. 특별히 도상학적인 지식이 없는 사람도 단박에 알아볼 수 있을 것 같은 물건들의 의미는 그 자체로서 삶의 허무를 그리고 있다. 굴러 떨어질 것 같은 조심스런 유리잔은 시간이 흘러 생명을 다한 인간의 운명에 대한 상징이며, 뚜껑이 열려 있는 작은 시계는 유한한 인간의 짧은 인생, 그리고 책들과 펜은 지식과 학문에 매달리는 인간의 부질없는 허영을 꼬집는다.

스산하고 절망적이며, 생명의 기운이라고는 없어 보이는, 그래서 보는 이를 불편하고 불안하게 만드는 메마른 화면의 분위

바니타스 정물(Vanitas Still Life), Pieter Claesz, 1630

기는 죽음의 불가피성, 살아 있음의 덧없음을 귀에다 대고 속삭인다. 화면 중심에 있는 해골이 그런 사실을 더 강조해 준다.

바로크 이전의 르네상스 시대에도 죽음이라는 소재가 문학과 예술의 테마가 아니었던 것은 아니다. 하지만 르네상스 시대의 죽음은 종교전쟁의 참화와 함께 16세기 후반에 탄생한 바로크 시대의 그것과는 종류가 다르다. 르네상스는 근본적으로 죽음을 부정적으로 생각하지 않았다. 오히려 죽음은 인간이 추해지고 파손되는 것을 막아주는 영적인 구원이라고 생각했다.

"왜 죽음을 두려워하는가! 죽음은 우리에게 휴식을 가져다주는데…"

1451년에 세상을 뜬 추기경 스클라페나티Sclafenati의 묘에 새겨진 비문의 내용이다. 르네상스의 죽음은 이처럼 공포의 대상이 아니었다. 그래서 거기에는 슬픔의 표지를 찾아볼 수가 없다. 그러나 17세기 바로크로 들어오면서 죽음의 이미지는 크게 달라진다. 바로크인들에게 죽음은 더 이상 꽃과 장식들로 꾸며진 안락한 휴식처가 아니라, 죽은 자의 해골과 그것을 갉아먹는 벌레들이 공존하는 처참한 현실로 그려진다. 그리하여 젊은 시절, 죽음을 '결코 죽지 않는 더 아름다운 꽃으로의 회귀'라고 표현했던 프랑스 시인 피에르 롱사르Pierre Ronsard마저도 노년기에 쓴 자신의 시에서 시체의 이미지를 빌려 죽음을 그려냈다.

"나는 뼈와 해골만 있네.
앙상하고 힘없고 나약한 나는
가혹한 죽음이 엄습했음을 느끼네.
나는 떨리는 두려움이 아니고는 감히 나의 팔을 쳐다보지 못한다네.
의술의 신 아폴론과 아스클레피오스가 힘을 합쳐도
나를 살릴 수는 없으니,

의학도 나를 속이는구나.

즐거운 태양이여 안녕,

나의 눈은 메워졌네.

나의 몸은 모든 것이 해체되는 그곳으로 내려가 사라진다네."

죽음에서 우아한 이미지를 걷어내고 흉측한 해골과 고통스러운 순간의 묘사를 선호했던 바로크 문학은 죽음에 삶의 이미지를 투영시키는 것이 아니라, 살아 있는 것에 죽음의 이미지를 투영했다. 그리하여 해골, 혹은 죽은 자의 머리와 같은 죽음의 형상들이 수도원이나 궁중, 심지어는 일상 생활에까지 흘러들었다. 교황 이노센트Innocent 9세는 죽음의 침상에 누워 있는 자신을 재현하는 그림을 그리게 했고, 심지어 교황 알렉산드로스Alexandros 7세는 자신의 침대 밑에 관을 보관하고 있었다는 설도 있다.

도처에 죽음이 그려져 있었고, 해골을 방안에 두고 명상하는 사람이 점점 많아지는, 이러한 관습은 당대의 회화 속에 단골 주제로 등장했다.

17세기 프랑스 화가 조르주 드 라 투르Georges de la Tour가 그린 '참회하는 막달라 마리아'를 보면, 명상 중에 있는 마리아는 한 손을 턱에 괴고 그림 속 빛의 근원이 되는 촛불을 바라보고 있다. 그런데 그림을 자세히 들여다보면 마치 죽음이 삶을 조명해 주는 바탕이라도 되는 듯 그림 한 가운데 놓인 해골과 그 위에 얌전히 놓인 막달라 마리아의 다른 한 손이 보인다. 당대인들이 죽음을 얼마나 친숙하게 느끼며 살았는지를 확인해 볼 수 있는 대목이다. 해골 위에 얹혀 있는 그녀의 손은 두려움이나 혐오나 망설임이라곤 없다. 오히려 사랑하는 연인의 무릎 위에 올려놓은 손 마냥 너무나도 자연스럽고 다정스럽기만 하다.

바로크의 문학가들이나 화가들이 처참하게 훼손된 신체나

참회하는 막달라 마리아(La Madeleine à la flamme filante), Georges de La Tour, 1638

흉측한 해골 등의 이미지를 통해 죽음을 표현했던 것은 그들이 이전 시대 예술가보다 잔인하거나 가학적인 성격의 소유자여서가 아니다. 그들은 다만 인간의 존재를 시간의 조건 하에서 생각하고, 파괴적인 시간의 흐름 안에 이미 죽음의 전조가 들어 있음을 외면하거나 숨기지 않았으며, 오히려 죽음으로 말미암아 삶은 더욱 생생할 수 있는 것이라고 생각했다.

'유년기가 죽으면 청년기가 오고, 청년기가 죽으면 노년기가 오고, 어제가 죽으면 오늘이 오고 오늘이 죽으면 내일이 온다.'

미셸 몽테뉴Michel De Montaigne가 이렇게 적고 있듯이, 삶은 그 자체로 죽음의 연속이며, 처음부터 삶 안에는 죽음이 포함되어 있음을. 죽음이란, 매 순간마다 호심탐탐 모든 생명을 노리며, 사람은 누구든지 태어나는 그 순간부터 죽음에서 자유롭지 못하다는 인생의 진리를 향유했다. 진리가 그러할지라면 인간의 유한성을 굳이 부인하려들지 말고 살아가는 동안, 언제 닥칠지 모를 죽음을 의식하고 있는 편이 낫지 않은가의 문제에 타협했기 때문일 것이다. 인간을 기다리는 것이 죽음이며, 어느 누구도 그러한 법칙에서 벗어날 수 없다는 사실을 인식하고 나면 인간 생활의 모든 근심, 걱정, 모든 고통은 헛된 것이 되어 버리고 마는 것을 터득했기 때문이다. 바로크인들은 인간이 태어나서 결국은 죽음으로 향해 간다는 숙명을 담담하고도 우울하게 받아들였다.

하지만 그들이 외쳤던 '자신의 죽음을 기억하라'는 메멘토 모리Memento mori의 교훈은 분명 죽음 자체를 기억하라는 얘기만은 아닐 것이다. 오히려 삶 안에 이미 들어와 있는 죽음의 자리를 항상 명확하게 의식하고 있음이란, 역설적이게도 현재 주어진 짧은 생에서 진정한 삶의 가치를 찾으려는 적극적인 생명

의 몸부림이라 할 수 있다. 쇠퇴가 아니라 관능을, 소멸이 아니라 생성을, 절망이 아니라 희망을, 죽음이 아니라 삶을 더 강하게 말하기 위해서 바로크 예술가들은 인간 감정의 심연을 탐색하고, 그 방향타를 죽음이라는 극단으로 기울였다. 부정의 부정으로써 강한 긍정을 사유하려 했다. 부정의 부정이라는 역설을 통하여 새로운 삶을 받아들이고 또한 긍정함으로써, 여전히 부정적인 요소를 포함하는 현실의 '지금 여기'를 긍정으로 돌리려는 계산을 했다.

바로크의 죽음은 심연의 구멍으로서의 죽음, 돌아보지 않아도 알 수 없고 돌아보아도 알 수 없는 그것, 그래서 죽음이란 언제나 우리의 등 뒤에 도사리고 있음을, 우리의 삶은 알 수 없는 죽음 위에 위태롭게 세워져 있음을, 살아 있는 시간의 선상 위에 뚫려 있는 하나의 구멍일 뿐임을 자각하는, 역설적이게도 생명적인 환유를 지시한다. 그리하여 바로크의 죽음은 새로운 생, 나아가 신과 신성한 성聖의 영역에로 나아가는 출구를 열었다. 죽음으로써 영원함에 이를 수 있는 중력 없고 경계 없는 문을 열었다. 당연히 그 문은 신의 집, 구원의 통로, 세상의 비상구였다.

밝고 뚜렷하고 균형 잡힌 윤곽으로 점철되었던 르네상스 성당이 바로크에 접어들면서 복잡하고 혼란스러운 무대로 변화된 원인도 여기에 있다. 벽은 점점 더 곡면으로 휘어졌으며, 아스라이 사라졌으며, 천장은 건축가와 화가들에 의해 천국과 전능한 신의 원경을 그리며 무한과 허공을 향해 솟아오르며 지상과 천상의 경계를 허물었다. 그리고 엄숙하던 신의 집은 지나치도록 빛나는 광채의 세계, 맹목적으로 굽이치는 파사드의 세계, 덧없는 형상들이 비등하는 거품의 세계로 바뀌었다.

무엇보다, 시간을 지웠다.

45
주름진 존재들

바로크 건축에서 시간적 요소는 공간구조와 세부장식의 기본적인 요건을 형성시켰다. 건축가는 공간의 부분들이 하나의 목적 아래에서 통일되고 조직되어 전체가 필연적 관계를 가지지 않는, 유기체화되기 이전의 공간, 본성적으로 유기체화되기를 거부하는 공간을 실현하려 했다. 공간에 포섭과 배제의 어떤 특정한 질서를 부과함으로써, 요컨대 들뢰즈와 가타리Félix Guattari가 말하는 '기관 없는 신체Corps Sans Organs,' 또는 모종의 카오스 상태를 통해서, 어떤 고정된 질서로부터 벗어나서 무한한 변이와 생성을 잠재적으로 품고 있는, 즉 신적인 요소가 지닌 파편들이 조립되는 하나의 장소를 꿈꾸었다.

바로크 건축은 관람자의 움직임에 따라서, 시간의 경과에 따라서, 공간적 경험이 점차적으로 중첩되어, 그 전체의 아름다움이 연관적으로 구성된다. 외부로부터 유입되는 광선에 의해서, 도금되고 물결치는 구조체들의 강력한 양감이 만들어내는 공간의 상대적인 어둠으로 공기까지도 검게 물들이며, 강한 대비를 이뤄내는 기술적 체계를 개척했다. 카라바조의 그림에서와 같이 어두운 배경에 모델이 강한 빛으로 도드라지는 테네브리즘의 효과를 3차원적으로 구현한 것이다. 그러면서 공간은 큰 것과 작은 것, 단순한 것과 복잡한 것을 스스로 대조시키며, 점차적으로 관찰자의 시감각을 변화시키며, 최종적으로는 감각의 클라이맥스를 제시한다. 공간에서의 교향곡적인 특징을 이끌어 냈다.

잠깐 이야기를 멈추고, 바로크 건축의 조형적인 원리를 좀

더 자세하게 이해하기 위해 라이프니츠의 철학에 대한 담론으로 되돌아가 볼 필요가 있을 것 같다. 라이프니츠가 제시하는 모든 존재의 기본으로서의 실체인 모나드는 우주 속에 무수히 존재하지만, 저마다 독립적이고 상호간에 아무런 인과관계도 가지지 않는다. 그럼에도 불구하고 이와 같은 모나드로 이루어진 우주에 질서가 있는 것은 신神이 미리 정한 모나드의 본성이 서로 조화할 수 있도록 계획해 놓았기 때문이다. 바로 이것이 '미리 정해진 조화', 즉 '예정조화론'의 주요 골자이다. 마치 매우 정교하게 만들어진 시계가 서로 간의 아무런 관계가 없는데도 불구하고 언제나 같은 시각을 나타내는 원리처럼, 정신과 신체는 항상 조화하고 일치하도록 신에 의해 만들어져 작동된다. 그래서 하나의 모나드 속에서 일어나는 끊임없는 움직임에 대한 욕구와 충동으로 일어나는 감각의 현상은 사람에게 다양하게 인지되고, 삼라만상의 모습으로 비춰진다. 수많은 모나드들이 일정한 목적 아래에서 통일되고 조직되어 각각의 부분과 전체가 서로의 필연적인 관계를 가지는 조직체로서 존재하는 이유, 그리고 과거, 현재, 미래라는 각각의 상황이 동시에 내포되어 있음을 우리의 감각에 포착시킨다.

따라서 바로크는 모나드의 그러한 활동으로서의 존재 근거와 변화의 요인 모두를 포함하여 감각에 즉각적으로 다가서지 않으며, 가려지고, 잠기고, 뒤바뀌며 모호한 효과를 불러일으키는 속성을 드러낸다. 착란적인 감각의 효과를 통해서 결과적으로는 불확정적인 조형성으로 감지되게끔 해준다.

들뢰즈가 설명하듯이 모나드는 수많은 접힘 상태인 주름Pli d'Être을 통해서 내적인 복수성을 유발하고, 그리하여 특정한 의미가 발생되기 이전의 상태, 즉 고정화된 의미가 없는 여러 가지 변위들을 잠재시킨다. 그리고 개체성을 확보하기 이전의 상

태, 다시 말해서 불확정적인 조형성은, 미술과 건축의 공간적 특성을 비정상적인이고 비고전적인 착안과 배열로 나타나도록 한다. 바로크 예술에서 감각적인 묘연함과 즉각적으로 인지될 수 없는 공간의 물리적 규모와 깊이감을 증폭시키는, 이른바 탈경계적 특성으로 우리에게 나타나는 까닭의 근거가 여기에 있다.

바로크 공간의 가장 의미 있는 특징은 그렇기 때문에 심연의 깊이감으로 인식된다. 바로크적인 조형성이란, 각각의 세부 요소에서 비롯되는 부분들의 총합인 플라톤식의 조화가 아니라, 오히려 복잡한 전체 구조에 주목하는 개념으로서 형상화되고 형태들의 특수한 부분적, 요소적 특성을 간략화하거나 배제시키면서 전체 조직의 구조에 관여된다. 조형적으로 전체 형상 속에서 각각의 형태들이 질서와 일관성을 어떻게 이끌어낼 수 있는가를 스스로 반문하며(끊임없이 그것을 반복하며) 그 정신적 흐름을 형태 속에 내재시키는, 그래서 형태들이 서로에게 작용하고 문제화되면서 각자의 작용을 연속적으로 활성화한다.

하지만 이것들이 서로의 경합이나 서로간의 우열을 측정하는 결과로 이어지지는 않는다. 오히려 서로에게 가하는 작용으로 말미암아 끊임없이 접히고 함입됨으로서 형태들의 가시적인 물질성을 서로에게 전가시키며, 동시에 스스로 흡수한다. 들뢰즈가 말하는 주름의 반복이 서로의 작용에 의하여 활성화되고 그 과정이 분절되면서 실제화 되는 결과, 즉 극적인 음영이나 빛과 같은 밝음으로 두드러지고, 즉각적으로 감지되기 어려운 막연한 공간성으로 나타나는 것이다. 이것은 결국 공간의 증폭을 이루어낸다. 바로크적인 조형성이 고전적 개념의 평면성을 극복하고 무한한 깊이감을 가지는 개념적 배경이 이 지점 어딘가에서 나온다.

일반적으로 형태는, 두 가지의 방식으로 우리에게 감각된다.

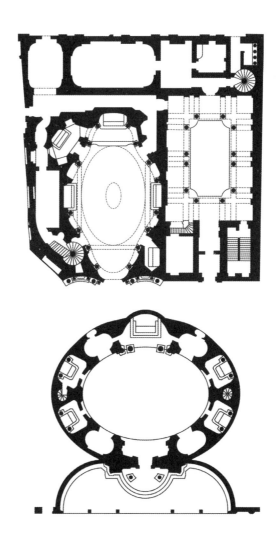

－산 카를로 알레 콰트로 폰타네 성당 평면(Plan of San Carlo alle Quattro Fontane, Borromini), 1638-41
Sant'Andrea al Quirinale, Gian Lorenzo Bernini, 1670
－산 안드레아 알 퀴리날레(Sant Andrea al Quirinale), Giovanni Lorenzo Bernini, 1670

하나는 사물의 윤곽, 즉 형상을 배경과 구분시켜 주는 외곽선에 의해서이다. 그리고 또 다른 한 가지는 면의 양감을 통해서이다. 소묘적인 방법이라고도 할 수 있는 전자의 경우는 주로 르네상스의 조형성에서 많이 나타난다. 이는 건축에서 벽이나 천장의 전체 볼륨을 안정화시키고 건물 윤곽의 양감이 외부 지향적으로 나타나게 하는 효과를 가져다준다. 하지만 바로크는 형상의 윤곽보다는 전체적인 덩어리를 강조해서 윤곽선에 대한 주목을 회피시킨다. 측정될 수 없는 막연한 어둠 속 모델들이 빛 때문에 일부만 드러나 보이고, 어둠 속에 잠긴 부분은 관찰자가 상상으로 보아야 하는, 가령, 앞에서 보았던 카라바조의 먹물 같은 어둠 속에 잠긴 잠자는 큐피트의 모습, 즉 테네브리즘의 효과와 동일한 부류의 조형성이라 할 수 있다.

빛이 형태의 윤곽선을 비추지 않듯이 형태는 빛으로 말미암아 전부가 아닌 일부만 드러나고, 그 전체적인 양감은 관찰자의 주관적 인식에 의하여 막연한 수치로 측정되도록 하는 전략이다. 보이지 않는 나머지는 보는 이의 상상으로 내맡겨진다. 그리고 그러한 잠재된 형상은 배경과 함께 무한히 확장되며 윤곽선을 지운다. 공간의 깊이와 크기의 규모를 가늠할 수 있는 원근법적인 요소를 시차원적으로 교란시킴으로써 시각의 현실성을 무화無化시킨다. 그러한 특성은 특히 평면의 모양에서 흔히 찾아볼 수 있는데, 일반적으로 르네상스식의 고전적인 평면도의 패턴은 규칙성에 있다. 다시 말해, 예측 가능한 모듈 패턴을 가지고 있다. 하지만 바로크는 그러한 규칙성을 파악하기가 쉽지 않다. 어찌 보면 여러 개의 평면이 겹쳐 있는 것 같은 모양이며, 그래서 초점이 없는 것처럼 여겨지기도 한다. 이를 건축 용어로는 병치기법並置技法, Juxtaposition이라 한다. 여기에다 타원형이 겹쳐지면 평면은 미궁처럼 어려운 구조가 되어 버린다. 타원은 르네상

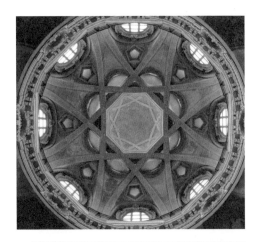

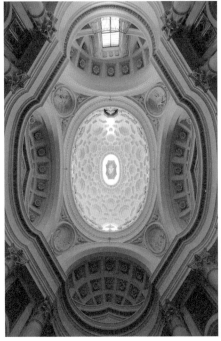

-산 로렌조 성당 돔(Dome of S.Lorenzo), Guarino Guarini, 1668-80
-산 카를로 알레 콰트로 폰타네 성당 돔(Dome of San Carlo Alle Quattro Fontane), Francesco Borromini, 1677

스 공간에서 주로 사용되는 정방형 원에 비하여 복잡 미묘한 기하학적 속성을 가지고 있다. 타원형의 럭비공이 어디로 튈지 모르는 것처럼, 바로크의 평면공간에서는 공간의 예측 가능한 규칙성이 약하다. 즉 내가 서 있는 공간의 전체 형상이 어떤지, 내가 공간 속에서 어디에 위치하는지를 파악하는 감각을 멍하게 만들어 버린다. 사람을 멍하게 만드는 요인은 한 가지 더 있다. 바로크 성당에서만 찾아볼 수 있는 이중 표피기법二重表皮技法, Double Shell이라는 돔의 모양새가 그것이다. 건물의 본체와 돔의 구조를 시각적으로 분리하고, 그 경계점을 구조적으로 파악 불가능한 상태로 만들면서, 이격된 큐폴라의 틈 사이로 빛이 들어와서 음지와 양지의 극적인 빛의 대비를 부각시키는 장치이다. 이러한 효과는 돔이 무중력의 상태로 천상을 향해 부유하는 듯한 착시를 심어준다.

기본적으로 바로크 공간에서 나타나는 구조체와 기둥들의 배치는 회화에서와 마찬가지로 형태 앞에 형태, 겹쳐진 것 앞에 지속적으로 겹쳐지는 중첩적인 구조가 기본이다. 인물들을 가로로 정렬시켜 놓고 사진을 찍은 것과 일렬종대로 세워 놓고 앞에서 찍는 것의 차이라고 생각할 수도 있겠다. 르네상스는 말 그대로 가로 정렬이고 바로크는 일렬종대이다. 이는 앞에서 살펴본대로 뵐플린이 르네상스와 바로크를 비교하는 가장 일차적인 척도, 평면성과 깊이감의 차이와 상당히 관련된다. 르네상스 미술에서는 평면을 추구하는 가운데 화면을 하단의 액자선과 평행한 제반 층들 위에 인물들을 나열하는 방법을 취한다면, 바로크는 전경과 후경의 관계를 강조함으로써 감상자로 하여금 공간을 깊숙이 들여다보게끔 요구한다. 그래서 바로크의 화면은 르네상스와 비교해 볼 때 같은 수의 인물들을 배치한다고 하더라도 상대적으로 더 많아 보인다.

예를 들어 베르니니Gian Lorenzo Bernini가 설계한 바티칸의 스칼라 레지아Scala Regia 계단을 보면, 계단을 따라 점점 올라갈수록 중첩되는 기둥의 배열과 공간의 폭이 사다리꼴 모양으로 좁아진다. 더구나 위로 올라갈수록 기둥의 높이도 점점 작아져서 1소점의 원근감은 급속하게 과장된다. 따라서 밑에서 올려다보는 계단의 깊이는 실제보다도 훨씬 더 깊어 보이는 착시효과가 만들어진다.

이 부분에 대하여 뵐플린의 주장을 토대로 르네상스와 바로크의 건축적 개념 차이를 좀 더 자세히 살펴보고자 한다.

르네상스의 고전성이 가지는 평면적인 층 구조는 바로크 건축에서는 애초에 평면성이 자제된 내진적 원근법으로 나타난다. 말하자면 르네상스의 횡렬 구도는 평면적인 병립 원리에 따른 입방체 틀로 구축된다. 그래서 건물을 관찰하기 위해서는 빙 둘러보아야만 한다. 하지만 입방체는 대부분 동일하거나 비슷한 모양을 하고 있다. 건축의 내진 효과도 약하며, 입구가 명시된 경우라고 해도 전경과 후경의 관계를 가늠하는 기준이 별로 뚜렷하지 못하다.

반면, 바로크 건축은 집중식 형태를 취하되 사방으로 동일한 형태를 띠던 구조를 서로 다른 모습으로 보이도록 조절해서 방위를 설정하고, 그로 인해 뚜렷한 전경과 후경을 이끌어낸다. 또한 기본적으로 건물 앞에 광장을 배치하기 때문에 정면성은 더 강하게 부각된다. 앞에서 살펴보았던 무르시아 대성당, 일 제수 성당, 성 이냐시오 성당들처럼, 건물과 광장은 필연적으로 연관되어 있다. 그래서 자연스럽게 광장을 통한 내진적 성격을 가지며, 건물의 깊이감은 실제보다 더 과장되어 보인다.

뵐플린은 이러한 두 양식의 건축적 차이를 '구축적 양상'과 '비구축적 양상'으로 비교했다. 그리고 이를 공간의 '닫힌 형태'

왕의계단(Scala Regia), Gian Lorenzo Bernini, 1666

와 '열린 형태'로 구분했다. 회화의 경우처럼 구축적 양상이란 완결되고 명료한 법칙성을 추구한다면 비구축적 양상은 법칙성들을 은폐하고 질서를 깨트리는 구조. 전자의 경우, 모든 효과의 핵심적 중추를 이루는 것은 조직적 필연성과 절대적 불가변성에 있지만 후자의 경우는 규칙성의 희미함에 있다. 또한 구축적인 양식에는 균제감과 안정감을 주는 모든 요소가 속해 있지만 비구축적 양식은 폐쇄된 형태를 개방시켜서 안정된 비례를 한층 덜 안정된 상태로 보이게 한다. 그리하여 완결된 형태는 비완결적인 것에 의해, 한계 지어진 것은 한계 지어지지 않은 것으로 대체되며, 안정감을 주는 대신 긴장감과 운동감을 대두시킨다.

물론 바로크 양식에서도 안정적이고도 필연적인 면모는 존재한다. 마찬가지로 르네상스의 고전성도 규칙적인 정형성으로만 일관되지는 않는다. 모든 것이 전체에 귀속되지만 동시에 각각의 자율성과 독립성의 법칙도 들어 있다. 하지만 바로크는 그러한 법칙들 전체를 우연적인 효과와 양립시키며 질서와 규칙을 흐트러뜨린다. 그러면서 형상을 자연스럽게 풀어 놓고, 이를 통해 더욱더 강하게 살아 있도록 만든다.

또한 바로크 건축은 관찰자가 공간을 바라볼 때, 전체와 부분이 서로 상호작용을 한다는 느낌을 강하게 주지시킨다. 한마디로 의도적으로 공간의 통일성을 강조한다. 건축에서의 통일성이란, 하나하나의 부분이 독립적인 가치를 지니고 있는 동시에, 전체 속에서 조화를 이루는 것을 의미한다. 이는 각각의 개별성이 통합되어 전체가 강조됨으로써 공간 속의 요소들이 각각의 세밀함이나 특성은 간략화, 와해되면서 오히려 전체가 강하게 결속되도록 하는 원리이다. 즉 공간의 세부적 요소들의 개별성에 주목하는 것이 아니라, 전체의 상대적 조화를 통한 원거리 감각의 시각적 양감을 이끌어낸다는 뜻이다. 모나드의 주름

과 같이 각각의 개별성들이 끊임없이 활성을 이루며 전체를 형성하는 조형성으로 나타난다. 이른바 형태요소 자체는 억제되는 상태에서 그것들의 관계가 작동하고 서로 관여되며 무한한 접힘을 지속하는, 들뢰즈가 말하는 겹주름처럼, 공간의 요소들은 각각의 개별성을 억제하고 전체의 유기체적 통일성을 이끌어내며 전체의 양감을 고조시킨다.

로마에 있는 성 베드로 성당San Pietro Basilica의 사례를 들어보면 건축의 세부 요소들은 자제되고 있지만 전체적인 양감은 강하게 강조되고 있음을 알 수 있다. 광장을 둘러싸는 원주 회랑의 개별적인 형태들은 전체라는 더 큰 형상을 보려는 시선의 욕망 때문에 전체 속으로 희생되고 억눌러진다. 하지만 그런 희생을 통해서 건물 전체는 부유하는 것처럼 강한 양감으로 떠오른다. 그래서 건물의 세부 윤곽은 명료하게 감지되는 것이 아니라, 내적인 복수성을 통한 자족적 형상으로 우리 시야에 들어온다. 즉 개별 개체를 극복하는 전체적 시선을 통하여 시감각의 포커스를 근거리와 원거리로 구분시키고, 그 중 하나에 집중하게끔 하여 나머지 하나를 화각에서 소외시킨다. 이러한 특성은 미술에서도 마찬가지의 방식으로 표현된다. 마테이스Paolo de Matteis가 그린 성모의 승리the triumph of the immaculate를 보면, 화면 속 인물들 각각은 원근법적으로도 무시되어 있는 것 같고, 특히 화면의 상부에 있는 인물들은 조형적으로 독립적 가치를 상실한 것처럼 보일 정도로 간소하게 묘사되어 있다. 하지만 하단 부분에 강하게 존재하는 개별 인물들의 세밀하고 구체적인 조형성이 희미하고 약화된 상부 쪽으로 전가되어 결국 간접적으로는 동일한 가중치로 인식된다. 그리고 이러한 각각의 개별들은 독립적 생명력을 발하는 가운데 전체와 조화를 이루는 대신, 전체 속에 함몰되어 전체를 지배하는 주요한 모티브로 귀속된다. 전체와

성 베드로 성당(San Pietro Basilica), Donato Bramante, Domenico Fontana, 1590

성모의 승리(the triumph of the immaculate), Paolo de Matteis, 1710

보르게제 추기경(Cardinal Scipione Borghese), Gian Lorenzo Bernini, 1632

의 상호 작용을 통해서만 그 의미와 아름다움이 획득된다. 비례와 크기가 아니라 묘사의 수준으로 차등화되는 원근법의 강렬한 의도는 전체적인 색과 빛의 주목성으로 인해서 강화되고 그만큼 전체의 주제 인식은 환상적이고도 강렬하게 부각된다.

베르니니가 조각한 보르게제 추기경Cardinal Scipione Borghese 흉상에서도 비슷한 특징은 마찬가지로 나타난다. 이 조각상은 사람을 두 번 놀라게 한다. 기막힌 사실감 때문에 놀라고 또한 엉성한 디테일 때문에 놀란다. 앞뒤가 안 맞는 이 말을 이해하기 위해서는 먼저 조각상을 멀리서 보아야 한다. 멀리서 바라보면 그 정교함과 세밀함 때문에 마치 보르게제 추기경이 금방이라고 다른 표정을 지을 것처럼, 그야말로 실물을 보는 것 같은 느낌이 든다. 파리 루브르 박물관 앞에서 흰색 물감을 뒤집어쓰고 석고상인 척 연기하는 사람들의 퍼포먼스처럼 느껴질 정도로 기막히게 사실적이다. 하지만 그런 착시 같은 사실감이 신기해서 가까이서 다가가 들여다보면 이해할 수 없을 정도로 투박하게 마감된 표면이 보는 눈을 의심케 한다.

근대과학의 핵심 발명품 중 하나인 무한소 미분에서도 나타
나는 바, 운동을 통한 연속성도 바로크의 중요한 특징에 속한다.
여기에서 말하는 연속성이란, 르네상스와는 다른, 말하자면 정
지된 시간의 한계성을 극복하려는 형이상학적인 동력이라 할 수
있다. 완성된 상태가 아니라 완성해 나가려는 진행적 의지의 힘
이다. 전형적이고 완결된 르네상스의 고전성과는 분명하게 구분
되는, 끝나지 않은 여운과 미완성, 순간성의 무엇이다. 의미의 여
운을 흘리고, 미적인 묘연함을 대상 속에 내포하는, 완성과 종결
로 끝남이 아니라, 스스로의 충동을 유발하고, 그것을 영원히 지
속시키는 생명력 넘치는 호흡이다. 그래서 바로크 화가들은 화
면을 그 자체로 존재하는 독립적인 세계가 아니라, 그저 스쳐 지
나가는 삶의 단편처럼, 연극의 한 장면처럼, 감상자가 우연히 한
순간을 목격하고 있다는 느낌을 가질 수 있도록, 의미적인 또는
조형적인 운치, 즉 가시지 않고 남는 일종의 여음을 남긴다.

　루벤스Peter Paul Rubens가 그린 '십자가에 올려지는 그리스
도Raising of the Cross'를 보면 화면속 인물들의 움직임이 정지되어
있는 것이 아니라, 행동이 계속 진행되고 있다는 상황적인 힘을
느끼게 해준다. 중력에 의한 무게가 인물들의 동작에 생생하게
전가되어 긴장감이 흐르고, 화면의 요소들 모두는 서로 긴밀하
게 연관됨으로써 한 상태에서 다른 상태로 넘어가는 연속적인
박진감을 자아낸다.

　카라바조가 그린 '성 베드로의 십자가 처형The Crucifixion of St.

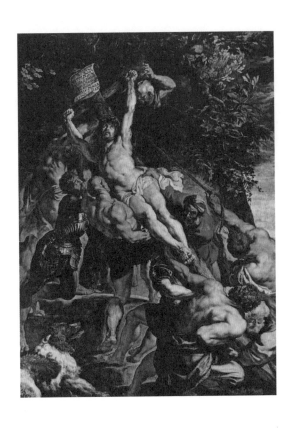

십자가에 올려지는 그리스도(The Raising of the Cross), Peter Paul Rubens, 1611

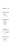

성 베드로의 십자가 처형(the Crucifixion of st. Peter), Michelangelo da Caravaggio, 1600

Peter'에서도 인물들의 표정과 움직임은 마치 영화가 재생되고 있는 것처럼 연속적이고도 순간적인, 그러면서도 묵직한 운동성으로 재현되고 있다. 동일한 주제로 먼저 그려진 미켈란젤로의 '성 베드로의 십자가 처형'을 염두하고 그렸지만, 전작前作보다도 훨씬 더 극적이며 긴박하게 처형의 순간을 묘사하고 있다. 십자가 처형이라는 끔찍한 형벌을 겸허하게 받아들이면서도 한편으로는 고통스러운 황망함이 교차되는 베드로의 눈빛에는 순교의 환희와 죽음의 두려움이 절묘하게 뒤엉켜 있다. 자신의 스승, 예수와 같은 방식으로 죽을 자격이 없다는 처형 직전의 유언 때문에 거꾸로 매달려서 모든 고통과 수모를 받아들여야만 했던 베드로의 뒤틀리고 격앙된 몸은 신앙적 신념과 인간적 번민으로 몸서리친다. 하지만 이처럼 극적이고도 리얼한 생동감의 목적, 즉 그림이 전하려는 본질적인 의미는 하느님의 부르심을 받는 구원의 신비에 있었다. 또한 그것은 그림의 주문자인 교회의 의도이기도 했다.

'성 베드로의 십자가 처형'과 함께 1609년에 그린 '성 안드레아의 십자가The Crucifixion of St Andrew'를 보더라도 카라바조의 이런 선교화는 단순히 사실의 재연에만 머무르지 않았다. 그는 절실한 신앙고백 또는 참회의 기도를 화면 속에 그려내고자 했다. 카라바조는 그림을 통해서 화면에 나타나고 있는 종교적 결단에 스스로를 참여하도록 관람자에게 촉구하는 것처럼 보인다. 관람하고 있는 사람 모두를 십자가로 불러 모으며, 짙은 어둠을 배경으로 강열한 빛이 고통스러운 성자의 몸으로 쏟아지는 신비의 은총을 체험시키고자 했다. 그럼으로써 그 빛을 바라보는 신자는 모두가 성자를 갈망하기를 기획했다.

"한 줄기 구원의 빛이 나에게도 임할 수 있기를!"

이처럼 바로크의 화면은 강한 명암과 굵직한 선, 짙은 색채를 통해서 인간에 대한 자기 확신은 사라지고 신의 존재와 종교적 환희만을 강하게 돋보이도록 유도한다. 그러면서도 가변적이고 흘러가는 시간에 대한 초점 때문에 피상적인 순간성을 끊임없이 표출한다. 시시각각 변하는 사물의 환상을 통해서 돌발적이고 충동적이며, 현실 그 이상의 세계관이 그려지도록 했다.

1623년에 베르니니가 조각한 다비드상은 이러한 바로크 미술의 특징을 종합적으로 이해하게 해주는 중요한 사례라 할 수 있다. 이스라엘의 소년 다윗이 대단한 거인이자 장군인 골리앗을 돌팔매질 한 방으로 무찌르고, 고대 이스라엘 왕국의 2대 왕이 되어 왕국의 전성기를 이룩하였다는 구약 성경의 이야기를 담고 있는 서사적인 이 조각상에서, 다윗은 도저히 이길 수 없을 것 같은 적장, 골리앗을 향해서 돌을 던지기 직전의 자세를 취하고 있다. 바로 그 순간을 베르니니는 조각으로 절묘하게 포착해 놓았다. 사실 베르니니의 조각 작품이 감상자의 시선을 그토록 압도하는 이유는 현란한 기교나 화려한 수사뿐만은 아니다. 산뜻한 구성과 베르니니 특유의 정밀하고 관능적인 손맛 때문도 아니다. 그것은 사건에 얽힌 인물의 가장 극적인 순간을 기가 막히게 포착하는 베르니니의 시간성에 대한 예리한 감각에 있다. 그의 작품 속에서 우리는, 신의 도움에 절대적으로 의지한 다윗의 얼굴 전체에 담겨 있는 결연한 표정과 골리앗을 향한 강렬한 눈빛과 동작을 통해서, 다윗이 바로 다음에 취하게 될 행위를 우리의 상상 속에서 미리 엿보게 해준다. 다윗의 순간적인 행위의 표현이 이미 다음의 행위 자체를 포함하고 있기 때문이다. 베르니니 작품의 가장 중요한 골자는 이것이다. 그리고 그것이 바로크의 핵심적인 운동성의 일면이다.

반면, 미켈란젤로의 다비드상은 동일한 인물과 사건을 다루

다비드상(David), Gian Lorenzo Bernini, 1624

고 있지만 베르니니와는 전혀 다른 묘미와 영감을 우리에게 심어준다. 우선 미켈란젤로의 다비드는 전형적인 르네상스식의 조형관에 의한 자세로 가장 균형감 있게, 안정적으로 서 있다. 일체의 인간적인 감정이나 세속적인 순간성이란 보이지 않는다. 그의 몸동작은 사건의 모든 일면성들을 하나로 수렴한 영원함의 표본 같다. 베르니니가 전개되고 있는 전체 사건의 특정 부분을 절묘하게 포착하였다면 미켈란젤로는 그러한 사건의 모든 행위를 하나의 자세로 엄정하게 요약해 놓았다. 마치 올림픽 체조선수가 모든 연기를 끝내고 자신의 모든 움직임들을 하나로 집약하는 결연한 마지막 포즈처럼, 다비드의 자세에는 더 이상의 상상이 필요 없는 완전한 수긍의 전형성을 담고 있다. 완고하고 불멸하는 진리 그 자체의 형상으로.

르네상스와 상치되는 바로크 미술의 미묘함과 이런 흥취는 이와 같은 형상의 연극성에 기반한다. 마치, 무대에서 어떤 장면을 연기하는 연극배우처럼, 베르니니는 구태여 다비드의 상대 배역인 골리앗을 등장시키지 않고도 다비드의 동작과 시선만으로 골리앗의 존재를 충분하게 드러낼 수 있기 때문이다. 보이는 존재에 보이지 않는 존재까지 투영시켜 놓음으로써 시각의 한계를 확장시켰다.

바로크 건축이 외부의 공간을 건축으로 끌어들였던 것처럼, 베르니니는 자신의 프레임의 경계를 의미적 공간으로까지 연장시켜 물리적으로 제외된 가상의 공간까지를 자신의 작품 영역으로 확장시켰다. 그래서 그의 작품을 자세히 감상하기 위하여 주위를 한 바퀴 돌다보면 끊임없이 형상들의 새로운 이면들을 발견하게 된다. 그러다가 우연히 정면으로 다비드와 마주 대하면 순간적으로 깜짝 놀라게 될 수도 있다. 다윗이 노려보는 골리앗이 바로 나 자신일 수 있기 때문이다. 벨라스케스의 시녀들

처럼 작품 자체에 나 자신을 이미 포함시키고 있고, 작품의 사건 속에 내가 관여되어 있다는 착각이 들게 한다.

몇 년 전, 프랑스 니스의 벼룩시장에서 우연히 발견하고 구입한 베르니니의 다비드상 석고 모형을 책장에 올려놓으면서 한참 동안이나 이리 돌리고 저리 돌려도 마땅한 정면을 정할 수 없어서 혼자 구시렁거린 적이 있었다.

"미켈란젤로의 것이었다면 1초도 망설이지 않았을 텐데."

바로크 조형에서 느낄 수 있는 순간의 연속성은 가시적인 배경으로 형성되는 것이 아니라, 존재들이 취하는 '지금 여기', 아울러 그것과 나와의 개념적인 관계적 동일시를 통해 경계를 와해시키고 패턴화시킨다. 그로 인해 프레임 안에서 프레임 밖을 보게 한다. 프레임 내부의 존재에게 덧씌운 외부의 여운으로 말미암아 베르니니의 바로크는 다음 동작을 포함한 움직임의 항구적 잠재성을 가지며, 완전함을 유보시키며, 고정된 프레임 밖으로 전가되어 나가려는 '계속적임'의 의지를 담아낸다.

베르니니는 르네상스적인 전형성의 틀을 자기 작품의 주인공들에게 지우지 않았다. 그저 '지금 여기'의 순간성으로 살아 숨 쉬게 했다. 르네상스의 다비드처럼 완전한 자세로 정지되어 영원 속에 안치되는 박제의 형틀을 씌우지 않았다. 심장이 뛰고 피가 도는 한 사람의 인간, 그리고 모델의 '지금 여기'를 표현하고자 하였다. 그가 조각하는 인간상은 액자 속에 안치된 신화적 인물이 아니라, 밥을 먹고, 똥을 누는 그저 한 사람의 살아 있는 인간, 그리고 그것은 그가 살았던 근엄한 시대 정서에서 운동성과 강렬함과 긴장과 힘이라는 형식으로 발현되었다.

결론적으로, 바로크는 눈부시도록 전형적인 진리의 조화에 준하는 르네상스하고는 근본적으로 다르다. 바로크는 현재라는

생물학적인 인간관을 시간 속에서 나타내는 형식이다. 당시의 공기로 숨을 쉬는, 그저 '지금 여기'의 실태를 표현한다. 그런 점 때문에 바로크는 르네상스의 진화 내지는 전환기의 밀접한 유사성의 담론에서 토로되곤 한다. 다윗이라는 한 인간을 그려낸 베르니니 작품의 궁극적인 이유가 여기에 있다.

권력의 도구

16~17세기의 공기에는 대립과 극단과 회의와 고뇌의 성분
이 주를 이루고 있었다. 포만하고 무분별한 감각적 쾌락이, 양심
의 가책을 수반하는 수척한 관능성이 내포되어 있었다. 시대의
조류가 만들어내는 양극단과 그 사이에서 일어나는 다양다종
한 분열들, 그런 것들은 격렬한 관능적 쾌락을, 조야한 물질주의
와 육욕적인 방탕을 동시대의 문화에 수반시켰다. 화려하고 궁
정적인 도금마감과 극단적으로 세속적인 사치와 장식성이 바로
크양식의 가장 표면적인 특징으로 추렴된 데에는 그런 까닭들
이 포진되어 있다.

그리고 이러한 이유들을 충족시키는 구심점에는 권력과 예
술의 인과관계가 있다. 왕족의 발아래에서 노새처럼 열심히, 그
들의 취향을 위해 헌신한 수많은 예술가와 건축가들의 역할이
야말로, 우리가 바로크를 발견하는 대부분의 증거, 표본이 된다.
우리에게 너무나도 유명한 당대의 예술가들, 예컨대 앞에서 만
나보았던 레오나르도 다빈치와 미켈란젤로, 엘 그레코, 벨라스
케스 등이 그런 사람들이다. 그 중에서 벨라스케스의 사연을 잠
깐 말해 보자면, 61년의 생애 대부분을 궁정에서 보낸 그가 맡
은 일은 주로 스페인 왕족의 거처를 관리하는 임무였다. 왕족이
궁전에 머물 때는 궁전을 관리해야 했고, 왕이 수행원들을 거느
리고 오랜 기간 여행할 때는 왕이 묵을 적절한 숙소를 마련해야
했다(벨라스케스가 모신 펠리페 4세는 무척이나 여행이 잦았다). 벨라스케스는
미술뿐만 아니라 건축을 포함해 실로 복잡 다양한 일들을 처리

했다. 그 가운데 벨라스케스가 죽은 해인 1660년의 일화는 당시의 정서를 이해하는 중요한 배경이 된다. 스페인 공주가 프랑스왕 루이 14세와 결혼 앞두고 있었는데, 두 나라의 군주는 상대방의 영토에 안심하고 들어갈 만큼 서로에 대한 신뢰가 없었다. 그 때문에, 프랑스와 스페인을 가르는 강의 한가운데에 있는 작은 섬에서 결혼식을 올리기로 합의가 되었다. 세기의 대사건인 이 행사를 치르기 위해 왕족의 거처를 비롯한 만반의 준비가 벨라스케스에게 맡겨졌고, 결혼식에 참석한 수많은 귀족들은 그의 솜씨에 대단히 만족하게 되었다. 그렇게 고무된 왕은 그를 공식 만찬과 피로연에 초청하는 영예를 수여했다. 사실 그것은 우리가 생각하는 것 이상으로 대단히 영광스러운 일이라 할 수 있다. 하물며 왕은 그에게 귀족의 작위를 수여하기도 했다. 그만큼 국왕의 총애를 받았고, 거의 매일 국왕이 궁정의 화실을 방문하며, 왕에게 그림을 가르치는 임무를 맡기도 했다. 급기야는 그의 그림 중에서 왕이 직접 손을 댄 것도 있다. 앞에서 살펴본 '시녀들'에서 국왕 부부를 그리는 벨라스케스 화가 자신의 가슴에 달려 있는 십자가 모양의 산티아고 훈장이 그것이다. 완성된 그림 위에다 왕이 직접 그려 넣어 준 것이다.

벨라스케스는 이러한 왕의 성은에 이바지하기 위하여 궁정과 관련된 모든 것에 아름다움을 부여하는 데에 자신의 모든 것을 바쳤다. 만백성이 왕을 우러러보도록, 좋아하고 존경하도록, 궁정의 권위를 화려하게 가꾸고 치장하는 일에 자신의 일생을 바쳤다.

이처럼, 바로크가 절대 왕정체제의 과시적인 산물로서의 군주의 힘과 위엄을 한껏 빛나게 하는 전시효과의 역할을 수행했다면, 교회에 있어서는 연약해지고 무난해진 신앙심을 고취시키는 데에 그 역할이 집중되었다. 바로크가 종교개혁으로 실추된

교회의 권위를 회복시키는 마케팅의 수단이 되어 준 셈이다.

중세로부터 이어져 온 교황중심의 단일한 체제에 대한 근간을 흔들며 교회의 구조, 신앙의 원리를 부정하는 공감대를 형성한 종교개혁은 절대적이라 할 만큼 권위적으로 운영되던 영혼 구원 문제에 대한 일종의 이의제기였다. 하느님을 대행하는 교회의 인적 체제를 부정함으로써 직접적으로 신과의 교접에 이를 수 있다는, 중세 초기 야만족들에게 짓밟히던 시대의 혼돈 속에서 정신적인 버팀목이 되어 주고 영혼의 심지에 불을 붙여주던 교부의 역할은 이미 수호자의 의미를 잃어버렸다. 베드로의 후계자로서, 신의 대리자로서 그리스도의 세계를 장악했던 교황의 특별하고도 절대적인 권위와, 밑으로는 가난한 농부에서부터 위로는 왕에 이르기까지 경배되어야 할 신성한 지위와 그 정신적인 구심점은 14세기를 접어들면서 조금씩 흔들리기 시작하다가 급기야는 르네상스의 급물살을 타고 떠밀려온 종교개혁의 정신적 혁명 앞에서 무참히 무너져 버리는 사태를 맞이하고 말았다.

중세 말기의 지식인들은 교회의 부정부패를 풍자하며 도덕적인 개혁을 부르짖었다. 하지만 중세인들은 이것만으로 만족하지 않았고, 사람의 목소리가 아닌 신의 목소리가 자신의 영혼에 울려 퍼지기를 갈망했다. 인위적인 평안이 아니라 신으로부터 직접 전달되는 평안을 필요로 했다. 그들에게 그것은 절실한 것이었다. 그리고 그 요구는 루터로부터 충족되었다. 중세의 신비주의적 경건과 예리한 지성으로 점철된 교회의 부정과 인위적 가면이 벗겨진 복음의 실체가 대가 없이 모든 이에게 선물되는 상황을 초래하였다.

독일에서 일기 시작한 이 같은 움직임은 스위스를 거쳐 프랑스와 영국, 그리고 북부 유럽 지방에 이르기까지 전 유럽으로 번

져 나갔으며, 그리하여 16세기 내내 유럽은 대변혁의 소용돌이 속을 헤매었다. 그리고 이 사이, 국가는 점차적으로 교황청의 억압으로부터 서서히 벗어나기 시작했고, 문예부흥과 더불어 지금까지의 신본주의를 인본주의의 차원으로 변화시켜 나갔다. 또한 신학의 시녀로서 빛을 보지 못했던 철학도 독자적 당위성을 확보해 나갔다. 더불어 자연과학의 발달과 더불어 무조건적인 신앙의 강요는 그만큼 호소력을 잃었다. 이로 인해 신대륙의 발견과 더불어서 교회의 확장과 박해받던 유럽의 개신교 신자들은 탈출의 기회를 얻었으며, 억압받던 노동자와 농민들이 제 몫을 찾기 위한 시위의 물결도 사회 전반에 걸쳐서 조용하게 일기 시작했다.

종교개혁의 역사는 그렇게 진행되었다. 로마교회의 잘못을 고쳐 신약교회의 원형으로 개조하려는, 요컨대, 어떤 사상이나 제도가 원래의 순수했던 이념을 상실하고서 그 이념을 유지하는 제도에 얽매이면 결국은 내부적으로 썩는다는 것을 알려주는 보편적 교훈의 전형으로서 말이다.

하지만 루터의 본심은 사실상 로마 가톨릭의 개혁까지는 아니었을지도 모른다. 그래서 오히려 교황청에 의해 등 떠밀려 이루었다는 평가도 전해진다. 루터는 근본적으로 보수파였다. 루터의 개신교는 특히나 보수적이고 변화에 소극적인 경향을 띠었다. 그래서 그의 종교개혁은 종교 자체를 떠나서 어쩌면 지도권을 행사해 온 로마의 지적 문화에 대한 반발심이었는지도 알수 없다. 모종의 질투심이 내포된 상태에서 말이다. 덧붙여 말하자면, 당장 루터를 믿고 봉기에 나선 농민들에게 '인간은 신 앞에서는 평등하다'는 말만 되풀이하였다는 고사에서도 알 수 있듯이, 루터의 주도와는 상관없이 귀족 기반의 개혁으로 추진되었다는 견해도 많다. 현실에서의 차별은 아직도 바뀌지 않았다

는 뜻이다.

　그처럼 종교개혁은 단순하게 신앙적인 개혁에 그치지만은
않고, 유럽의 문화와 문명을 온통 뒤바뀌어 버린 분기점이 되었
으며, 유럽의 각 나라들은 로마 교황청의 통제에서 벗어나 독립
권을 얻어냈다. 또한 예술은 인문주의와 더불어 그 주체가 신앙
을 떠나 인간 자체가 중심이 되는 단초를 마련했고, 과학은 그
신앙적인 테두리에서 벗어나 자연과의 합리적인 관계를 재정립
했다. 무엇보다도 종교개혁은 각 나라의 경제적 자립을 확보시
킴으로써 교황청의 재정적 압박을 가중시켰다. 더불어 그 권위
를 상실토록 만들었다.

　교황청으로서는 어쨌든 잃어버린 권위를 회복해야만 했다.
그러한 절대적인 필요성은 로마 가톨릭의 신학적 입지와 관계
되었다. 책의 서두에서 언급했다시피, 트리엔트 공의회 개최와
새롭게 조직된 예수회 종단의 창설에 대한 교황청의 공식적인
허락과 같은 전반적인 쇄신 운동은 이미 선택의 문제가 아니었
다. 하지만 그러한 모든 노력들이 실천으로 이어지지는 못했다.
그러면 그럴수록, 교황의 입지는 신앙이라는 본질보다는 세속
문제에 몰두할 수밖에 없는 방향으로 흘러갔다. 오스만 제국이
나 이슬람 세력의 유럽 침공에 반격하기 위해 십자군을 조직해
야 했으며, 유럽 각 나라들의 정치적 분쟁에 대한 개입과 중재가
필요했다. 게다가 신성로마제국의 개신교를 신봉하는 용병들이
교황청령과 로마를 약탈하는 등, 일련의 크고 작은 사건들은 종
교개혁이라는 문제와는 또 다른 방식의 문젯거리로 부상했다.
본질상 능동적인 변화의 모습으로 그 해법들이 대처되어야 하
는데도 불구하고, 그 실행에 있어서는 더 강경하고 폭력적일 수
밖에 없는 처지로 몰려갔다. 신학적인 차원에서 문제들을 바로
잡는 일에 모든 힘과 지혜를 모아야 하는 상황에서도 교황은 교

회를 방위하는 데만 몰두할 수밖에 없었다.

결국 가톨릭은 자유주의가 절정에 이르렀던 바티칸 제1차 공의회를 통해 더욱 더 강한 보호망을 유지하다가, 제2차 공의회에 와서야 그 보호막을 벗어 버리고 개방을 허락했다.

종교개혁에 대하여 가톨릭교회는 프로테스탄트의 반가톨릭적인 의지에 맞서 정통적 교리를 재확인하고 혁명에 가담한 사람들을 다시금 불러들였다. 그것은 우선 벨기에의 루뱅대학과 같은 아카데믹한 주최로부터 루터의 개혁이 교리적으로 문제가 있다는 점을 사람들에게 인식시키는 것으로부터 시작되었다. 당시의 많은 신망 있는 신학자들이 반종교개혁의 저류에 동참했는데, 그 중에서 요한 에크Johann Mayer von Eck는 루터의 '95개조 명제Anschlag der 95 Thesen'를 강하게 비판하며 가톨릭의 입장을 대변했다. 우선 루터가 주장하는 교리에 있어서는, 하느님은 인간의 동의가 있어야 인간을 의롭게 한다며 교황의 수위권은 하느님으로부터 제정되었다는 점을 강조했다. 그리고 그 누구보다도 가톨릭의 부패와 성직자의 위선과 신학적인 허구를 주창하고 다니던 에라스뮈스Desiderius Erasmus도 가톨릭 옹호의 대열에 합류해서, 개신교도들의 가톨릭 회귀를 독려했다. 사실 그는 루터보다도 한발 앞서 교회의 문제를 비판하면서 교리의 쇄신을 촉구한 장본인이다. 루터에 의하면 인간의 구원은 인간 스스로의 노력이 아니라 오로지 신앙으로만 이루어진다고 주장한 데 대해, 에라스뮈스는 구원에 대한 인간의 자유의지를 추가시켰다. 그의 이러한 이론은 인간행위의 시작과 끝은 오로지 하느님께 달려 있지만 그 과정에는 인간의 자유에 따른 노력이 있어야 한다는 것, 그리고 인간의 구원은 은총만으로는 안 되고 자유의지가 이에 결합되어야 한다는 것, 구원의 과정에서 인간의 자유의지가 전혀 무능하지 않고 구원을 수용하거나 혹은 배

격하는 선택적 결단의 자유가 있어야 함을 줄기차게 역설했다. 요지는 대략 이런 것들이었다. 중세 스콜라주의가 강조한 반 펠라기우스적Semipelagianism 입장에서 보자면 인간은 전적으로 타락하지 않았으므로 인간의 자유의지가 초자연적인 은총으로 남아 있기에 인간의 양심과 자유의지의 노력이 매개되는 은총과 협력적인 관계를 가져서 계속 선행을 이루어나가야만 구원에 이룰 수 있다는 것이다. 다시 말해, 은총의 시작인 '선재적 은총Prevenient Grace'과 은총의 과정인 '성화의 은총Sanctifying Grace'을 말할 때에도 그 시초부터 끝까지 인간의 자유의지가 구원에 적극적이고도 능동적으로 참여할 수 있다는, 이른바 신인협조설Synergism이 강조되었다. 성경적인 자유의지를 거부하고 노예의지를 강조하면 교리에 위배되며, 이는 마니교적 이단의 결정론자들과 무엇이 다른가에 대한 논거였다. 결론적으로 에라스뮈스의 자유의지론은 인간의 예술적 성취, 지성적 성취, 윤리적 성취에 대한 자력적 구원에 대한 역설이었다. 또 구원 과정에서 인간의 자유와 책임이 강조되어야 한다는 점이었다. 그에 의하면 은총에 응답하는 자유의지뿐 아니라 은총의 주입을 가능케하는 인간의지의 선행추구의 노력도 필요하다는 것인데, 왜냐하면 타락으로 자유의지가 소멸된 것이 아니라 약해졌다고 보기 때문이다.

48

모순과 이격

이러한 에라스뮈스의 자유의지론은 문화적 엘리트들에게 강한 호소력을 지닌 사상으로 급격하게 인식되어 나갔다. 그의 신학적 가치관은 당시의 관점으로 볼 때 다분히 과거 지향적이며 보수적인 성향이라 볼 수 있었다. 하지만 구원과 관련된 그의 신학적 신념은 먼 미래의 시점에 맞추고 있었다는 점에서 충분히 진보적이라 할 만했다. 엘리트를 재교육시키기 위해서 점진적으로 윤리적 변화를 만들어내는 데에 그의 자유의지론은 대단히 유효한 설득력을 가지고 있었다. 그는 당시의 지식인들에게 이성의 진리와 신앙의 진리, 그리고 새로운 이성과 옛 이성을 초월하고 조화시킬 수 있는 최후의 보편인Hombre Universal을 강조했다. 특히 스페인의 지식인들, 그 중에서도 세르반테스Saavedra Miguel de Cervantes는 그의 소설 '돈키호테'에서 에라스뮈스의 세 가지 주체, 즉 이중적 진리, 환영적 형식, 광기적 표현으로 작품 전반을 이끌었을 만큼, 에라스뮈스적인 희극성을 적극 수용한 장본인으로 우리에게 알려져 있다.

> "모든 인간의 일은 두 가지 측면, 알키비아데스Alkibiades가 말한 실레노스Silenus 상자처럼 상이한 두 개의 얼굴을 가지고 있다. 대부분의 경우 언뜻 보면 죽어 있는 것 같지만, 자세히 보면 살아 있다."

에라스뮈스가 '우신예찬愚神禮讚, Encomium Moriae'에서 전하는 것처럼 희극적 정신은 진리의 이중성이라는 이단적 비극을 드러내는데, 세르반테스는 이를 통해 돈키호테와 산초라는 가상

의 인물을 창조해 냈다. 카를로스 푸엔테스Carlos Fuentes에 따르자면 그는 소설 속에서, 돈키호테에게는 특수한 사람들의 언어를, 산초에게는 일반적인 사람들의 언어를 사용케 해서 서로에게 이중성의 덫을 씌웠고 이를 통해 상반되거나 대비되거나 또는 불분명한 캐릭터로써 서로를 상치시켰다.

산초는 다분히 이성적이지만 돈키호테는 몽상적인 인물이다. 하지만 산초는 기꺼이 돈키호테의 몽상에 동참함으로써 독자로 하여금 순수한 현실세계를 모호함의 심연으로 빠뜨린다. 마찬가지로 돈키호테라는 몽상적 인간도 산초의 순수한 현실 속을 기꺼이 들락거린다. 즉 세르반테스는 단일한 핀이 아니라 두 개의 핀을 유동적으로 겹침으로써 소설의 전체적인 구조와 맥락을 동요시키고 회전시켜 나갔다. 마치 영화에서 카메라의 초점 핀이 먼 곳에 있을 때 앞에 있는 인물은 흐려지고 뒤에 있는 인물은 선명해지나, 핀의 초점을 앞으로 맞추면 반대의 상황이 되는 것처럼 말이다. 이는 앞에서 살펴본 바로크 회화의 특징, 즉 앞사람 뒤에 뒷사람이 겹쳐져서 뒷사람은 앞사람에 겹쳐진 만큼 형상이 가려지고, 그래서 공간이 더욱 풍성하고 입체적인 깊이감을 가지게 되는 원리와 비슷하다. 르네상스적인 평면성에 비해 문학에서의 바로크적인 깊이감이란 이런 것이다. 잠시 후에 이야기하게 될 셰익스피어 연극의 다층적인 구조와, 인물들의 모순과 이격의 효과도 마찬가지의 맥락에서 살펴볼 부분이다.

아무튼 이러한 돈키호테의 이중성에 의한 광기는 이성의 나사가 회전한다는 에라스뮈스의 지적과 일치한다고 볼 수 있다.

> "이성이 진실로 이성적이려면 자신을 광기의 눈으로 보아야 하며, 상반된 것이 아니라 비판과 보완의 눈으로 보아야 하며, 개인이 자신을 긍정하려면 자아에 대한 아이러니의 의식을 가져야 한다."

모순과 이격

중세와 르네상스의 교차점에 위치하는 에라스뮈스는 두 문화의 절대성을 상대화하는 데에 상당히 중요한 몫을 했다. 이는 기독교 문화의 중심에서 비판적 기조를 취하는 광기이면서, 동시에 이성의 중심에 위치하는 광기이다. 인간이 인간을 의심하고, 이성이 이성을 의심하는 광기라고 할 수 있겠다. 하지만 하느님이 인간을 의심하는 광기는 아니다. 이러한 광기는 인간을 비로소 인간이도록 해준다. 이러한 광기로부터 인간은 비로소 운명과 신앙의 종속으로부터 벗어날 수 있으며, 우리가 바로크적이라고 할 만한 사상적 동기를 엿보게 만드는, 곧 정신의 윤활유가 된다.

"나의 행복을 앗아가는 자 누구냐…. 매정함!
그리고 나의 비탄을 늘리는 자 누구냐…. 질투!
그리고 나의 인내심을 시험하는 자 누구냐…. 부재!
그래서 나의 고통에는 아무런 처방이 없노라.
매정함, 질투 그리고 부재가 나의 희망을 죽이기에.

이 고통을 나에게 주는 자 누구냐…. 사랑!
그리고 나의 영광을 혐오하는 자 누구냐…. 운명!
그리고 나의 비탄에 동의하는 자 누구냐…. 하늘!
그래서 나는 이 알지 못할 병으로 죽을까 걱정하노라.
사랑, 운명 그리고 하늘이 나를 해치기에.

나의 운명을 달랠 자 누구냐…. 죽음!
그리고 사랑의 행복을 갖는 자 누구냐…. 변덕!
그리고 사랑의 괴로움을 치유하는 자 누구냐…. 광기!
그래서 열정을 고치려 하는 자는 제정신이 아니노라.
죽음, 변덕 그리고 광기가 치유의 처방이기에."

한편, 인문주의의 측면에서 자연에 대한 예찬, 황금세기에 대

한 동경, 정의와 도덕의 찬양 등은 세르반테스의 에라스뮈스적인 그리스도 신앙을 말해 주는 듯하다.

"세르반테스는 르네상스의 정점에서 세계를 바라보았다."

오르테가 이 가세트José Ortega y Gasset에 의하면, 돈키호테에서 돋보이는 중세의 기사도 정신은 결과적으로 근대의 문턱에서 중세를 찬양하는 나팔수와 다르지 않다. 중세의 갑옷을 입고 근대세계로 뛰어든 돈키호테는 정통 가톨릭 신앙의 전제 하에서 군주에 대한 충성과 중세의 영웅을 자신의 모습 속에 오버랩시켰다. 그러니까 세르반테스는 르네상스와 중세의 혼합물인 것이다. 그렇다면 이것은 무엇일까. 르네상스의 세례를 받고 다시금 중세를 그리는 이 시대착오적인 발상이란 과연 무엇일까. 스페인 제국의 몰락이 기정사실화된 사회의 위기의식이 낳은 광기의 산물일까. 부분적으로 르네상스적인 요소를 보여주지만, 동시에 중세적인 요소 역시 발견케 하는 이 모순된 조화가 세르반테스식의 바로크일까.

우리는 앞에서도 이러한 모순을 건축의 사례에서 엿본 적이 있었다. 스페인 무르시아 대성당의 바로크식 파사드와 고딕의 내부, 안과 밖이 전혀 다른 이상한 설정 때문에 혼란스러웠던 나의 스페인 여행에 대한 회고를 기억할 것이다. 바로크의 껍데기가 고딕을 채우고 있는, 외부와 내부의 건축적인 양식이 상충된, 동전의 양면 같았던 이상한 경험 말이다.

이처럼 극단적인 상충의 미학이 과연, 스페인식 바로크란 말인가.

49
실재와 가상의 이중성

근대인의 마음에 자리 잡은 가장 큰 상처는 세계의 불확실에서 초래된 '의심'에 있었다. 시대의 변화를 감지하지 못한 채 영문도 모르고 낙원에서 추방된, 신에게서 버림받은 바다에 표류하며 불확실하고 적대적인 세계의 고아가 품는 의심, 신이 우리에게 제시하던 선험적 좌표가 더 이상 유효하지 않는, 한마디로 어리둥절한 세상을 헤매었다. 신학적 형이상학으로 세계가 지탱되던 신념의 체계가 무너지고 주체의식과 개인주의가 득세하면서 소외와 고독과 혼돈의식이 팽배했다. 그래서 돈키호테가 소설 속에서 단적으로 말하려는 점은 '과연 진정한 현실이란 무엇인가'이다.

> "현실의 모든 인간들은 세계라는 무대에 선, 가면 쓴 배우들일 뿐이야. 저렇게 말도 안 되는 몹쓸 병에서 벗어나오려면… 죽어야만 하는 거야!"

소설 속에서 돈키호테가 읊조리는 이 말은 마법에 걸린 세계의 불가해성을 꼬집는다. 그리고 세르반테스는 돈키호테를 통해서 그 사실을 우리에게 풍자적인 해학으로 귀띔해 준다.

세르반테스와 동시대를 살았던 영국의 시인 존던John Donne도 그러한 의미에서 "모든 것은 의심의 대상이다"라고 말한 바 있다. 동시대의 철학자 데카르트 역시도 주체를 초월적인 요소로부터 분리시켜 눈앞에 보이는 모든 것을 의심함으로써 근대성의 문턱을 넘을 수 있음을 역설했다. 그러한 측면에서 그의

'코기토'는 근대의 주관주의를 지적하는 요소라 볼 수 있다. 세르반테스는 데카르트보다도 먼저 그 사실을 우리에게 말해 주었다. 돈키호테는 철저한 부정과 의심을 통해서, 눈앞에 펼쳐지는 객관세계를 주관적인 현실로 치환하는 작업을 실행했다. 곧 돈키호테의 광기란, 자신이라는 자존성을 현실에 부과하는 도구였던 셈이다.

주지되고 있듯이, 데카르트의 의심은 존재론적 회의에서 출발한다. 하지만 여기에는 근대 이성의 낙관주의가 바탕이 된 지적인 확실성, 즉 인식론적인 회의가 깔려 있다. 그리고 세르반테스의 의심은 기사도의 실천을 위한 매개로서의 역할을 충족시키며, 셰익스피어의 햄릿과 함께 이성에 의해 세계를 해명할 수 있다고 믿었던 근대의 낙관주의를 신랄하게 풍자했다.

푸코가 주장하고 있듯이, 중심축과 총체성이 사라지고, 말과 사물이 분리된 사회에서 불안정한 언어와 사회적 질서를 추구하는 전통적 가치관 사이의 딜레마를 표출하고 이를 해결하는 것은 세르반테스뿐만 아니라 셰익스피어도 마찬가지였다.

이번에는 근대성과 신세계라는 불확실한 이성과 중세의 확고부동한 진리 사이에서 고뇌하고, 주저하고, 의심했던 셰익스피어의 햄릿을 이야기해 보자. 자기 존재의 본질을 두고 허우적대는 극중의 인물들은 마치 연극의 세계가 현실인 것 마냥, 불안정하면서도 비이성적인 이중적 허구성을 관객에게 내보인다. 앞에서 살펴본 벨라스케스의 '시녀들'처럼, 주제나 공간성에 있어서 실제와 가상이 구조적으로 교묘하게 뒤섞여 있다. '시녀들'은 제목만 놓고 보더라도 그림의 내용상 '시녀들'이라고 정해야 할 하등의 이유가 없었다. 그림 속 시녀들은 전체 등장인물들 중에서도 가장 소극적인 포지션을 하고 있는 그야말로 엑스트라일 뿐이다. 마치 영화의 제목을 '지나가는 사람1'로 정하는 경우와

다를 바가 없다. 예를 들자면 '마르가리타 공주'나 '펠리페 5세의 초상을 그리는 벨라스케스'라고 제목을 붙였다면 정상적일 수 있다. 그런데 엉뚱하게도 마르가리타 공주를 조용하게 시중들고 있는 시녀들이 제목의 주인공으로 떠올라 있다.

화면에 나타나는 공간의 영역처리에서도 마찬가지다. 그림 속 공간은 화면 자체에서 끝나지 않고, 그림을 바라보는 감상자의 공간까지로 연장되어 있다. 현실의 공간을 그림에 연결시키며, 전체 공간을 개념적으로 구조화한다. 소멸되고 이격된 경계로 둘러쳐진 공간은 어떤 부분에도 속하지 않는 부분과, 반대로 어떤 부분에도 속하는 공간으로 이중화되었다. 더불어, 그러한 공간 속 등장인물들도 어떤 적절한 위치도 가지지 않는 상대적 개체들로서 표면에 나타난다.

햄릿도, 극 내부에 잠재해 있던 이중성과 그 역할로 말미암아 극의 표면에는 다층적인 구조와, 인물들 자체의 모순된 속성과 인물 사이의 이격, 그리고 사물을 평가하는 데서의 분열된 관점으로서, 일차적으로 보기에는 산만하고 통일감이 결여되어 있는 것처럼 보이지만, 포괄적으로는 다각적인 리얼리티를 관객에게 나타내준다. 모순, 모호, 불확실, 아이러니와 같은 구조적인, 그러면서도 시각적인 주인공의 이중성을 여실히 드러낸다.

그것은 빛과 어둠의 패턴이라 할 수도 있겠다. 가령 극의 초반부에는 빛을 상징하던 궁정이 햄릿의 위장된 광기가 뿜어내는 독기에 침식당하는 것처럼 보이지만, 극이 진행됨에 따라 뒤에 숨겨진 어둠의 실체인 살해, 근친상간, 염탐, 음모를 파헤쳐 외관상의 빛이 거짓으로 밝혀진다. 또한 냉소적이고 염세적이어서 어둠을 상징하는 것 같던 햄릿의 시각도 실제로 판명되며 그 빛을 회복한다. 햄릿은 그에게 지워졌던 이중 역할을 신의 대리자 역할로 해결하며 그에게 투영되어 있던 이중성을 극복한다.

결국 빛과 어둠의 패턴은 신의 섭리Divine Providence이다. 이것이 야말로 이중성을 극복할 수 있는, 자기 각성의 단계를 깨닫고 거기에 순종할 수 있는, 이중적인 요소의 대립과 갈등의 현장인 삶의 질곡으로부터 벗어날 수 있는 배경이 된다.

이중 역할의 극 중에 드러난 갈등의 양상은 외적 갈등과 내적 갈등으로 나누어 생각해 볼 수 있겠다. 외적 갈등이란, 선왕의 억울한 죽음의 복수를 계획하는 햄릿과 그의 의도를 눈치챈 클로디어스와 그 하수인 일당의 대립이다. 클로디어스는 그런 하수인들을 이용하여 끊임없이 햄릿을 제거하려 한다. 이러한 외적 갈등의 양상에서 햄릿은 희생당하지만 악의 자멸이라는 양상으로 모든 악한 인물들은 파멸된다. 그러나 이는 표면적인 갈등의 양상일 뿐이다. 이 작품의 핵심을 형성하고 있는 이중적 구조란 인물의 내부에서 전개되는 갈등과 그 자체의 상호적인 요체에 있다

셰익스피어 비극은 개인과 그를 둘러싼 사회나 운명과의 대립을 다루고 있기도 하지만, 한 개인 안에서 진행되는 도덕적 갈등이 본질이다. 이러한 갈등 구조에서, 성격과 행동의 극단성은, 파국으로 이끄는 숙명적인 힘으로 작용한다. 그러므로 앤드루 브래들리Andrew Cecil Bradley가 지적하듯 셰익스피어 비극에서 '성격은, 곧 운명'으로 전착된다.

선왕의 갑작스러운 죽음과 어머니의 근친 상간적인 결혼은 햄릿의 내적 갈등의 원인이 되며, 죽은 아버지의 복수 명령이 주어지기 전부터 이미 햄릿의 평정심은 깨져 있었다. 그러나 갈등의 보다 근본적인 원인은 이율배반적인 아버지, 즉 유령의 명령이다. 1막 5장에서는 실제로 유령이 등장하여 자신의 죽음에 관련된 비밀스러운 사연을 이야기하고 아들인 햄릿에게 그 복수를 명령하는 대목이 나온다. 또한 근친상간에 빠진 어머니 거트

루드의 썩어빠진 정절을 회복시키라고 햄릿에게 당부한다. 그렇지만 복수하라는 유령의 명령과 '마음을 더럽히지 말라'는 유령의 명령은 도덕의 이중성을 양립시킨다. 마음을 더럽히지 않고 복수를 하라는 말이다. 그게 어떻게 가능하단 말인가.

역사적 관점에서 보자면, 유령의 명령은 친족의 죽음에 대한 복수를 명예로 생각하는 앵글로색슨족의 오래된 전통과 인간 생명과 이성을 중시하는 르네상스 휴머니즘의 대립을 내포한다. 복수하라는 명령은 햄릿의 격정을 자극해서 행동하도록 만들지만 마음을 더럽히지 말라는 주문은 이성을 자극해서 복수를 행할 수 없도록 만드는 역설이다. 이 두 가치관의 대립은 복수 지연을 필연적이고 본질적인 성질의 것으로 만든다. 그래서 햄릿의 내부에는 또 하나의 다른 축이 형성된다. 당시의 격동적인 사회상이 몰고 온 정신성, 즉 회의주의와 비관주의라는 이중적 가치관이다.

이율배반적인 명령과 더불어 유령이란, 햄릿에게 불확실한 정체성에 대한 문제제기의 핵심이 된다. 유령이 정말 아버지의 혼령인지, 아니면 살인을 부추기기 위해 그럴싸한 모습을 하고 나타난 악마의 소행인지를 햄릿은 의심하지 않을 수 없다. 그리고 이는 유령에 대한 당대의 회의적인 반응을 반영하는 상징으로 극화된다. 햄릿의 갈등은 이 지점에서 정점을 찍는다. 죽은 아버지의 혼령에게서 하달 받은 모순적이며 양립할 수 없는 두 개의 명제를 두고, 햄릿의 자아는 분열된다. 그렇기에 복수를 구체적 행동으로 옮기기 위해선 분열된 자아의 극복이 선결되어야만 한다.

사실 햄릿의 복수 지연은 양립할 수 없는 명령의 이중성 때문이다. 타락한 왕국의 어지럽혀진 질서를 바로잡아야 하는 자신의 운명과 복수라는 숙명 사이에서 그의 괴로움은 결국 갈등

을 넘어 광기로까지 이어진다.

　　"사느냐, 죽느냐 그것이 문제로다."

　　삶의 의미와 의욕을 상실하고 존재의 가치에 낙심하는 햄릿이 무대에 등장하며, 읊조리는 너무나도 유명한 이 독백을 통해서, 우리는 햄릿의 사후 세계에 대한 확신 없음과 삶과 죽음에 대한 갈등을 엿볼 수 있다. 자신이 죽음으로써 이 모든 것들이 해결될 수 있을지, 아니면 죽고 난 후에도 문제가 그대로 남을지, 이 모든 것의 불확실함을 그는 회의하고 한탄한다.

　　사후세계와 삶과 죽음의 갈등, 그리고 천국의 불확실함. 이는 확고했던 중세의 쇠락을 감지하는 상징이라고 볼 만하다. 확고부동했던 중세의 지혜와 교훈은 이미지의 틀에 부과하다. 그러나 햄릿이라는 바로크적인 아우라는 그러한 지혜와 교훈의 틀에서 풀려나 그 자체의 고유한 광기를 중심으로 맴돈다.

　　근본적이고도 어려운 문제에 다다를 때마다 햄릿의 명상은 주로 독백으로 표출된다. "죽느냐 사느냐"의 독백은 유령의 명령을 둘러싼 구체적인 갈등부터 인간사의 모든 갈등까지를 포괄하는 함축이다. 따라서 아버지의 죽음과 그에 대한 복수라는 상황을 통해 존재와 무, 삶과 죽음, 실체와 허구, 진리와 거짓, 선과 악, 정의와 불의 등의 문제에 대해 갈등하고 회의하는 햄릿이라는 인물은 통합된 인간상이 아니라 상충하고 갈등하는 이중성의 광기로 대변된다.

　　푸코가 말하듯, 우주질서의 직관과 도덕적 성찰의 움직임들, 즉 '비극적' 요소와 '비판적' 요소는 깊은 통일성에 결코 메워지지 않을 간극을 초래하면서 갈수록 더 사이가 벌어지며, 비극적 형상들은 점차로 어둠 속에 묻힌다. 그리고 그 동안, 이중성의 광기에 대한 비판의식은 스스로로부터 끊임없이 더 분명하게 드

러나지만, 동시에 비극적이고 우주적인 경험은 배타적이고 특권적인 비판의식에 의해서 은폐되고, 묻히고, 가려지고, 사라진다. 그러면서 이 의식의 철학적이거나 과학적인, 도덕적이거나 의학적인 형태들 아래에서, 은밀한 비극의식은 끊임없이 살아난다.

극의 결말부에서는 정의의 대행자인 햄릿이 악한 인물들에게 사약을 내리는 내용으로 전개되지만, 악은 스스로 자멸하며, 복수는 자동으로 해결되고 극은 끝난다. 이를 통해 왕국의 질서는 회복되고 살아남은 자들에게 새로운 삶의 가능성이 싹튼다. 그러나 이는 죄 없는 인물들의 희생을 통해 성취된 것이기도 하다. 거대한 악이 제거될 때 이와 함께 휩쓸려 나가는 인물이 햄릿이다. 암이 제거될 때 그 주변의 성한 살도 같이 떨어져 나가는 이치처럼.

셰익스피어의 비극에서 인간의 인식과 그 한계는 너무나 제한적이다. 그러나 광대한 우주와 신 앞에서 인간 자신은 아무것도 아니라는 발견은 인간 정신의 위대성을 드러내준다. 자신의 한계를 알고 그것을 겸허하게 받아들일 줄 아는 인간이야말로 그 인간을 파괴할 수 있는 힘을 가진, 그 어떤 존재보다도 위대한 존재가 된다. 비극의 결말이 보여주는 공포에도 우리가 햄릿의 주검 위로 어둠을 뚫고 떠오르는 한 줄기의 섬광을 볼 수 있는 것은 그 빛이 혼돈을 통해 다시금 회복되는 정신의 질서를 비추고 있기 때문이다.

인간을 둘러싼 모든 고리로부터 단절된 햄릿은 고립된 상황 한가운데에서 극단적인 고독을 체험한다. 아버지는 독살당하고, 어머니는 근친상간의 이부자리로 파고들고, 친구와 애인은 그를 배반해 버렸다. 정절은 의미 없으며, 정의란 존재하지 않으며, 세상은 온통 악으로 뒤덮여 있다. 한 개인이 그 악을 감당해내기엔 너무나 역부족이다. 온 세상이 광기의 상황이다. 그렇기

에 햄릿의 광기는 이러한 외부적 상황 가운데 자신을 보호하기 위한 장치로 작용된다.

세르반테스와 마찬가지로 셰익스피어도 그가 이해한 인간과 사회를 햄릿이라는 거울을 통해 재현하려고 했다. 그러나 그는 작품 속에서 모든 것을 내보이지는 않았다. 오히려 독자들에게 문제의 최종적인 정리를 미루며, 그로 인해 관객은 스스로의 자신을 되돌아보고 삶을 성찰하도록 권유했다. 셰익스피어는 햄릿이라는 인물 가운데 독자들 각자가 자신의 이미지를 찾게 함으로써 동화작용을 불러일으키고, 그리하여 각 시대는 나름대로 자신의 고뇌와 갈등을 햄릿에게 투사시킬 수 있다. 셰익스피어의 작품을 두고 '삶을 있는 그대로 비추어내는 거울'이라고 표현한 새뮤얼 존슨Samuel Johnson의 말뜻도 이 지점 어딘가에 있을 것이다.

햄릿과 돈키호테는 시대에 드리워진 심대한 고뇌와 광기의 표상이었다. 그리고 권력과 종교에 대한 통렬한 풍자와 반항으로 바로크 문학을 상징한다. 아울러 코르네유Pierre Corneille, 라신Jean Baptiste Racine, 밀턴John Milton, 몰리에르Jean Baptiste Poquelin Moliere와 같은 문학가들의 작품들, 그리고 앞에서 살펴본 바로크 시대의 수많은 미술가들도 마찬가지다. 예술가들에 의한 바로크적 사유는 깨어 있음과 꿈, 현실과 상상, 지혜와 광기라는 이분법적 요소가 서로 구분되지 않고 자유자재로 서로의 영역을 넘나들었다. 지금 우리가 현실이라고 믿고 있는 것이 환상이나 꿈은 아닌지. 그리고 우리가 환상이라고 철석 같이 믿고 있는 것도 실상은 현실의 일부가 아닌지. 게다가 현실의 '지금 여기'가 만약 꿈이라면, 삶과 죽음의 경계는 과연 어디란 말인지. 햄릿으로부터 절절히 쏟아지는 삶과 죽음, 수면과 꿈 사이의 경계 없음과 허망한 현실에 대한 고뇌의 독백을 들어보면 당시의 시대 공기를 느낄 수 있다. 뿐만 아니라 라이프니츠, 페늘롱Francois Fenelon, 야콥 뵈메Jakob Bohme 같은 불세출의 철학자, 사상가들의 저술에도 명백하게, 때로는 은밀한 형태로 모순과 고뇌, 광기, 풍자의 언어들은 은유를 통해 떠오른다. 그것은 신과 인간, 영혼과 몸, 이데아와 질료, 원심력과 구심력 사이를 부유하는 과도기를 살아내야 했던 바로크인들의 정신세계를 대변하는 기호와도 같다. 직설적으로 말할 수 없는 것과 스스로의 내면에서 이미 혼란스러운 모습을 하고 있는 복합적인 감정을 표현하기에

풍자와 은유, 우화만큼 적절한 것도 없을 테니.

이런 풍조는 음악의 형식에서도 비슷한 양상으로 전개 되었다. 예를 들어, 건반악기 주자가 저음 위에 즉흥으로 화음을 보충하면서 반주성부를 완성하는 통주저음通奏低音, Basso Continuo의 그 어둡고 무거우며, 우울한 선율은 당시까지는 존재하지 않았던 새로운 음악적 세계관의 표출이라 할 수 있었다. 그것은 명백한 것과 불확실한 것, 엄격한 틀 속에서 일어나는 즉흥성이라는 음악적 이율배반이라 할 수 있다. 또한 시대의 우울과 욕망과 갈망, 혼란, 그러면서도 장엄한 희망을 통렬하게 그려내는 선율과 리듬의 표상이다.

통주저음은 가장 낮은 음역인 베이스 부분에서 주제(소프라노)와 별개의 다른 멜로디(통주저음)가 흐르는데, 사실 이것은 멜로디가 아니라 화음의 으뜸음, 즉 베이스를 노래처럼 화성적으로 연결한 것이라고 보면 된다. 요즘처럼 화음의 일부로 베이스를 사용하는 것이 아니라 베이스의 화성적인 연결로 인한 저음의 굵은 소리가 전체 음악을 감싸는 형식이다.

생각해 보면 통주저음은, 지속적인 저음의 울림을 통해서, 심연하고 어둠적인 세상에서 벗어나려는, 즉 빛을 향해 나아가려는 바로크인들의 고뇌, 또는 영혼의 갈망 같은 것인지도 모른다. 암흑시대를 벗어나 이성의 빛으로 스스로의 존재를 비추는 인간의 가냘픈 의지와, 신의 품을 떠나 세상으로 나오려는 혼란스러운 방황을 닮아 있기 때문이다. 상승부의 역설적인 즉흥성, 그것은 마치 미지의 세계와 확실한 것 사이를 파고드는 연기와도 같다. 그 연기의 형상은 다름 아닌 바람의 형상, 공기의 형상이다. 바로크의 시대 공기 말이다. 모든 예술이 시대의 인간상을 비추는 거울이라고 했던 것처럼, 음악은 그 시대의 공기를 그처럼 음률화시켰다.

오늘날 우리가 애청하고 있는 오케스트라 심포니의 시작이라 볼 수 있는 화성음악, 즉 '호모포니Homophony'는 다수의 성부에 의해 연주되면서도 하나의 선율이 주도하는 다성적 화성의 수직적 차원에 중점을 두었다. 이는 바로크 음악의 중요한 의미점이자 배경이라 할 수 있다. 호모포니는 음악적 짜임새를 구성하는 각 성부의 수평적 흐름과 그 조합을 중심으로 한 복수성부가 수평적으로 짜여 있는 '폴리포니Polyphony'와 단선율의 '모노포니Momophony' 화음이 합쳐져 만들어졌다. 주선율인 하나의 성부를 다른 성부가 화성적으로 반주하는 형식으로서, 호모포니는 바흐Johann Sebastian Bach, 헨델Georg Friedrich Händel, 몬테베르디Claudio Monteverdi, 비발디Antonio Vivaldi, 헨리 퍼셀Henry Purcell로 대변되는 바로크의 진면목을 보여주는 17세기 대부분의 음악들을 가로지른다.

　　16세기 후반 이탈리아 피렌체의 예술가 집단 카메라타Camerata에서 발원된 모노포니는 바로크 음악의 시작점이라고도 할 수 있는 오페라의 탄생을 가져왔다. 특히 '호모포니'라는 화성 음악의 형성에 결정적인 영향을 가져다주었다.

　　호모포니는 '동일'을 의미하는 그리스어의 'Homos'와 음을 뜻하는 'Phony'가 결합된 합성어로, 르네상스 무렵에 시작된 폴리포니와는 구조적으로 상반된다. 폴리포니가 음악적 짜임새를 구성하는 각 성부의 수평적 흐름과 그 조합을 중심으로 하고 있는데 반해, 호모포니는 주선율인 성부를 다른 성부가 화성적으로 반주해 주는 수직적 형태를 취한다.

　　이에 대해 잠시 설명해 보면, 르네상스 정신에 따라 그리스 비극의 음악적 이상과 실제를 재창조하고 모방하려 했던 카메라타 회원들은 음악의 기능이 가사의 극적인 의미를 강화시키는데 있다고 믿었다. 그 결과, 음악보다 가사를 우위에 놓는 방

식으로의 형식을 선택했다. 그리하여 당시 보편적으로 퍼져 있던 성악적 폴리포니, 즉 다성음악의 형태를 버리고, 고대 그리스에서 한 개의 악기로 반주되는 단선율의 모노디Monody를 과감하게 도입하기에 이른다. 그런데 우리가 일견 파악하고 있는 사실은 이러한 단선율의 음악은 무반주에 남성의 제창으로 박자가 없는 유동적인 리듬으로서, 끝이 없이 라틴어 가사를 읊어 나가는 중세시대의 그레고리안 성가를 생각나게 한다. 하지만 그것은 여러 악기와 여러 명의 목소리가 단순히 하나의 성부를 소리 내는 다성음악, 즉 모노포니의 형식이다. 카메라타 회원들이 도입한 것은 모노디이다. 가사의 내용에만 중점을 두는 레치타티보Recitativo의 메인 선율에 통주저음 반주가 붙어서 연주되는 모노포니와는 형식상에 있어서 많은 차이가 난다.

모노디는 그리스어의 'Monos'와 'Ode'의 합성어로서 넓은 뜻으로는 단성가 또는 단성음악 일반을 지칭한다. 카메라타가 모노디를 선택한 이유는 르네상스 시기에 주류를 이루었던 대위법적 성악양식의 불만 때문이었다. 독립성이 강한 몇 개의 멜로디가 동시에 결합되는 대위법은 각 성부가 명료하고 뚜렷한 선율적 독립성을 지닌다. 그러면서 여러 성부가 일정한 규칙에 따라 결합되며, 동시에 음률을 이어가며 전체적인 조화를 이루어낸다. 앞서 살펴보았던 르네상스 미술의 개별 요소들이 색종이를 오려 붙인 것처럼, 선명한 가촉적 양감으로 또렷하게 각자의 형상을 나타내는 개념이 음악적으로 똑같이 구현되었다고 생각하면 이해가 빠를 듯싶다.

대위법이 가장 고도로 발달한 시기는 15~16세기의 플랑드르악파에 의해서다. 특히 같은 주제가 여러 성부들 사이에서 균질적인 그대로의 패턴으로 또는 변화된 모방의 패턴을 통해 이어나가는 모방대위법은 회화에서 알베르티에 의해 원근법이 제

시되는 의미와 견주어질 정도의 중요성을 지닌다. 가장 엄격한 형태의 예시가 '카논Canon'이며, 카논이 가장 고도로 발달한 작법이, 이후에 나온 '푸가Fugue'의 형식이다. 이들 기법을 종합하여 고전적 완성을 가져온 사람은, 앞에서도 언급했던 르네상스의 대표 음악가 팔레스트리나였다. 또한 이러한 대위법을 정점에까지 이르게 한 사람은 다름 아닌 요한 세바스찬 바흐다. 몹시도 치밀하지만, 소름끼칠 정도로 정밀하지만, 경건하도록 우아하지만, 여기에는 인간적인 멜랑콜리와 낭만과 흥분과 격정의 소용돌이가 없다. 그래서 개인적으로 이러한 대위법의 음악이 내 오디오의 시디플레이어에 들어가는 일은 극히 드물다.

카메라타 회원들의 취향도 나와 비슷했던 것 같다. 그들은 르네상스 음악의 대위법을 버리고 오히려 구시대의 유물인 고대 그리스 음악을 그대로 도입하고자 했다. 단순한 반주에 순수한 낭송양식의 레치타티보를 통해서 감정적인 가사를 정확하게 잘 전달하는 순수본질의 형식을 선택한 것이다. 그것이 바로 모노디 음악이다. 이탈리아의 피렌체를 중심으로 활동한 카치니Giulio Caccini, 페리Jacopo Peri, 그란디Alessandro Grandi, 딘디아Sigismondo D'India와 같은 바로크 초기 이탈리아 작곡가들이 이에 해당되는 음악가들이다.

이러한 모노디Monody 운동은 기독교적인 신의 세계로부터 보편적인 인간 중심의 시대였던 옛 그리스를 동경하는 후기 고전주의로 상정되기도 한다. 무엇보다도 단음單音의 저음부 위에, 즉흥으로 오른손 파트를 만들면서 반주하는 통주저음은 바로크의 음악정신을 대변하는 가장 두드러지는 조형적 특징이라 볼 수 있다. 두텁고 무거우며, 어둡게 흐르는 왼손부의 윤곽에, 그리고 그 공백 위에, 오른손의 즉흥성은 유유히 흐르는 강물 위를 헤집는 물총새의 통통 튀는 비행을 상상시킨다. 이를테면 두 극

단이 엄존하고 그것의 내부는 무형질의 공백으로 비워져 있지만 개인 각자에 따라서 채워지는 내용이 모두 달라질 수밖에 없는 음악적 조형성은 앞에서 살펴본 모든 종류의 바로크적인 형질들을 반영하고 있는 것처럼 보인다. 명백함과 불확실성, 엄중하고 심연한 틀 속에서 바람 같은 즉흥성은 그 자체로서 바로크의 세계관을 투사한다. 라이프니츠가 그의 모나드론을 통해서 밝히고 있듯이 단자 하나하나는 지극히 유동적이고 개별적이지만, 그것을 통합하는 세계는 지고한 통일성에 입각해 있다는 논리처럼 말이다.

바로크 음악을 정의하는 키워드는 또 있다. 음악 진행에 있어서 콘체르타토Concertato라고 지칭하는, 이른바 성부 대 성부, 또는 악기 대 악기, 큰 앙상블 대 작은 앙상블, 합창 대 합창, 독주자 대 앙상블, 합창 대 앙상블이 서로 표현을 주고받는 것 같은 작곡 방식이 그것이다.

'경쟁하다' 또는 '협동하다'의 뜻을 가진 동사 'Concertare'에서 비롯된 콘체르타토는 사실상 우리가 음악에서 바로크 양식이라고 지칭하기 이전의 시대적 형식을 수렴하는, 즉 콘체르타토 양식으로 불릴 만큼 당시대의 모든 음악적 형태와 내용을 지시하는 결정요소였다. 이는 '다양성과 조화'를 핵심 정신으로 여기는 바로크 정신과 상징적으로 부합하는 의미의 측면도 있다.

각 성부의 독자성을 유지하고 인정하면서, 동시에 바람처럼 자유로운 즉흥적 장식성을 추가시키기도 하며, 또한 그 모든 것을 가로지르고 엮어 꿰는 육중한 저음들의 계속적인 울림과 그 흐름, 그 유유함은, 마치 렘브란트의 그림에서 볼 수 있는 화면 전체를 덮고 있는 어둠적인 정적과 강하고 약한 빛들에 의해 드러나는 바로크 공간의 시간성을 음악적인 방식으로 서술해 주고 있는 것만 같다.

또한 절대로 통일성을 잃지 않는 양식적인 탄탄함 속에서 감지되는 음악어법의 양면성, 갑작스럽고도 빠르게 교대되는 두 개의 셈여림과 계층적인 다이나믹은 바로크 시문詩文들에서 나타나는, 하나의 텍스트 안에 현세와 천상, 정신과 관념, 물질과 영혼이 동시적으로 제시되는 경우처럼, 질서와 자유가 혼재하는 근대성의 모순과 이중성을 필연적으로 산출하고 있는 것 같다.

"이 시대의 전문가들이 주장하듯이, 음악의 가장 고귀하고 중요한 점은 부분들의 조화가 아니라 말의 도움을 받아 표현되는 정신의 개념이다."

'고대 음악과 근대 음악의 대화Dialogo Della Musica Antica e Della Moderna'에서 갈릴레이가 주장한 이 명제는 어두운 중세의 터널을 빠져나온 근대인들에게 대두되기 시작한 인본주의의 철학적 사유로부터 파생된 발상이라 할 수 있다. 음악 자체보다도 표현하고자 하는 내용의 의미, 즉 텍스트의 부각은 그 동안 억눌려 왔던 당대의 정서를 대변한다. 시대의 음악이 품고 있는, 아니 대부분의 모든 예술의 면면에는 이처럼 분명하면서도 자명한 시대의 요구들이 함의되어 있는 법이다. 그래서 당시의 예술가들의 작품에서도 그 같은 사회적 요구에 부응하는 영감과 발상은 필수 불가결한 사안이었다.

음악사에서 가장 주목할 만한 결과는 무엇보다도 시인과 음악가의 합동 작업으로 간주되는 오페라의 출현이다. 오페라의 시작은 정확히 16세기에서 17세기로 전환되는 바로크의 전성기 무렵이었다. 1600년에 초연된 오페라 '에우리디체Euridice'가 대표적인 것이다. 최초의 오페라라고 기록된 다프네Daphne를 제외하고 현존하는 최초의 오페라라고 할 수 있는 에우리디체는 당시 두 명의 작곡가에 의해서 거의 동시에 무대에 올려졌다. 카치니의 오페라가 한 달 정도 앞서지만, 흥행에 있어서는 자코보 페

철학자의 명상(Philosopher in Meditation), Rembrandt Van Rijn, 1632

계속되는 과 호모포닉

리의 오페라가 좀 더 나았다. 굳이 비교하자면, 페리의 오페라가 훨씬 극적인 요소, 즉 바로크적인 효과가 더 많았다. 여기에서 구체적으로 극적인 효과라 함은 다름 아닌 레치타티보의 사용을 의미한다. 앞에서 말한 통주저음에 의한 지속적인 저음 반주에 맞춰서 노래를 부르는, 노래 리듬이 가사 리듬을 따라가며, 여기에 불협화음까지 가사의 흐름에 곁들여지는 형식이다. 하지만 페리의 에우리디체는 음악적인 효과도 물론 혁신적인 것이었지만, 사실상 극의 완성미를 좌우하는 묘미는 대본에 있었다. 대본을 쓴 인문학자겸 시인인 오타비오 리누치니Ottavio Rinuccini의 공로는 평가에 따라서 페리의 공로를 넘어서기도 한다. 참고로 이 오페라가 왕이나 귀족들의 축하연에 상연되는 점을 고려해서 원래의 신화 내용에서 해피엔딩으로의 내용상 변화는 어쩔 수가 없었다.

작곡가 페리와 대본을 쓴 리누치니는 둘 다 카메라타 회원들이었다. 1607년에 '오르페우스Orpheus'를 초연한 몬테베르디도 마찬가지다.

오페라는 각자의 길 자체가 달랐을 음악과 시, 춤이라는 세 가지 예술을 하나로 결합함으로써 미학적으로 가치 있는 의미를 불러왔다. 다시 말해 추상주의에서 표현주의로의 음악사적인 이동을 가능케 했다. 그리고 이러한 상황 속에서 당시의 음악은 보편적 음악 원칙에 준하는 나라별 색깔 찾기보다는 시대의 요구와 공기를 음악 속에 담아내는 데에 치중되었다. 그도 그럴 것이 당시의 음악가들 앞에 던져진 보편적인 음악적, 철학적 고민은 시대를 반영하는 음악의 운명을 해결하는 것이 급선무였기 때문이다. 중세라는 오랜 잠에서 깨어나 새로운 눈으로 세상을 바라보기 시작한 인간 정신을 다독이며, 신과 지상과의 거리를 조절하고, 그 사이의 균형을 가늠해야 했던 바로크 음악가들

에게 시대정신의 공유는 무엇보다도 중요한 숙제였다.

음악뿐만 아니라, 어떤 예술도 당대의 사회상이나 지배적 사상, 철학으로부터 자유로울 수는 없다. 그것은 다시 말해 예술의 피할 수 없는 숙명이나 마찬가지다. 예술은 의식적으로, 또는 무의식적으로 서로의 영향과 의미를 교류하고 체험하면서 일정한 시대정신을 공유해 나가는 속성을 가지고 있다.

모두가 공감하는 문제겠지만, 모든 시대는 당시대의 사람들에게 난세亂世로 각인된다. 언제나 '지금 여기'의 삶은 수많은 문제나 무질서한 정치 때문에 어지러워 살기 힘든 세상일 수밖에 없다. 이는 고대나 지금이나 하나도 변하지 않은 사실이다. 모든 시대의 사람들에게 자신들의 시대는 과도기일 따름이다. 그리고 당대의 새로운 예술은 당시의 사회상이나 지배적 사상, 철학, 그리고 인근 예술로부터 자유로울 수 없는 숙명을 한탄한다. 어쩌면 예술은 그런 사실들의 서술 행위이다.

그럼에도 바로크의 그것은 다른 시대와 비교될 수 없을 정도로 유난히도 혼란스럽고 격정적이었다. 비록 르네상스가 중세의 암흑으로부터 '자아 찾기'의 횃불을 밝혀들고 있었지만 아직까지 드리워진 깊은 우울의 그늘은 너무나도 짙었고, 또한 깊었다. 여전히 애매모호한 자아정립, 흔들리는 영혼의 정체성, 존재의 불안이라는 근원적인 문제는 쉽게 떨쳐낼 수 있는 것이 아니었다. 따라서 그 방법 찾기의 절박함과 필연성은 그 어떤 시대 못지않게 강렬할 수밖에 없었다. 무엇보다 예술의 역할은 16세기에 벌어진 종교개혁의 대응방식과 후속 대책을 해결해야 할 의무를 떠안고 있었고, 어떤 식으로든 문제를 잠재울 의식의 탈출구가 절실했다. 장구한 세월 동안 발목에 채워진 족쇄처럼 인간 정신을 가두어 왔던 권위의 껍질을 깨고 진정한 자아를 들여다보게 만든 루터의 종교개혁, 그 폭풍 속에서 예술의 임무는 폭

풍을 잠재움과 동시에 폭풍 속에서 연약해진 정신까지도 어루만져 주는 손길이어야 했다. 바야흐로 인간의 시대, 르네상스를 기점으로 꿈틀대기 시작한 진정한 인본주의는 철학과 미술, 문학과 음악까지도 신이 아닌 인간의 기준으로 재편성되기에 이르렀다. 그리고 이러한 대부분의 모든 예술 장르를 관류하는 개념의 핵심에는 자유로움과 질서라는 이중성의 미학이 자리 잡았다. 어떤 비평가는 극단적으로 이렇게 말한다.

"바로크 시대 이후, 사람들에게는 새로운 일이 일어나지 않았다."

유사 이래, 혹은 예술사에서, 바로크만큼 새로운 사건과 사상들에 대한 격정으로 소용돌이친 시기도 없었음을 시사하는 대목이다. 새로운 과학을 통해 얻어진 '막강한 힘에 대한 의식'과 이로 인한 '인간의 왜소성에 대한 자각'은 비록 100년이 조금 넘는 짧은 시간이었지만 인류 전체의 그것을 합한 것만큼이나 가장 격정적이며 의미심장한 시기였음을 암시해 준다.